LOCUS

LOCUS

LOCUS

LOCUS

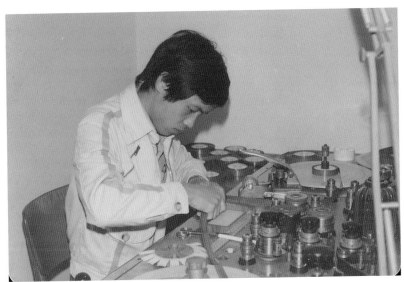

《英烈千秋》（1974）的槍砲音效製作，照片杜篤之提供。

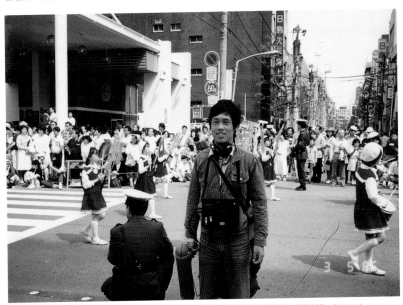

《我這樣過一生》（1985）於日本橫濱遊行收音，後來音效用於《聽說》（2009），
照片杜篤之提供。

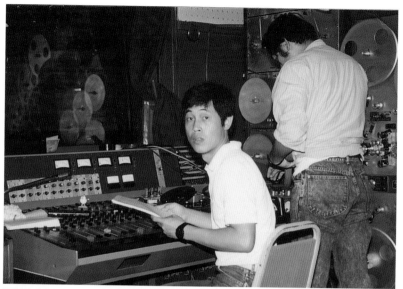

早期於中影錄音室，照片杜篤之提供。

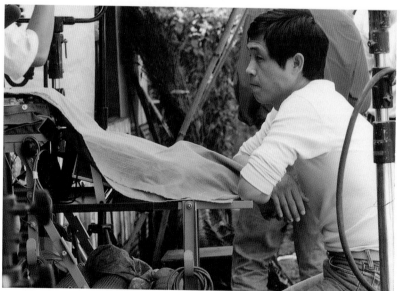

早期現場收音，照片杜篤之提供。

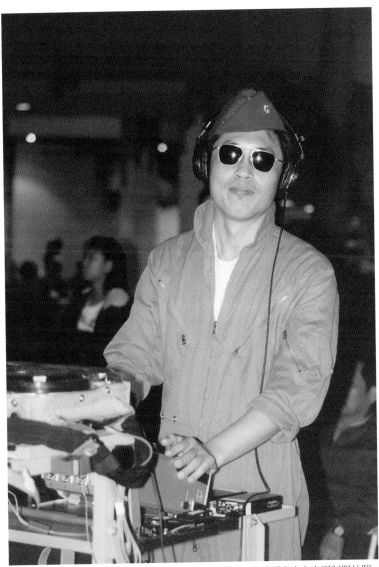

《牯嶺街少年殺人事件》（1991）拍攝現場，應導演楊德昌要求穿上空軍制服拍照，照片杜篤之提供。

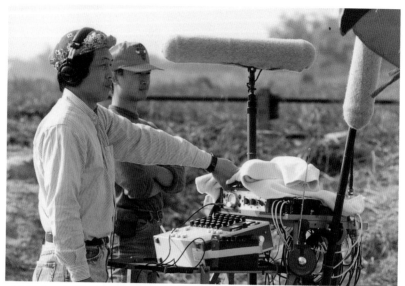

《少年□也，安啦》（1992）拍攝現場，照片杜篤之提供。

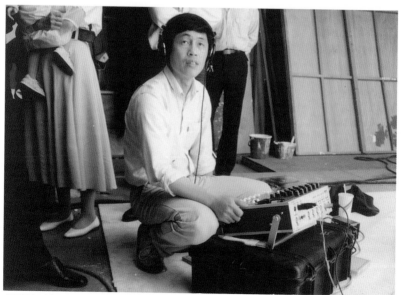

《好男好女》（1995）拍攝現場，照片杜篤之提供。

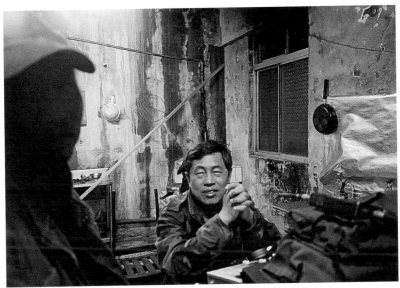

《好男好女》（1995）拍攝現場，照片杜篤之提供。

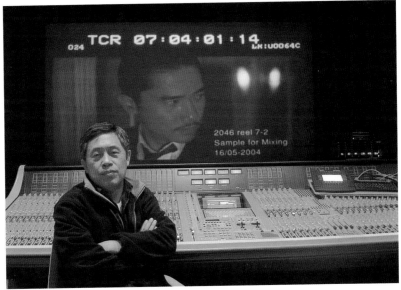

《2046》（2004）於泰國錄音室，照片杜篤之提供。

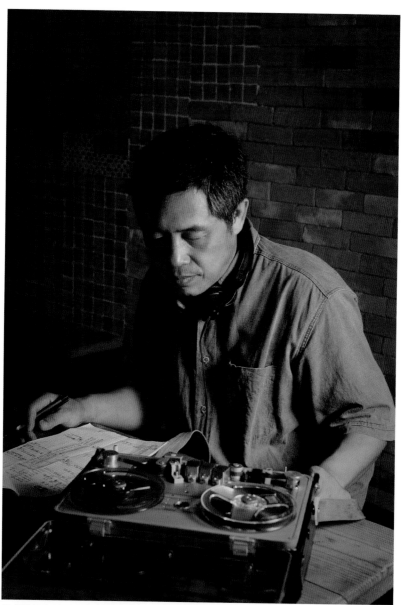

於「聲色盒子」工作室整理資料，劉振祥攝影。

《麻將》（1996）拍攝現場，照片杜篤之提供。

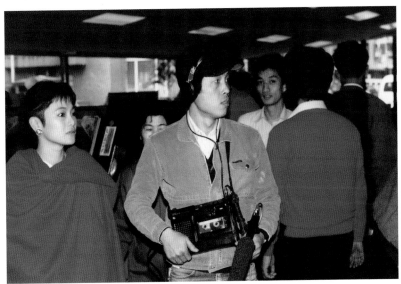

張艾嘉《忙與盲》專輯（1999）音樂及音效設計，照片杜篤之提供。

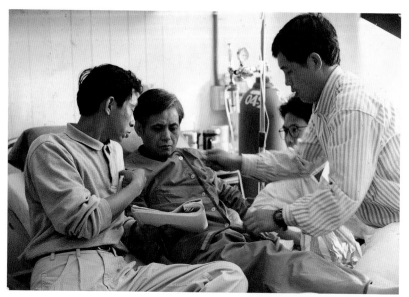

上：《多桑》（1994）拍攝現場，
　　照片杜篤之提供。

下：《國道封閉》（1997）拍攝
　　現場，照片杜篤之提供。

mark

這個系列標記的是一些人、一些事件與活動。

mark 82 聲色盒子

作者：張靚蓓

校對：謝惠鈴

責任編輯：繆沛倫　美術編輯：何萍萍

法律顧問：全理法律事務所董安丹律師

出版者：大塊文化出版股份有限公司

台北市105南京東路四段25號11樓

www.locuspublishing.com

讀者服務專線：0800-006689

TEL：(02) 87123898　FAX：(02) 87123897

郵撥帳號：18955675　戶名：大塊文化出版股份有限公司

版權所有　翻印必究

總經銷：大和書報圖書股份有限公司

地址：台北縣新莊市五工五路2號

TEL：(02) 89902588 (代表號)　FAX：(02) 22901658

初版一刷：2009年12月

ISBN：978-986-213-145-9

定價：新台幣 350元

Printed in Taiwan

國家圖書館出版品預行編目資料

聲色盒子 / 張靚蓓著.

-- 臺北市：大塊文化，2009.12

面：　公分. -- (Mark　；82)

SBN 978-986-213-145-9 (平裝)

1. 杜篤之 2. 電影音樂 3. 配樂 4. 臺灣傳記

987.44　　　　　　　98017746

聲色盒子

張靚蓓⊙著

目錄

提起「台灣新電影」，當時港台大陸電影界一片新氣象，走到那裡都會碰到志同道合的人。

其實回頭看來，我覺得這個因是很早就種下了，那個時候就會開花結果。我覺得我們這一代是比較幸運的，我們剛好趕上那個時代。這個局面不是哪個人，而是一群人造成的，這是一個歷史發展的必然。我們經歷了很多，當然有很多扣分的事情，但是也有更多加分的事情。那個時代是有一些狀態的，我們很幸運在這種環境下長大。

這個不是台灣，哪個才是台灣？

就因為現在還那麼近，歷史還太短，很多人可能不覺得很重要。我覺得那一段時間的那些經驗，是非常有價值的。要對那個時代做一個很仔細的了解與分析之後，我相信新電影的經驗是一個很清楚、很有價值的經驗模式，這個model，是台灣環境可以參考的，對各行各業來講，都是個參考。

二十多年下來，台灣新電影在世界影壇已經成為一流品牌，雖少但精，象徵著某種品質保證品味選擇。台灣電影之所以具有一流品質、成為一流品牌，是因為有這個心，

有這個興趣，愛這個東西，想要做好它；你一定會碰到問題，但會解決；好好去做，其他的其實都不是問題，都會過去的。杜篤之就是最佳例證，他已經建立起他的品牌，你說台灣電影工業不景氣，可是他卻忙得不可開交。

對杜哥，我相信我們在互相交友或工作的狀態上，都給了對方非常多的信心，我們有把握可以做得更好，這是非常重要，非常幸運的，我們在那種狀態裡面。

（作者說明：2004、2005年間我採訪了楊德昌導演。當時我便詢問楊導，這篇訪問稿是否日後可讓我使用於書中作為推薦序，楊導當場同意。）

推薦序　**侯孝賢**

　　杜篤之是半夜聽到好聲音也會拿個錄音機去錄的「音痴」，所以才能累積至今。當初添這套設備時就跟他說，以後你就好好照顧自己了。現在他都有自己的錄音室，還是杜比認證，不容易。說真的，台灣電影要是沒有好技術，也沒有今天。當初還是明驥有遠見，在中影辦技術訓練班，訓練出杜篤之、李屏賓、廖慶松……找來小野、吳念真，才可能有新電影。

（張靚蓓整理）

自序　機遇之歌

這本書，終於完成了！

交稿後，我第一個打電話給杜篤之，身為傳主的他，書的前五章看過，可是這兩個星期我一鼓作氣完成的後三章，他還沒看，我請「大塊」的編輯繆沛倫將全部稿件及整理好的照片請杜篤之過目，他跟編輯說：「照片要問過余哥，余為彥。」這是當然的。

巧的是，編輯去找杜篤之的當天，余為彥正好從上海打電話來，說是第二天回台灣。

因為還有一些附錄沒做完，我就去忙了。其他，都由出版社處理，隔一天，好消息傳來：「余哥一句話，都可以用。」我不禁想起六年前《夢想的定格——十位躍上世界影壇的華人導演》出書時，我問楊導照片版權的事，他也是如此乾脆的全力支持！這樣的人情味，就在這一代人的身上實踐！

人心的溫暖，也是這七年來支撐我力拚到底、不肯停筆的原因之一，「我不能對不起人」！

當我在電話中告訴高佩玲，杜篤之的夫人，書完成了，她說：「不是已經不寫了？」外在條件來看，這本書的完成真是遙遙無期，訪問，我從二○○三年做到二○○

九年，斷斷續續。但是杜篤之的再起，總會抽出時間來詳細回答我的問題；而高佩玲呢，我真感謝因為杜篤之的認識了這麼一位好友。他們夫妻從不過問我進度，總是給予我最大的自由、最窩心的支持；當我面臨困境時，永遠伸出援手。

還記得二〇〇六年我家中遭竊，小偷進屋半個小時，卻來得及席捲我的電腦與所有細軟，損失慘重的我，灰心痛心。那時候，是高佩玲開車來看我，陪伴我走過最困難的時刻，也幫助我能夠繼續工作。」

是的，這些年來數度難以為繼，但是身邊好友在我還沒說什麼之前，就先細心的幫我都設想好了，他們大概也知道，我說不出口。就因為寫第一本大部頭書時，我不知死活的把一切資源用盡，搞得自己陷入窘境，幾年過去，元氣都仍未恢復。

。偶然

沒想到，這一本又是長篇；而這個長篇，起緣於一次「偶然」！

二〇〇三年，《不散》開拍，我去跟片，想要現場觀察，好寫另一本書。就在與杜篤之的聊天之際，開啟我想寫他的念頭。至今畫面依舊清晰，我們一夥人坐在戲院樓梯口聊天，當杜篤之談起日本導演遍尋音效不果，最後在他這裡找到「台灣農村小橋、流

水、雞鳴狗吠」的聲效時，突然有個念頭閃近我的腦海，「哎，台灣的聲音！」

「如果我從另一個角度去看台灣電影，尤其是台灣新電影的發展軌跡，會是什麼？」

就這樣，我把構想告訴杜篤之，他起先也不願意，低調的他只想把自己工作做好，其他，尤其是彰顯人前的事，他總是避之不及。但就在我詳述想法後，他終於答應了。

第一次訪問，就在我天母家中，杜篤之、高佩玲結伴而來，問候過長年臥病的家母後，我們就在客廳理，展開第一次的訪談，那是二〇〇四年的春天。

第二次，我開始跟高佩玲聊，因為杜篤之要忙坎城影展的參展片了。

其實不只是我看到杜篤之，二〇〇四年，國家文藝獎、法國南特影展、巴黎電影節等，許多人也都看到了杜篤之努力的成果，而且，一道結伴而來。這一年，「聲色盒子」也從無到有。我的訪問場地，開始移轉到他的新基地「聲色盒子」。就在錄音間裡，一張椅子、一杯茶，他說得有趣，我聽得開心；就因為他與他的夥伴們活得精彩，我下筆時，更加過癮痛快。

一幕幕、一頁頁，當以往我熟知的幕前風景，背後完成的曲折被一一揭開之後，「原來如此」的喜悅，成為我書寫時的最大動力。

透過杜篤之的電影人生，我看到台灣電影人特有的氣概、義理、智慧及人情味。

透過杜篤之與高佩玲，我深深體會到，人和人之間可以如此相待！

而這樣的對待，就在杜篤之與楊導、侯導等人二十多年的合作中，

就在他與新導演的工作中，

就在他與妻兒、朋友的相處中，處處可見！

這些，或許就是成就台灣電影的原因之一；也是台灣電影走到全世界，吸引世人進

入他們所創造的光影世界的原因吧！

。必然

如今書已完成，回想七年前的這個偶然，我自問，為什麼這些人、這些事，會吸引

我深入探究？原來，一切並非偶然。

永遠記得我從小就喜歡看電影、喜歡看小說，也喜歡歷史。

就因為我從小就喜歡父母帶著我們姊妹，每個禮拜天，從梧棲搭車到清水去看場電影、

然後到書店，我們姊妹一人一本書，就這樣一路看回家去。中學時，不知怎的，我就是

喜歡歷史，史料、史觀的辯證關係很早就閃進腦海中，「沒有史料的支撐，史觀是一堆

空話；沒有史觀的詮釋，史料只不過是一堆無用的符號。」

頭腦激盪的喜悅在在吸引我；而每次精彩的訪問，彷彿又重回當年腦力飛轉的狀態。

只是我沒想到，有一天，電影、歷史、書，三者會連成一氣，成為我的生活重心；

也沒想到，自己會走上這條道路。

有趣的是，寫這本書的七年裡，讓我體認到從「山窮水盡」到「柳暗花明」的心路歷程。如今出書之前，事事順暢，這一切，要感謝的人員的很多，杜篤之、高佩玲伉儷外，余為彥先生、邱復生先生慨然免費提供圖片，王琮先生對圖片及法國南特影展相關資料的提供，陳寶旭小姐、陳心怡小姐對圖片的協助，林達、孫榮康先生的幫助，在此一併致謝。

同時大塊的編輯繆沛倫、莊琬華，一切安排妥當，不須我操心。最感謝的是，編輯們能夠體諒及容忍我不斷的更改、增添稿件，他們知道我拚至最後，有材料、有想法就要呈現的心意，這真是我的幸運。

而在漫長的七年中，家人的支持，妹妹張靚菡、弟弟張肇丞、張肇霖一家人對我的支持，好友漢蓬德、漢蓓德給予的經濟支援，使得我能夠繼續寫作；沒有他們，我的路難以走到今天。

雖然寫過一些電影人，但是，仔細想想，其實我並不是寫誰，比較希望的是，透過筆下的人物，透過他們的人生，讀者或許能碰觸到一些時代的氣息。

一回首，靜看浪潮起伏，或許吧！

一切的偶然，發展下去；回首再看，或許都是必然！

張靚蓓 二〇〇九年十一月二十三日

第一章　玩出一片天

◎照片杜篤之提供

從《還我河山》說起

河水湯湯，一個小男孩坐在父親腳踏車前的橫槓上，一路騎過堤頂。夏日傍晚，清風徐來，夕陽餘暉灑在這對父子身上。來到河邊，父親將紗放入河水中浸泡漂洗，小男孩則在一旁捉螃蟹、抓蝦玩，「那時候，新店溪的水還很清澈。」

杜篤之回憶起兒時的快樂情景，令人不禁聯想起台灣新電影的畫面。

兩個時代，我們都曾走過。

「我祖籍安徽蕪湖，父親杜啓貴，民國三十八年大遷移時來台。父親是青年軍，民國三十六年時，就到鳳山來受訓了，後因國共戰爭開打，奉調大陸，一路坐船，打算上岸參戰，可是每次想要靠岸，當地即失守，在船上待了三、四個月，又回來了。」就這樣，杜啓貴在台灣落地生根，民國四十三年一月九日，於萬華與簡彩雲小姐共結連理。四十四年四月五日，長子杜篤之出生。

「我爸來台灣沒多久就退伍了，退下來後，就開個小織布廠，做手工織布，因為他會。」

由於退伍得早，杜啓貴未曾享有其後國軍應有的福利，想要謀生，第一個就想到紡織，杜家老家蕪湖，位於中國江南，乃「絲綢」盛產之地，幾乎家家戶戶都以繅絲為業，老家以前就做這一行，杜啓貴人雖到了台北萬華，但家傳的手藝並沒有放下，至今杜篤之依然記得：「小時候家裡還請了三位師傅，當時的織布機都是木製的，由人工操作，家裡每天嘰哩卡啦的，後來被機械給淘汰了，父親才轉業做其他小生意來養活我們。那時候每隔一段時間，父親就要把還沒有織成布匹的原料『紗』用水洗過、漂白之後，再拿去晒。要洗紗，哪有那麼多水？我爸就弄個大籃子，盛滿了紗，騎上腳踏車，載到溪邊去洗。」那條河自桃園而下直到三重，再與新店溪匯流。

沒想到這門手藝，卻讓杜篤之首度與電影有所連結：「我小學五、六年級時，『中影』正好開拍《還我河山》，片子裡有段情節，是田單夫人帶著婦女們織布，需要這個東西，於是找到我家。我爸就帶著幾個鄰居去到片廠，搭起幾座織布檯來。片廠很好玩，又有錢賺，我爸便帶著弟妹同去。我因為考初中要補習，所以一次也沒去過，每次聽他們回來說

① 正好開拍

起片廠趣事，都很嚮往。」誰知道當年與片廠慳一面的杜篤之，之後做事，每天都待在

那兒，甚而還住過裡面的宿舍——那就是中影的士林片廠。「事情就這麼巧，後來媽媽還笑

我說：『當年你一次也沒去成，沒想到後來走這一行。』」

那個年頭，大家都窮，看電影還不是去戲院，部隊裡的康樂隊經常找塊空地、搭個棚

子、放些板凳或鋪上石頭充當座椅，再弄後台放映機就演了，收費比電影院便宜。「我就在露

天戲院裡看《梁山伯與祝英台》，我還不是走進去的，是被擠進去的，腳都沒著地。」記憶

中，露天戲院只要一演電影，便場場爆滿、人潮洶湧，雖然簡陋，大家也看得很快樂，笑

聲淅瀝嘩啦的，單純又開心。當年老百姓的生活裡沒有太多娛樂，「父親買了台收音機，是

七球還是九球的，還有個貓眼，顯示收訊狀況，收訊好貓眼就合上，收訊不佳就張開，已

經是很高檔的了。這台收音機就放在我家的織布機上，大家天天就聽這個，每晚一到六點

多，準時播出廣播劇。」

當年家家都是平房，夏日溽暑，一到傍晚，吃過飯後，大夥兒都出來乘涼，就在萬華

東園街上，大人們靠在躺椅裡喝茶、聊天，小孩子則在附近玩耍，等到天涼了，再進屋去

睡覺。杜家的工人也是吃完晚飯就不做了，可是勤儉持家的老闆娘杜媽媽，收拾完餐桌後又回去織布。她在家裡邊做事邊聽廣播劇，有次聽著聽著，被嚇得衝出家門，原來她聽的是鬼故事。「其實僅用聲音來想像，更加恐怖，結果我媽還被大家笑，因為笑她的人沒聽、沒在故事裡，就很好玩！」當年的杜媽媽大概也沒料到，之後兒子會以「聲音」裡的喜怒哀樂闖出一番天地。「所以後來我做張毅導演《我這樣過了一生》的音效時，印象特別深刻，因為我們小時候就那樣生活，左鄰右舍都玩在一起，是有個文化在那裡的。當年廣播劇在我們生活裡是很重要的，就像現在的連續劇。我的第一張唱片，還是用人家送的一台小唱機聽的，是青山的歌。那時候還沒有電視，後來左鄰右舍開始有電視了，我就到人家家裡去看，當大家爭相往前擠著搶座位時，我卻可以輕鬆的坐到前面，因為我是他的好朋友！」

想起往事，杜篤之哈哈的笑了，「那個年頭大家都很苦，但是很快樂、很單純，河水也很乾淨，有時候下午會偷跑去游泳，有時候會把整個防空洞的水一桶桶都舀乾了，就為了抓一隻青蛙……」

從這些童年往事裡，彷彿看到《Always 幸福的三丁目》、《我這樣過一生》、《多多的假

期》、《童年往事》、《牯嶺街少年殺人事件》的片段畫面，不斷交錯出現……

我這樣過一生

西園國小

小時後杜篤之比較貪玩，書沒念好，卻因之獲益，未曾飽受「萬般皆下品，唯有讀書高」的壓抑，而他也從遊戲中找出自己的興趣與性向。

杜篤之年幼時，杜家父子常去的新店溪，到了小學，這裡還是杜篤之嬉戲的好所在。

「就在新店溪裡，我學會了游泳，游的是土式怪招。不像我兩個孩子，他們都經過教練指導，游的是西洋標準姿勢。我們都是自己跳到水裡就學會了，現在要我改，也改不過來，不過還滿管用的！」從六○年代到八○、九○年代，台灣經濟、教育、環境、生活型態等各方面的變化，單從兩代人「游泳」一事，即見微知著。

「童年時期，家裡大人們都忙著工作，我們就到處去野。父母當然不准我們去河邊，那裡每年都會淹死一、兩個小孩，說是有水鬼，嚴禁我們去游泳，被知道了，回家就得挨打，但小孩子哪裡擋得了？一如《冬冬的假期》中的情景，我們一票人還是跑去河邊玩耍，回來時也是遮遮掩掩的，就在外邊瞎混，等到溼褲子風乾後，才敢回家。」

夏天每次游泳回來，都會經過「民本電台」，杜篤之就常溜進電台去看看播音室。「室內當然進不去，就在外面走道上吹吹冷氣，都覺得舒服！」電台裡的大紅地毯、安靜空間、舒適清涼的環境，在他幼小的心靈裡留下一片靜謐、美好的印象，也埋下了日後踏入此行的遠因。「記得電台走道地上是鋪磨石子的，對我來說，哇，好美！哪像現在，誰家地上不是鋪著瓷磚？但在當時，磨石子地已經很好啦！普通人家的地，都是水泥抹一層就算數了；至於牆壁，多是中間立起個竹框架，裡面糊上泥巴，外面再塗上層白灰，就是面牆了。所以當年『八七』（一九五九）、『八一』（一九六○）水災時，房屋多被沖垮。因為大水一來，泥巴一化，整面牆就都垮了，後來才蓋成磚頭的，小時候就是這樣。因此每逢水災，大水一來，人家便遷往東園國小避難，當然也包括我家，國小教室頓時成了百姓的避難中心。大家把

課桌椅排一排，就當床；大人們發愁，我們小孩卻很快樂，因為既能玩水，又不用上課。」

關鍵期 「樹林中學」

語言

小學時期杜篤之念的是台北市西園國小，不管當年或現在，補習似乎仍是必修課程。

「我從小學五年級開始補習，天天拿張小板凳到老師家去念書。夏天熱得要死，一群人坐在板凳上讀書，其實也沒讀好，所以初中念到台北縣去。那時候第一志願本來想考台北市的中學，我評估自己考不上，因為只能考一次，就跑到台北縣去考，考上樹林中學，每天坐火車來回樹林……有時假日，我就騎腳踏車去學校。樹林還滿遠的，騎上一小時都還到不了。也因為念『樹林』，周圍同學都是板橋、鶯歌、桃園來的，我的台語就是那時候學的。

以前小時候家裡周圍鄰居都講國語，全是外省幫。我媽雖是本省人，但家裡都說國語，蕪湖話也沒什麼腔調，我小時候甚至分不太出來，因為附近環境及鄰居都是南腔北調的。我

們家後面住的是山東人，前面是福州人，隔壁鄰居是四川人，湖南、湖北、上海等，各地方的人都聚在這裡，所以我什麼話都會講一點。雖然台語學得晚，到了初中才開始學，但是我說得很道地。記得高中畢業典禮那天，班上和我滿不錯的一位同學還問：『你是哪裡人？』同學們都不相信我是外省人。」

這個語言天分，之後他拍電影時全派上了用場。記得《牯嶺街少年殺人事件》裡需要說四川話，導演楊德昌就常問他：「哎！這句要怎麼講？」

杜篤之說：「其實四川話我講得不好，我太太講得比較好，她是四川成都人。」

到了《海上花》要講上海話，杜篤之也是一下子就領會了，而且很快就能聽懂：「因為我戴耳機聽得很清楚，有時我會跟侯導說，哪個演員的上海話講錯了！」有個上海來的演員，還以為杜篤之和她一樣是從大陸來的。

其實杜篤之倒不覺得自己的上海話說得好，可是他會聽，他能分辨出演員的發音對不對。起初他也奇怪自己怎麼能那麼快進入狀況，後來一想才明白：「原來我進中影之後，每天和我在一起工作的老師傅范洪生，就是上海人，他只會講上海話。我錄音時，就是他

放影片，長年工作下來，其實我已經聽慣了，平常也不覺得他講的是上海話。」待到用時，多年來累積的分辨能力便適時發揮了功效。

問杜篤之「演員口條對表演的影響」時，他回問我：「你覺得金燕玲的國語標不標準？」我覺得可以，他則指出：「其實她的口音裡帶有尾音上揚的廣東腔！」一般人難以分辨的細節，他則以天賦加上實際經驗，觀察出各個演員的口條變化及優缺點，適時補強，所以《愛神──手》（Eros）裡的張震，能夠在王家衛和他手上脫胎換骨，其來有自。②

幾何

初中可謂杜篤之成長的關鍵期，他的語言天分，他在幾何、邏輯方面的分析推理能力，他對音響的興趣，以及他的個性特長，都在這個時期陸續被發掘、強化，繼而孕育成長，成為日後工作時不可或缺的要件。

「初中在班上，就『幾何』這門課我最抬頭挺胸，其他的就隨便。」記得有次上課，老師的解題過程過於繁複，杜篤之當場嗆聲：「這樣解題會不會比較快？」接著還趨前在

黑板上立刻解出，同學們鼓掌叫好，老師卻很沒面子。下課後，老師把他叫到辦公室去加以告誡：「以後不可如此。」但他往前衝、比較不管旁人眼光的個性，還是很難改得過來。

這一點曾帶給他不少困擾，「好友曾私下勸過我別這樣，年輕時我仍常犯錯，改不了這個毛病，現在年紀大了點，可能比較好些。」

有趣的是，在杜篤之的個性裡，除了「往前衝」外，還有一股「往後收」的力道，兩股力量不時交錯出現。就在他向老師嗆聲的同時，他也曾為了完成目標、一點一滴耐著性子的聚沙成塔。「那時候我想買件夾克，家裡沒有餘錢，我就每天省下早、餐，從五塊的零用錢裡，攢出一點錢來，多日後，終於買下一百多元的夾克。」兒子的懂事，令杜媽媽很開心，看到母親高興，他心裡更痛快，「反正這種東西就是有回報。」

從小杜篤之就愛玩，但在大人眼裡，他卻是個讓大人放心的乖小孩，鄰居孩子只要跟他去瘋，一切安啦；跟他老弟去玩，大人們就有得叮唸了。但是他不管怎麼玩、怎麼瘋，就是不賭。舉凡與賭有關的遊戲，他碰也不碰。「我個性裡就排斥這個，我也不知道原因。」

記得母親曾經提起過，我很大了都還不會走路，別的小孩是跌跌撞撞的學步，我不是，我

是在旁邊看，有一天站起來，一走就走得很好。我想，大概是膽子小吧？沒有把握的事，我不會去做；無法掌握的事，對我來說，就是一種冒險。」

可是在專業上，他又不斷的開發新技術、開創新規模：「其實每次的開發，就有一些冒險，但我的本性又不夠冒險；奇怪的是，我每去一個新國家、到一個新地方，又很喜歡自己拿著地圖到處跑。」天性裡的保守特質，影響他日後行事態度穩當，凡事先自我準備妥善後，方才出手；而牡羊座往前衝刺、勇於嘗新的個性，又驅使他在聲音領域中不斷的實驗及拓展。看似矛盾的兩種個性，日積月累，在他身上已然形成協調機制。

成長之後的杜篤之所做的正是，在自我可控制的範圍內進行冒險。他說：「出去玩，我可以控制，我就去冒險。投資『聲色盒子』③，是個很大的冒險，但我覺得我可以控制，至少我可以出力氣，可以在這上面努力。我傾向於讓人家靠，大概是老大個性吧！」

音響

打從初中起，杜篤之就清楚自己喜歡玩音響，這個興趣一直沒改變過，不同於許多人

到了大學甚而研究所還是一片混沌，不知性向爲何，杜篤之則不然。年少時的興趣，爾後成爲他一生追求的志業，一路走來，始終如一，不論是當年十幾歲的小孩，亦或如今中年有成的音效家。

一切要從鄰居家的大哥哥說起。

「因爲我家後面有戶人家有兩個大哥哥，都念南山高中，一個念電機科，一個念電子科。鄰居大哥哥沒事在家玩音響，我就常跑到他家去看他怎麼弄這些機器。他改裝了一個小發射電台，低功率的，自個兒在房裡放音樂，方圓五、六十公尺內大概都能收聽，我在家裡調到那個頻道，也收得到，就覺得很好玩。後來我進『南山高中』選念電機科，就受這個影響。」加上他初中時幾何極好，也適合念電機。

剛入電機科不久，杜篤之就把父親那台高檔收音機給解體了，從七球到五球、四球，最基本是三球，體積由大變小，最後拆得連貓眼也不見了。「我還把喇叭放到水壺裡，bass聲立刻不同，很沉、很長、有迴音。」在音響的天地裡，他玩得不亦樂乎。由於此時家家戶戶都看電視了，所以老爸也沒說什麼，收音機就任由他搞。

「南山高中電機科」與「電機訓練班」

初進「南山」，杜篤之還是不改玩性，那時候的「南山」學風不佳，沒學校念的才會去念，不像現在，都有人考上台大了。不過當年「南山」有位老師卻讓他至今難忘，那時候上課，大家不是聊天就是做其他事，沒人聽課，但是這位老師卻十分認真，即便只有一個學生聽講，老師也全心的教。其實哪些學生真聽進去了，一看就知道，老師就會對著那幾個人講。當年杜篤之就是那幾個學生之一，這門課他不但聽，而且還滿用功的，因為老師講的東西他有興趣，譬如電力公司的配電，為什麼從發電廠送出的電要那麼高的電壓？為什麼要先降壓，然後才傳送到家裡給你用？是因為電壓高、電流就小，電流小，傳送的電線耗損就小，所以電力公司第一次以高壓傳送：降壓後，第二次再傳送：最後到家裡的電流才能是一百一十伏特……

有天在課堂上他也一起玩開來了，事後老師寫了封信給他，因為老師知道他很喜歡這門課，老師說，如果連他都不聽課，老師也沒興趣教了。從此杜篤之上這門課時不再分心，

不但學得一些電機方面的基本知識，同時也開啓了他日後的發展。「在課堂上，我有機會認識了另一位同學，他是留級生；他留級，不是因爲書念不好，而是因爲他很會混、很會搞關係；他認識許多南山的學長，其中一位就在台北市政府社教館當管理員，管理器材、兼辦行政。」

高一下時，台北市社會局正好舉辦「電機訓練班」，兩個小毛頭就跑去找這位管事的學長商量：「我們可不可以來上課？」學長知道就只有他們兩個，勉爲其難的破格錄取，其實他們資格不符，這個訓練班是專爲社會人士辦理的在職訓練，師資頂尖，都是電視台等機構的技師擔任教師，如台灣電視公司竹子山發射站的工程師或國軍雷達站站長等，不但教學系統極佳，資源也很豐富。如學員要學收音機修理，便一人發一台收音機，都是同一款的；後來學到電視機修護，也是兩人一台電視。老師今天幫你換個零件，就讓學員們實際觀察其間的變化。如零件變質了、變大了，聽起來聲音如何；變小了，聲音如何；壞掉了，又如何。又譬如，爲什麼這幾個零件要結合在一起？哪個零件壞了，會是什麼結果？全部拆開來觀察，學員們全程做筆記。老師先講原理，再實際操作，課程十分扎實，學成

後即具備開業的實力。一個學程長達半年，訓練班為了鼓勵學員全勤，在入學前要繳一筆保證金。只要全勤，保證金便可如數退回。

記得他被錄取後，杜家還曾為了籌措這筆保證金很頭疼過一陣子，對於經濟拮据的杜家來說，這可是筆大數目。不過最後雙親還是湊足了這筆錢。一來杜篤之對這個有興趣，二來全勤保證金還能拿回來。從此他風雨無阻，從未缺課。兩年來，他每天一放學，回家扒碗飯，就匆匆的從東園趕往大龍峒去上課。除了坐公車、騎腳踏車奔馳來往於台北東、西區之間外，有時還溜冰前去。兩年間，杜篤之總共修完三個學程，從初級、中級上到高級，卻沒花過家裡一毛錢，當三次全勤保證金如數繳回母親手裡時，看到母親的笑容，他心裡興起無限的滿足感。「從小看著父母辛苦，我一直覺得有個責任，哪天我賺錢了，要趕緊拿回家來貼補。外省小孩，尤其是老大，大概都有個責任，家裡沒什麼財產，所有東西要靠自己去掙回來。」

而他的玩樂歲月，也在參加「電機訓練班」後起了變化。「去社教館上課時我就不玩了，但那也不是每天，週六、週日我照玩。在南山，我們幾個是帶頭辦活動的，如騎腳踏車北

海一周，週六約上同學，從台北騎車去淡水出海口再遠一點的海水浴場游泳，搞上一天；只要我們發動烤肉，大夥兒一定響應，每人繳上五塊錢，有位同學家是賣豬肉的，就要他媽媽醃好一堆肉，大家帶上，騎車出去烤；事前在家裡，自己刻鋼版、印歌詞……。」但隨著他在「電機訓練班」課程的展開，這些玩樂項目的吸引力，逐漸被「音響」這個新玩意所取代了，找對興趣鑽研的他，開始有了與玩伴們不同的天地。「那時流行開學生舞會，我一次也沒去過。」但他不覺得遺憾，在音響世界裡，杜篤之玩出了新興趣。除了上課外，為充實電學知識，他還跑到台北市博愛路專賣國外進口雜誌書籍的店內搜尋，當時只找到一本《香港無線電專業雜誌》，他每天省下零用錢，存夠之後，久久去買一本，「其實負擔還滿大的。」而他的電學常識，就是這段時間內打下的基礎。

參加過職訓班後，回頭再看學校的功課，倒覺得簡單了，「因為我比同學們玩得早，自然懂得比他們多。」在南山上實習課時，他經常充當小老師，老師帶一組，他帶一組；有時同學們組裝器材有問題，都找他幫忙。「人家只做一份功課，我大概做很多人的功課，這方面也吸收得比較多。」高二時還因此得過「愛迪生發明獎」。之後獲中影錄用，職訓班的

背景即發揮了關鍵作用。

進中影，入對了行

高中畢業後，杜篤之立即就業。「那時候念大學對我來說，根本是很遙遠的事，家庭負擔之外，也因爲成長過程裡沒好好念書，都在玩呀！」大部分同學是去「艾德蒙」、「通用電子公司」等地上班。高中畢業之前，杜篤之也曾到通用電子去實習過兩個月，很大的生產線，很多的作業員，有領班、品管等，每天就是這些，他沒太大的興趣。「其實我自己也不是很清楚，知道沒興趣，但也沒辦法抵抗那個東西，就勉爲其難。」後來他們幾個同學東約西約的，一起去一家小工廠幫人家做皮包，算是短期性的暑假打工，一如《風櫃來的人》裡的情節，有生意來時就做一批，當然做不下去，於是又離開了。

這時候父親的好友華光典先生介紹他去中影。「華伯伯是我爸爸當兵時軍中的朋友，他是政戰系統的，與明驥先生相熟，便把我介紹到中影。當時政工幹校、政大都屬於這個系

統，管媒體、電影、電視、中視、台視、華視、中製廠、中影等機構，都是政戰體系。」

明驥當時擔任中影製片廠廠長，杜篤之於是進入中影電機室，一個負責管理全廠電力及線路的單位。他雖學電機，又參加過職訓班，卻志不在此，做了一個禮拜，就回家了。

隔了十幾天，中影又叫他回去，這次轉調錄音部門。

「我一走進錄音間，頓覺豁然開朗，哇！這才是我要的。這裡和我以前在民本電台看到的就很像，而且全是音響。」

童年的美好感覺霎時浮上心頭，沒想到夢想真能成真！

註解：

① 中影，中央電影事業股份有限公司的簡稱。

② 詳見「第四章　王家衛與杜篤之」。

③ 「聲色盒子」，杜篤之二〇〇四年創立之音效錄音公司，可做杜比音效，以前要去泰國做的杜比認證，現在「聲色盒子」在台灣就能做了。

第二章　助理時期

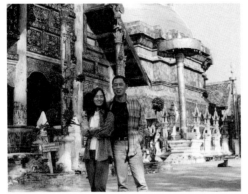

◎照片杜篤之提供

明驥——台灣新電影的推手

明驥可說是杜篤之入行之後遇上的第一位貴人。

七〇年代初期，台灣電影界十分景氣，三廳大戲盛行。中影從他處購得整套錄音設備，因為大家整天忙工作，設備擱在那裡沒裝，公司有兩位老師傅是懂技術的，就考考小杜這個後生：「你把這些設備裝起來，有問題再問我。」當時杜篤之對這些音響器材已經很有經驗了，技術方面甚至比公司裡的許多人都懂些，華光典伯伯介紹他進中影時，曾提過他會這個。結果中影派給小杜的第一份工作，就是要他將這套錄音設備安裝成一間錄音室，他花了一個禮拜，弄妥一切，中間碰到問題就請教老師傅——如「對講機」該如何架設——最後連麥克風、對講機的音量都給調好了，他才請老師傅來檢查。這次考試順利過關，中影把杜篤之給留了下來，那年是一九七二年，他十八歲。

一九七二年，梅長齡調任中影總經理後，明驥接任中影製片廠廠長。上任之後明驥巡視片廠，走完一圈後覺得奇怪，怎麼不見年輕人？於是計畫招募一批新人。當時電影界正值蓬勃，中影錄音室剛好缺人，小杜就進了中影，「廠長室就在錄音室旁邊，他看得到我每天在做什麼。」

初進中影，前輩們便積極訓練小杜儘快上手，原來他來之前，錄音室裡大概十五年沒用新人了，最年輕的，資歷也有十五年。十五年來，這位老兄每天都做同樣的事，現在有個年輕人來，趕快把他教會，這位前輩就不用再做最基礎的助理工作了。進公司沒多久，中影上上下下就知道小杜會修機器，懂這些設備，人很勤快、動作也快，因為同事每次見到他，不論去拿個東西或去哪個單位，樓上樓下，他都是用跑的。

一九七三年明驥開辦中影第一期「電影技術訓練班」①，請來中影製片廠的老師傅們擔任老師，讓經驗得以傳承。明廠長還特別交代小杜要去上課，進入中影第二年，杜篤之便參加了「技訓班」，學員們分組學習電影各部門的相關技術，李屏賓、陳勝昌、廖慶松等人也都是這裡訓練出來的，杜篤之說：「現在想想，那時候明廠長真是用心良苦。」因為師

生關係一建立，老師對學生比較沒什麼保留。

當時的中影片廠，除了老師傅外，就是小杜他們這批新人，「有些人是南部來的，我們都不回家，全住在公司宿舍裡，每天工作、生活、玩樂都在一起，大家年紀相當，聚在一塊就聊電影，各人所學不同，有做剪接的、有搞攝影的、有做沖印的，我就弄音效……明廠長實行軍事管理，沒事時還把我們都召集來，『去，去拔草！』或者『頭髮太長，去剪頭髮！』」

當時流行披頭四，年輕人時興留長頭髮，但遇上明驥，就是不行，要剪，他是連生活都要管的。「我們的宿舍就在中影片廠裡，現在已經拆掉了，那時候中影連拍幾部中日戰爭片，道具裡有二次大戰時旁邊加個副座的摩托車，晚上大家就抱個電瓶，自己發動摩托車，然後騎著車在廠裡亂竄，玩得不亦樂乎。」

不過兩、三年，小杜就從工作中體會出一個道理，事情要做好，前置作業得都先準備妥當，一去就能上線，要很精確，很有把握，「這個工作講求確實、快速。」他以之為座右銘，力促自己切實做到，同時用毛筆寫下來，貼在床頭的天花板上，睡覺時一抬頭就看得到，很有點懸梁刺骨的味道。

那時候明驥當家，大事有長人頂著，這片天地便任由這批年輕小子們衝撞，不出幾年，小杜等人還真弄出了些名堂。一九七八年明驥轉任中影總經理，更是大刀闊斧，面對台灣電影的困境，明老總自一九八一年起聘用小野、吳念真擔任企劃部經理，並接受年輕人的建議，小成本、多拍片，大量起用新導演，且輔以「技訓班」的學員為班底，大家彼此研發，相互激盪，使得「台灣新電影」得以發展、茁壯。明驥花了九年時間培養出來的這批技術人才，此刻終於派上用場，他們成為台灣新電影這波浪潮崛起時的幕後支柱，至今依然傳承不斷。連導演侯孝賢回顧新電影這一路行來的軌跡時也說：「沒有明驥，就沒有台灣新電影！」因為明驥為這一天的來臨已經預作準備了。

對於這批年輕人，明老總是照顧有加。譬如小杜，一有升遷機會，明老總會想到他。

一九七五年小杜去服兵役，辦的是「留職停薪」，中影保留職位等他回來。中影是佔缺的，後來聽公司的老前輩們說起，他才知道此無先例。在中影若照年資來算，一般要到近四十歲才升副技師，約四十五至五十歲之後方升技師，但小杜三十歲就擔任副技師，升遷甚快。

可是每次記過、記警告，也都有他的份，因為他老是不照規矩來。明老總一九八四年退休

後，小杜「不按規矩」的老毛病就成了「大不赦」。

有一次，人事室怒氣沖沖的來電質問他：「杜篤之，你為什麼三天不來簽到？」

小杜也很生氣，「我三天都沒回家，你知不知道？」因為小杜是東西做不完就不回家，他是不管上班時間的，他氣的是，「我在幫你做事，又沒跟你領一毛錢加班費，你還管我簽不簽到？」小杜認為，事情做好比打卡重要。但他異於制度常軌的行為，著實令管理單位十分頭痛；可是他又特別勤快，事情做得又多，提名、得獎又經常是他，功過相抵之下，公司還是得升他上來。記得有一年，中影金馬獎代表團差點組不成，因為其他項目提名均掛零，還好錄音入圍，中影才組了個代表團。

還有一次，技術組組長又把小杜找去訓話，因為他又犯規，剛訓到一半，新聞局來電問個事情，組長當場傻在那裡，看看小杜，就把電話遞了給他，小杜一一作答，說完事情，掛上電話，人就走了。其實組長後來對他滿好的，小杜自省：「我就是小毛病很多，常被上面找去，是個問題人物。」

後來離開中影，也是因為他三天沒簽到，違反規定。那次他去美國幫人做個片子，晚

了幾天回來，內部有人打小報告，廠長把他找去，跟他說：「你三天沒來上班，這樣不行，這已經構成開除條件。」小杜一想，乾脆一點吧，就說：「廠長，這樣好了，你也不要這麼麻煩，還要傷腦筋，我就辭職好了！」早上剛見過廠長，下午他就遞出辭呈。就這樣，杜篤之離開待了二十年的中影，那是一九九三年十一月。

杜篤之的乾脆是有原因的，因為後來其他電影公司經常找他拍片，中影為了防止他外出拍片，訂下許多規定。包括他一年只能外借三部戲，每次期限最多兩個月；換言之，若是小杜外借額滿，他一年只能工作六個月，同時每個月還要上繳兩個月的薪水，因為得回饋公司，即他外借半年，就要繳回一年的薪水給中影··如此一來，剩下的六個月他是白幹；而且沖印、錄音等後製作業均須在中影製做，這些他都可以接受，但是其他人怎麼辦？這些規定要是安在其他人身上，根本沒有外借、發展的機會。而這些條款，在他離開中影後，才逐漸修正回來。

專業的焠鍊

二十年的青春歲月，杜篤之都在中影度過，回顧他的前半生，中影還真扮演著不可或缺的要角，他的專業在此焠鍊，他的姻緣也在此牽成。

錄音

助理階段有如練基本功，憶及年少歲月，杜篤之至今依然興味盎然。「我助理做了六年，就以前的設備來說，主要是訓練你的錄音知識、基本動作，學習怎麼錄音效、錄對白，就跟著老師傅一起做，動作要快，累積經驗。」

早年的錄音都是分段錄，每段做成一個循環帶之後，在放映機上一直放，配音員邊看銀幕邊配音，配不好時，就得停機，因為放映機不能倒著走。每次重來，必須整盤底片拆下來，倒片後重新裝片，過程複雜又麻煩。所以配音時得過且過是常有的事，大家免得麻

煩：若想要求品質，便須費時費神。

記得剛做配音工作時，一碰上品質不夠理想，小杜就停錄，他覺得若不及時停掉，錄好一大段之後，等下又得重來，此舉卻惹得大牌配音員經常惱火怒道：「哪來的毛頭小伙子，居然敢停我的機！」後來有些配音員一聽是小杜錄音，就不來了。但危機即轉機，為了解決抵制，他轉而尋找真實的聲音，當時中影錄音室就在中影文化城旁邊，去文化城遊玩的百姓們，經常被他請來配上一、兩句對白，為的就是追求生活歷練後的聲音所透出的真實感。其實小杜也有點意識到，做人不可如此，但工作時難免碰上「我就是很衝，為了求好，我會努力去做很多新嘗試。包括錄音時我會去做些新改變，但會得罪一些守著傳統做法的人。我比較不管這些，我是一直做，想突破，我就有這個問題。」

以前錄音，配音員一生病便得請假，因為有鼻音。對於此等規矩，小杜頗不以為然，他覺得：「就算感冒也可以來配！」

其實杜篤之很怕聽標準國語之類的表演式配音，「為什麼老太太一定得壓低嗓子、聲音沙啞，有的老太太聲音聽起來還是很年輕，因為聲音並不隨著年齡的老化而有太多變化。」

有段時間，他白天在錄音室裡聽這個人給電影配音；晚上下班回家，路邊人家收音機裡傳來的還是此人的聲音，回到家裡，打開電視，呵，又是他老兄，「不管哪種情境、哪種身分、哪種年齡……都是同一個聲音，很荒謬的，我們現實生活裡不是這樣的啊！」

當年李行導演曾說過：「腳步聲是有感情的！」還被老一輩拿來當笑話的叨唸了許多年：「腳步聲就腳步聲，有什麼不同！」

但杜篤之卻覺得李導演的話很對，「腳步聲是有分別的，像是人的心情好壞，就可以從腳步聲裡聽出來！」一如台北捷運、巴黎地鐵和紐約地鐵，都是地鐵，但環境音透露出來的氣氛，卻是三地各有風情。又譬如，清晨的台北西門町與深夜的、中午十二點的台北西門町，地點不變，時間一變，聲音表情卻差異甚大。其實人的聲音、環境音，都有它的獨特印記，只是一般人習而不察。

仔細想想，錄音階段有點像採買，你要去哪裡買素材？怎麼買？買到什麼？從跟著師父學步，到逐步建立起自己對錄音的整套觀念，透過助理階段的磨練，小杜開始思索，用不同的方式去買得「不同或相同」的材料、進而炒出「菜色不同」「滋味各異」的可能性。

六年磨練下來，他已蓄勢待發，及至碰上台灣新電影崛起，終於尋獲出口，在新導演的支持下，杜篤之開始持續探索他的音效之路。

音效

早期音效班底的更替

一入行做音效，小杜也是看人家怎麼做，因為中影沒有自己的音效班底，均委託外製，當年是有這個行業的。「我記得那時候做音效最有名的是『哈都』，『哈都』是個日本名字，原意是一種鳥。哈都每天拎著個皮箱來往片廠，裡面都是做音效的道具，如飯碗、杯子、皮鞭等，就一箱狗爛東西。要刀劍聲，哈都就拿出兩樣東西來碰撞一番，弄出吭吭鏘鏘的聲音；箱子裡面還有兩個椰子殼，半顆的，是用來做馬的跑步聲；銀幕若出現『放碗於桌上』的畫面，做音效時，哈都不是拿個真的碗放在桌上，而是拿著一片東西去刮桌面。」企圖以假亂真，但就這樣，也做了好多年。當年是效果做完就做完了，哪有什麼背景聲音？

沒這些講究的。

「以前一到冬天就有冬防，有如現在的守望相助，因為中影旁邊就是士林官邸，一定會臨檢。但是配音工作又經常磨到凌晨兩、三點，正逢宵禁，哈都騎著摩托車、帶上個皮箱，一出中影片廠沒多久，就被當街攔下。想想，一個人半夜三更帶只皮箱到處跑？一定有事，不是小偷，就是作奸犯科！十次有九次是，一打開皮箱，警察也被他嚇了一大跳，因為箱子裡盡是些狗爛東西，有時還有只拖鞋在裡面。以前做腳步聲是不需要兩隻腳走路的。哈都只要手上套隻拖鞋，趴搭、趴搭，一隻手好控制節奏，若要他用雙手拍出兩腳的走路聲，哈都反倒不會走了。」

窮則變、變則通，分軌觀念的產生

七〇年代中期，武打片盛行，香港的音效班底來台發展，小杜接觸過不少，也學會了用哪些方法來做音效。「那時候哈都已經慢慢下去了，因為他只懂做些簡單的音效，香港則帶入一些音效的新觀念與新設備，當時最有名的是王世力與席素然兩組人，他們在香港也

做。香港有很多上海人，席素然是上海人、上海作風，很會跟導演哈啦（social），把導演哄得很高興：音效做得比哈都好一些，聲音資料比較多，他們都自己帶來，已經都錄好的。

譬如人一摔、整張桌子壞掉：或打人的聲音：或人一撞、窗戶掉下來……。錄武打聲音時，通常錄音間裡需要有一台特殊功能的錄音機，停機、倒帶時均無聲，到了放音時才有聲音。中影沒有這款機型，中影的錄音機倒帶時都有聲音，全都不能用。但事情還是要做，該怎麼辦？我們就想辦法解決，結果是用『剪接』方式來做這事。」

「首先，我要將片中所需的聲音個別分析出來，每種聲音各錄成一卷循環帶，就這樣，這一整卷都是打臉聲，乓乓，打臉聲比較清脆，另一卷全是打肚子聲，咚咚，聲音比較悶一點……再一卷，鏘鏘……下一卷，是揮棍的聲音，咻咻……等我手上有了很多卷這個東西後，再到剪接機上去看畫片裡的動作。這個動作打臉，我就在這邊接個『乓』聲；打肚子，就接個『咚』聲……每一聲都要貼上膠紙做個記號，操作時動作要很快。老師傅們眼睛不好，貼膠紙時吃力費時：我手腳快，一下就做好了，所以我專做這個事。」

「要能勝任，必須具備分析聲音的能力，要能夠辨識出，這個聲音是由哪些元素組成的。」

譬如槍聲就分許多種，步槍聲是乓、乓、乓、咻咻；機關槍，啾啾啾；手槍打到頭，咚咚……分錄成多卷之後，用來做《英烈千秋》。「《英烈千秋》裡的槍、砲聲就是我做的。我盯著畫面，每看到亮光處，就做個聲音上去。工作時我發現，一條音軌（sound track）不夠用，於是我開始構思設計如何『分軌』，不然之後做混音的人會不好錄。我把手槍聲放在A卷，步槍聲放在B卷，C、D卷分成遠近聲，一一告訴錄音師：C卷是遠的，音量關小一點；D卷是近的，音量開大一點；或E卷步槍聲，F卷手槍聲，G卷機關槍，H卷爆炸聲……分個六、七卷，就把錄音師給搞昏了，在當時六、七卷混音是很困難的，所以我再設法將之濃縮，六卷該怎麼濃縮呢？我便一次放兩卷，將之合錄在一條channel裡。這樣處理後，部分的主聲都有了，此時再來加入其他聲音就容易多了。如影片裡有人跑步、有人拿槍衝鋒，大家便拿個道具槍在錄音室裡做出一大堆聲音，我們就跟著在裡面混。」玩出一片天，在小杜的聲音世界裡，還真是一再的被印證。

聲音剪接——義大利製「平台式剪接機」

那段期間，他還學會了如何使用義大利製造的「平台式剪接機」來做「聲音剪接」，那台機器是導演白景瑞從義大利帶回來的，本應該放在剪接室，不知為什麼，卻天天在錄音室。機器已經很老了，燈泡光線不夠亮，室內必須關燈才看得清楚畫面，使用這台剪接機，需要懂得很複雜的合算差。『合算差』是幾何學，初中時這門課就是我的強項，我很快就學會了。」而且比其他人還早上手，就因為「合算差」他算得快速精確。小杜數理邏輯方面的特長，在此有了用武之地，同時也令其終生受用，多年後因為科技進步、器材更新，杜篤之開始轉用電腦做聲音剪接時，也很快就進入狀況。追本溯源，其實和這段期間的聲音剪接、分軌訓練有關，「當時訓練我的是中影最年輕的助理謝義雄，他比較屬害，動作很快，教了我一些東西。」

就這樣，小杜成了「聲音剪接快手」，許多案子自然就找上他：「一部片子我大概做一個禮拜，因為是人家已經剪好、配好音的，但片子太長，導演要剪短，我就幫他們剪短，

剪聲音、也剪片子；就因為是一起剪，如果你不太會用這台剪接機，剪著剪著，聲音會不同步。」但由他來剪則沒這個問題，同時一些當初配音時沒配準的部分，他也幫著修妥：「瓊瑤的《一顆紅豆》及她一系列的電影，多半是我剪的，我就靠這個賺錢。」

接不完的案子，不停的磨練，不但鍛鍊出他在「聲音剪接」的功力，同時也讓他得以完成多年來的心願，如今小杜終於能夠憑一己之力為改善家境盡一份心。「每個月的薪水袋我整個交給媽媽，有段時間，我的零用就靠這些「外快」！」

當時中影月薪二千台幣，外面剪接一部電影可以拿到六千。他只留下少許供己之所需，其餘的全交給母親。能夠分擔雙親肩頭的重擔，身為長子的他當然全力以赴。就算當兵期間回台北，短短三、五天休假，他都能接個案子來做。

與眾不同的當兵經歷

一九七五年，杜篤之入伍服役。

別人當兵，就跟社會斷了線，他不但沒放下專業，還能趁休假空檔回來開工。小杜是一天到晚找假放，那時候找假放要有本事，在軍中要在各方面都達到標準，才可以放假。當兵期間，他可以不洗衣服，因為他有把握，「兩個禮拜我一定有假可以回家，衣服就帶回家去洗。」

這個兵役服得順暢不說，小杜還能身在軍中卻不離本行。「當兵時，我的輔導長是導演張志勇，他從世新畢業後考上政戰預官，升到我們連上來當輔導長，後來我擔任政戰士，就幫他做政戰業務。我倆每天不用出操，就在房間裡模擬別人開會。」因為部隊裡有許多會議紀錄要做，但部隊忙著訓練，出操回來累得要歇息了，沒時間開會，他們就幫著編寫會議紀錄，好像在編劇。當兵期間，小杜還導過一齣話劇，其實他以前也沒排過，但同僚們都知道他做電影，有次連上有把刺刀被偷，繞了一大圈後又找回來了，故事還滿精彩的，他寫成劇本、排齣話劇給大家看，後來該劇還巡迴全師演出。

當時有保防教育，長官就要他寫成劇本、排齣話劇給大家看，後來該劇還巡迴全師演出。

當時部隊流行種菜，因為小杜各科成績都好，部隊長官就把集合場旁、離連隊最近的那方菜園留給他種，這樣他就不用跑很遠去種菜、只要在門口澆澆水就可以休息了。那塊

急性子大導——劉家昌

初進電影圈，杜篤之就碰到第二位提攜他的人，劉家昌。

菜園是個門面，人人一來都看得到。「結果我的園子裡蟲比菜葉還大，其他人的菜園都是一片綠油油的。我不懂農藥，也不知如何翻土。」後來連長把他叫去，「你這樣實在有點太難看了，這樣吧，我給你最遠的一塊地，沒人會去看，你不弄也沒關係！」

哇！小杜使了什麼魔法不成，連長怎麼對他如此照顧？小杜得意的說：「因為我成績好啊！」前不久這位連長碰到昔日袍澤，還問起他，而小杜也難忘長官，「我們連長滿厲害的，他可以當場寫詩，後來在澎湖當到將官。」

其實在杜篤之的生命中，遇到的貴人還真不少，明驥、連長之外，初進中影時的劉家昌、張佩成，新電影期間的侯孝賢、楊德昌、張毅等人，加上之後的王家衛、蔡明亮、何平……在他的人生及事業上或多或少都影響過他。

因為小杜手腳快、腦筋清楚，可以哪裡剪哪裡弄，當時性子急到剪片時底片直接拿來看、當場扯斷或用牙咬斷、連剪接機都不用的導演劉家昌，就喜歡找他合作。因為劉導個性很急，什麼東西一要就得馬上有，而他能跟得上，不管導演丟給小杜什麼，他抓來就可以弄妥，「我的第一部戲就碰到劉家昌導演。」小杜進中影時，正好是林青霞崛起的時候，劉家昌正當紅，所以早期他在中影跟得最多的就是劉導的戲，因為劉導的每部片子都在中影做後製，「劉家昌是一剪片就不睡覺的，所有人半夜都睡著了，只有我還醒著，所以劉導對我很好，有什麼事一定要我在，很照顧我。」

杜篤之會修音設備，公司主管就以為他什麼都會。當時中影沖印廠買了台綜合印片機，就把他調去管這台機器，「沖印廠有很多設備，請了位很重要的工程師照顧，薪水非常高，因為那套設備外表看來和錄音設備很像，高層以為我應該會，就調我去準備接手這份工作。我不會啊，那個太高深了，所以就想辦法調回來，因為在錄音室裡我已經滿順手了。」

但這是總公司的決定，他也無法抗命，於是去找劉導演幫忙。劉家昌就到總經理室去理論，把小杜給弄了回來，因為當時劉家昌是紅到可以直接去總經理辦公室找梅長齡吵架的……，劉

導演人很直，當年曾有好幾部電影因為罵政府被禁掉了。

一九八一年，劉家昌去美國拍《揹國旗的人》，當時劉導正與媒體交惡，連工作人員都被波及，小杜的名字「杜篤之」，曾經在南部的報紙變成了「杜罵之」，「我爸爸看了都很傷心，『我怎麼會幫我兒子取這個名字？』」其實那是故意的，不是寫錯。對於媒體扭曲到做人身攻擊，用一整版罵人，然後登一小格道歉啟事的作法，許多人曾深受其害。

即便情勢如此，杜篤之的決定還是去：「我是為了一個承諾，劉導之前對我很好，如果我不去，大家也都不去，他怎麼拍？」但走之前，已經知道會是這樣子了。當時媒體天天報導，好像他們這群人在美國鬧失蹤，做了什麼天大見不得人的事。其實只不過是簽證過期，而且他們一下飛機，劉導演就委託律師幫著辦理各種手續，一切沒事。但台灣這邊卻不斷的炒新聞，讀者每天被洗腦洗得全變了樣，在美國那邊全不是那麼回事。「期間我曾打電話回來，但不是天天打，高佩玲因為擔心我，走在路上還在想這些事，因而被車撞，那時候我們已經訂婚了。」

高佩玲眼中的杜篤之

認識高佩玲時，小杜還是錄音助理，高佩玲的表姐和小杜是中影的同事，看小杜老實可靠、做事認真，於是幫他介紹女朋友。

初見面時，高佩玲就感覺到：「他是個人格很健全的人！」

因為杜篤之高中畢業，高佩玲當時正在實踐家專念書。小杜對她印象很好，第二次見面就問她：「你在不在意學歷？」在不在乎這個人，從對方的言行舉止裡自然透露出消息。唯其在乎，才會把自己最在意的東西拿來問你。

高佩玲回說：「其實有些東西只是一個表象，你要的究竟是什麼？若你今天要這個學歷，會透過什麼方式去得到？我的個性是，我喜歡的是你實在的、本質的東西。」後來兩人相熟後，杜篤之才告訴她：「當時若是妳在意，只要一句話，我就去補修學分。」

但那時杜篤之在中影忙得不可開交，若是補修課程，一定會耽誤工作，同時工作中所

需的專業知識及技術，在學校裡未必修得到。高佩玲很清楚這一點：「你自己很清楚啊！

如果你在意我的看法，那不必了，我不在乎這些；如果你在意別人怎麼看你的話，我管不

著，因為我們只是朋友，這是我給你的建議。」聽到高佩玲這番話，杜篤之才放心，比較

沒這個壓力了，杜篤之當時對她說：「希望我將來努力的結果，能讓你以我為榮。」

高佩玲覺得小杜是個努力上進的青年，她對他說：「如果一個人本身有自卑心態，我

安慰你也不是，鼓勵你也不是，因為鼓勵會讓你膨脹自我，變成了自大；打擊了你，你又

自卑，這種人最難相處的。」杜篤之不是這種人，他的健全個性吸引了她，對於當時社會

上普遍重視學歷的心態，小杜可以自己擺平。

兩個人都直指本心，重視本質。一路走來，歷經二十多年的焠鍊。「苟日新，日日新，

又日新」，在太太眼中，杜篤之一如當初她所認識的那個他，「仍很天真的，心對心的去對

待他的孩子、他的太太、這個家、他的工作及他的朋友。」

「其實人和人相處，就是靠那麼一點感動！」

其實杜篤之的忙碌，外人很難想像。

交往期間，杜篤之對高佩玲說：「我上班的士林片廠離妳學校只隔著一條自強隧道，很近，妳下課給我個電話，我去接妳。」高佩玲真的打電話了，「雖然很難接通，但只要通上話，他一定馬上來接我。」直到結婚典禮敬酒時，中影的老師傅才告訴她：「那時候只要妳一通電話來，我們大家就幫小杜代班，現在小杜總算娶到妳了，當時小杜還說，要是追不到這個女朋友，我工作都不要了！」

成家、立業，都在一九八一。那一年，杜篤之首次能獨當一面，擔任《一九〇五年的冬天》的錄音及音效設計；那一年，他也把高佩玲娶進了門。

雖然聽說他忙，沒有親身經歷，高佩玲還天真的真不知情，「直到蜜月回來後第一天，他說去廠裡看看，一去就沒回來，我燒了第一頓飯等他回來一塊吃，一鍋稀飯燒了三個鐘頭，連電鍋都燒壞了，都還等無人。他工作時間長不說，下班時間也不固定，剛開始我還

等他回來一起吃飯，經常撲空，因為臨時又有許多變化得處理。」後來忙江盛②師傅開玩笑的對她說：「高佩玲啊！妳到現在還等他回來吃飯，那就是還沒進入狀況。」換了別人，大概會吵翻天。但高佩玲適應過來了，不過也花了滿長的一段時間，在家排行老么的她，也鍛鍊出特有的獨立性，「人就是這樣，跟他合不合，就看兩人能否配合。他個性裡的敦厚常會感動我，隨便一句話，經常打中我的心坎，他可能都不自覺。其實人和人相處就是靠那麼一點感動，他讓我無話可說。」

年輕的新婚夫婦經常會慶祝彼此生日或結婚紀念日，可是杜篤之的這方面的記性奇差。有次高佩玲到他辦公室去，只見從九月二十日起，杜篤之的日曆上寫著：「再過十天，高佩玲生日！」如此逐日遞減，張張都寫上這個提醒，他怕到時候一忙又給忘了。當同事拿著月曆給高佩玲看時，高佩玲笑笑，也沒說話：「其實我心裡明白最後的結果。」到了生日那天，果不其然，我們的小杜真的給忘了，因為日曆最後一張寫的是「明天高佩玲生日」，到了生日當天的月曆上沒寫「今天高佩玲生日」。要是小心眼一點的太太，準會大鬧老公，可是高佩玲說：「這樣我已經很感動了。」嘶的，給撕掉了。生日當天的月曆上沒寫

知夫莫若妻，高佩玲根本就知道會是這個結果。剛結婚時，有一天杜篤之回家送給高

佩玲一只錶，還跟她說：「生日快樂！」

高佩玲就問：「是楊大慶叫你買的？」

「哎！你怎麼知道？」

「還有這張卡片也是？」

「你怎麼曉得？」

高佩玲說：「這是楊大慶的個性，你還是做你自己吧！」

她覺得沒什麼好計較的，「這就是他原來的樣子嘛！其實我碰到他也是我的幸運，我覺得

他了解我的個性，今天要是碰到不同個性的人，可能我的表現會不一樣。我有個感受，夫

妻間相處有一種會把對方的好給牽引出來，有一種會把對方的壞給激擠出來。我一直很感

謝他很欣賞我，其實我自己都沒有他那麼欣賞我。」

就因為杜篤之的這份欣賞，使得高佩玲婚後仍能不斷的發展個人的興趣。她學國畫，

畫梅蘭竹菊、畫山水、練書法、學蠟染、彈琵琶。她畫油畫、素描、粉彩，走遍山川寫生，

回來後在大幅畫布上塗抹出心靈之光。她溯溪、攀岩、登大壩、走冰川，從中體會大自然的奧妙，也帶領先生、孩子一起去享受。她種茶、養狗，近年來更學習中醫，為了照顧忙碌到連生病都無法就醫的先生。

杜篤之笑她：「妳每三年換一樣新玩意！」

高佩玲則曰：「形式不同，但道理相通，我師法自然。」

杜篤之忙，她也沒閒著。好奇心與求知慾，使得她隨著本心本性不斷的學習。一九八四、八五年熱衷溯溪的那段期間，高佩玲幾乎每個禮拜都有活動，自己都覺得有些內疚：

「這樣玩會不會太過頭了？」

杜篤之反倒說：「不會不會，你高興就好！你要做什麼，能安排你就去安排，我實在不能幫你什麼！」

安慰：「啊！那就夠了！」先生的信任是高佩玲最大的

聽到杜篤之的這句話，高佩玲覺得：「常常他的某些話很讓我感動，為什麼別人沒讓我有這個感受？他說他不會講話，可是他只要一句話就夠了！」

杜篤之也從高佩玲處學到新東西，自從高佩玲溯溪之後，好像開了一扇窗，她去過很多地方。當杜篤之有空想出去時，她也有點子給他：「我帶孩子們去過郊溪，帶杜篤之去過高山溪兩次。」後來導演侯孝賢拍攝啤酒廣告高山篇時，高佩玲的登山裝備、經驗及山友們還支援演出，光是太平山就去過多次。

人要的是個「安心」！

多年前，當年輕的杜篤之對年輕的高佩玲說出「希望我將來努力的結果，能讓你以我為榮」時，誰也沒想到杜篤之的今天會闖出一番局面，二〇〇四年杜篤之獲得國家文藝獎③時，我問高佩玲：「你開心嗎？」其實她最擔心的倒不是這些，而是杜篤之太過操勞的身心。

同年十一月法國南特影展④為杜篤之舉辦個人回顧展時，高佩玲也伴同杜篤之前往，行前她沒多想什麼，反而和我聊起一九八五年兩夫妻去德國柏林影展⑤的經歷：「那年我剛剛開完刀，杜篤之帶我去柏林，又到泰國、香港。二月柏林的大雪天裡，大夥都在旅館裡，

了！」

跟他出去，就算再吃苦，只要他在我旁邊，讓我覺得安心，我已經不在意吃什麼或玩什麼

我倆拿著地圖到處去逛，晚上也睡得很舒服，我第一次感受到人要的是個『安心』，我今天

註解：

① 一九七八年，明驥從梅長齡手中接任中影公司的總經理，負責整個製片工作，在此之前，他曾擔任中影製片廠廠長及副總經理，負責擘建中影文化城。並於一九七三年起開辦「中影技術訓練班」，第一期報考人數即兩百多人，須借國小為考場。之後陸續辦了十幾屆，第六屆之後與影劇協會合辦。前六屆為「中影」自辦，為了替中影訓練所需的工作人員，因而素質最為整齊，杜篤之、李屏賓、廖慶松、陳勝昌等人都先後畢業於此。

② 忻江盛，中影錄音師。一九六二年考取中影公司技術人員，自此擔任錄音工作，負責錄音影片近百部，其中《梅花》、《筧橋英烈傳》連獲金馬獎第十三、十四屆最佳錄音獎。

③ 國家文藝獎，為鼓勵具有累積性成就的傑出藝文工作者，全面提升文藝水準，國藝會自一九九七年起辦理「國家文藝獎」（原名「國家文化藝術基金會文藝獎」）的頒發。該會秉持著嚴謹審慎的態度，遴

選在文學、美術、音樂、戲劇、舞蹈、建築、電影等領域中具有代表性的標竿人物，予以獎勵表揚。

至今已在文化界建立聲望，備受肯定，普遍視為文化藝術界的最高榮譽。同時為擴大本獎的影響力與教育意義，讓社會大眾得以深入了解得獎者的藝術成就與人格典範，除了舉辦「得獎者專輯」之外，國藝會也規劃一系列的後續推廣活動；包括製播「文化容顏音像紀實」紀錄片、推動「駐校藝術家」、贊助出版「藝術大師傳記」、製作「文藝獎網站特區」等，把得獎者的榮譽化為日常的關懷與踐行，讓更多人得以親近與看見。

④法國南特影展 (Nantes film festival)，主席亞倫・賈拉杜 (Allain Jalladea)，是法國大小影展中極為重要的一個，不同於坎城只著重歐美片，南特影展將焦點放在「亞、非、拉美」三大洲的電影創作者身上。

強調市民參與及非主流電影精神。二十多年來，在法國乃至於歐洲打出了口碑，每年十一月舉辦，世界各地電影人均前來和南特市民一起看電影，平日週末也舉辦電影欣賞，堪稱別具特點、全民參與的影展。創辦人為賈拉杜兩兄弟 (Philippe Jalladeau & Allain Jalladeau)，兩人遺傳自南特海港市人熱愛旅行的特性，該地也是《環遊世界八十天》作者的故鄉。賈拉杜兄弟一九七五年來到巴西，挖掘到許多好片。他們想，平常在法國只能看到歐洲片，於是便把三大洲 (F3C, Festival of the 3 Continents) 的概念付諸影展實現，一九七九年開辦第一屆。台灣許多電影在此被發現，侯孝賢、楊德昌、蔡明亮、李康生、鴻鴻等導演，都曾在此獲獎。除了影展之外，另有「南方計畫」(La production au Sud) 協助經濟相對弱勢國家的青年創作者，籌募資金、完成拍攝計畫，每年的實習專題與工作坊，發揮很大的作用。

一九九三年作過台灣電影專題，侯孝賢專題也舉辦過兩次，二〇〇四開始以影片回顧向電影技術人員

⑤柏林影展（Berlin International Film Festival，德文為 Internationale Filmfestspiele Berlin，又稱 Berlinale，每年二月中旬舉行，約有一萬五千多名專業人員參與，其中來自世界七十六國的記者多達三千五百多人，參展影片亦達三千多部。第一屆柏林影展由電影歷史學家 Dr. Alfred Bauer 發起，並一九五一年六月六日在柏林的泰坦尼克宮舉行，第一屆金熊獎不是由評審團選出，而是由觀眾決定。一九五六年柏林影展與坎城影展、威尼斯影展並列為A級影展，從此獲獎名單改由評審團決定。一九七八年改為在每年二月舉行，為建立柏林為「世界自由窗口」的形象，在三國盟軍撤出柏林的同時，柏林影展拉開帷幕，當時名為「西柏林國際影展」。

致敬，第一個推出的就是資深錄音工作者杜篤之！台灣電影在過去十九多年來，幾乎沒有一年缺席，除了印度、日本之外，是在南特曝光最高的國家。

第三章　楊德昌與杜篤之

◎照片楊德昌、余爲彥提供

新舊夾縫中茁壯的幼苗

楊德昌與杜篤之是拍《一九〇五年的冬天》時認識的，該片由余為政執導，楊德昌編劇。之前小杜早就聽余為政及余為彥說起過楊德昌，一見面，才發現，「哇，這小子原來這麼高大！」

杜篤之說：「楊德昌是影響我最深的兩個人之一，另一位是侯孝賢導演。」

際影壇的同時，兩人也結下了一輩子的交情。

就在為台灣電影的聲音創作屢建新里程碑，就在為電影聲效水準拼出一片天、拼上國將》到《獨立時代》、《一一》一路走來，舉凡楊德昌的電影，錄音一定由杜篤之擔綱，陰的故事》、《海灘的一天》、《青梅竹馬》、《恐怖份子》、《牯嶺街少年殺人事件》、《麻的，其實都是控制住的。」[1]認識楊德昌二十七年的杜篤之，對楊導知之甚深，從《光

「楊德昌的電影是每個地方都精準的控制住（under control），然後再來演，看似真

《一九○五年的冬天》杜篤之首次正式擔任音效師，可以自己作主設計音效，這一趟

他是做出來了。小杜對聲音的觀點，新導演亦有同感，新導演知道他喜歡弄些不同的東西，

不喜歡用老方法，新導演也想創新，經常私下找他幫忙，小杜很受鼓舞，每天生活都很豐

富，做什麼事都很滿足，兩人從《光陰的故事》起開始合作。「我們做了不少新嘗試，那個

年代電影都是事後配音，拍《光陰》時，我們捨配音員，起用非配音員，結果被批評得一

無是處，配音員們說：『你怎麼錄成這副德性？講話咬字不清、國語發音不準……』」全都

衝著杜篤之而來。

在錄音的專業領域裡，杜篤之顛覆以往配音觀念之舉，導致他開始頻遭抵制，也開始

面對一個新舊交替的陣痛階段；同時他身處的外在大環境，一番驚天動地的變革也正蓄勢

待發。不只電影，還有台灣。

當時小杜正在中影上班，因此啥事也得做。就在忙新電影、實驗音效新做法的同時，

他還為「國民大會」、「世界反共聯盟」等會議錄音。「有次反共聯盟主席谷正綱在台上宣讀

大會宣言，當時文稿都是擁護三民主義、推翻共產主義之類的話。老先生眼睛一花，跳行

了，脫口而出，我們擁護共產主義！好在台下沒人聽，大家都在夢周公；老外反正也聽不懂；翻譯也沒亦步亦趨的口譯，因為都有稿子，全是照稿翻。我當時就坐在主席台旁邊錄谷正綱的演講，貴賓席上都是來自各國的國會議員，裡面有個法國議員猛盯著我瞧，我發現後也瞪了回去。」

一如他回瞪眼神裡的無畏、好奇，在那個荒謬的年代裡，新機已然萌芽。

《海灘的一天》起追求「聲音擬真」

入行以來，杜篤之不斷學習、鑽研，多年累積，對於音效已有些自己的想法與做法，卻苦無機會實現。此時經由楊德昌一帶，就在「腦力激盪、多方討論、動手實踐、檢驗成果」四階段的持續磨練下，思緒頓開，新意泉湧而出。在「聲音擬真」的領域裡，他終於可以知行合一，探索「意念」與「執行」的零距離。

杜篤之說：「楊德昌曾經拿塔可夫斯基的（Andrei Tarkovsky）②的電影給我看，他的

片子都是事後配音，配得真好，當時心裡就以此為追求對象。」

「他點頭，我就像打了一劑強心針」

那時候每實驗出一個新東西，杜篤之一定請兩位導演過目，一是楊德昌、一是張毅，尤其是楊德昌，「這方面楊德昌帶得滿不錯的，在技術新知上，他影響我很大。我剛開始嘗試新東西時，他就告訴我，這個對，這個很猛、很棒。他那麼嚴格，知道的又多，我又在乎他，他說好，我就很放心；他點頭，我就像打了一劑強心針，繼續努力，再做更多的東西（語氣十分興奮）。有時他會告訴我，這個細節不夠或空間感不像。我便去想，要怎麼做才像？真是絞盡腦汁。」

《海灘的一天》之前，兩人只合作過《光陰的故事》，對於音效的變革，想法還很初步，許多東西尚未成熟。拍攝《海灘》時，楊德昌帶著小杜開始實驗各種新做法，「當時改革的動力十分強勁，每一部的差異都很明顯。譬如《海灘》張艾嘉配音時，我們要求連『吞口水、張嘴、呼吸聲……』等一些細微的動作都要配出聲音來。是從《海灘》開始，我才懂

得這麼要求，也因為大家都願意配合：其實這個對演員來說是很困難的，以前配音，演員只要講對白即可，現在她還要多做一些嘴巴的動作，譬如真正去吞嚥口水……那時候只要效果可以更好、聽起來更真實，大家都樂於嘗試，包括張艾嘉也願意做。而且我們一看，這個效果還真是好。」

片中張艾嘉的家是棟日式房屋，許多室內戲都是踩在地板上演出。以前要做日式地板的音效，都是弄塊桌板放在地上，人走在上面做效果。《海灘》進行後置錄音時，我們找來中影搭景的木工師傅，完全按照日式地板材質，做了一方約五、六坪大小的地板，我們就在上面錄走路、跑步的聲音，連踩在舊地板上咿咿壓壓的聲音都有。這塊地板後來沿用了很久。」

「我們配音都配到銀幕後面去了！」

「《海灘的一天》後製期間，我們還試著加環境音、加雜音等做法，想盡辦法收集各種室內空聲，用入片中……就算沒有聲音，也補個空聲上去。片中我放了許多室內背景噪音

（room tone）、空音，這方面我以前做得不很完整，包括《光陰》時，也只是有些想法，做點模擬，但還不夠。當時沒什麼資源，所以我們才會配音配到銀幕後面去。」

「其實從《海灘》一路到《牯嶺街》，我們追求的就是『空間立體』聲效。以前電影都是事後配音，我們儘量模擬空間身歷聲。譬如一個人從遠處走到鏡頭前，我們模擬的不是『聲音的由小而大』，而是使用『空間變化』來讓人覺得『聲音的由遠而近』。因為距離遠時，迴音較大；距離近時，迴音較小。我是運用『直接聲音』與『迴音聲音』的不同比例，錄下聲音變化時的空間感，以此來營造聲音的遠近感。這個法子我以前就知道，熟練之後，再想出更多手法來表現這個效果。」

「因為中影沒有製作回音模擬的『殘響』設備，我就用真實空間去製造。我的經驗是，最佳效果就是『真實的迴音』，『真實的迴音』要怎麼做？我們就在錄音室裡製造。中影的錄音室很大，銀幕是塊白布，直接吊掛在半空中，隔開幕前幕後，幕後是個類似禮堂的舞台，該處未經吸音處理，那裡的聲音反而很有空間感、迴音很真實。其中嘎嘎角角逐一摸透之後，我知道，在這個角落，迴音比較小；在那個角落，迴音比較大。為了追求聲效的

真實空間感，從《海灘的一天》起，我們跑到幕後，一邊反看銀幕畫面一邊做音效。我在幕後擺上幾只麥克風，掌握各個麥克風的位置及效果，需要近的聲音時，便把這只麥克風打開；需要遠的聲音時，則將那只麥克風打開。錄音過程中，得自己琢磨，聲量要開到多大，聽起來那個迴音、空間感才像。」

《海灘的一天》可謂杜篤之個人在「事後配音」上一個革命性轉變的開始，也有個比較明顯的成績。記得當年該片在香港放映時，大家都以為是同步錄音。導演徐克還很驚訝，「啊，現在台灣的同步錄音已經做得這麼好了！」其實都是做出來的。

《海灘》之後，杜篤之再接再厲，兩年後的《小逃犯》，他首度向導演張佩成提出「不用配樂、以音效代替」的建議，自行設計音效，充分運用「空聲」效果③，成績斐然，該片音效也令他拿下生平第一座電影獎——「亞太影展」最佳音效。

及至《恐怖份子》，其聲音的擬真效果更是出眾，當年一位英國導演在中影放映室看完該片後，曾驚訝的對楊德昌稱讚該片同步錄音的成績時，楊德昌只是笑，同時介紹杜篤之說：「這是事後配音，都是他做的！」

在小杜心裡，楊德昌就是老大；而楊德昌也曾這樣形容杜篤之：「我相信我們在互相交友或工作當中，都給了對方非常多的信心，我們有把握可以做得更好，這是非常重要，非常幸運的，我們處於這種狀態裡。我覺得那個時代有一些狀態，我們很幸運在這種環境下長大，這和現在年輕人花許多時間去背一些雜訊是很不同的。」④

趕片接力，追著時間跑

每次後製期間，杜篤之多是夜以繼日的趕片，《海灘的一天》亦然。

「那還不是趕金馬獎，是趕亞太影展截止日。我知道《海灘》要代表中影參加亞太影展，時間十分緊迫，於是幾天幾夜沒睡，助理兩班輪流，我就撐在那裡一直做，到了第三還是第四天，實在太累，本來撐不下去，心想做到天亮，今天就該暫停了，因為真的是精神不濟。

「沒想到天一亮，大概早上六、七點，楊德昌跑來說：『哇，不得了了，今天晚上六點鐘要看片，要看到拷貝。』

「以前每次熬夜熬到天亮，我都會跑到室外去透透氣，楊德昌來的時候，我剛透氣回來沒多久，一聽晚上就要，我的精神全上來了，忽然間人就醒了，也不累了，立即全組動員，我開始企劃流程，好讓後面的人也有事做。」

因為以前的錄音設備老舊，效率不高，《海灘的一天》當時只完成了五分之一，還有五分之四的工作沒做。正常流程是杜篤之在士林外雙溪中影錄音室內將所有後製混音完成後，再給下兩個部門去「過光學帶」及「套片、印片」。當時「過光學」要去北投，「套片、印片」得到深坑，三個部門分隔三地。若照原來的程序，不足以應變此等緊急狀況，於是調整作業流程，大家分頭並進，「我趕著先做一本，一做完就找人立刻送去北投過光學。從外雙溪到北投，大概要三、四十分鐘，來回一個多小時，送件人一放下片子馬上趕回外雙溪來拿另一本。」在這一個多小時裡，我得做完下一本，讓他再帶回北投。因此，北投、深坑那段路得另外安排專人送片，剪接室的人就等在深坑做套片、印片：深坑這邊一沖好片，趕緊印一本，再派專人送至新聞局給評審看。」《海灘》就如此「做一本、送一本」的給評審委員看片，連中間休息的吃飯時間都盤算在內，能爭一刻是一刻。

整個路程分成三段，送片信差也有三批，就在「外雙溪、北投」、「北投、深坑、台北市天津街新聞局」之間來來回回的跑，每段路程都是專人專車運送底片。《海灘》一卷大概十分鐘，總共有十幾卷，片子超長，參展版本兩個半小時。「那天我一路做到下午五點多，我的工作結束，但睡不著，因為整個人仍處於亢奮狀態，還去關心後面的進度。當天有車的朋友全被調來幫忙送片，有個朋友在高架橋上和人家擦撞，朋友一鑽出車子，掏出名片丟給對方就說：『我現在沒時間跟你們吵，你再來找我好了，我要趕著走！』」真是分秒必爭。

這個會，不開也罷！

「以前中影做後製音效的習慣是，三至五天做完音效，三至五天配好對白，三至五天完成混音，一部電影大概十五個工作天完成後製。當年每部電影一到後期都有出片壓力，有的是要上片，有的是趕影展，有的是要給老闆看，反正各種理由，都要你快快做完，我做到現在，幾乎部部都趕，很少有影片沒有壓力、可以讓你慢慢磨的。」直到二○○六年

台灣電影不景氣，沒機會排片、放片，杜篤之做後製的時間上才比較寬鬆。

記得中影以前有個慣例，每逢趕片時期，便會開會，製片部經理坐鎮與工作人員討論進度表。杜篤之最不喜歡開會，他有他的道理：「若想節省時間，這個會還不如不開，趕快去做事。你只要說個時間，我會安排，到時候把東西交給你不就成了。我跟你開會沒用啊，你也幫不上我們的忙，那就不要浪費時間，別找我們開會。因為只有我們清楚什麼時候能做到什麼程度，能給人家什麼，只要最後能趕上時間，把電影做出來即可。若是開會，大家都會幫自己預留一些時間，因為公家開會要做紀錄。你留你的，我留我的，最後彼此壓縮，大家不能做事。還有，當對方想壓縮你時，你一發現便會爭，如此一來，討論的時間勢必很長，因為人人都要爭取自己的東西；若是私下協商，就不是這樣了，彼此只要招呼一聲，我什麼時候給你，你什麼時候給他，一說好，大夥兒就動手做了，其實這樣最有效。所以我從來不和他們開會，有時候會一開一整天，一天裡可以做好多事，尤其是在節骨眼上。」

想想，要是開會之後再做，《海灘的一天》準趕不出來！

長期處於高度壓力、時間緊縮下完成目標，杜篤之已從多年的實務經驗中，找出一套自行運作最有效的工作模式及溝通管道。

《青梅竹馬》，合作無間

所有細節都聽到了！

提起趕片，小杜可謂經驗豐富。《海灘的一天》是趕亞太影展截止日，《青梅竹馬》則是趕上片時間，尤其《青梅竹馬》更是緊迫到只給他五天時間完成「做音效、配對白、混音」的後製工作。為了趕上片的最後期限，杜篤之三天兩夜沒睡，先做出一個版本上片，並計畫以後重做。他當下決定，所有時間儘量給演員配音，「因為那是真的表演，無法重來；也就是說，這次你要求演員這麼說，下次他再配，心情不同，說話的感覺也會不一樣。」

五天裡他花了三天多來配演員對白，音效只用了一天多的時間，還好該片沒什麼音樂，對

白、音效錄好之後，混音一天完成，隨即上片。本來打算重做，但仔細一看，覺得這個版本還滿好的，就沒有重配。

楊德昌與杜篤之還克難的用 Beta 帶（1&3/4 錄影機 quality）將《青梅竹馬》的聲音版本拷下留存，因為當時的台灣電影院無法巨細靡遺的呈現出他們苦心經營的聲效全貌；於是變個法子，用專業帶拷下，在自家客廳裡以專業設備放映，杜篤之說：「真過癮，都聽到了。」可惜那款錄影機目前已經停產了。

在《青梅竹馬》的音效上，兩人費心經營出許多細節，譬如為了呈現迪化街老屋牆外街燈明滅、三更半夜的氣氛戲，他倆趁夜深人靜時開車直奔陽明山，專程去錄下汽車來回行駛的「唰唰——」聲，當晚還在山上迷路，繞了老半天都繞不出來。

但這些環境音、空間轉換、衣服摩擦……的細膩聲效，在當時台灣一般電影院裡放映時是聽不到的，因為都被機器的雜音給遮蓋了。以前每次做完電影聲效，杜篤之常想：「到了電影院裡大概只剩下六成；若是拷貝或戲院聲效系統不好，可能只聽到四成；通常重放的效果都不好，大家也就不理了。」但他心裡清楚，一旦拿到設備精良的戲院去映演，這

些一細節還是可以出得來的。

一九八五年楊德昌帶著《青梅竹馬》遠赴義大利出席都靈影展⑤，特別從當地寫了封明信片寄來告訴杜篤之：「哎，都聽到了，在台灣都沒聽到，很悶！」都靈的電影院首次證明了他們在聲效上所下的工夫沒有白費。更沒想到的是，這份努力，在台灣電影聲效上逐步形成一個傳承，一如楊德昌的這封書簡，時隔多年，經驗重現。二○○六年四月，《宅變》製片人葉育萍至義大利參展，該片一放完，她便高興的當場從義大利撥電話回來說：

「杜哥，我們所做的聲效在這裡全都表現出來了，而且劇場效果很好。」電話裡她情緒依舊很 High，同時還致電給做音樂的鄭偉傑，一起分享喜悅。同年九月，當二十八歲的鄭有傑帶著他首度執導的劇情長片《一年之初》參加第六十三屆威尼斯影展⑥「國際影評人週」單元時，也身歷其境，鄭導演說：「我好像在看另一部電影！」該片的聲音細節及豐富令《一年之初》的攝影師包軒鳴（John Pollack）興奮的說：「我回去要給杜哥及林強一個大大的擁抱！」

從《青梅竹馬》到《一年之初》，從楊德昌到鄭有傑，二十多年過去了，杜篤之的聲音

工程一再讓導演們站在國際影壇上與世界各國好手比拚之際，都能驕傲的說：「我們一點也不失禮。」

《恐怖份子》，事後配音的極致，是該轉變的時候了！

對「配樂」的看法

楊德昌的電影裡從來少有配樂，從《海灘的一天》起便是如此，尤其是《青梅竹馬》和《恐怖份子》，《青梅竹馬》只有一段馬友友的大提琴，《恐怖份子》僅用了一首老歌，象徵楊導母親的那個年代：《一一》算是楊德昌電影裡比較有音樂的。

杜篤之說：「楊德昌其他電影裡雖無配樂，可是卻有很多音樂。我們大多把音樂做成環境音，放在背景聲音裡，歌聲或從收音機裡傳來，或從隔壁鄰居家中飄送過來……這些背景音樂又與電影氣氛相合，就用這個方法。」如《恐怖份子》最後一幕李立群坐在那裡，

砰的一聲舉槍自盡，然後聽到一些聲音細節⋯水聲、鮮血滴落水中⋯⋯剛開始自別處傳來的樂聲其實就是蔡琴的歌，之後逐漸轉成配樂。

每當做這些改變時，杜篤之總覺得很過癮，「基本上我們的出發點是，不企圖用配樂去影響觀眾怎麼看電影，因為配樂會統一觀眾的感動點。若沒有音樂，未經渲染，你可以更自主、更透明的來看這部電影。每個人的背景不同，感動人的位置、時間點也不同，有的女生早已痛哭流涕了，有的男生卻要到很後面才會感動。這些都是自發的，都是觀眾自己與影片互動之後所產生的情感。這份記憶可以留存，你看完回去，甚至兩、三個月之後，可能都還記得，這個東西才是最珍貴的。」

「一部電影下了音樂以後，可能有十個『落點』讓你在觀看當下有所感動，但人人的感動點都差不多，因為都被音樂給催眠了，隨著音樂的起落點及節奏走，他早設計好了，他要從這個點開始煽你，要你感動。但是沒有音樂的電影，可能你到最後一刻才很感動，甚至沒有。但是，一次都沒被感動的這部電影，可能會被你記上好幾個月，因為所有情感是由你內在自我生發時，是你自己的感受，而非你直接或間接的被規範在某一點上要被感

動；就像炒菜沒加味精，是個『原味』。」杜篤之不是反對音樂，他只想試著說，你也可以嘗嘗「原味」，但並非每部電影都適合這麼做。

「我們不想統一感動點。譬如《恐怖份子》，非常理性的說故事，在理性敘述當中，你會有些感動，但人人感動的位置不一樣。」這個想法其實和他一向對聲音的看法有關，正如他所言：「聽不見的聲音，才是最好的聲音。」自然的成為那個環境中理所當然的一部分，但是這個自然，是再造的自然；所有的理所當然，都是精準設計、思慮周密、心理轉折……等各方面合理推衍的結果，並非天生如此。但作品裡的情感之真，則是戲裡戲外、無分軒輊，正所謂「戲假情真」⑦！

「事後配音」的巔峰，個人發展階段的分水嶺

楊德昌、杜篤之經常討論聲效要怎麼變、如何做，《恐》片中幾場頗有新意的音效，就這樣變出來了。

「照片貼滿整個牆面，風吹過去，照片飄起來」的這場戲，他們是真將照片貼滿一牆，

但不能用電風扇吹，因為會有馬達、風扇旋轉的聲音，而是用三夾板搧，「因為板子很大，一搧，牆面上所有照片便開始飄。」

又如「槍聲」，即片尾李立群槍殺太太繆騫人及金士傑的那幕戲。李立群射殺金士傑時，子彈先擦到門、繼而射穿金士傑，再穿破玻璃，這段聲音非常之細膩複雜，包括子彈飛射過程裡所碰到的不同狀況、射穿不同材質（木頭、人體、玻璃）的層層聲效——如子彈與木材碰撞聲，子彈穿入、穿出人體，玻璃破碎，水流下來……所有細節均精確、自然的呈現，難度極高，但也容易被忽略，因為這些都不是外顯易見的東西。但這些看似不起眼的元素，每一細微處是全都照顧到、或被漏失掉，卻關係著最後成品的整體成績，有它，順理成章，恰如其分；少了它，不單美中不足，且足以造成扼腕之憾！

《恐怖份子》乃杜篤之「事後配音」階段的代表作，這是個分水嶺，該片擬仿同步錄音聲效，真實感引起國際影壇矚目，咸認為台灣電影的聲音技術突破多年瓶頸，已達同步錄音效果。

對杜篤之來說，如何使用對白來控制演員、讓演員做得更好，如何運用技術、使聲音

兜得更準，如何仿「真實的空間感」、以製造仿同步錄音的音效……早就易如反掌。就在「事後配音」水準已達顛峰之際，他也正面臨瓶頸。「我們最大的限制是經費和時間，你想做久一點，不可能給你那麼多時間，多點時間就得多花錢；是還有精進的空間，可是我們沒那麼多錢了。要更好，得花更多力氣，才能再好一點點，竭盡資源也只能做到這樣，那個曲線已達飽和了。因為不是現場同步錄音，有些效果會受限，是該突破轉型了，加上當時我又有一些同步錄音的經驗。」

《牯嶺街少年殺人事件》，聲音的時代感

「我拍《牯嶺街》最主要是覺得，那一段歷史是我親眼目睹的歷史，如果我不為那段歷史留下一個很真實的作品的話，那段歷史就會消失了。所以不管以後哪個時代的人來看這部電影，我覺得基本上我替那個時代做了一點事，我很誠實的把那個時代的狀態放到電影裡。

「這個意思我在片頭的字幕中就提出來了，不然那個時代是非常容易消失的。因為當時的權力當局不希望當時的紀錄被留下來，事後的人也不希望回想那段時間。我為什麼拍《牯嶺街》，就這麼簡單。台灣有今天就是因為那段時間，而且是那段時間的台北。我為什麼拍《牯嶺街》，就這麼簡單。」⑧

——楊德昌

拍《牯嶺街少年殺人事件》，對杜篤之是件大事，「做的成績也滿對得起自己的。」

當時小杜任職中影，平時有戲可做，生活不成問題。但為了等《牯》片，曾有兩年時間他不外接其他片子，且推掉了三個大案子，其中之一是關錦鵬的《三個女人的故事》，得去大陸、日本拍攝。那個年頭能去香港、紐約出外景；還有就是許鞍華的《客途秋恨》，要到大陸、日本拍攝。那個年頭能跑這些地方真的很難得，誰不想去？但為了《牯嶺街》他全回掉了。

《牯嶺街》開拍之前，工作人員之間曾流傳著一則順口溜：「荷花荷花幾月開，一月開；一月不開幾月開，二月開……」⑨就這樣一個月又一個月，延了快一年。

當時的情形是，告訴你下個月要拍，下個月不能拍，於是再等。後來許鞍華跟小杜說：

「你又沒拍，又不來幫我弄，現在我的片子聲音要怎麼辦？」

那時候杜篤之已經做過《悲情城市》，有些聲音後製的基礎，於是請許導演把片子拿來台灣，由他完成後製。「做了些報表，聲音該怎麼弄，就照規矩幫她給做出來。」

但是這個「等待」很值得，《牯嶺街》在台灣電影聲音效上完成了幾項創舉：杜篤之首度啓用台灣第一套正規的現場同步錄音設備，進行該片的同步錄音，該片也是當時唯一在台灣自行完成全部後製混音的電影。

現場收音

麥克風的位置、單聲道的概念

杜篤之說：「拍完《悲情城市》之後，侯導送給我一套現場同步錄音設備⑩，有多只無線電麥克風，正規精良的調音台、答錄機，設備完好。我用它拍的第一部電影就是《牯嶺街》。一九九〇年八月八日《牯嶺街》開鏡，就在淡江高中，是早上的通告，可是要到下

午太陽才照得進來。我早上十點多收到這套設備，於是將錄音推車組裝起來，中班就拿去現場，新開張，還是熱的，當天就取名為『快餐車』，我記得是楊德昌還是余為彥取的。」

拍《悲情城市》時，小杜真的可以全片同步錄音了，但設備不是很夠，做的東西雖然很喜歡，但總覺得有些遺憾。工欲善其事，必先利其器。及至《牯嶺街》，有了「快餐車」，小杜不再囿於設備不足，又能往上突破了。「當時做什麼都很勤奮，『快餐車』很好，我每天錄得非常過癮。之前我們已有『空間／迴音／遠近』的概念，現在當然要把它做得很美。

怎麼美？譬如鏡位擺在此處，人從學校走廊那頭一路過來，遠處不理它，迴音很大就讓它大吧！當人走近、當他靠近我麥克風的那一刹那，時間、地點的準頭，我得拿捏得十分精確。關鍵即在於，當他走近麥克風的這個『近』，要從『何時、何地』開始算起？其實就看畫面上的感覺，我得留神畫面中『人與鏡頭』的關係，以此來判定麥克風該放在哪個位置。

譬如畫面走在兩間教室門外，我就將麥克風架設在路徑上。當你走近時，聲音就在你感受到的那個位置上。」

《牯嶺街》一開始即出現五〇年代建國中學旁、美新處後面的「華國片廠」畫面，其

實是以士林的中影片場冒充的……「老片廠的房頂都是那個樣子，只是華國的攝影棚沒中影的兩個棚這麼大、這麼好。中影攝影棚屋頂天橋的規格都很標準，當年華國片廠的棚比較矮，天橋的結構也差點兒。片廠聲音都是現場錄的，回聲的空間感很好。可惜當時我們是用單聲道的概念做東西，沒有杜比身歷聲五‧一聲道的概念，如果有的話，那個戲會更過癮。單聲道雖能聽出裡面有空間感、立體感，聲音有遠近；但聽不出左右、前後的空間感，兩者效果不同。」

直到《少年吔，安啦！》，杜篤之才開始做杜比立體音效。「每樣新器材帶給我的不是限制，而是更大的突破，以前做不到的，現在可以輕易完成，同時還可以嘗試其他新做法。」

重疊卻層次分明

《牯嶺街》在聲效上多所嘗試、亦有突破。

譬如小四（張震飾）一家人從汪狗（徐明飾）家回家，坐在公車上，有公車的聲音，有他們的講話聲，還有戰車輾過的聲音，多種聲音重疊，但各種聲音彼此並不干擾，究竟

是怎麼做到的？

「拍戰車那場戲我們運氣很好，真的是現場錄的。事先雖有安排，但很難錄，一搞不好，戰車聲會整個蓋過其他聲音，所以錄音時我很緊張，不知錄不錄得到。每次拍完一條，戰車要掉回頭，公車、校車要拉回來，需要時間調度，我便在車上趕緊倒帶檢查，音錄得清不清楚？其實現場檢查也不容易，因為車子正在調度、很吵。說起來運氣很好，錄到的那段聲音，剛好可以用。」

「這場戲拍了許多次，但是每輛戰車碾過身邊轟隆隆的感覺，在現場是錄不出畫面裡的那份震撼的，那些，都是後製時一點一滴再做上去的。從畫面上看，戰車經過時很有衝擊力。現場錄音時，因為我們用的是老公車，保養不會太好，本身就很吵，再加上戰車聲，就要費些心思去做出層次感來，免得彼此掩蓋、相互抵消。」結果戰車、公車、說話三個聲音都很大，但對白很清楚，層次都在，也都聽得到，效果不錯。

聲音的對比

片中有場教堂戲的音效處理滿值得一提，即二姊（姜秀瓊飾）去教堂看小四出了什麼事，牧師出來說：「你弟弟還沒來⋯⋯」

這場戲的音效設計是楊、杜兩人聯手出擊的結果，至今小杜依然回味無窮。

「教堂應該是很安靜的，事實卻正相反，那座教堂位於台北市中山南路立法院旁，車水馬龍的，你想，有多吵啊？可是卻要讓觀眾覺得很安靜，該怎麼做？楊德昌和我就到四周去轉了轉，我說：『要安靜，一定要有個東西對比！』

「楊德昌也很厲害，就在教堂一進門前廊櫃檯邊，安排了兩個藝術學院的學生在那兒聊天，這兩人平常就很能聊。鏡頭他給釣個 long shot（大遠景），全景，畫面上只見人小小的坐在那裡，整個教堂顯得很空曠、很安靜；其實現場很吵。

「因為只有兩個人說話，我可以把麥克風放近點，錄到清晰的對話，相較之下，兩人的說話聲要比外面的環境音來得清楚得多。回來我再用『殘響模擬』、『迴音模擬』把它做

成小聲講話，但房間裡迴音很大，如此一來，便給人一種感覺——這裡很安靜，安靜到這兩人唏唏唆唆的在講悄悄話，都能聽到迴音。那場戲就因為這兩個人的講話，整個教堂顯得很安靜。」這次處理得很成功。

杜篤之的這個想法，還是來自於塔可夫斯基電影的啟發。「記得片中兩名修道士正穿過教堂地下室，塔可夫斯基也想讓觀眾知道教堂是個很安靜的地方，但沒有其他動作，只有走路。好了，兩名修士一路往前，行至半途，突然踢倒一樣東西，東西一倒，迴音很大，霎時間你就明白了，原來這地方這麼安靜。」對比之下，立見「輕重」、「高下」、「鬧靜」，兩個是同樣的道理。如果沒有東西摔倒，它只是一段沒有聲音的影像。

「其實聲音的感覺是可以製造出來的⋯你要呈現安靜，不是將所有聲音抽掉，你不能『沒聲音』，而是要有個東西比著，聽著很靜，其實還有許多聲音⋯如果沒聲兒，沒對比，就顯不出『靜』來。反之，你要聽著吵雜，不是將聲量大開，而是你想聽的聲音不給你聽到，當你覺得⋯『聽不見⋯哇，好吵。』這就對了。你聽到的是它和環境的關係，譬如導演說⋯『槍聲不夠大！』你檢查音量表，其實已經沒法開得更大聲了，此時便得另謀他策，

安排做些個別的聲音或想法子調整其他聲音，有個烘托，讓環境有所不同，才能將你要的聲音給凸顯出來。能有這個效果，是靠環境配合，而非單靠『音量的大小』。若僅靠音量的話，有時音量之大，連觀眾的耳朵都會受不了。遇上這種情況，我就要和導演溝通。」

懂得原理之後，便可舉一反三，玩出許多花樣，「但這個手法不是每一幕、每一場都用得到，如果你夠敏感，平日又觀察入微，待機會一來，你在現場先有準備了，便可在這裡搞個東西，那裡變出些花樣來，後製時再加點工夫，好東西便手到擒來。你可以套用這個公式，但要懂得公式，知道怎麼用。」

「錄音先要精通技術層面，如音質、音量控制得宜；再來就是『設計』，要熟知許多公式、方法……之後以技術將之執行出來，就是這個道理。」

善用各種元素，重塑時代感

屏東搭建牯嶺街

一九九〇年《牯嶺街少年殺人事件》開拍，「那時候台北已經沒有牯嶺街了，整個街景是在屏東陳設的，牯嶺街就是屏東縣長官邸前的那條道路，所有書攤、攤子等場景，包括搭棚子、擺燈設等陳設，我們全部自己做，還弄了輛老公車來開。片中的冰果室即屏東糖廠的冰果室。糖廠的冰真好吃，紅豆冰、冰棒，我們每天都去吃，所有人住糖廠宿舍，差不多一個月。不拍戲時，大家打球，也沒地方可去，晚上還跑去偷拔椰子。」

當時經費已經用罄，是最沒錢的時候，大夥兒跑到屏東，可是拍得很開心、很過癮。

最後「小明被殺」及「一行人騎著幾輛三輪車，在大雨滂沱的暗夜裡，摸到山東（楊順清飾）的地盤上去幹掉這夥人」的戲，都是那段時間裡拍的。為求雨景逼真，「我們捨棄台灣以往用灑水車抽水噴灑的『造雨法』。通常水要噴至三、四層樓高，才會像下雨；但噴得愈

高，抽水馬達的聲音愈大，我們又是現場收音，該怎麼辦？我和楊導商量之後，決定自己動手做。」

「我先到屏東街上，買來特大號的塑膠筒及大馬力的水中馬達，接上消防水管後試噴，水柱直沖三樓；不過水管內仍留有空氣，霹靂趴啦的響個不停；經改良後再試噴，一切０K。那場戲就在屏東糖廠的小公園裡拍攝，我們事先計算好，雨要下多大區域，水桶需要多少？拍攝時，所有工作人員都幫忙提水，拍完一個take，馬上加水。結果只有雨聲，沒有馬達聲。」面對台灣電影的資源缺乏，想要達到國際水準，台灣影人就地取材、靈活變通：「我們自己研發自己來。」

《牯嶺街》裡的雨景場面不少，他們全都自己來，方法有新有舊，但看哪種適用，譬如九份那場雨景，要下一大片，即沿襲老方法，以管子灑水。

警備總部，「紅豆詞」，鐵板快書、西北航空廣播廣告……帶出時代感

《牯嶺街》拍了八個月，裡面有些場景，如今想來杜篤之依舊回味無窮，譬如空曠的

台北北門鐵路局，當時戲裡權充「警備總部」，張國柱被抓、被拷問的戲就是在那兒拍的，

「很狠的是，詢問官（道南飾）自述他是學文藝的，還弄了架風琴，當張國柱坐在一塊巨

大冰磚上寫悔過書時，道南就在旁邊自彈自唱了一曲『紅豆詞』⑪。這一幕的對比多好，可

惜三小時版本剪掉了這場戲。」

「為什麼剪？是因為那個時代？」我好奇的問。

「可能吧！四小時的版本應該有，現在年輕人根本不知道《紅豆詞》，多久沒聽到了！

開拍前，我們還找來許多老東西。包括西北航空公司的收音機廣告，噴射客機如何如何……

是從台北市重慶南路上正聲廣播公司資料庫裡搜來的，以前廣播也有廣告，就像現在電視

的CF。至於廣播劇，絕對不能少，它的片頭音樂很典型，一聽就知道是那個時代，記得

我去中國廣播公司找廣播劇的片頭，中廣還說沒留，後來終於找著了，就很樂。之後我們

還用了一些其他音效，像是鐵板快書之類的東西……一放這些，時代感就出來了。」

金瓜石——日本天皇台灣行館、留聲機與黑膠唱片

《牯嶺街少年殺人事件》裡小馬（譚至剛飾）家的那台老式留聲機，還能用，也引起注意。提起尋找這些老古董的經過，杜篤之說：「其實很好玩，《牯嶺街》算是早一批去金瓜石拍攝的電影⑫，小馬、小四家的場景都在金瓜石。小馬家最大，是以前蓋給日本天皇來台視察的行館，日本裕仁皇太子兒時曾來住過，現今成了『煤礦博物館』。」其實《悲情城市》有幕戲也在這裡拍的，即陳松勇和阿匹婆等各方人馬會談和解之處，幾個人國語、台語、上海話交互使用。

至於《牯》片中的小四家，就在金瓜石停車場旁邊一條巷內。那個年頭，許多電影都在金瓜石取景，因為金瓜石的日式建築最完整，「我們還從人家家裡翻出不少寶貝來，充當道具。因為當時金瓜石原先住家多已搬離，只要門口有個電錶，就表示這家有人住；沒電錶，就是沒人住。你要找道具，就到人去樓空的人家裡去搜，因為屋主搬走時還留下很多東西。我發現，當年金瓜石的住戶人家，很多都是工程師、有專業技術的高級知識分子，

家境都不錯。以前那個年代，什麼人家才有留聲機？金瓜石幾乎家家都有，我們在空屋裡還翻出來舊留聲機、黑膠唱片，都還好好的。現在我家箱子裡還留著一些唱片，即當時的『有聲出版』，年代很早，那是只有高級知識分子家裡才有的東西。當時的有聲出版多是國內外名人的演講，譬如美國甘迺迪總統 (President, John Fitzgerald Kennedy, 1917–1963) 的就職演說，編製成中英文對照，然後附上張甘迺迪演說的原聲唱片；又如美國詹森總統 (President, Lyndon Baines Johnson, 1908–1973) 曾經來過台灣，他在台的訪問演說就出了張唱片，也附有原文講稿。我保存了一些，都是從金瓜石那些沒電錶人家的地板下、櫃子裡給搜出來的。其實也沒特別去翻，稍微看看就有了：現在再要找，已經不可能了。我們去拍片時，那些房屋幾乎都快爛了。記得拍小四家時，他家比較小、房間比較爛，木料已非完好，地板走起來都有嘰嘰嘎嘎的聲音，還會漏雨，可是要拍，怎麼辦？有一天，我們就拿了幅大雨布把房子整個包起來，這麼一來，至少房頂不再漏雨。但是拍到一半，有間屋差點整個垮下來，因為雨布上積水過多，房子吃重不起，要鬧罷工。」

「其實雨滴打在雨布上會有聲音，但影響不大，因為屋頂中間還有黑舊的屋瓦隔著，

我們只怕雨水滴到地面的聲音，才用雨布來遮。」

許多人覺得小四家很好玩，杜篤之也有同感，「對啊，在隔板裡面睡覺。」小四住的那個壁櫥隔板，筆者小時候也曾住過，就在台灣台中港梧棲鎮的家，我睡上格，妹妹睡下格，一關上紙門，那方天地就是你的，大概那一代很多人都有過這樣的經驗吧！

「力量用對了，就能成事！」

拍《牯嶺街》時，杜篤之還兼做道具，他喜歡跟著楊導玩，小四家廚房裡的灶就是他們自己佈置的，煤球爐找得到，煤球也有，可是新灶不像有炒菜過的痕跡。在小杜的印象裡，鍋灶附近一定是油搭搭的，油煙燻過多日嘛！這是個新灶，該怎麼辦？他就去買了些漿糊，倒些醬油進去，把漿糊弄成黑抹抹的，然後往牆上一噴，很像那麼回事。前陣子杜篤之碰到瞿友寧，瞿友寧是《牯嶺街少年殺人事件》的道具組和副導演，還跟他說：「杜哥，你記不記得拍《牯嶺街》的時候，你還教我怎麼用鋸子？」

杜篤之就愛玩這些東西，「因為鋸子的鋸齒向內，意即往後拉要用力，往前推要輕點，

後製時，聲音素材的加工、活用

演場會中的「貓王」歌聲

片中演唱會的歌聲，都用現場唱的，效果非常好。電星合唱團（Telstar）那幾個團員真的會唱，模仿貓王堪稱一絕，是當時台灣樂壇很厲害的一組樂隊。其中王啓贊飾演「小貓」，學起貓王來唯妙唯肖，但均由王柏森幕後代唱，王柏森是一人唱兩個，當「Blue Suede Shoes」的歌聲一響起時，不知風靡了多少人。

演唱會這場戲的後製混音，也讓杜篤之花了許多時間、下過不少工夫。因為鏡頭時而屋內，時而屋外，再跳往門口，緊接著台客幫老大 Honey（林鴻銘飾）走來，旋即又跳至屋

因為推時的力道是沒有用的、拉時的力氣才有用。我看他們年輕人不會用，嘩嘩嘩的亂鋸，於是示範鋸子要如何使力、如何放手，很快就鋸下去了。我喜歡注意這些事情，力量用對了，就能成事！」

裡各路人馬喬事情……，每場戲都有對白，空間不斷更替；對杜篤之來說，其實挑戰還滿大的。「因為當時可用的設備非常少，每換一個鏡頭，我就要在影片上做個記號，一見記號，我便得知道下個鏡頭是多大空間，同時要把機器調整成那個空間，以上動作必須瞬間立即反應，我腦筋要很清楚。整個過程事前籌劃安當之後，放映機才開始放片；到這一點上，空間感變了；到那一點上，又換至另一個空間。當時一次只能做兩、三個鏡頭的聲音，因為改變太多，我會來不及切換，於是一點一滴的接錄出來。整個錄完，再回頭看；哪段不好，再來修正。」

靶聲、槍聲

還有一場戲，小明、小四騎著腳踏車來到曠野，片中所聽到靶聲、槍聲，都是杜篤之後製時做上去的。「對於『遠處傳來的槍聲聲效』我只有個概念，以前不但沒做過，以往在現場也沒錄到過。這次還是沒有錄到，所以就在錄音室裡面製造。基本上用了真實的槍聲和不少設備才完成的。我壓縮槍聲、大聲的東西，讓尾音出來，整個聲音可聽到較多的細

節，聲音好像也有個空間。直到我做《少年吔，安啦!》時，手上都沒有那麼多音效資料，所以《少年》片中的槍聲也是我們自己做的，先是在現場錄到那一聲槍聲，就很爽。那個聲音真好聽，有迴音，聲音又乾淨，可能這個鏡頭的聲音在某一段沒破，正在破音邊緣；那個鏡頭裡的另一部分還沒壞，我們就把幾個聲音湊成一個槍聲，是兜起來的。」

當年資訊還很封閉，「槍聲」都得想辦法去弄，有時就從外國電影裡面找，記得有人還從《荒野大鏢客》裡去接下一段槍聲來用，因為其中有一聲槍響是沒搭到對白與音樂的。

聲音的「偷天換日」

換聲音，此時對他們來說，已經是小 case 了。譬如《牯嶺街》裡「公園太保幫」和「二一七眷村太保幫」兩夥人深夜在學校操場上堵人的戲，就是在台北市老松國小拍的。「老松國小」位於萬華區，外面是大馬路，即便晚上，還是有點吵。但技術上不算太難，那段聲音替換過，用的是另一段。因為現場距離太遠，聲音聽不清楚，後製時我便使用了一個在老松國小內楊導拍攝其他角度所收錄的現場音，這段聲音我能靠近一點錄。因為畫面上是

偷天換日，不見得每個鏡頭都要對號入座地去配那段的現場收音，但基本上都是現場聲音。」

語言的南腔北調，追求寫實

《牯嶺街》片中雙方人馬不時使用方言，語言成為自家人的標記之一，譬如半夜摸黑幹架時，只有靠口音來辨別對方是否是自己人。

又如小四一家是上海人，小四的父母（張國柱、金燕玲飾演）平日說國語，夜深人靜時兩夫妻在蚊帳裡商量事情、表達心情時，則說上海話。在極度私密的空間裡，人們總是用他最熟悉的語言溝通。

杜篤之說：「這是時代特色，對我們這個年紀的人來說，是很自然的。我小時候，家裡前門住的是四川人，後面住的是山東人，一個村子裡，村頭村尾，就是國際語言，什麼話都要會講。就從這個概念出發，所以我們拍《牯嶺街》時，感覺非常契合，彼此的生活經驗類似，楊德昌講什麼，我馬上知道。有時候講一些行話，楊德昌還來跟我查證要怎麼講，

我年輕時也愛玩嘛！至於現在的年輕人，多是一問三不知，很多經驗是對不上了。

「一開始找演員，我們就會講這種語言的人，像訓導主任（沈永江飾），因為他會講這個話，就叫他講這個，反正說什麼方言都可以，我們也沒一定要你講山東話或四川話。譬如片中鴻鴻（閻鴻亞）演的國文老師說山東話，他就是山東人。其實當時我們最想講的是四川話，幾乎來試鏡的每個人，都問他會不會講，如果只是一兩句不溜，沒關係，我們來教你怎麼說。」

「片中張震的聲音沒再改，就用他自己的聲音。只是有件事很有趣，拍完戲我們叫張震來重新配音，發現他的聲音已經變了。你能怎麼辦？就發育啊！不過重配時講得很自然，那時候我們就看出張震的聲音表演比較弱，也常說他‥『你第一個字大聲，後面就沒了。』」

張國柱也是這樣，所以《麻將》裡張國柱的聲音是楊德昌配的。

張震在《牯嶺街》裡的口調沒問題，這都是楊德昌給逼出來的。吳念真透露，為了張震老說不好楊德昌要的聲調、表情，他居然要找張震出去單挑，吳念真笑說‥「張震那時候才十四歲啊，楊德昌要找他單挑!?」當初敲定張震演小四時，張震才十二歲，演完《牯

嶺街》，張震十四歲了。

對號入座，難啊！

《悲情城市》的後製混音，杜篤之是在日本做的…《牯嶺街》，則是他在台灣中影錄音間裡完成的。

當時尚無電腦作業，舉凡「聲音剪接、聲音替換」全部自己來。「因為之前我做了《第一次約會》⑬，學了些聲音剪接的技巧及聲音記錄的方式、步驟，接著我用這套方式做《悲情城市》的後製，這套作業方式到了日本也很管用。所以《牯嶺街》時，我們就在台灣自己做，沒再去日本租錄音間做後製。之前我們都用單聲道，台灣的光學聲音一直做不好，所以我們在台灣做完《牯嶺街》的後製混聲後，送到日本進行光學轉換，我們就留在日本等著看拷貝。」

《牯嶺街少年殺人事件》中，一共換掉六個人的聲音，包括女主角小明（楊靜怡飾），在當時來說，困難度很高，工程頗大。飾演小明的楊靜怡是華裔美人，發音、腔調聽起來

有點怪，於是找了演《魯冰花》的李淑禎來配她的聲音，此外還換了五個聲音，包括小翠（唐曉翠飾）及演員林秀玲的弟弟林鴻銘所飾演的台客幫老大 Honey 等人。

「Honey 是楊德昌自己配的，當時我們剛開始做這個事，以前都是事後配音，沒有現場錄音的問題。《牯嶺街》整部戲現場同步錄音，所以有些聲音用現場的，有些聲音事後配的，兩個聲音要兜得起來，而且要兜得很像，我們在這方面花了滿多工夫的。」

「因為背景聲音？」我好奇。

「對，背景聲音拿掉後，還要找一段一樣的聲音，我就用『挖補技術』把它補起來，補的聲音之空間感與現場同步錄音的空間感不同，所以我得將新聲音的空間模擬成現場聲音的空間，這上面我花了許多時間，工程十分浩大。完成後，還頗有些成就感。」

「工程浩大，是因為以前還沒用電腦？」

「是啊，那時候我向福茂公司借了一台很好的『殘響機器』專門來做迴音、做空間模擬。當時連中影都沒有這套設備。」絞盡腦汁實驗的結果，終於完成這部電影，其音效直達國際水準。

「好東西，是可以一再回味的」，它是活的！

《悲情城市》之後，杜篤之開始常跑日本「日活錄音室」做後製，和他的錄音師相識、相熟，《牯嶺街》在日本上片，日活的錄音師特地跑來問小杜：「《牯嶺街》是不是你做的？」

「是啊！你一定要去看，裡面有些人是重新配音的。」

隔了一段時間杜篤之又去日本，那位錄音師跟杜篤之說：「我很喜歡，我看出來了，有四個人是重配的。」

杜篤之笑著揭開謎底：「一共六個，還有兩個，你沒看出來？」

當時《牯嶺街》在日本很是轟動、迴響甚大，東京影展又得獎，杜篤之說：「片子也真的很好看，二○○四年我去南特影展，他們又拿出來放。」

二○○四年十一月法國第二十六屆南特影展為杜篤之舉辦個人回顧展，導演楊德昌與夫人彭鎧立特地自資前往，為多年的好夥伴加油站台，並且接受國外媒體專訪。其實情義相挺的事，還不只這一樁，《麻將》入圍柏林影展時，楊德昌曾自資邀請始終跟著這部戲的

所有工作人員們參加柏林影展，那次總共花了他一百多萬台幣，工作人員勸他別花這筆錢，但楊德昌舉債也要讓工作人員經歷走紅地毯、體驗電影工作者能夠享有的尊重與榮譽感，杜篤之、陳博文都提起過這段往事。人前，人們看到的是楊德昌的憤怒、不屑、高傲……他毫不掩飾，他不在人前作戲。人後，他的細膩、冷靜、溫暖，則大眾鮮知。但只要留心觀察，從許多小地方自然顯現，記得有一次新聞局嘉獎台灣電影在海外影展獲得大獎的場合上，當局長台上致詞時，台下有人還在窸窸窣窣，我看見有兩個人不約而同的用手勢朝那個記者比了比，要他閉嘴，這兩人，一個是侯孝賢，另一個是楊德昌。

二〇〇四年南特影展上，杜篤之初識大陸導演王超⑭，王超眼見楊德昌、蔡明亮都來為小杜站台，驚呼不可思議，直言，在大陸是不可能發生這種事的，言下不勝羨慕台灣電影人的這番情義相挺。杜篤之說：「楊德昌是那種我在屋裡和別人爭執，他已經在外邊跟人家幹起架來的人！」

王超去看《牯嶺街》之前告訴杜篤之，他在北京電影學院念書時，就想看這部片子，那時只看得到錄影帶：隔天吃早飯時，王超一碰到杜篤之就說：「真是好。」

提起《牯嶺街》，杜篤之打心底開心的笑開來……「好東西是可以留下來的，是不膩的，是可以一再回味的！」

《獨立時代》，第一次澳洲後製混音、又一次國際檢驗，過關！

Hard Rock——人不對，怎麼拍都不對

《獨立時代》裡 Hard Rock 是重要的場景之一，拍的是個大場面，約有二十個老外，七、八十個老中擔任臨時演員。總共拍了兩次，花了幾天時間。第一天去，導演一直愁眉苦臉、不停的抓頭，也不知劇組是從哪裡找來的人，全都不像會來 Hard Rock 玩的，導演怎麼拍都拍不出來，怎麼看都不對。杜篤之就跟楊德昌建議：「我們別浪費時間，今天趕快收工，不然等下吃飯，又是一、兩百個便當。」導演當下決定收工。

隔了兩天，製片組又找來另一批人，這次鏡頭是怎麼擺都 OK，因為人都像了，穿著打扮也對。劇組事先告訴過臨時演員，就演 Hard Rock 的顧客。

「台灣的製片環境不很好，我知道國外臨時演員都帶著好幾套衣服來上工的，演什麼，就有那個樣子。台灣不是，一不小心，就會來些菜市場、豆漿店出現的人權充 Hard Rock 的客人。」

這場戲後製混音時也出了點小麻煩，又重做。

《獨立時代》後製混音，到澳洲去做

《獨立時代》是杜篤之第一部去澳洲做後製混音的片子，「那時候我們還是用老式的錄音帶，尺寸和底片一樣，以傳統的類比方式做聲音剪接。後製時，我們帶著大量的聲音資料前往澳洲，光是行李超重費便高達六萬台幣。我們租下當地的錄音室完成杜比混音。回來之後才發現，前面這一本，即在 Hard Rock 拍攝的這本，裡面有許多西洋老歌需要支付版權費。當初使用這些歌曲時，唱片公司說，沒問題，版權他來處理，我們就用了。混音完成之後，唱片公司卻說，他們僅擁有唱片發行版權，電影放映版權屬於英國，一首歌要付四十萬台幣。我們想想，還是算了，再做一次，把歌全部換掉。」

「目前這個版本裡出現的即為原始場景，當初這個場景是我們借來的，所以可以控制。

這場戲是這樣拍出來的：拍攝當中，我們將音樂全部關掉，現場一片安靜，即演員在現場置身於一個不很吵的地方，卻要演出現場很吵、扯著嗓子才能說話的感覺，所以演員必須面對一些演技上的挑戰。現場沒有音樂，人一講話自然會壓低聲量，但後製時仍會加回音樂，所以拍攝當下依然得把吵雜的氣氛給做出來，如果演員小聲說話，以後片子出來的感覺會不對，所以演出時，我們要求演員拉高嗓門，尤其那個胖男在樓梯口說愛睏的戲，演出逼真。拍好之後，我再將選好的音樂做出迴音、形成一個空間感，聽來就像是 Hard Rock 播放的音樂，然後再與對白混聲。」這是他們控管作業的方式。幸好當初拍攝時現場沒有音樂，影像、聲音演出的部分，自成獨立單元，背景音樂可以自由更替，並未造成不可收拾或重拍的困擾。

最難錄的一場戲，就在《獨立時代》

就算走位都知道，還是很難錄！

《獨立時代》裡有一場戲，是杜篤之做現場錄音以來，碰到最困難的戲，技術上最難。

杜篤之說：「拍侯導的戲，難度在於『如何掌握當下的剎那』，因為侯導總是場景開放，不約束演員，也不限制演員下一步要做什麼。侯導只是說，今天我們在這個地方，現場有這個東西，我們來喬個什麼事，演員就知道了，然後自個兒去弄。我們無法預測演員下一步會發生什麼事、動作為何、演員會走到哪裡、講什麼對白？因為你不知道演員會在何處、何時說話，所以你無法預估何時該開哪只麥克風、要錄誰的音？對錄音師來說，這是非常高難度的。但侯導的鏡頭固定，所以比較可能做到。」

「拍楊德昌的戲，難度屬於另一種。也就是說，演員在鏡頭裡走來走去，鏡頭動來動去，你非常清楚演員到了這裡一定會講話，來到那邊一定不說話，各種情況導演掌控得非

常精準、都是設計過的。可是就算我事先知道這麼多事，我還是沒法錄好那個鏡頭。那個鏡頭的背景陳設完成之後兩個小時，我才說，現在可以拍了。這是我第一次要求劇組等我，理由是，這個場景太難錄了，我們在等一套設備：以前拍片現場並非人人都有監視器可看，錄音師雖然在現場錄音，但不知道拍攝當下會發生什麼事：可是這個鏡頭我要求一定要看著監視器畫面，掌握現場發生的一切狀況，我才能錄。」

「那場戲不但演員整場講個不停，而且持續移動、走位，對我們來說，是個非常難錄的鏡頭，基本上你無法將對白句句都錄清楚，因為演員活動距離既遠、範圍又大，他們不是在一個房間裡活動，而是在『門口、臥室、浴室、客廳吧檯、臥室床上』幾個空間裡來回走動、對話。通常活動量大、演員來回走動的鏡頭，只要在演員身上裝個無線電麥克風就行了，人不管走到哪裡，聲音都很清楚。這個鏡頭偏偏不行，因為兩個人都要在鏡頭前換衣服，所以我不能給他們裝無線電麥克風。而我們可以工作的空間非常窄小，對錄音技術是一大挑戰。當演員從這一點走到那一點，移動當中，麥克風無法時時緊盯著錄；人一走遠，聲音就錄不清楚，所以一走遠，便需更換麥克風。」以上是室內情況。

室外也有狀況，「那個場景位於台北天母東路轉往山上的路邊，有條水溝經過，非常之吵，如果錄音時稍一不慎沒控制好，背景的水聲、車聲……會形成嚴重干擾。錄這場戲時，麥克風一放遠些，我就必須提高聲量；可是聲量一開大，背景聲統統跟著錄進來，整個房間會很吵；但在戲裡，又要感覺這個房間很安靜。」

該怎麼辦？「在追求寫實的情況下，我們還是能做很多事。雖然僅只兩個人對話，但這個鏡頭我用了六只麥克風（包括一只無線電麥克風），交互接力，才把事情做完。當然，拍攝之前，攝影師、燈光師已經知道鏡頭大概會如何移動，知道演員走位的路線，他們可以去打燈、去弄鏡頭，因為他們只要知道這個『面』所包含的範圍即可。但對一個錄音師來說，我們必須預知每一個『點』，知道待會兒演員將走到哪裡，會在哪裡講話，當你知道每一個『點』時，往往已經是要拍的時候了。這時候，燈打好了，場景陳設好了，演員也化好妝準備上場演出了。我一看，哇，原來是這個情況，當場傻在那裡，這要怎麼錄？臨時才趕緊想辦法。我們是發明了一個怪機器，才把這場戲給錄成的。」該片在戲院放映時，聲音從頭到尾都很清楚。

高難度挑戰——釣竿會轉彎

《獨立時代》的這個鏡頭，對錄音師來說，到底難在哪裡？

房間的格局大概如此（見下頁圖），一開始男女演員鄧安寧、李芹開門，進屋之後，李芹邊走邊說進去浴室換衣服，鄧安寧則走到鏡頭前換衣服；接著男生進入臥室，女生則出臥室轉至客廳吧台吃東西；之後鄧安寧追出來，客廳有張麻將桌，兩人接著來到臥室交談，片刻之後，李芹過來躺下睡覺；再來，鄧安寧走近床邊躺下，整個活動空間就這麼大。

地點A（見下頁圖）有個落地窗，攝製組在地點B（見圖）陽台處鋪了條軌道，攝影機就在軌道上移動。拍臥室戲時，攝影機便要過來左邊；拍客廳戲時，攝影機則移去右邊，所以落地窗的整個範圍裡都不能站人，因為攝影機要在此處隨時移動；這個區域若站了人，隨時會被看到。這裡（地點C，見圖）是牆壁，地點D（見圖）有個床頭櫃。

「A、B區（見圖）有攝影師、一個跟焦的攝影大助及導演，大家擠成一團，那裡再也容不下另一個人，我（錄音師）只能站在地點E（見圖），同時我還有一大組的錄音設備

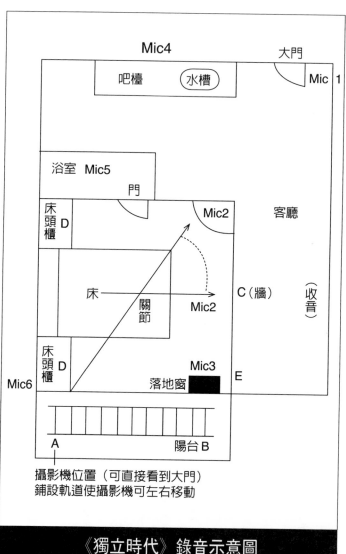

《獨立時代》錄音示意圖

沒法進來。結果就是，地點C（見右圖）是面牆，我的視線完全受阻，根本不知道裡面進行的狀況。所以麥克風都安置好之後，必須給我一台監視器，好讓我知道裡面正在發生什麼事。

「好了，一開始是開門，大門內要有根麥克風（mic.1）進來錄鄧安寧、李芹講話，很快的，兩人分開。分開之後，鄧安寧進入臥室換衣服，當他走進臥室時（見右圖），站在左邊牆角床頭櫃旁的 Boom Man 拿著釣竿麥克風（mic.2）錄他講話，從頭到尾就只有這裡有一點點地方可以站人。以槓桿原理及常理來看，將臥室屋頂的燈拆掉，在燈座空隙內綁上距離太遠，人根本撐不住。我們的解決辦法是，將臥室屋頂的燈拆掉，在燈座空隙內綁上一根繩子，然後將釣竿架在這根繩子上，如此一來，Boom Man 便能撐很久，無論距離多遠、要拍多久都可以。但是問題來了，這根棍子只能固定在一個方向，不能移動。因為這個點被綁住了，釣竿不能移動，意即當鄧安寧走到另一邊時，聲音就錄不到了，這只麥克風只能照顧到一邊的區塊，問題還是沒有徹底解決。當時我靈機一動，就在現場找了根吸塵器的管子，將管子綁在麥克風的釣竿上，釣竿就有了個活關節。因為是活關節，這個點就可

以左右前後移動，釣竿麥克風便可照顧到鄧、李兩人在臥室內的大部分聲音。當時在現場就見個人拿著一根S形的竿子，在那邊揮來揮去，又不吃力，這個人就是小郭，郭禮杞。」

「另外在臥室我還擺了一只麥克風（mic.3），鄧安寧進入臥室走到鏡頭前邊講話邊換衣服，當他講到哪句話時，攝影機搖上來了，mic.2只能跟到這裡，現場先要有個人偷偷幫我把mic.3移到中間來，接下來我要開mic.3，所以我得觀察好mic.3是否已經到位？攝影機是否已經搖上來了？鄧安寧什麼時候走過來？當他移過來之後，我要關掉釣竿麥克風（mic.2），開mic.3，時間上要掐得很準，不然會有雜音。同時還要考量mic.3的位置要放多高？得放到他的腰部，因為攝影師拍鄧安寧時我看不到，只有放在腰部，放得太低、太遠，都會錄不到，mic.3一定要靠近放，才能錄到他的對白。」

「至於李芹進入臥室後，我用釣竿麥克風mic.2錄她的對白。也因為改裝之後，臥室內李芹的對白都由mic.2照顧，待她進浴室後，mic.2就不能用了，因為距離比較遠，我就開無線電麥克風（mic.5,這只麥克風黏貼在浴室的牆上）來錄她在浴室跟鄧安寧講話的聲音，兩人講了講，該他進浴室，女生出來，當她走出浴室時，mic.2就跟著她往右邊移，因為這

根釣竿是S形的，所以它做得到；接下來李芹走出臥室，mic.2照顧不到了。當她來到客廳吧台吃東西、走到沙發邊時，在這裡我放了只麥克風（mic.2）的對話。當女生再走進臥室時，mic.2的boom man手上已經不能做任何事，所以我先在他身上放又顧不到了，這時候操作mic.2的了一只短麥克風（mic.6），當鄧、李兩人都躺下時，攝影機也移過來了，原先操作mic.2的Boom man的位置正在左邊牆角靠床頭櫃處，他就把身上那只mic.6用手拿好直接伸到兩個演員的頭頂上，錄他們倆躺在床上講話的聲音。」

「其實mic.6最難處理，因為當鄧安寧經過時攝影機會向下搖，搖下來時會看到錄音師，所以原先就在床頭櫃邊角落上操縱mic.2的小郭就發揮作用了。當演員在床上時，攝影機的鏡頭向下，頭上空間不會太多。而演員靠近的時候，攝影機才往上搖，鏡頭搖上來之後，這只麥克風才能放進來，才不會被拍到；當演員走過去、攝影機下搖時，要有個人將這只麥克風移到旁邊來，所以工作人員彼此間要很有默契。因為工作人員移動時會有雜音，當演員走到床邊時，我還不能開音量開關，因為工作人員正在放麥克風，要等演員走到位，

我才把麥克風的音量開關打開。待演員對白一講完，麥克風我還不能關得太快，因為關太快，環境音的變化會很大；我要等演員走開一點點，我才關；工作人員知道我這邊的控制鈕已經關掉，工作人員才將這只麥克風移走。我們要非常有默契的來做這件事。」

「釣竿會轉彎」的發明，是杜篤之現場臨機應變、因事制宜的結果。拍完這個鏡頭，大家全都搶著照相留念，因為從來沒有釣麥釣到一個麥克風是可以轉彎的。這個鏡頭是杜篤之從事錄音工作多年來，碰過最難錄音的一個鏡頭，其難處，其實只有同行人方能理解，因為這整個鏡頭不用無線麥克風，都是真實的現場聲音。

《麻將》，槍聲

楊德昌幾部電影裡都有槍，《恐怖份子》、《牯嶺街》之外，《麻將》裡唐從聖發現老爸張國柱與情人葉全真並臥家中死去，之後那場唐從聖連開多槍打死顧寶明的戲，唐從聖用的是道具槍，是會發火的空包彈，不是真槍實彈，但聽起來聲音很像。

「拍《麻將》時我已經有一些聲音資料了，那是支空氣槍，火是我們做上去的。《麻將》的困難度已經高到怎樣？那個鏡頭我們連拍了三、四天，都拍不成。先是唐從聖把槍拿出來，對準了顧寶明開，ㄅㄧㄤ……打完一匣子彈，顧寶明人倒下來，身上要噴血，又要剛好倒在那個位置上，也就是說，這邊槍聲『砰』的一響，邊上就有個工作人員馬上 cue 噴血的動作，顧寶明身後要先裝上個腰包，中槍時才有血流出來，一鏡到底，這些都沒有特效。」

「好了，導演一喊開麥拉，演員先要從那邊一路演戲演過來，第一關，你這個戲要夠好，導演覺得不錯了，演到這裡以後，唐從聖過來開槍。第二關是，槍不能卡住，槍若一卡彈，前面的戲就得重演。好，槍沒有卡彈，砰砰砰……一輪打完，顧寶明倒下來要恰好躺在那個位置上，因為我們在地上開了個口，從地板底下拉了一條管子過去，當他中槍倒地時，正好遮住這條血管：同一時間，旁邊的工作人員立即開始擠血包，顧寶明人開始抽動，血就從他身子下面流出來！不論是演戲、開槍……只要任何一個關節出了差錯，就得從頭來過。衣服換掉，血包重裝，牆壁重漆，因為衣服上都已經沾上血了，血也噴到牆壁上了。這場戲ＮＧ過很多次，拍了三、四天，每天拍十幾個小時，就一直搞不起來，很難。

那個場景就是楊導住的地方。」

「片中有一幕唐從聖家裡水晶燈掉下來的地方呢?」我好奇的問。

「那不是他家,那是孫大偉在陽明山的別墅。他家沒那麼豪華,導演都很窮的。」

《一一》,改變環境控制聲音品質

電影是沒有邊的,很多東西就是生活經驗的延伸

「電影是沒有邊的,你要順著情勢發展。我逐漸開始明白,做音效,很多東西就是生活經驗的延伸。」杜篤之記得,以前拍片現場每次發生這類的疑難雜症,楊德昌就說‥「去把杜哥找來。」

嘿!杜篤之到了那裡,還真有辦法,譬如《一一》的「戳破氣球」就很好玩。

《一一》裡這一幕看似簡單「小孩跑過來一戳就破的氣球戲」,事前卻曾搞得工作人員

人仰馬翻，杜篤之說：「其實哪有那麼簡單？現實裡，氣球一戳是不會破的；要拍多少個NG鏡頭，氣球才破；你看到銀幕上氣球破了，那是在演戲啊！」

但是開拍前，公司的小朋友們就開始動腦筋想各種花招。用BB槍，準頭、安全性都要考量，因為拍攝時人在動，萬一打不準，打到人怎麼辦？大夥兒想過各種法子，都不可行；搞了兩天，楊德昌都發脾氣了。

那天杜篤之剛巧去看楊導，工作人員正在忙，杜篤之閒閒一問，工作人員說：「在弄氣球，要它破啊！」

「這個簡單！」杜篤之當場拿了一個美術人員切割保麗龍的工具——鐵絲狀的熱熔絲，貼放在氣球另一邊鏡頭沒照到的地方，然後拉條線，放個電池，你要它什麼時候爆，只要電池一通電，氣球就破，「因為那是熱熔絲，你只要一發電、一熱，氣球就破了！用一‧五伏特的電池，導熱會比較慢，要久一點，較不易控制；用九伏特的電池，你一通電它就破！」

事後楊德昌把所有人都找來，「你們搞了兩天，啊，兩天。」全部人都垮著臉聽訓。後

來工作人員做了十個，拍戲那天，只要一拉線，砰，氣球就破。不好，再來一個。

改變環境，控制聲音

《一一》裡很難錄的一場戲，是柯素雲與吳念真在日本熱海的戲，因為飯店門口是條大馬路，大馬路邊就是海，海浪聲、車聲等都形成干擾：「因為是情感非常凝聚的戲，要很安靜，所以難錄，但我們還是錄到了，就是靠現場控制。」

杜篤之以改變環境來控制聲音品質，「《一一》的兩個主場景都在台北市建國南路一座高架橋旁的大樓上，雜音很大，可以勉強錄音，但是細節會少很多。所以我們把念真家靠馬路那面的所有窗戶全做了隔音。銀幕上你看到的房內冷氣是假的，我們把冷氣拆掉，冷氣口封起來，只貼上個蓋子，所有窗戶都是兩層的，全做隔音，我們才能收到這麼好品質的聲音。對面的云云家也做隔音，因為戲比較少，這上面沒花太多腦筋、也沒花太多錢。」

有時現場臨機應變的改動，效果更好，例如，「片中洋洋掉入游泳池的那場戲，拍攝時是個陰天，我們臨時決定弄成剛下過雨的感覺，地上統統弄溼。做音效時，就配上一開始

打雷的聲效。」

做《獨立時代》、《麻將》後製音效時，杜篤之還是用傳統設備，楊德昌的片子是從《一

一》起，他才開始用電腦做聲音後製。工具電腦化之後，換音工程要比《牯嶺街》時容易

多了。當他挖補聲音時，電腦即能精確的掌握聲音區段加以更換，不比先前，得靠錄音師

個人的敏感度及專業技巧去搜尋「切換點」；有了電腦的協助，如今錄音師可以把心思全放

在聲音品質、情感表達的要求上。

《一一》有些角色的聲音也換過，杜篤之說：「吳念真是原音。張國柱是楊德昌配的。

片中婷婷用原音。和婷婷談戀愛的高中生，本來想找吳念真的兒子吳定謙來演，後來換人，

這個大男孩的對白許多地方重配，但是由他自己配。云云的聲音換過，由藝術學院一個學

生重配。《一一》裡小男生洋洋和他姊姊婷婷的聲音都很好，婷婷講話聲音細細怯怯的，很

棒。而片中一幕女孩練大提琴的戲，還是楊德昌的夫人彭鎧立重拉的，她的專長是大提琴

演奏與鋼琴，屬於演奏級的。那段琴聲，她一聽就說不行。但重拉時的琴音與畫面裡的動

作不一定可以對準，我就用電腦將琴音修到和動作一樣。」

《二一》裡彭鎧立出現過，有幕大遠景，她拉大提琴，楊德昌彈鋼琴。

那份心，讓國際電影界感動

二〇〇一年，杜篤之以《千禧曼波》（侯孝賢導）、《你那邊幾點》（蔡明亮導），拿下第五十四屆坎城影展高等技術大獎。

憶及二〇〇一年坎城影展評審會議，評審之一的楊德昌說：「那年《史瑞克1》、《紅磨坊》也參展，開始談論技術獎時，大家就提這兩個片子，我也沒講話。問到我的意見時，我說我有個感慨，這兩部片子，在技術上很重要的一部分是人的參與……，有時看到這麼好的資源，會讓我想起我的好朋友杜篤之，他的資源非常有限，完全是自己的興趣和他要好好做這件事，他的樂趣來自於他對電影的投入。我不曉得大家知不知道，每年坎城影展前一個月，杜篤之可能睡不到幾天覺，我的電影，侯孝賢的電影，王家衛的電影，蔡明亮的電影……，都要他做最後的趕工。」⑮

「他從拍片時就參與，不同於他人僅在後製時做技術上的加強。我的經驗是，他的參與、他的意見，都是給我的演員最好的指導，因為電影除了畫面上的表情外，聲音表演佔百分之五十，而這部分通常被拍電影的人所忽略。麗芙·烏嫚（Liv Ullmann）⑯聽了，馬上了然。除了技術好之外，一個對聲音敏感的聲效指導，對演員及導演是多麼重要。」楊德昌講完後全場鴉雀無聲，票一投下來，十票有八票通過，一票給史瑞克，一票不知該怎麼選，楊德昌說：「當時我也不知道會是這樣，我覺得技術有許多層面，當然他們也做得很好。但是杜篤之對電影音效領域的『那個心』，讓國際電影界感動，覺得這是我們要鼓勵的一個對象。」⑰

My Observation

記得楊德昌二〇〇〇年以《一一》拿下坎城影展最佳導演時，筆者的同業在坎城影展頒獎前訪問他，楊導曾說：「電影其實不單只是畫面，除了畫面還有聽的部分。那是很重

要的創作元素。什麼時候讓觀眾看到、聽不到，什麼時候讓觀眾聽到、看不到。什麼時候利用畫面外的環境聲，與攝影構圖互相配合是很重要的，那可以讓影片更凝練，讓觀眾有更真實感。……音效杜篤之在《一一》裡提供很多創作上的幫助，只可惜聲音處理這個崗位比較容易受到忽略，得不到應有的肯定。」⑱

沒想到這份遺憾，隔年即在同一地點「坎城影展」得到迴響，「He deserves this honor.」是大夥聽到這個消息後的反應，包括電影界、媒體、親朋好友及學生們，無不替杜篤之高興。當時杜篤之正在泰國做《幽靈人間》的後製混音，侯孝賢導演打電話告知他這個好消息，因為工作關係，他無法前往坎城，而請《千禧曼波》的女主角舒淇代他上台領獎。

事後杜篤之告訴我，他覺得這個獎要是舒淇拿，會比他自己拿更高興，「因為她的聲音表演真是好，感情、音調、語氣……都恰如其分。」

聽他說起這事時，讓我不禁想起多年前，當英國導演稱讚《恐怖份子》「聲效」做得精彩時，楊德昌向那位英國導演介紹杜篤之的一幕。台灣電影人能在紛擾爭奪的世界裡，彼此仍抱持著一份相惜、鼓勵的心，或許才是電影得以代代傳衍的動力吧！

附錄：

楊德昌導演走了！

朋友說，她半夜接到消息後，坐到天亮，在電話裡，我們相對無言，唯有歎息！

想起那個時代、那股衝勁，台灣電影曾經走過的歲月，撫今追昔，曾經身歷其境的我們，感慨痛心，皆而有之！

記得最後一次專訪楊導，談及台灣電影爭論多年的「藝術電影、商業電影」時，楊導曾言：「藝術是什麼？基本上把一個事情做好，這就叫藝術。商業是什麼？商業是沒把事情做好、而想賺那個錢，就叫商業。你做得好了，自然賺得到錢，這個既是商業、也是藝術，不矛盾嘛！你讓它矛盾的意思是，你要犧牲作品的品質，去賺你的不義之財，這就是只有商業不講藝術。其實做任何事情都要兩者兼具，你不可能只做藝術不做商業，一旦有價值了，人家送錢來，我怎麼不收呢？好好把事情做好，才是最重要的。」⑲斯人已逝，楊導從根本看事的眼光，怕已成絕響！

謹以此文紀念楊導演、他的工作夥伴及那個一起打拚的年代。雖是瞎子摸象，總是些許鴻爪。對於那個時代那些人，讀者或自文中，知其一二！

張靚蓓　二〇〇七年九月十一日

註解：

① 杜篤之說：「楊導做什麼事都喜歡安排好，所以他做了很多報表，包括場記表等各種報表，他問我要不要報表，我說，好啊！他就幫我做。我拿了個樣本給他，是好萊塢慣用的一種表格。我們把 logo 換上他公司的 logo，其他大致保留，當然還加入一些我設計的東西，就很好用。然後他幫我印了六十本，六十本是什麼意思呢？我們一部戲只用半本，我用到現在還有。」提及往事，杜篤之開心的哈哈大笑。

② 塔可夫斯基 (Andrei Tarkovsky, 1932-1987)，一九六一年畢業。第一部劇情長片《伊凡童年》(Ivan's Childhood, 1962)，細膩深刻的描寫十二歲男童因父母相繼被德軍殺害，他自願充替蘇聯軍隊充當探子，在歷史與命運掣肘下的少年悲哀，展現導演詩般的視野。作品《安德烈‧盧布耶夫》(Andrei Roublev, 1966) 探索個人信念與權勢制度間的矛盾，被當局禁映，塔氏不妥協，終於在一九七一年開禁。《鏡子》(Mirror, 1978)，帶有自傳色

彩；《潛行者》(Stalker, 1979)，探索人生，隨即逃出俄國，定居巴黎。與義大利合拍《鄉愁》(Nostalgia, 1983)，《犧牲》(The Sacrifice, 1986) 是他在西方拍的第二部電影，也是最後之作，是塔氏在死亡邊緣的創作，其一生共拍八部作品。

③ 詳見本書「第五章 侯孝賢與杜篤之」。

④ 二○○四年八月，楊德昌導演於其台北市仁愛路工作室接受張靚蓓專訪的一段話。

⑤ 都靈影展 (Turin International Film Festival)，每年十一月下旬舉辦，導演楊德昌、侯孝賢、蔡明亮、周美玲等人作品都曾參展，並屢獲佳績。

⑥ 威尼斯影展 (Venice Film Festival)，每年八月底、九月初至九月中旬舉行，一九八九年侯孝賢導演以《悲情城市》首度為華人導演拿下金獅獎之後，華人導演相繼揚威威尼斯，蔡明亮以《愛情萬歲》，張藝謀以《秋菊打官司》、《一個都不能少》，李安以《斷背山》《色，戒》獲金獅獎，其中張藝謀、李安還二度掄元。

⑦ 「戲假情真」，筆者最早知道這個概念及其涵義，起自於我在輔仁大學大眾傳播系大一時系主任張思恒博士（神父）的課堂上，他解釋「戲劇特質」時曾言：「最真沒有真過戲的，最假也沒有假過戲的。」因為好的戲劇內蘊含了情真，也因為戲劇劇情的虛構性。

之後筆者撰寫《十年一覺電影夢──李安》一書時，於二○○一年十二月十四至十六日在洛杉磯專訪導演李安，討論到戲劇課題時，曾和李導演提及這個觀念，他很同意，因而寫入書中。見該書頁一四○「戲假情真，我想，透過作戲所觸發的真情，方是聯繫起大家的主因罷！」，及頁四六○「戲假情真，

⑧ 同「④」。

⑨ 詹宏志先生於二○○九年七月二十日接受張靚蓓專訪時，詳述《牯嶺街少年殺人事件》籌資經過，幾經轉手，最後日本投資者以一百二十萬美金購得日本版權，《牯》片拍畢共花費約兩千八百萬台幣。詳見國家電影資料館電子報，2009/10-2009/11。

⑩ 同「④」。

⑪ 紅豆詞，劉雪庵作曲，曹雪芹詞。

「滴不盡相思血淚拋紅豆，開不完春柳春花滿畫樓；
睡不隱紗窗風雨黃昏後，忘不了新愁與舊愁；
咽不下玉粒金波噎滿喉，瞧不盡鏡裡花容瘦；
展不開眉頭，捱不明更漏；
展不開眉頭，捱不明更漏；
恰似遮不住的青山隱隱，流不斷的綠水悠悠啊；
呀恰似遮不住的青山隱隱，流不斷的綠水悠悠。」

本是《紅樓夢》書中賈寶玉在酒宴上唱的曲兒，後由劉雪庵譜曲，並由周小燕演唱，一九四八年灌錄成唱片，由百代唱片出版，至今已成為經典名曲。

劉晏如，字雪庵，四川銅梁人，幼年即懂得吹奏簫，笛等樂器，一九二五年於成都美術專科學校進修鋼琴及小提琴。一九三○年到上海中華藝術大學進修戲劇及音樂，後來轉至上海國立音專，跟從蕭友梅及黃自專攻作曲至一九三六年畢業。重要作品有〈紅豆詞〉、〈長城謠〉、〈滿園春色〉及〈何日君再來〉等曲。

⑫ 同「④」。

它是很真切的的一個體驗……」至於李安導演之後有什麼體會，那是他的事了！

原文如下：「主要是在臺灣拍電影，你得思考，怎麼用最經濟的資源做最多的事情。所以就是，你想講的主題放在最靠近你的地方，就這麼簡單。其實我一開始拍的第一個戲《浮萍》就在金瓜石，最本土的，當時根本沒人拍，我覺得那個背景太精彩了，拍《浮萍》這個鄉下背景的戲，擺在那裡是最好的。不論選擇哪裡，都是整個城都荒廢了，我覺得那個背景太精彩了，拍類似的考慮，就是怎麼把你的思想具體化，電影一定要找個人、找個地方來拍。」

⑬ 詳見本書「第五章　侯孝賢與杜篤之」。

⑭ 王超，大陸第六代導演之一，二〇〇四年第二十六屆南特影展上以第二部電影《日日夜夜》贏得最佳影片金熱氣球獎，最佳導演獎，青年評委最佳影片獎，該片描述一位國營礦工向私營礦主的轉變及其沉痛的心路歷程。二〇〇六年以《江城夏日》獲坎城影展「一種注目」獎。《安陽嬰兒》（二〇〇一）為其第一部電影。

⑮ 同 ④。

⑯ 二〇〇一年坎城影展評審團主席，著名演員，擔任瑞典名導英格瑪·柏格曼（Ingmar Bergman）《假面》、《羞恥》、《哭泣與耳語》、《婚姻生活》、《面面相覷》等九部電影中的女主角，執導《Faithless》（二〇〇〇）等四部影片，《Faithless》入圍二〇〇〇年坎城影展競賽項目。

⑰ 同 ④。

⑱ 二〇〇〇年五月楊德昌導演在坎城影展接受張靚蓓訪問時的一段話。

⑲ 二〇〇五年七月，楊德昌導演於其臺北市仁愛路工作室接受張靚蓓專訪的一段話。

《獨立時代》，楊德昌、余爲彥提供。

《牯嶺街少年殺人事件》，楊德昌、余爲彥提供。

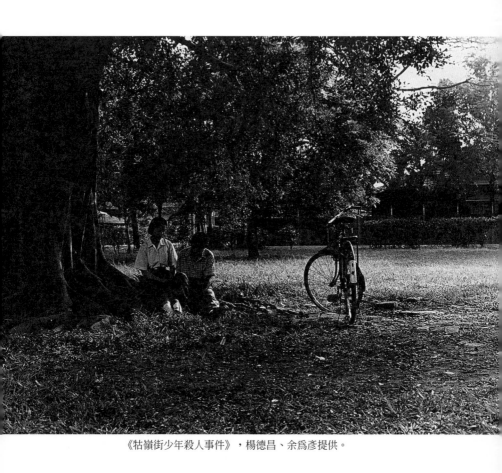

《牯嶺街少年殺人事件》，楊德昌、余爲彥提供。

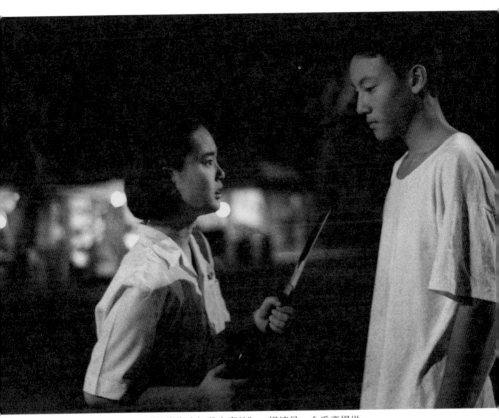

《牯嶺街少年殺人事件》，楊德昌、余爲彥提供。

第四章　王家衛與杜篤之

◎照片杜篤之提供

《春光乍洩》，開啟合作

　　兩人結緣是從《春光乍洩》開始，之前王家衛找過杜篤之幾次，都時機不巧，因為杜篤之手上還有別的案子；一九九七年王家衛又找杜篤之幫忙做《春光乍洩》的聲音後製時，他也正在忙其他案子。王家衛滿厲害的，因為香港 video 是 PAL 系統，台灣是 NTSC，沒法放映，王家衛就從自己公司裡拿了台 V8，裡面放上該片的帶子，託人帶來台灣，整個交給杜篤之，「你有空看一下！」

　　杜篤之很感興趣，「為什麼有個人會這麼有興趣要你做這個事？」於是便答應了。那天

　　杜篤之和王家衛合作，至今邁入第十二年了。「基本上我知道王家衛對事情要求的角度，他對戲的看法，他的工作方式，這方面沒太大改變，不會因為相隔多年，他的那一套就變了。王家衛一定要把所有東西推到最極致，他才會停；有任何可能性，他都想試試看。」

清晨三點收工，他精神還不錯，便將機器打開，開始看《春光乍洩》，一看就愛上了，覺得真是好。他知道聲音部分他能幫得上忙，很多東西他可以處理，可以改善。

第二天杜篤之打電話給正在合作的導演商量：「導演，對不起，能不能等我一下？我去香港一個禮拜，幫王家衛導演把這個弄好。」

一去，就回不來了，拚到最後！

因為王家衛和杜篤之說，工作天是一個禮拜，那位導演一想，才一個禮拜，便答應了。

沒想到這一去就快一個月，因為杜篤之一到香港就回不來了，自香港轉往泰國，在泰國全程待命，拚至最後關頭。當時坎城影展已經開幕，他們仍在泰國做後製，時間上十分緊迫，做到一半，王家衛還說，結尾時要加上一段張震的旁白。那時候張震正在台灣當兵，王家衛半夜寫好一紙旁白，從泰國傳真到台灣，導演易智言奉命，火速拿著旁白趕到部隊找著張震，辦好手續請假，把人拉往附近旅館錄好旁白之後，再放張震回營。然後派專人把錄音帶送來泰國給杜篤之①，收到帶子時還是熱的，杜篤之趕快剪接，將新旁白放入，給王家

衛過目。但這卷拷貝完成時，已經趕不及送往法國，因為當天的飛機已經走了。怎麼辦？

又沒法寄，一時也找不到人有法國簽證。腦筋於是轉到人在台灣的畢安生老師身上，畢老師是法國人，和電影圈相熟，畢安生專程飛來香港，拿個東西再飛至泰國，提著這卷剛出爐的拷貝直飛坎城，當面交給影展大會，整個過程就趕成這樣。

首度使用數位剪接

《春光乍洩》裡只有對話保持原貌，其他聲效全換。聲效分兩階段進行，先在香港做聲音處理，再去泰國錄音室做混音。香港的系統和泰國不同，光是錄音室就換了四家，香港、泰各兩間。其實數位轉換也不過是這十幾年的事，那時候聲音「數位剪接」剛出來，

《春光乍洩》時第一次接觸，大家經驗不足，包括杜篤之都尚未使用過數位剪接，之前仍以傳統的類比方式來做。香港錄音室動作很快，看來忙碌，卻常常出錯；第一次做完，程式無法輸出，於是換家較有經驗的，但還是不能做最後混音。第二階段飛往泰國錄音室混音，不料他們在香港做好的檔案與泰國錄音室的電腦系統不合，輸出時搞了老半天，杜篤之工

作了兩天，導演來了，問他怎麼樣，杜篤之說：「不行！」連夜另找一家，馬上換地方。

《春光乍洩》在聲效方面補了不少東西，譬如旁白多處更新，大量工作壓縮在一個月內完成，杜篤之夜以繼日的趕。到了泰國更換錄音室後，杜篤之只記得，很久沒睡覺了。

後來做《愛神》（Eros），也是每天加班，杜篤之說：「哎！我大概最高紀錄有五天四夜沒睡，是做《海灘的一天》。」

當時坐在錄音間後面沙發上的王家衛就笑了：「不是喔！做《春光乍洩》時，我看到你七天沒睡！」

為《春光乍洩》混音時，杜篤之只記得不睡不行了，因為電腦當機，當機之後，泰國助理不敢重新開機，他心想大事不妙，一問才知道從昨天起就沒存檔。乍聽之下，簡直要崩潰，不知多少東西沒了，這才跑去睡覺。

其實做到後來效率不彰，有些神智不清了。當時之所以不敢停，是因為坎城最後期限已經迫在眉睫。想想也真離奇，王家衛都飛去坎城了，還要杜篤之待在泰國別走，因為王家衛還可能改變意見、想法，還會隨時來電告之，要他改回哪個版本，杜篤之人在泰國就

等著做這件事。

《2046》時亦如是，坎城版本已經混音至最後階段，當時杜篤之正在泰國忙混音，顧不了其他，便將負責《2046》現場錄音的錄音師郭禮杞給留下來，隨時待命，專幫王家衛錄旁白。小郭每天睡到半夜三點，就被叫起來錄旁白：錄好了，便去睡覺：又要錄了，再起來。

有一天小郭說：「啊，我終於可以睡個好覺了！」因為演員都已經走了，木村拓哉回去了，梁朝偉也不在了，沒有演員，終於可以不錄了。

睡到半夜，又被叫起來錄旁白。

「啊！錄誰的啊？」小郭睡眼惺忪的問。

「這次導演自己講！」所以《2046》坎城版本裡有段梁朝偉的旁白是王家衛講的。杜篤之想起來還笑聲哈哈的止不住，「就算那麼趕，他還是想做新嘗試。」

《花樣年華》，找出合作模式

杜篤之和王家衛剛開始合作，也曾有過一段磨合期。《花樣年華》音效後製時，一起頭就有做不完的事，因為王家衛不時有些新構想，常是邊做邊改，上個想法還沒做完，導演又有新想法，弄到後來卡住了。兩人討論之後，改變工作流程，王家衛先不看，先去忙別的，杜篤之把自己的想法做出之後，王家衛再來看，或許原先的想法就不提了，抑或提出來供杜篤之參考。找對了頻率，兩人合作愉快。

杜篤之說：「王家衛很好，他有這個雅量，他可以看一個新的、他沒看過的東西，他可以去欣賞、去享受；這個東西和他有所衝突時，好或不好，他會去想：好，他馬上可以接受，這方面我滿佩服他的。他不停的改，但他不會一直堅持己見。」

王家衛也跟杜篤之說：「杜哥，不是你做的有問題，而是我總想改東西，我有這個習慣，你不要覺得奇怪。」有段期間，杜篤之做什麼王家衛都要改，杜篤之有點納悶心想⋯

「是我做得不好嗎？還是有其他原因？一改再改，有時候還是改回原來的東西。」

後來才了解，「王家衛需要這個修改的過程，走過這一段，所有的可能性都試過了，他才服氣；他要把東西推到極致，非到最後一刻他不會點頭，王家衛是這樣的一個人，我滿佩服他這一點的。」

這是兩人合作的第二部電影，也是首次從現場收音到後製混音，均由杜篤之及其公司「聲色盒子」的成員負責。杜篤之說：「《花樣年華》拍得很好看，這是辛苦得滿有代價的一部戲。」然而工作當下，確實很辛苦，包括不知何時能夠回家，一拍幾年，後製時沒日沒夜的趕。二〇〇〇年《花樣年華》坎城影展首映時，打出字幕「聲音尚未完成，特此致歉」，坎城版本只是王家衛對該片音效的初步想法，因為時間太趕，在香港做完就送走了，杜篤之並未經手。影展之後，王家衛將有關音效的所有材料都給杜篤之，看看哪些要、哪些不要，先由杜篤之做出他認為最好的東西，王家衛再來看，之後以此為基礎，再做修改。

院線版本於坎城影展之後重做，王家衛最後收手時刻則是「院線上映前」。

難為張曼玉了！

《花樣年華》裡張曼玉換了二十三套旗袍，緊身旗袍下要怎麼藏麥克風？人人都非常好奇。

「通常連身裙與旗袍的麥克風都綁在大腿內側，因為地方敏感，所以每次裝在女生身上的麥克風，我們事先都先換上新電池，新電池一顆能用四個小時，所以不需要關，避免打擾人家，因為都裝在敏感位置。這種電池外面一般一顆要台幣九十元，我們跟廠商批購是五十元，一天下來花費很大。所以裝在男演員身上的麥克風，沒拍戲時我們就關上，要拍時再打開，以節省電池用量，反正大家都很熱；女生就一直開著，不管它。」張曼玉拍《花樣年華》時都是這樣，「平常人拍一下午都要瘋了，而她非常敬業，從來不抱怨。綁上一天是很不舒服的，重要是裡面的天線，天線一定要讓它順著出來，如果那根天線捲起來的話，錄音效果可能會大打折扣。」

碰到低胸、露背的衣服，麥克風又放在哪裡？「低胸，只要不是露肚子，讓這條線可

以下得來，都可以做，可以放在她的小內衣裡，裝在內衣上面，不會穿幫。但是一跑起來，心跳聲會聽到，就在後製時把它消除掉，基本上我不放得太近。穿西裝、打領帶時，放在領帶中間。有時候放在衣服外邊，因為長鏡頭時看不出來。所以穿黑衣服時我就把麥克風放在外衣袋子上，穿白色衣服就放在第二層外衣上。譬如拍《海上花》時，有很多戲，麥克風根本就放在外衣上，根本沒藏在衣服裡；像梁朝偉的戲，就放在外面，梁朝偉的戲服很好玩，他穿的是中式的長袍馬褂，用的是布釦，麥克風一別上去，很像布釦，根本看不出來。因為放在衣服外面電線最不會咬斷，沒有任何東西碰它，如果放在衣內，會有衣服摩擦，一行動起來都會碰到。還有項鍊，譬如《牯嶺街少年殺人事件》中，蔡琴等人穿旗袍戴著多層珍珠項鍊時，項鍊戴在頸上胸前，麥克風剛好就在那裡，人一走動，項鍊碰撞，聲音很大，所以我們偷偷拿了一條細線，把項鍊綁起來；也可以縫在衣服上，或用雙面膠把項鍊黏起來，讓它不要震動，看起來沒異樣就好。包括有時候鞋底下貼膠布，讓她走路時沒什麼聲音。」

錄到你要的聲音

聲音來自四面八方，平日不怎麼注意，可是錄音時，就得清除或避免你不要的聲音，這可要動腦筋，道具與聲音之間的關係就得考量。「譬如衣服的材質，有些衣服的質料沒辦法裝麥克風，人一動就漸漸唆唆。我們最怕拍戲的時候碰到沙發，演員坐在上面講話，只要一動，就很多聲音。還有一種，也怕碰到，譬如房間裡的床，道具一定會鋪上床單，但是床墊的塑膠套沒有拿掉，因為用完還要還給商家，外表看起來OK啊，可是演員一坐下來，聲音就都來了，這時候才發現問題嚴重了，你就要想辦法設立停損點。演搬箱子的戲時，看來好重，但是箱子一放下來，聽聲音就是空的，這時候我們會把聲音給關掉，以後再配！如果演員拎的是只空箱子，還放下來，聲音的感覺不對，聽起來是空的，我看到，就會叫他們把箱裡塞滿東西，不然後製時要在錄音間裡重作，挺麻煩的。侯導都要真的，就是要真的放東西在箱子裡面；有些導演不是，演員做個樣子就好了，但那個動作做起來就是不對，就會有問題。」蔡明亮的《你那邊幾點》、《天橋不見了》，杜篤之沒去現場，但

聽起來聲音都ＯＫ。

說起來，麥克風的擺放位置視情況而定，千變萬化，總之完成工作即可。「衣服，演員會做什麼動作、待會兒演員講話轉頭的方向會朝哪一邊等，都會影響麥克風的擺放位置。有時為了錄這個人，把麥克風放在另一個人身上的情形，也是有的。有時器材放在演員的腰部，人一彎腰，就噗的突起來一大包，尤其是女生，側面看時，就是個水桶腰。那是發射器，麥克風佔的面積很小，可是它會連結一個發射器，所以要避免上述情形。」

麥克風綁在腳上，線又要拉上來的話，該怎麼辦？「只要褲子鬆一點就可以塞進去啦，等下跳一跳，線頭不就出來了？很好拉的！女生比較尷尬一點，通常都會找一位她信任的服裝師幫忙裝麥克風。」

《2046》，我要「懂」他說的東西

《2046》後製期間，王家衛和杜篤之的討論空間更加擴展，選擇上很有彈性，包括片中

哪些音樂的哪一段，要怎麼用。譬如用這個音樂，結果是這樣；用那個音樂，結果會那樣，當時已經討論到這麼細節了。

《2046》裡有場張震和劉嘉玲的戲，劉嘉玲理個光頭在床上，張震見了，眼淚滴落。這場戲用了一大段音樂，混音很難，因為音樂的起伏、timing 的感覺要非常準確，包括音量如何掌握，什麼時候音量鍵往上推，推的速度如何，感覺多一點、少一點，分寸的拿捏尤其講究。雖然時間很趕，王家衛依然每個細節都不放過，每個片段一再嘗試、長時間琢磨。

杜篤之回想：「其實每一段都不容易，《2046》是三、四條線同時進行，以梁朝偉來貫穿，乃一個人的多面，王家衛是在做一個立體結構的東西②，不同的搭配，結果不同。王家衛的剪接概念並非在說故事，而是組織一個感覺，所以有時候會忽然一個片段直接跳了進來。他的剪接手法並不是按部就班的『一、二、三、四、五、六、七』，而是跳躍式的，譬如『一、三、五』給抽掉了。閱讀這個剪接，你要知道，王家衛抽掉哪些東西，但他希望你在腦海裡自動連結；或是這一段之所以抽掉，就是要讓觀眾感覺到。你要去分辨，然後整理好。有些聲效比較關鍵，我得想想該怎麼做；有些直覺就知道怎麼做。」

剪接時，有時「鏡頭的切換」即「世界的切換」，霎時間兩個世界，完全切開，不然便是平鋪延續，只是一個鏡頭間的切換。杜篤之說：「做音效時，其中就有分別。你可以不從配樂的角度、將它當成音效來處理，之後便會生出配樂感。如果跳進來只是一個鏡頭的切換，就不會有另一種感覺滋生，看到後來，會覺得『原來如此』；當你已經洞悉它那個戲，這個時候再進音樂，就只是幫助推衍劇情、搧動一下，其實進不進音樂，已經沒什麼差別；搞不好，還造成干擾。但是如果一開始就當它是音效，大家接受這是個音效，之後那個感覺進來時，主題就出來了。」

「王家衛的片子是『音樂和劇情』黏在一起的狀態，他要做得非常仔細，才能把那個感情弄出來。王家衛非常敏感，想法又多；也許這段做得很好，但是一有新想法，王家衛就要重做，他要比較。」兩人溝通時，王家衛是用情感的方式來描述他要的東西，也許是說這段戲的故事，也許是說他對戲的感覺，杜篤之要把「感覺」轉換成技術方式、執行出來。「我要運用、分析我手中現有的元素——譬如對白、音效、音樂，該怎麼調理、如何搭配，去將王家衛的感覺建構、傳達出來，出來的東西又是他要的味道。我要『懂』導演說

趕啊趕，趕坎城

《2046》拍攝多年，若非坎城影展要演，或因為合約關係得交片了，大概至今仍在改動。

王家衛保證《2046》會去參加二〇〇四年的坎城影展時，就在泰國租了一所很大的錄音室，有三層樓、四個錄音間，整棟樓都被工作人員佔領了，導演把香港所有與後製有關的工作人員，全拉到泰國來一起趕片，包括杜篤之，包括做字幕的人，包括剪接。因為片子尚未剪完，王家衛便將自家香港公司裡能用的剪接機都搬了來，他們在這個房間一剪完，丟出剪好的東西給杜篤之，杜篤之接著在另一個錄音間裡立刻做聲音後製，大家日以繼夜的趕，二十四小時分三班輪流工作。所有人都來了，當然給訂了旅館，但是那十五天裡，杜篤之只去旅館洗了三次澡，睡了一次午覺，其他時間全在錄音室。做累了，倒頭就睡，睡不了

的東西。有時候王家衛說的是這個，其實想表達的是那個，有時候我做出來，王家衛會覺得，這好像是個新東西，我們還可以發展出什麼來？因而另闢新途，又發展出一些東西來。

有時候一路走下去，發現走偏了：好，停，再回頭來看，原始之初，導演其實是要這個。」

多久，就有人來叫…「又好了，趕快起來！」連續半個月，杜篤之過的就是這種生活。

這中間還有義大利老闆、法國投資商來看他們，了解工作情況，看看到底能不能把片子給趕出來？一進大樓，哇，發現每個人都沒睡覺，都在埋頭苦幹。按理說，投資老闆來，大家會奉承一下，竟然沒人理會!?就算看見，也沒人管他是誰，只有製片帶著老闆四處看看，現場滿地的行李，跟個難民營似的，因為沒人回旅館去。全都就地為家、忙著趕片。

每個人有每個人的個性，王家衛就是要拚到最後，他才OK。而王家衛的OK，還是讓他在坎城影展中二度發生狀況。二〇〇〇年《花樣年華》時，聲音部分未能完成，但影片總算趕到了。《2046》時幕後人員不分晝夜的拚命趕，影展單位聲聲催促、望眼欲穿，最後還是沒趕上記者場的映演時間。二〇〇四年五月十九日，坎城影展史無前例的發出一封道歉函，上面寫著，《2046》兩場媒體映演全部取消，只有晚場首映維持正常，記者會也延後一天舉行。記者們議論紛紛，有人說導演也不會來了，據聞坎城影展主席的助理當時也快急瘋了！

「那是一個人堅持到最後的一點遺憾！」

杜篤之呢？當然拚到最後，但仍有一本沒能做完聲音後製，《2046》一共有十幾大本，是第十本還是第九本沒做，片子就送走了。之前策劃進度時，工作小組是倒過來推算時間表的：「我們先把每個環節的時間點算出來、安排好，即坎城影展的記者場是五月十九號，那麼從泰國送出《2046》拷貝的最晚時刻為何，我一定要在這之前結束所有的工作，整個後續才能接得上，拷貝才能搭上飛機飛抵法國，他們才能在巴黎包一架直升機，把片子送到尼斯機場，中間這段路程已經無法搭乘普通班機了。好了，我的deadline是晚上八點，張叔平最後一本剪好時，已經是晚上六點半了。我只有一個半小時，一捲片子二十分鐘，如果電腦不當機，把片子裝上，再剪，再放一次，至少半個多小時；換言之，從片子到我手上，至完成、送走，我只能看兩遍。當下我就決定，不要做了。因為就算趕，這一本可能什麼也做不了。當時我只做了一件事，就是邊看邊把覺得不好的地方稍微調整，大幅調整得等以後了；微調之後，可能比原來的稍好一點，片子就這麼送走了，那是一個人堅持到最後

仍有的一點遺憾！」

　　千算萬趕，還是沒來得及，因為運送的中間環節出了問題。原本帶著拷貝自泰國上機的工作人員，被海關認為使用假護照，影片拷貝被扣押。只好另做新拷貝，做幾卷送幾卷，宣傳人員先帶三盤拷貝上機，王家衛再帶三盤，至於王家衛的製片彭綺華，則待命等最後六盤拷貝。抵達法國出關後，再由二間錄音室四架字幕機日夜趕上字幕，首映的是標準熱騰騰剛出爐的拷貝，多數工作人員連試映都沒看過。

覺得對不起鞏俐

　　當時杜篤之覺得非常對不起鞏俐，因為那場戲是鞏俐的結尾戲（ending）。《2046》裡有三個女主角，鞏俐、章子怡和王菲，其他兩人的 ending 都做好了，覺得還不錯；偏偏鞏俐那場戲是最難做的一場，又最晚給杜篤之。「所謂難做，不是它的氣氛難做，而是『環境音』實在太吵，雜音太多，短時間內根本無法處理。」

　　那是鞏俐和梁朝偉分手的戲，鞏俐演戲，如果是感情戲，她的聲音是很小的。

杜篤之曾經問過梁朝偉：「你在現場聽得到她說什麼嗎？」

梁朝偉說：「我站在她對面大概還不到一尺，但是聽不到她說了什麼，只看到她嘴巴在動。」

坎城版本的環境音沒時間處理，觀眾聽到的就像梁朝偉在現場所聽到的，鞏俐的聲音若有似無，窸窸窣窣。但是《2046》在電影院放映時，鞏俐的聲音是夠清楚的。因為影展之後杜篤之又花了許多時間，才把現場的環境音弄得很乾淨，讓你能聽到演員的口白。「這對鞏俐非常不公平，她其實演得很好，但因我們的技術問題、時間問題，無法將她的表演好好的呈現給坎城影展的評審們、觀眾們，我覺得很對不起她，我曾託人跟她道歉，但是她了解。因為王家衛永遠是，不到最後一刻他不會點頭的。像《2046》的上映版本，鞏俐的部分也是拚到快要映演了，好吧！這就是最後版本，我們是已經做到這種程度了。」

《2046》裡鞏俐的表演一前一後，結構手法有如中國繪畫的「留白」③，中間章子怡的部分是她的反應，兩人互為表裡，一虛一實，戲裡戲外，對照兩名女子的際遇，更覺有趣：「片中鞏俐的戲最少，卻是最重要的一部分。章子怡有那麼多篇幅、那麼多戲在她身上，

大家自然會看到她。其實內心的東西，羣俐這部分比較多。以三個女主角來講，很難說哪個好、哪個不好，一如鳳梨、西瓜，各人口味不同，但鳳梨是最好吃的鳳梨，西瓜是最甜的西瓜，你覺得哪個好？就看你當時喜歡誰，我覺得是沒法評的，王菲也很好啊！尤其是後來上映的版本，我覺得她比坎城的版本還好。」

版本太多衍生的問題

不斷嘗試，是王家衛的習慣，因此他每部電影都有多個版本，又以拍了五年的《2046》為最，杜篤之說：「由於時間拖得太久，前後弄了太多次，《2046》我已經沒法找到第一印象了，大部分的片子我都可以，做後期時我還保留在第一印象裡，常依據那個感覺來做，因為我很喜歡第一次看電影當下被感動的地方。」

一改再改，也導致新、舊旁白前後銜接時，除了音質、音量、情感能否「搭上」外，還有環境音等搭不搭的問題，杜篤之得要解決。《2046》錄製時間相隔甚遠，演員情感會不連貫。不只錄音的空間、設備，可能造成不同；還包括演員在不同時間裡的狀態各異。譬

如這段旁白分兩次錄，依王家衛的習慣，每次都可能改動，也許上次的心情是快樂的，這次的心情卻是嚴肅的，兩段的詮釋方法迥異，前後要怎麼銜接？我們有時會用『間接方式』將兩段錯開一點，讓觀眾有些呼吸之後，再轉換至另一種感覺。這方面花了不少時間，有些只能做到接近，有些則做得還不錯，但都不是一次完成，大約持續一整年才告一段落。

現在來看，第一次還不太覺得，多看幾遍就看出來了！」杜篤之哈哈哈的笑了，「王家衛也知道問題所在，這個東西你沒法做到完全沒問題。」

命中早已注定

有些年輕朋友第一次看《2046》覺得旁白太多，好奇的問：「導演是不是上了年紀了？所以話很多？」後來七年級生回去想想，又不覺得話多了。

「其實我們做後製時，也意識到這個問題。」杜篤之說：「當時商量，就邊做邊想，哪裡給拿掉好了，看著弄罷！是拿掉了一些，但沒辦法全部拿掉，因為有些東西，看看，還是很想要啊！」

「觀眾有這樣的反應，你們當初曾考慮過嗎？」

「我覺得做電影不用去預估觀眾會怎樣的。」

「對，你也無法預估。但是當觀眾反應是如此時，你們又怎麼想？」

「至少我對這個東西已經盡力，做到我認為最好的，剩下的，是別人的事了。記得王家衛也曾講過，當這個故事寫出來後，就已經有它的命在裡面了。每個演員在這個世界裡，就已經有他的命、有他的運、有他所有的東西，他命該如此，就是會被人家批評，就是會遭遇這些，當初想出這個東西的時候，他已經都存在了。我們今天只是把他的可能性做到最好，我是這樣來看這個的。」

創作的樂趣

《2046》「紛雜的曼谷唐人街」變身為「傷心車站」

「《2046》有個音效是後製期間才創作出來的，就是鞏俐和梁朝偉在一家小麵館裡吃麵的那場戲，當初是在曼谷唐人街拍的，因為王家衛喜歡那面牆。唐人街嘛，摩托車、人群，熙來攘往，又是塞車，地方雜亂。第一天小郭（郭禮杞）去錄，效果不好，因為太吵，鞏俐聲音又小，又都是感情戲。後來沒法子，連夜做隔音牆，香港的劇組員是太厲害了，美工和道具連夜釘出隔音牆來，用棉被把現場做成個蒙古包似地裏起來，當時還沒有現在這麼多材料，場景一包起來，裡面又熱又悶，還要打燈、架機器……，根本不是人待的。可是演員要坐在那裡，演出導演要求的情緒，不能流汗，還要吃著熱騰騰的麵，實在很不容易，可是聲音就好多了。」

「那個地方很特別，一到那裡，就有一種『別離』的感覺，究竟要怎麼呈現這個氣氛？」

討論到後來，我們把它弄成像是在火車站旁邊，火車不時經過，還有些年份的蒸氣火車，聲音得再去找，然後加入月台上各種反應的聲音，聽來就像是要分手的感覺。原先的構想並非如此，本來想用收音機，再加些其他聲音，經過各種嘗試，後來決定用火車，收音機的聲音也放了些。當我們決定將環境聲改為火車站的場景後，連旁白都因此變更，對白裡還提到過。」這場戲因事後再造的「環境聲效」，使得當初拍攝的曼谷唐人街，搖身一變，銀幕上頓成火車站旁的一家小麵攤。

《愛神——手》（Eros）裡鞏俐的倔強，腦力激盪六小時

杜篤之非常喜歡《愛神——手》，就兩個人的故事，從年輕到老。

片子從張震入行做裁縫師的小學徒說起，鞏俐那時正當紅，是最紅牌的，他幫鞏俐做衣服。隨著時光流逝，張震成了大師傅，鞏俐卻沒落了，潦倒、窮困，他去看她。一段感情，從頭到尾，就是這樣。有王家衛一貫的音樂，但是這次沒旁白，用對白。

裡面有場戲，紅牌鞏俐正開始走下坡，她的男人剛和她吵完架，摔了門就走。要描寫其個性之倔強，王家衛用了個大特寫，鞏俐雲鬢高聳、身著旗袍、斜倚一旁，一分多鐘沒動。「哇，一分鐘沒動，聲音要怎麼解決啊？我們曾經試過各種方式，音樂進來、出去⋯⋯感覺都不對。後來變個法子，兩人剛吵完架，摔杯子、摔門、乒、走人，男人走了以後，門一關，就聽到室內有人放唱片，先是一點點的嚘嗆嚘嗆，畫面一跳至室內，歌聲震天價響，鞏俐端坐該處、好整以暇。那個個性，啪，一下子就跳出來了。這個人這麼倔強，剛吵完架，音樂開那麼大聲，人，端坐在那，聽那麼快樂的音樂。」

「這一段你們熬了很久？有五、六個小時？」

「對，但是一出來，感覺對了，而且加分，非常好，當下就覺得很過癮。做幕後有時會碰到一些事情，你會馬上有感覺，那個成就感比導演還快。」杜篤之邊說邊笑，一副開心樣。

「因為當下那個作品給你的感受？」

「對啊！哇，就是過癮，這是好的。」

這就是幕後工作人員的滿足感，它來自於工作者與作品間的直接對話、直接回應，它是活的，過程一如創造、接生嬰兒時發自內心的真正喜悅，感受更純粹、更真實，這種心理上的瞬間自動回饋，也是吸引杜篤之在錄音上專注深耕三十年的重要動力之一。

《Eros》，聲音的挑戰

犛俐的聲音，堅持原音

做《愛神——手》音效後製期間，杜篤之曾碰上個技術方面的大難題。因為二〇〇三年在上海拍攝《愛神——手》時，兩岸三地正逢 Sars 肆虐，現場錄音由另一組人負責，收錄的品質不是太好，有問題的不只一段，而是整部戲。

「犛俐的部分，我們曾經也想和張震一般，重錄。趁著犛俐來台灣拍廣告時，一連兩、三個晚上都到我這裡來，重新配音。」④杜篤之先前看片子時，就給整部片子的音質打了分

數，他先從五十分裡找個最不帶感情的片段，打算先配這一段，等進入狀況後，再配其他。

「鞏俐來配，第一個就不行了，試了兩天，一場戲都沒辦法錄，為什麼？她當初的表演太好了，鞏俐是很好的演員⑤，話的輕重拿捏非常準確，多一分、少一分都不好。那麼準確的情感，你要她事後到錄音室來，看著畫面，再回到從前，把嘴型對上，還得講到那麼準，她的心理負擔真的很大，她也擔心會不會扣分，她本來演得很好的啊，因為你出錯，要她重來，這太不公平！人家這麼認真，你怎麼聲音收成這個樣子。錄音弄得好，還好；弄不好，真會害死人的。」

杜篤之和鞏俐聊天，鞏俐也說：「真的很難！」在現場她是熬了四十八小時沒睡拍出來的那場戲，身上穿的是旗袍，所有的場景都在，現場的燈光、氣氛，演員就坐在對面，而且導演已經不只四十八小時，而是那段時間裡長期不斷的和她說這些東西，才有了當下的集中、凝聚；她吐出來的話，才有那個輕重；她的人，也才是那個樣子！

錄了兩天，杜篤之打電話給王家衛：「放棄罷！你要她錄到這麼準確、語氣這麼好，是做不到的，這是另一件事。」

兩人討論之後，決定不錄，杜篤之說：「我寧願聲音品質差一點，但不能讓戲扣分。

而且也不是差到完全不能用，只是不夠好。其實不說，大部分人聽著也還可以。」

然而王家衛就是不信邪，他一定要弄到手。杜篤之和鞏俐錄音時他不在，鞏俐拍《2046》

時回香港，他把鞏俐拉到錄音間去再配一次，還是不行，這才放棄。

杜篤之笑說：「那個感情她演來是傳神，她每說一句話，都有那個身分，或那種歧

視，在在透顯出那股神韻。當時她正當紅，看個小徒弟來幫她做衣服，有點藐視他的味道，

語氣裡完全可以聽出來，根本不靠字幕，字面上的感覺都沒那麼好。人就坐在那裡、臉部

沒什麼表情，聲音一出來，就跟她臉上的感覺一樣，那個東西是最高段、最好的！後來我

們全用原音，鞏俐的部分沒再重新配。」

「有沒有處理環境音……增減旁邊的聲音？」

「多少會有，但演員的聲音表情全是她自己的。」

記得侯導以前和杜篤之說過：「你們是技術人員，你們是專業，你們不能NG。因為

演員是用他／她們的生命在演戲，他／她演得那麼好時，你NG，那他／她算什麼？他／

她剛才的表演全都作廢了，他／她的努力就沒有啦！」

那個「當下」過了也就過了，這是電影的迷人之處，也是電影的遺憾之處。就因為體會到這一層，所以杜篤之深自警惕，「其實拍侯導的片子錄音非常難，可是我們還是稟持著這個信念，真的要盡力，不能對不起演員。因為演員才是整個畫面的靈魂，燈光、聲音……再好，戲沒有，就是零。」

張震的聲音，脫胎換骨

張震這回真是出來了，他在《Eros》裡的角色太精彩了，怪不得妮可・基嫚看完後想與他合作。

「他在《Eros》裡的聲音表演，簡直是脫胎換骨，你們是怎麼做到的？」我好奇的問杜篤之也很滿意。「張震是從《牯嶺街少年殺人事件》時，我就覺得他的聲音不行，但是王家衛對他真好，非常有耐心，把他拉到我錄音室

「我們調了兩、三次，是有加分！」杜篤之也很滿意。

來重配。記得王家衛第一次來跟我商量，要換張震的現場聲音時，我就和他溝通、協調，我知道王家衛說的是什麼，因為我以前也覺得是這個問題。」

「太軟？」

「對，太軟，太平，太沒力，話一丟出來，聽起來沒自信。他一講話，在聲音上，第一個字『大聲』，第二個字成了『中音』，第三個字就『沒聲』了，後面就沒了！」

抓出問題癥結，再尋思解決方法：「第一次調整張震的聲音時，我就把他調到很硬的地方，我幫張震配過一個完全不帶情感的版本，也不能說全無情感，而是情感的東西比較少，所謂自信、用力的感覺比較多，哪怕戲不好，我都要他這樣講。然後逐漸再把他『拉回來』，就在拉回來的過程裡，我覺得該停的時候就停。這有個好處，因為在調整的過程裡，張震曾經那麼用力過，再拉回來時，我就提醒他，那個感覺不要丟掉。但是張震情感一上來，軟的感覺又跑出來。」

這次配音分兩階段，剛開始王家衛不在，就杜篤之和張震配，杜篤之指導張震的聲音表演，整部戲的對白配好了，王家衛再來看，有些情感再收一點，有些情感再放一點，有

些王家衛有其觀點，便再錄一次；有些就不用了，保留杜篤之當初配的。經過這兩次調整，張震的聲音表情的確有加分、比以前好多了。

也因為張震在聲音表情、講話的感覺上更有把握，《Eros》裡的這個角色也更生動，戲更突出，杜篤之說：「原來有些部分虛虛的，經調整後，張震的聲音問題解決了。《Eros》是拍兩個人，非常集中，累積比較直接，所以那個戲非常感動。」

打從《Eros》之後，張震的聲音表演與角色演出相得益彰，開始於王家衛的《愛神——手》、《2046》，接著是侯孝賢《最好的時光》，再來到蘇昭彬的《詭絲》、田壯壯的《吳清源》，張震的表現，每每令人刮目相看。《詭絲》時他仍然到杜篤之的錄音室來重配，為求日文發音精準，張震還找了位日本劇場界的友人坐在他身旁陪他錄音，隨時糾正口音，一雪《臥虎藏龍》時羅小虎的口白！

自我修復的能力

合作過這麼多人，跟誰最過癮？

「不一定，要看片子。王家衛是一種，很爽，但是過程真的很慘，不過做完後回想起來，真是爽！」說起這段，杜篤之笑得好開心。「不知道王家衛認為我是不吃不睡的那種人，還是他自己就是這種人。碰到我，他就說，我不吃不睡，其實他也是。所以每次碰到他，我就去了半條命。侯導比較合理，趕片時也是咕嚕咕嚕的一路做下去，但侯導總有個限度，不喜歡弄到太沒精神。王家衛則是不拚至最後絕不罷休。」

「坎城影展截止日期逼近，王家衛又不放過，一定要有所取捨，你怎麼辦？」

「就犧牲睡眠啊！本來可以早一點做完，但是一直改，改到本來計畫可以睡五個小時，後來只剩下兩個小時可以睡覺。」趕片期間，兩人都成了拚命三郎，沒日沒夜。

有時工作到一個段落，王家衛會說：「好，我們現在停一下，就在這邊睡兩個小時，

兩個小時以後再來。」

於是就在錄音間機器旁打地鋪，倒頭就睡。

「兩個小時你可以睡嗎？」我問杜篤之。

「我可以，我躺下去就可以睡著。」

「他也這樣？」

「他？我就不知道了，至少我是睡著了，哈哈哈！」

杜篤之的睡眠彈性之大還真異於常人，譬如前幾天，片子趕一趕，他提早回家，大概晚上八點多就去睡了，一覺睡到隔天早上八點；或凌晨三點鐘上床，六點鐘就起來。他可以如此，只要很累，躺下去馬上入睡，一起來也就起來了。他從不午睡，睡眠品質很好，睡得很沈，很少做夢，即便一覺醒來自己記得的夢都很少。

只要他一睡著，不但有人叫聽不到；就連打雷閃電一整晚，都吵不醒他。那時候他還住在媽媽家附近，加班回來便去休息。杜媽媽估量著該叫他起床了，於是打電話到他家，鈴聲響了很久，就是沒人接；杜媽媽來按門鈴，還是沒人應；她覺得奇怪，回去拿鑰匙開

門進屋，這才把杜篤之叫醒。杜篤之還記得以前做《八百壯士》等抗日槍戰片的音效時，他累到睡在錄音室的沙發旁，倒帶，沒關係；開槍，也沒關係；照睡不誤！

這個能力可真是老天給的，杜篤之也承認，這方面他比別人強很多，他有紓解壓力的好方法，他可以自我修復，所以他較能承受壓力。其實剛開始接第一部戲和第二部戲時，他自己也曾有過衝突，起先也很不自在，但他可以自我調整；後來發現，能接兩部了，接著三部也能控制，四部也沒關係。他個人自資的錄音室「聲色盒子」成立後，目前擁有四個錄音間，他承受的壓力也不同於以往。

杜篤之說：「總要有個方法將壓力排解，否則你無法工作，你注定會失敗。我覺得能夠承受壓力指數的高低，決定了一個人到底能夠做多少事！」

My Observation

二〇〇六年五月十八日坎城影展開幕典禮上，當評審團主席王家衛用標準中文說：「大

家好，今年擔任坎城影展評審團主席，是至高的榮譽，但不是我個人的，而是整個華人甚至亞洲電影人的榮譽。」全場響起熱烈的掌聲，轉播典禮鏡頭照到章子怡、楊紫瓊，觀眾看到，她們的眼眶裡泛著晶瑩的淚光。

王家衛以中文作為致詞的主要語言，以之述說理念、情感：say 哈囉的問候話，則用英語、法語等其他各國語言，此舉正顯示了其主體性為何。這讓我想起了王家衛的工作團隊，也想起幾次在坎城那家日本小酒館裡王家衛的慶功場面。

無論是一九九七年以《春光乍洩》成為第一位拿下坎城影展最佳導演的華人導演，亦或千禧年以《花樣年華》讓梁朝偉奪下坎城影帝、張叔平與李屏賓拿下坎城高等技術大獎時王家衛曾言：「這次工作人員被看到，是很好的，因為長久以來焦點都集中在導演、演員身上！」電影是團隊工作，當王家衛這樣講時，另一幕情景又重回我的腦海裡：千禧年楊德昌在坎城受訪、可惜幕後人員的努力經常被忽略的那一刻：霎時間，兩幕情景、交疊出現……

我想，或許導演有著這種共存共榮的心態，這才是好的創作能夠延續的原因之一，譬

其實只有導演和你最清楚！」

如希區考克（Sir Alfred Hitchcock）⑥晚年的電影水準大不如前，就因為工作團隊的成員不一樣了。走筆至此，耳邊不禁響起杜篤之談起和各位導演們工作時的情景：「你做了什麼，

註解：

① 當時還沒有 e-mail，現在傳送就方便多了。但收到之後，因為檔案很大，需要許多時間下載，有時電腦一開一整晚。

② 《2046》的「立體結構」及「結構上的留白」，見二○○五年六月張靚蓓專訪張叔平，全文刊登於「中國電影百年專輯」，大陸「電影世界雜誌」編輯發行。

③ 同「②」。

④ 當時杜篤之的錄音室還在台北市重慶北路的一間公寓內，上樓時就一道兩呎寬的樓梯道，窄又陡，杜篤之曾笑說，彎俐來錄音時，要大明星爬這種窄又陡的樓梯，還真不好意思。

⑤ 《Eros》裡面有一場戲，也是 Ending，當時彎俐身染重病，很是潦倒，住在一間破舊旅館裡，張震來看她，幫她付清欠租。因為彎俐生的是肺病，肺病是不能接吻的，裡面有場戲是張震老要去親她，她一

直擋。我們看到的是，她怕這個病會傳染給他，這場戲當然是個高潮。杜篤之和畢俐聊天時，畢俐提出另一個新想法：「我不能讓他親啊，不只是我這個病會傳染給他，而是我已經快死了，我讓他親了以後，他怎麼辦？他更不能離開我了，他那個感情更沒有辦法收回來！」

杜篤之笑說：「她想的又多了一層，這是個好演員，她那些背景建設是非常好的。」

⑥希區考克，全名為亞佛烈德‧希區考克爵士，KBE（Sir Alfred Hitchcock, 1899/8/1-1980/4/29）原籍英國，家中信奉天主教。因其對電影的貢獻，於一九八○年新年，被英國伊莉莎白二世授予KBE勳銜，成為爵士。雖然他在一九五六年獲得美國國籍，但仍有資格使用爵士稱號，因為他保留了英國國籍。希區考克在受封四個月之後去世，沒來得及參加女王正式的封爵儀式。

在長達六十年的藝術生涯中，共拍過五十多部電影，是位世界知名的電影導演，尤其擅長驚悚懸疑片，素有「緊張大師」之稱。

他先在英國拍攝了大批默片和有聲片，之後，前往好萊塢發展。美國電影學會評選AFI百年百大驚悚電影，在百年來最偉大的百部驚悚片名單中，希區考克的作品入選九部，計有《驚魂記》、《北西北》、《鳥》、《後窗》、《迷魂記》、《火車怪客》、《美人計》、《電話情殺案》、《蝴蝶夢》，入圍之冠不說，同時還在前七名囊括三部，第一名也由他奪得。

美國電影學會所公布的AFI百年百大電影名單上，希區考克亦入選四部作品《迷魂記》、《驚魂記》、《後窗》、《北西北》；在AFI百年百大愛情電影名單上，《迷魂記》、《捉賊記》、《美人計》亦入選其中。

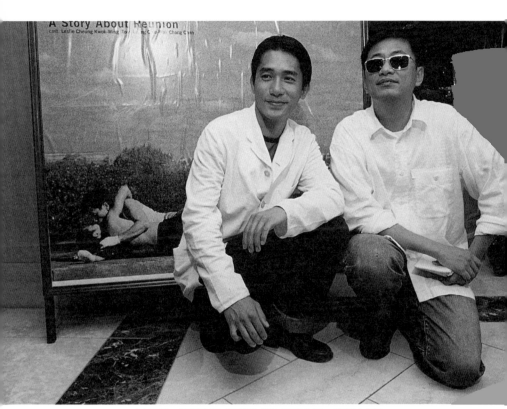

王家衛、梁朝偉與《春光乍洩》海報合影，杜篤之提供。

第五章　侯孝賢與杜篤之

◎三三電影製作提供

◎海報年代影視提供

二〇〇三年的秋天，為了要看《不散》的後製錄音，我第一次踏進杜篤之台北市重慶北路的錄音間①，站在樓下按了電鈴，鐵門一開，迎面而來的是一道狹窄陡峭的樓梯，直通好幾層樓面；樓梯間裡，前段還有點光線，再後面就是黑呼呼的一片了。

拾級而上，來到二樓，又是一扇鐵門。門開之後，豁然開朗，個中別有洞天。

外表來看，這是棟毫不起眼的傳統台式公寓，其實內中暗藏乾坤，侯孝賢、楊德昌、蔡明亮、王家衛、何平、許鞍華等導演們，在這裡打造出他們電影的聲效；舒淇、張震、陳湘琪等大明星，也到這裡來錄過音。他們都和我一樣，爬過那道陡峭的台式樓梯間！

表面看來，樓梯只是樓梯，但每個地方都有它的經歷，當你知道、洞悉它的歷史，掀開它的記憶，樓梯就不再僅是樓梯！

同步錄音 (Syncronized sound recording)

也許是大隱隱於市吧！那天，讓我驚訝的還不只這一樁。

就在錄音空檔，導演何平、我和杜篤之在桌邊閒聊，杜篤之興奮的跟我們介紹擺在木桌上的一台機器：「這是 Atton 新研發的 Cantar『硬碟現場錄音機』，還在實驗階段，我們會用它來錄《珈琲時光》。」原來當時世上最新型、最先進的電影錄音科技產品，就在我們眼前：「目前世上僅有四台，兩台在歐洲、一台在美國，亞洲僅有這一台。」

這代表著什麼？「立足台灣，放眼世界」，我腦海裡霎時浮現侯孝賢導演一九八九年在威尼斯影展首度拿下華人第一座金獅獎時致詞的情景：「就在這塊爛泥地裡，開出最美麗的花朵！」台灣的電影環境有多差？「爛泥地」差堪比擬，但是，台灣人的打拚精神，卻讓台灣電影走出一條自己的路來。

嚴格來說，侯孝賢與杜篤之的合作，要從《悲情城市》才算全面開始，而《悲情城市》

就是台灣第一部全片同步錄音的劇情片。

如今回頭來看，這一路上，還真是披荊斬棘，他們究竟是怎麼走過來的？

一切要從同步錄音說起。

同步錄音，是杜篤之入行之初即渴望的美夢。

剛進中影時，看了陳耀圻導演的紀錄片《劉必稼的故事》，片中同步錄音的真實感，劉必稼雙腳自水田泥濘中拔出來的那一剎那，令他嚮往。「每次陳耀圻到中影來，我們都圍著他問東問西。可是當時做不到，沒那些設備、環境及條件，還只是個夢想。」

儘管各方面尚未成熟，但改革的腳步並未就此停歇；小杜積極工作之餘，也多管齊下，吸取新知並實驗所學。

從各個經典吸收體認

拍《一九〇五年的冬天》之前，杜篤之已經意識到了，以往配音方式所做的東西其實並不理想；每次去看現場錄音的外國片，他總被那些聲音的真實感所吸引，覺得真是好聽；

當年台灣公視播出的英國ＢＢＣ迷你影集系列，包括《傲慢與偏見》也影響過他，「很特別的是，裡面的配樂很少，不像好萊塢電影裡塞滿了配樂，這個觀念很有意思；至於錄音方面，《傲慢與偏見》也做得很好，片中聲音的空間感、質感、鞋子、身上的配飾、零件，演員講話時的呼吸聲及身上的細微動作等所產生的細碎雜音，都很清楚，聽到這些，就很著迷。我覺得這方面我們也能做得到，從那時候起，我開始想去追求這個東西。」

其實在聲效方面影響杜篤之最大的電影是《現代啓示錄》。「那時候我有機會聽到原聲帶唱片，不只是歌曲、配樂，而是整部電影的聲音，連對白、音效，全錄在一張唱片裡，有Ａ、Ｂ兩面，我買了台『隨身聽』，用品質最好的錄音帶拷成卡帶，每天上下班騎摩托車時就聽這個，聽了一年，連對白都會背了。我發現，柯波拉每次製造戲劇高潮之前，要如何鋪排，先怎麼製造安靜，然後『砰』的一聲下來，嚇你一跳；還有，要如何製造混亂。」

到了《小教父》裡，那場酒吧戲對聲音空間感的處理，也讓他的腦筋開始打轉，「以前我們戲裡需要音樂，多半放首曲子再加上人聲；可他那個是戲，你就覺得音樂是在房間裡迴繞、有空間感，人聲也比較立體。後來我做這種場面，就知道音樂一定要在另外一層，有層次

才會有焦點，就是受到他的啓發。」

此外《法櫃奇兵》裡有一幕印地安那・瓊斯奔跑喊叫的場面，也成了他師法的對象，「以前我老是錄不好喊叫聲，《法櫃》裡這段叫聲叫得很好，我聽那個錄音，跟著他叫，就叫得很好，因為有那個心情及氣氛，《法櫃》裡這想法後來影響到我錄對白時，你要給演員那種氣氛，譬如我們要錄一場在喧鬧舞廳裡講話的戲，以前是要演員大聲一點。」但那是假裝。之後他的做法改了，「我會放很大的雜音給演員，聽到很吵，演員自然就會大聲，這個很真實，因為他的人就在那個氣氛裡，自然會做出你想要的東西。後來我就用這個方法來帶，因為我受過影響，我知道，所以我們比較容易錄到我們想要的東西。」

從《法櫃奇兵》裡，他學到以「擬真」或「真實」的情境，導引、激發出演員真實的情感，從而發聲；從導演柯波拉那裡，他學到製造情緒高潮的「鋪排方式、結構手法」及聲音層次感的作用；而在認識楊德昌等人之後，楊導又拿塔可夫斯基的電影給他看，這也成了他追求的目標之一。「其實塔可夫斯基的片子都是事後配音，配得非常好。」

當你有了觀念之後，舉一反三，便可另行發展，這個概念對他影響很大。

就這樣，他看電影學、跟同事好友們聊、隨導演們學，從操作、觀察、思考中學習(Learning by doing, Learning by observing, learning by thinking) ②，想到新做法後，動手實驗，然後評估、改正，這套步驟幾乎成了他的學習模式，老師都是這一行的頂尖人物。

首度嘗試 「聲音擬眞」

一九八一年，小杜升任《一九○五年的冬天》的錄音師，可以自己設計音效了，他想起剛進中影時，影評人、編劇劉藝③給他們看過的一部電影《霧夢》片中人物踩在落葉上的眞實感始終縈繞在他的腦海裡。經過六年的累積（當兵時間除外）終於可以讓他放手一試，當年同步錄音所留下的印記也適時竄出，爲了《一九○五》片中一場林中散步的戲，小杜跑到山上裝了兩大麻袋的落葉、樹枝回來，就在中影錄音室裡鋪成好長的一條路，人從上面走過，「你可以聽到腳在落葉上踩下去、提起來、踏過樹枝的聲音，眞是好聽。」他捨棄以往做聲效的老法子，如揉些報紙或捲些錄音帶在地上踩踏一番來替代落葉。這種眞東西上場、不再做假的手法，顚覆以往製造聲效的方式，當時頗引起一些爭議，但新導演

們不但鼓勵也認同，使得他得以一路堅持下來。該片編劇是楊德昌，後製是余為彥與侯德健負責，大家理念相同，容易溝通，當然就放手幹了。杜篤之笑說：「以前李行導演還說過，我年輕時和侯德健長得很像！」而他和楊德昌也因該片開啓了之後長達二十七年的合作關係。

小杜說：「這就是侯導厚道的地方，我對他這點很佩服！」

八〇年代初台灣新電影崛起，打從一開始，杜篤之就和楊德昌、張毅等導演不斷嘗試錄音的新做法；在此同時，他也參與侯孝賢的影片，那時候侯導錄音時用的還是中影的老班底，小杜則擔任助理。直到《悲情城市》，兩人才算是正式合作。

「與世界接軌」：從《Z字特攻隊》學「現場錄音」

一九八二年，中影與澳洲合拍《Z字特攻隊》，請了一組澳洲導演、攝影師、錄音師來台，製片是張法鶴，中影這邊出演員，張艾嘉與柯俊雄上場。杜篤之被派去支援錄音，趁此良機，他從澳洲錄音師那裡學得正統的「現場錄音」技術，「因為之前只是幻想，我自己

去收集一些音效資料，或嘗試做些土法煉鋼的錄音，像《Z字特攻隊》這個正統的做法，其實我們還沒接觸過，當時就看他們怎麼做，問了他很多問題。那次他們帶來的設備也不很多，就一台錄音機、兩只麥克風，也就做了。不像好萊塢拍片，運來的都是正式的好萊塢設備，推車、釣麥等一應齊全：《Z》片那次使用的器材，有點像我們早期的裝備，比較單純、克難，我想是因為來台出外景的關係，但錄音的概念是一樣的。」

在那個物資困難、資訊不發達的年代裡，小杜常聽人說起，哪些器材多神、功能多好，自然對之有些想像，一旦真正接觸後，才發現事實並非如此，「包括現在我碰到一些學生，還會想像某些器材可以錄多遠，角度有多大。」

其實每一代對「未知」都會有些誇大、幻想或誤解，只是各個世代誤解的塊面各有不同，「早期我們也曾如此，因為都是自己推理想出來的，可是一做下去，發現不是那麼回事，就得再修正。」

實驗：土法煉鋼的 16mm 同步錄音短片

習得新知，自然躍躍欲試，但機會得自己找。那時候剛好中影包到一個國稅局宣導短片的案子，杜篤之（錄音）、李屏賓（攝影）和陳勝昌（剪接）三個人就跟公司提議：「我們用同步錄音來做。」

中影公司說：「不要啦！麻煩！」當年同步錄音對業界來說是不可能的，相關設備都沒有，可是他們偏不死心，經過爭取，公司的結論是：「只要不增加成本，不耽誤工作，你們就去搞吧！」也就是拍片之外，還要兼顧日常工作，同時得自掏腰包解決問題。

當時台灣的攝影機既不同步，也無隔音功能，他們就去買了個罩子，把機器給套起來；麥克風的功能不夠，就去買了個麥克風，當然都是自己花錢；連麥克風的釣竿，也是小杜土法煉鋼用曬衣架拼湊的自製牌，剪接也都自己來。就這樣，東挪西湊，再跟人家另借了一只麥克風，終於做了個同步錄音的案子出來，一共做了四段，「其實很多技術上的細節並沒有考慮到，譬如錄了之後不同步，我們看看哪裡出問題，幾個人研究怎麼做，後來硬把

聲音給對上了，又找了 New Age 的音樂來配。問題都發生了，也都解決了，這次嘗試累積出不少經驗。」後來交片還滿順利的，因為同步錄音的片子很真實！

記得才拍完不久，有天杜篤之在公司接到一通電話，是《金池塘》的錄音師打來的，說是想來拜訪中影，還真湊巧，老天這就送了位老師來，因為他正是位同步錄音師，小杜不但向他請益、問了他許多同步錄音的事，還順便將這部短片放給他看，請他鑑定，看看合不合格？那位錄音師看完之後說：「很標準，基本上沒什麼問題！」小杜這才放心。之後的四、五年裡，因鼓勵而生信心的他，一有機會，便拎著台 16mm 放映機，帶著片子，到處放給電影公司的老闆看，希望能說服投資者或導演，「你聽這個聲音，可以這麼真實，我才花多少錢，你的電影要不要做同步錄音？只要再加一點點錢，我就可以幫你做到這個品質。這種效果，配音是配不出來的，而且你還能節省配音費用！」

可是推了很久都推不動，當時的客觀條件不允許，八〇年代初期的台灣，連一台隔音攝影機都沒有；演員也是習慣聽到攝影機轉動的聲音之後，才開始演戲。還有，演員的口白也是個問題，人家會問：「那柯俊雄怎麼辦？他講台灣國語，要怎麼演張自忠？」

杜篤之的感覺則是：「就因為我們長期沒有同步錄音，所以培養出語言比較不是你想要的演員，這不是說他的戲不好，他的戲也很好，只是他的聲音表演你不能接受，因為之前你沒有接受過；之前觀眾看到柯俊雄，想到的卻是陸廣浩的聲音。所以剛開始聽演員自己開口，你會不習慣，其實習慣就好了！」當年許多當紅的一線演員如秦漢、林青霞、林鳳嬌等人，也都是配音；他們真正的原音，觀眾卻很陌生。所以觀眾第一次聽到各位大明星們自己開口時，還很不適應，還奇怪，怎麼是這樣？就因為觀眾早已認定，這張臉本該配那個聲音，當時小杜屢屢向片商們陳述一個觀念：「你花這麼多錢請一個演員來，怎麼會只留下他的影像？可能很有魅力的是他的聲音啊！這部分你又再花錢另找了人來配音，這不合理啊！」

其實《金池塘》的錄音師曾和小杜談起他的經驗：「好萊塢全用現場錄音的比率並不高，我們很多戲也是事後配音。但《金池塘》非常特殊，就因為亨利‧方達（Henry Fonda），當時他已經很老了，不能配音，而他的聲音又是他的特色，為了同步收錄亨利‧方達的聲音，我們在拍攝湖邊場景之前，事先協調沿湖附近的住家鄰居：『亨利‧方達要在這邊演

戲，爲了不影響他，能不能請各位安靜一點？』因爲那些人都是坐船上班的，馬達聲會影響到拍戲。當地住戶真是合作，一到現場附近的區域就關掉馬達，船都用划的⋯每天只有不拍片的某個時段才開馬達航行。因爲大家都尊敬亨利・方達，都覺得他的聲音很重要。」

唉，中外電影工作者面對的環境可真是天壤之別！

小杜說：「國內還有更不合理的事，譬如說感情戲要配音，配音員要哭個十幾次才能對得上嘴，可能還不一定對得上呢。有些情況更困難，因爲有些人的哭是來真的，哭得淚眼模糊，連畫面也看不到了，要怎麼配音？」儘管有這麼多不合理，但要破除「慣性」，還真是難，就推不動，偶爾新電影裡會有一、兩場戲用同步錄音，如《戀戀風塵》錄阿公李天祿的戲或《恐怖份子》裡子彈射穿玻璃的聲音，但也都用得很辛苦。當年《戀戀風塵》拍阿公的戲使用同步錄音，就因爲李天祿的口調太特殊了，也因爲他即興的說話方式，無法事後配音。沒有隔音攝影機，怎麼辦？攝影師李屏賓帶著攝影機包在三層厚的臭棉被裡，就爲了隔音⋯大熱天裡，拍不到一個鏡頭，視窗裡已是一團霧了⋯「當年攝影機的雜音我們沒能力處理⋯現在已經可以了。」

想起當年，杜篤之說：「其實那時候我們只做了一半，只走到前半段的現場錄音，技術上還沒有全部走完，又是土法煉鋼，我們還沒真正完成過一部同步錄音的電影。當時我們是另有些幻想，到底好萊塢的後製能做到什麼程度？所以王正方導演回來拍《第一次約會》時，我就很想跟他學，想把後半段的那套東西給留下來，讓我們『聲音後製』這一塊能有一個比較有系統的做法。」

真正「與世界接軌」：
從《第一次約會》學得「後製聲音剪接」的正規作法

一九八八年王正方回台拍攝《第一次約會》，他從美國找了一位錄音師來做現場收音，小杜自告奮勇幫他做後製。「因為現場收音部分，我覺得我們已經OK了；自從《Z字特攻隊》學會那套做法後，這七、八年來，我們已經做過一些東西，同時拍廣告也開始現場錄音了；但還有一塊技術是盲點，就是『聲音後製、聲音剪接』這個塊面到底做些什麼？要怎麼做？不知道，我沒做過，也沒看過。」

王正方剪完片、開始後製之前，小杜就和王導提議：「我幫你做後製的聲音剪接，免費、不要錢，你只要告訴我怎麼做。」因為當時沒有人可以教他如何操作、步驟為何。王正方和他的剪接師討論了一下，就同意了。以前電影多是十本，小杜跟王導商量：「你留一本給我，我先做一本，你覺得不好，再拿回去還來得及！」好萊塢分工細密，剪畫面是剪畫面的，剪聲音是剪聲音的，其實那位剪接師是剪畫面的，因為長期在美國工作，所以她知道美國是怎麼個做法，「她就告訴我好萊塢的處理方式，怎麼去找她以前剪下來的東西，怎麼從頭開始、打同步記號（Sync Mark/Start Mark），怎麼管理所有的聲音資料，如何『做 cue 表、建檔』，大概講了一下。」小杜很快就上手了。

過了兩天，小杜就做好一本，王導和剪接師都很驚訝：「怎麼這麼快？」小杜就放給他們看，該有的東西全做好了，都沒問題，於是王導就把片子統統放給小杜來做。「我就用這一部電影得到一些聲音後製的經驗。從那時候起，我們就照著這套方法，每部戲建檔、打號碼上去、做記錄，所有東西都照規格來。所以後來我們第一次去澳洲做《獨立時代》的混音時，事前準備的東西都合乎他們的習慣、合乎他們的語言，包括我們做的混音 cue

表，都是他們要的。」其實在去之前，澳洲方面還很擔心，大概以前有人去澳洲做後製時，

發生過與其體系接不上頭的問題，所以之前澳洲方面頻頻與小杜確認，後來他們一到，把

資料交給澳洲人員，一看，一切OK。

這個「一切OK」，不但因為小杜事前準備很充分，更得力於他平日的努力，因為他從

《第一次約會》學來的知識並不夠，有些技術還是不知道，「其實做同步錄音的前三、四年，

我仍在摸索、嘗試。每次碰到問題我都在想，還有沒有別的方法可以解決？」託工作之便，

小杜經常可以和國外的技術人員切磋交流。去日本做《悲情城市》時，他看日方如何操作，

仔細觀察日本人對他做的東西的反應，空檔時經常聊天交換經驗，吸取日本後製的一些技

術及經驗，譬如哪種機器型號消除雜音的功能更好，他記下機型，回來後趕緊添購；後來

轉往澳洲做後製，澳洲是好萊塢的工作方式，又學得一些知識、技術……到了去泰國做後製，

純粹就是經濟上的考量了，因為泰國比較便宜，當然，他們的技術也非常標準，因為泰國

長期為好萊塢工作，等於是好萊塢的亞洲工廠，「這些經驗都是工作之中累積下來的，試到

現在，我才算是比較清楚，經驗也比較夠了，譬如要什麼效果，用哪個方法會比較有效，

哪些是白費力氣！」

從《Z字特攻隊》、《第一次約會》嘗試與好萊塢系統接軌，學習好萊塢體系「現場錄音及後製剪接」的「共通語言」開始，到如今自立門戶、自創體系，杜篤之既能與世界體系溝通，卻又不是純好萊塢式的作業方式。這一切，都和他「追求真實」有關。畢竟，我們不是好萊塢，不可能，也沒有必要，亦步亦趨的跟著老美的好萊塢。但我們做出來的東西，品質要達到國際水準。因為當銀幕上一放映時，高下立判，沒有人會管你先前的製作條件為何，銀幕上所呈現的一切，就是「實力」，是你環境、條件、智慧、技術與情感的總和！

聲音資料的收集

打從入行起，杜篤之就追求真實感。就因為追求真實感，他走出自己的一條路；也因為追求真實感，他和台灣新電影的新導演們走到一起。一切都是「自發」，因而能長久持續，

三十多年來也不厭倦！

「環境音」的收集，追求真實感：戶外篇

就在「要求真實感」的驅使下，當他學習同步錄音及後製剪接的新知、技術的同時，也開始收集「聲音資料」。杜篤之回憶道：「我剛開始錄音時就想做同步，所以有些戲，我就跑去現場收集聲音資料，因為以前中影錄音室裡的聲音資料不是很夠，譬如一個車門聲，都是帶子用斷了再接起來用；每次鳥叫，總是那一隻，每次一到山上，總是啾啾啾，連我都聽煩了，更不要說是導演。我就想，為什麼不去錄一段鳥叫聲回來？」沒有設備，他就自掏腰包，買了台功能很好的卡式錄音機 SonyD5，還附個小麥克風，開始了他的「聲效收集之旅」。

上山下海蒐聲音

萬仁的《惜別海岸》裡有場躲在山上清晨廢墟裡的戲，為了呈現清晨的環境音及真實

的鳥叫聲，他帶著SonyD5，跑到外雙溪的山頂上去守了一夜。「我先把機器都準備好，每兩小時開機錄個五至十分鐘。深夜十二點時只聽見蟲叫；凌晨兩點還是蟲鳴，但和十二點的有些不同；清晨四點時開始聽到啾——啾啾——啾，有鳥叫聲了，蟲鳴依舊；到了五點、六點、七點……錄了一堆回來。片中的情境是深夜，我就放十二點的；清晨，就放五、六點的，鳥剛睡醒的叫聲就是與罐頭聲效裡的鳥叫聲不同。」

半夜上山，還真有點怕人，小杜找了個朋友陪他，怕無聊，就帶了包花生上去。等天一亮，兩人對看，彼此都嚇了一大跳，怎麼滿嘴、滿手都是紅土？原來那是包紅土花生，夜半山上露水甚重，又烏漆抹黑的，兩人只顧著伸手拿袋裡的花生，抓了就吃。沒想到「夜、露水、紅土花生」共謀，讓他們成了這副海盜模樣。當然，哈哈一笑之後，結伴下山。其實拍電影的迷人處也在這裡，工作當中的許多意外，也成了電影之外的Bonus。

說到錄鳥叫聲，也不是什麼時候都能錄的。因為收集聲效久了，小杜也累積了一些野外經驗，「我們都是一大早錄，因為清晨時鳥比較會叫；過了中午，多半都不叫了；而且麥克風也不是放著就能錄到，通常我是放好麥克風人就走了，離開一段時間之後，鳥群才會

慢慢聚攏過來：如果有人在那裡，可能就錄不到鳥叫聲了。」

就這樣，一切從零做起，自行研發、因應改變，打從《看海的日子》起，每次看完劇本，他便列張清單，四處去收集聲效，「當時我就發展成『拍片時就去現場收音』，尤其是一些比較特別的場景，包括有輛古董車來，我就跑去錄車聲。後來察覺到，拍攝時去錄，其實錄不太到，因為被你控制住了：很多工作人員在場，你沒法弄；有時候是不夠安靜，或者是安靜了就不像了，也有這種情形。這個還不是同步錄音，只能算是收集現場的音效資料。」

為了《看海的日子》片中妓女戶的環境音，他首次深入台北市萬華區華西街的巷弄裡，錄到很驚喜的東西，聲音聽起來就有那個氛圍，跟想像的完全不一樣，「那個環境裡的生氣、氛圍，人們講話的語氣、聲調，都不是作假能夠達到的。當地人的口語交談，生動有趣，跟你坐在冷氣屋子裡的想像很不一樣。」那就是「當下的真實、生活的氣味」，不到那裡，就是沒有。

因為收集環境音，他還真跑過不少地方，「那時候台北近郊我幾乎都跑遍了，帶太太出

去玩時，還指給她看，這棟大樓我去過，這條地下道的迴音很大，那邊的山上我去過錄過鳥叫，這座橋下我去錄過水聲，田裡面我錄過稻子收割⋯⋯」這一切都很過癮。

人嚇人，被人嚇

「有一次冬防時期，我想錄一個環境音，因為我們專業用的麥克風很長很大，像隻槍似的，叫 shot gun，我想錄的是寒冬雨夜公寓巷弄裡安靜的聲音。趁大家都睡覺了，深夜時分，天下著毛毛雨，我就拿了錄音機，在我家附近的巷道裡，東鑽西鑽。不久我就感覺到後面有人在偷偷看我，知道他是守望相助員，但也不敢過來，就覺得這個人很奇怪，不知在幹嘛？鬼鬼祟祟的，很有嫌疑。我也沒理他，因為跟他要解釋半天，我事情就做不成了，我就拿個 shot gun 站在巷弄裡，也沒幹什麼。暗夜中，看來像是拿根棍子對著他，我想從他的角度來看，應該是滿怪的。一個剪影，黑黑的豎立著不動。三分鐘後，我又跑到另外一條巷子錄聲音，他又躲到另一邊去看，那天很冷、又是半夜，他一定心想，『誰會出門？怎麼有這樣一個人？』

「等我都錄完了，我過去跟他解釋原委，解釋了很久，他才聽懂。因為這個工作實在太少人做，沒人知道我們在幹什麼！

「那一次，是我嚇到別人；還有一次，是別人嚇到我。都是在戶外收錄環境音的時候發生的。那次是在侯硐火車站，是個小站，我們去收錄車站裡空無一車時的環境音，也許對面山上有車拖動的聲音，不過四周很安靜。我就站在車站的天橋底下，放一隻麥克風去聽這些聲音，我喜歡閉著眼睛去錄環境音，因為閉上眼睛，不會受到視覺的影響，會更專心聽收錄中的聲音，所以那天我就閉著眼睛蹲在那邊，錄那裡的環境聲，忽然有個人在我麥可風前面講話，『啊，你是在錄音喔？』我整個人當場就跳起來，那個人也嚇一跳！」

那人知道杜篤之在幹什麼，因為他們常去侯硐拍戲，他知道杜篤之正在錄音，怕吵他，就躡手躡腳的走過來，待了一段時間才跟杜篤之說話，看到杜篤之的受到驚嚇，他也很不好意思。在杜篤之的經驗裡，因為錄音，有過許多奇遇。「我們有個同事去錄關渡平原半夜的青蛙聲，跑到關渡平原中間地帶，天很黑了，是有點恐怖，他戴著耳機錄青蛙聲，咦，怎麼有人講話？很毛啊！後來才知道，是對情侶在那邊談戀愛。」

打從一九八三年起，每次錄音回來，小杜就整理建檔，所以以前中影有許多聲音資料只有他知道，因為都是他去錄的。一九九三年當他離開中影時，這些資料都留在那裡，每當別人惋惜時，小杜則開朗的說：「沒關係，那些都是單聲道的，我們從頭再來，現在收集保存的都是立體聲的。」個人工作室成立之後，他公司的收音人員都已養成習慣，每次拍完片後，都會四處逛逛，去收錄當地的環境音，回來後建檔保存。二十多年下來，累積至今，他的資料庫裡不但儲存了極豐富的台灣環境音，就連國外的聲音資料也不少，如台北地鐵的環境音與巴黎、上海、東京就不同：「這些都是錢也買不到的寶貴資料。」

「在地」的聲音資料

其實小杜剛開始接觸「聲音資料」時就發現，有些聲音還真是要你自己去收集，因為買來音效唱片裡的聲音表情沒有這麼豐富，尤其是在地特殊氛圍的環境音，更是獨一無二。

譬如台灣的馬路和美國的街道絕對不一樣，台灣馬路上有很多摩托車，而美國買來的音效裡保證沒有摩托車；又譬如上海的環境聲又跟台北不同，台北的喇叭聲比較少，到了上海

則是叭──叭叭個不停，這些具有地方特性的聲音資料，是無法從音效資料庫裡買到的，都要你去收集。

曾經有位日本導演來台拍戲，快要回去了，可還沒錄到他想要的環境聲，因為他在拍戲地點所錄的環境音不是他想要的，日本導演輾轉透過製片張華坤找上杜篤之。兩人見面後的溝通方式很有趣，導演畫了張圖給他，「我現在在這裡，前面是條河、右邊是個村莊，我要一個聽起來像這樣的聲音。」

「這是個什麼樣的村莊？是現代的？還是比較古老的？」

「比較古老！」

「那裡面肯定有雞鴨聲、狗叫聲，還有人活動的聲音，另外村前有條河，所以隱約要有溪流感。」小杜心裡有底了，他再問：「鏡頭是不是特寫？」

「隱約聽到水聲，要有山！」日本導演說。

「所以這個聲效要有上述元素，但在影片中村莊又不是一直出現，「偶而有小孩喊個一兩聲，這樣就像了。」小杜開處方了……「其實我錄到的那段聲音，也不見得就是日本導演所

畫的那個場景，只是我錄的環境音裡包含了他要的一些元素，這個容易。因為整理音效資料時，我會將各個元素一一標示，譬如這段『鄉村環境音』裡包括哪些，『有人的說話聲、有羊叫聲、有狗吠聲、偶爾還有小孩的叫聲。』只要整理時分門別類、標示清楚，找東西時便易按圖索驥，這些聲效都是我們蒐集回來作為背景聲音的。」

蒐集音效資料，小杜已有二十多年的經驗了，「我的資料非常多，大概台北市每個角落的音效都有。甚至街道聲都分仁愛路、信義路，還可分成中午或半夜。因為中午與半夜，車況不同。半夜你去信義路看看，車子一定是開得飛快，唰，一部，唰，又一部的過去；到了中午，則開得很慢，走走停停的，因為堵車嘛，還會有 Bus 聲，半夜是沒有公車的。

又譬如鳥叫聲的環境，可細分為『開闊之地』，或『住宅區、水邊』等。」

這樣豐富的聲音資料庫，自然能滿足日本導演所需，導演的想像終於落實了，當他高興地問杜篤之的收費多少時，杜篤之說：「不收費，提供同好使用，對你有用就好，大家交個朋友，開心嘛！」

「買來的」聲音資料帶：資訊透明化的年代

從當年的土法煉鋼開始，到如今「聲色盒子」豐富多樣的聲音資料庫，二十多年的累積，它既有世界資訊，也兼具個別特色：因為「聲色盒子」的同事拍片時去過哪些地方，當地的環境音就進了「聲色盒子」的資料庫。「我們有套固定的管理方式，先把檔案都整理好，然後統統丟到電腦裡或燒製成光碟片。剛開始我買了台機器，容量是兩百片，沒過幾年就滿了；後來又去買了台容量三百片的，不到幾年又滿了；我再買了台四百片的，這已經是容量最大的機型，也滿了。現在很多資料開始放在CD裡面，已經沒法輸入了。資料多，沒關係，只要管理得當。」除了自家收集的資料外，他還不時添購新貨：「我買了很多很好的音效唱片，包括鬼片的、卡通片的聲音，這些聲音不是我們做的，都是買現成的，全世界只有幾家大公司在做這個。有些聲音其實已經是個符號了，像卡通片的跳躍聲，這不是你創作的，它已經是個符號，只要聽到這個聲音，閉著眼睛也知道它在跳。」

這一切，使得他工作起來更方便，「王家衛做《2046》時，曾找了一位好萊塢專門做特

效的人來協助我，因為《2046》裡有很多法國特效，我看他們帶來的聲效資料，百分之八十我都有了。他先放一捲，我一聽就問：『是不是那一套的？』他一看，果然是。這些聲音資訊現在已經非常透明了，就看你怎麼用。」

當然，他也有買錯東西的時候，「就留著啊！不知道哪天會用。」有次買來一批資料，杜篤之一聽，怎麼會是這種東西？和事先的文字介紹不太一樣，他也沒退貨，「其實做聲效到了專業之後，就應朝多元化發展，不該只是一種。譬如剛開始接觸鬼片時，我手上根本沒有這麼多這方面的聲音資料，但是現在我已經有很多可以把恐怖片做得很好的聲效了。」

不固定類型的作用之一是保持活力，不然你會厭倦，「而且都做同一類型的話，哪天有個不同類型的片子來找你時，你就沒法做好。因為有些音效是某類型的片子才會用，不熟悉就不易上手。」譬如他頭一次做朱延平導演的電影時，就先花了一段時間進入狀況，因為以前他熟悉的都不是這種聲效，這些聲音不能用在侯導的電影裡，也不會用到楊德昌的電影裡。

聲音，不但有表情，有個性，而且屬性很強，所以單靠買來的資料帶一定不敷使用，

因為這些聲音資料多半以歐美的情緒、觀點為主導。當然，有些情緒世界共通，一旦需要「在地聲音」時，「聲色盒子」的聲音資料庫裡，去找就有！

自行研發，因應改變：室內篇

上山下海到處錄之外，他們還自行製造。

《童年往事》裡的場景是日式房子，以前中影做地板聲效，通常拿張桌子或翻過抽屜來，就在上面走動，覺得不像，小杜不喜歡那個聲音。《童年》配音之前，他先請中影的木工師傅在錄音室裡搭起一塊地板來，有五、六坪大。「我們就在上面做效果，走真的，嘰嘰嘎嘎，聲音很像，那塊地板後來用了好長一段時間。」中影的錄音室地方很大，可以多重運用。每個月在此開慶生會時，他們就把地板豎起來，靠在牆邊，拿塊布給遮起來；錄音要用時，再翻下來。當時做音效需要空間感，中影沒有很好的迴音設備，小杜就去找出錄音室裡哪個角落有迴音，便把麥克風移到那個角落去，連銀幕後面都能做效果，就為了調配出聲音的遠近感。「我們做了很多嘗試與實驗，目的就是想讓聲音更真實。」

錄張毅的《我這樣過了一生》時，第一場戲是楊惠珊煎蛋、炒菜，他就把鍋爐給搬進錄音間，當場炒將起來，弄得滿屋子是煙，惹得明驥廠長跑來問：「你們在幹什麼？」因為明廠長的辦公室就在附近，看到滿屋子煙，擔心發生了什麼事。導演張毅則連連稱讚：

「好！這樣才對！」還獎勵他們，「今天我們吃比薩！」

「那個年頭，能夠吃比薩，對我們來說，已經很奢侈了！」杜篤之記得，後製期間，每到下午張毅一進錄音室就說：「Menu 拿來！」開始點好吃的慰勞他們。「跟張毅工作很舒服，他人很好，不勉強人的。」那部片子做得很開心，至今兩人仍維持著很好的關係！

到了《暗夜》錄音時，為了一場皮沙發上的親熱戲，小杜先去找但漢章商量：「導演，皮沙發在哪裡？」因為那張沙發是老闆羅維家的，羅維很爽快，「你去搬啊！」小杜就跟羅太太講好了，把沙發運到錄音室來，為的就是展現人體在皮質沙發上的磨蹭聲，其他替代式的聲音，豈能做出那麼細膩的真實感？結果還被旁人取笑：「做個效果怎麼還非得真的來弄，費那麼大工夫？」但他覺得，這是好的。

回顧以往，杜篤之覺得，「如果你對這個事有興趣的話，你會去想，會去找出來。剛開

始我們土法煉鋼的做後製是很努力，但你還會有些心虛，不知道對不對，就要找人來印證。

譬如我們想要製造一些空間感、環境音，這些概念都是我們想出來的，需要有人認同，因為前輩老導演或以前的錄音師是不這麼用的，我也不知他們想過這個沒有，或許以前那套東西才是他們所要追求的。等到這個來了，我們就走這個，要加環境音、走路時加雜聲；我覺得，講對白不一定要字正腔圓，聲音可以不一定好聽，但是要有感情；而以前只要一生病便改天再錄，因為會有鼻音，老一輩對這方面就很要求，我們則是沒關係，生病也可以來錄！」小杜盡量做得近似同步，包括環境音也要求同步，他是真跑去那些場景裡收錄車聲、人的雜聲等。

以前的做法都是「主對白」配完之後，再找一天把大家都找來，就為了配人雜聲，譬如這是座茶樓，「好，先放片，然後大家就在錄音室裡講茶樓的事，全都壓低了嗓門，就怕一大聲被聽到了。錄馬路上、菜市場的叫賣聲也是，人人都放低聲量，嘟嘟嚷嚷的。」小杜對這個做法是有些意見，他覺得聲音不像，於是他開始跑現場，或找有相同現象的地方去收錄真實的聲音，帶回來再用到電影裡。「有很多聲音，譬如走路或需要對上動作的聲音，

就在拍片現場，我的錄音組會把這些資料統統蒐集到，我覺得這些聲音在現場做起來比較像，在錄音室裡重做比較不像，所以我們傾向現場蒐集，回到錄音室之後，再用剪接把它重新貼回去，貼回去時，你可以把一些你不想要的聲音剪掉。」

因而新電影崛起之後的七、八年到一九八九年的《悲情城市》之前，他擔任音效的電影雖是事後配音，但這個事後配音與之前的事後配音已經截然不同。「我們運氣很好，碰到台灣新電影崛起，這些導演都支持這個，因為他們也想要這麼用。那時候就很『熱』，每部電影我都在想，怎麼用不同的方法去做，做出我們想要的效果，就一直改，那段時間真的很瘋狂。」

《小逃犯》及《恐怖分子》就是他那段時期的兩個代表作，前者讓他發揮對音效的想像力，後者則在聲效的擬真技術上締造了他錄音生涯的一個巔峰④。

「聲音擬真」的結果

《小逃犯》實驗音效，贏得生平第一座獎「亞太影展最佳錄音」

剛入行當錄音師時，小杜主要的工作就是做聲音剪接，當年正值三廳電影盛行，他曾做過幾十部電影的聲音剪接。那時候的剪接師是有聲音的片子他就不剪，因為剪一剪，聲音會對不上，做這個要懂很複雜的合差算，小杜幾何很好，合差算難不倒他，所以他很擅長聲音剪接，常被委託來做這個部分。「就是剪接師剪好的片子，我再剪一遍，這段長點，那段短點，我就自己決定。我動作很快，很長一段時間，我就靠這個賺外快。」

那時候導演張佩成剛拍完《小逃犯》，正在做後製，張導要他幫忙做聲音剪接、修聲音。

在這之前，小杜也看過幾部張導演的電影，很喜歡，自然一口答應。看片之後，就覺得編劇很有才華，那時他還不知道這是蔡明亮編的，只知道電影很好看，他很喜歡。

當他剪接時，張導就在一旁看，小杜就試著問：「導演，可不可以不要音樂？」因為小杜看片時就很緊張，他緊張，是因為他心裡那個音效要怎麼做的藍圖，隨著劇情的起伏逐漸浮現、成形，片子看完後便心生一念，他問導演：「要不要試著來弄個沒有配樂的電影？」

「可以嗎？」張導懷疑。

「真的可以，比如哪場戲很緊張，配樂或許可以試試這個辦法，剛好隔壁在練鋼琴，那個音樂傳過來可以當配樂。Ending這樣如何？」到了早上，大家都很感動，早上不是收垃圾嗎？《少女的祈禱》從遠處傳來，也很好聽啊！片中可以有音樂，是現場發生的音樂，而非配樂。」小杜試著說服張導：「我們可以試試看，只是片子要重剪，剪接節奏要從音效來思考，有些片段太長，用這個方法不行！」

張導雖然懷疑，但還是同意做些新嘗試。小杜就用音效概念將電影節奏重剪了一遍，「我一邊剪一邊想好這個效果我要怎麼做，音效要怎麼走。剪好之後，我就根據片子做了一張清單，然後要製片帶我去那個場景，因為房子是他們租下來的，還沒退租，只是空在

那裡。我就帶了台錄音機，專程收集我要的音效。其實《小逃犯》裡出現最多的就是「門」，以前我老覺得我們的門聲做不好，不夠活；這次就想試試，看能不能克服。我先跑到片中場景裡去錄門聲，開門，關門，用力的、輕輕的，各種門聲，還有開關抽屜、櫃子等，收集了一捲回來。」因為劇情就在那棟屋裡發展，人在各個房間裡繞來繞去，沒事就關門、撞門，所以「門」有很多戲，是主要聲效。「門聲在那個地方錄為什麼好聽，後來我試著分析，就因為房子有空間在，錄得的聲音真實，不是平的，是有空間感、層次感的。至於音樂，因為當時我們沒有很好的迴音器，我就在另一個房間裡放音樂，然後在這間房裡收錄，為的就是要那個空間感。同時我也收集了些垃圾車及其他音樂，搭配著用。」

加上楊惠珊講的對白，使得《小逃犯》的緊張氣氛更加緊繃，這次的實驗很成功，電影沒有音樂，也可以讓人很緊張、很感動。

記得當時張佩成還說：「打個字幕，說配樂是你！」

小杜說：「就沒有配樂啊！」

「是你決定沒有的啊！」張導說。

張導的提議雖很合理，但小杜沒讓他這麼做。「我不想要這些東西，我做音效就好啦！」

當初提這個建議，他不是想標新立異，其實都是為了電影，因為喜歡，也因為想到怎麼做或許能使片子更精彩，他才說出想法：張導也廣納意見，選取他覺得最好的想法、做法來豐富電影；因此，才有這個好結果。

一九八四年第二十七屆亞太影展，杜篤之因《小逃犯》獲得「最佳音效獎」，那一年，他二十九歲，這是他生平第一座音效獎，開心之餘，也證明他的改革之路可行。

「這對你是個很大的鼓舞嗎？」

杜篤之說：「是有！但之前的鼓舞已經很好了，那時候我已經和這麼多新導演合作，每天生活都很豐富了！」因為當年的亞太影展是很有份量的，不像現在，公信力日漸衰退。

「我沒去亞太，獎是人家幫我帶回來的，現在還在，只是我兒子小時候差點把它玩壞了。」就算鼓勵，他也沒太放在心上，「因為還在做事，還在衝，這件事也就過了。」只是後來他愈來愈體會到，電影的魅力及傳播力有多大。「人家可能不知道台灣是什麼、在哪裡，但卻知道台灣電影，就因為台灣新電影在國際上被看到，人們開始看到台灣。」⑤

《恐怖分子》達到聲音擬真的技術巔峰，也面臨「技術升級」的瓶頸

《小逃犯》的聲效概念及運用音樂的手法，到了一九八六年的《恐怖分子》，更見成熟。

「那時候我們對事後配音的技術已經做得很正確了。」⑥所以常被行家誤認是同步錄音，包括環境音、空間感等，都像同步錄音的效果，事實上都是「事後配音」。儘管聲音擬真的功力了得，但杜篤之很清楚，《恐怖分子》的事後配音已達極致，很難再突破了。若在同一領域內要求更好，就得付出更大的代價，才會進步少許；唯有技術提升，方能突破瓶頸，所以他大力推動同步錄音。「直到《悲情城市》，侯導跟我說，有國外資金，我們這部全用同步錄音。開拍前一天，我興奮得睡不著覺。下定決心，將之前拍廣告學來的現場錄音經驗轉移至《悲情城市》，每一個鏡頭我都要做出那樣的質感。」

回想起這一路來的摸索，楊德昌一直在技術、知識層面引領他，而侯孝賢則每每在他技術升級的關鍵時刻，出資助他一把，更上層樓。在前期研發階段，楊導和小杜一起打拚；到了《悲情城市》之後，侯導影片的錄音部分全由他擔綱。而每次一談同步錄音，杜篤之

總以《悲情城市》爲例，因爲那是他第一部、也是台灣第一部同步錄音的劇情長片。

《悲情城市》，侯孝賢、杜篤之正式合作

隔離噪音

其實拍攝《悲情城市》的設備相當簡陋，僅有一台錄音機、兩只麥克風，全片是在十分克難的情況下完成的，「所有方法，能用的全用。」

譬如「小上海」的戲是在九份搭景拍的，場景背後梯田環繞，溝渠縱橫其間，「每次田間一放水，一方梯田就是一個小瀑布。爲了消除流水聲，我們拔下當地的芒草，捲成Z字，放在出水口；水順草而下，每根芒草即一條導管；且化整爲零，故輕巧無聲。」

除了芒草，附近工地上的板模也發揮了相同的功效。「九份拍攝現場附近有座水池，演員一講對白，水滴聲不時干擾，我就從附近工地上找來一些板模，大家合力將板模架起緊

靠在水池邊，使水沿著板模流下，如此一來，便化解了水滴的噪音。」

這兩招都是從《金池塘》錄音師的經驗轉化而來，上次來台交換經驗時，他曾告訴杜篤之，為了錄亨利・方達的說話，遇上下雨天時，他們買來馬鬃，在屋頂上厚厚的鋪上一層，可以消除雨滴打屋頂的聲音，因而收錄亨利・方達講對白時的干擾可以減到最低！

幾年前外國同行的那番話，小杜聽進去，也記住了。因而從馬鬃變出芒草、板模等，不分材質，都適時解決了問題；此舉再次證明，好萊塢有充裕的後援，其他地區也能窮則變、變則通，其實電影好玩的地方也在這裡。杜篤之說：「愈沒有資金，更要利用一些自製的小道具來彌補不足，譬如早期沒有釣竿（Boom）時，我們甚至將曬衣架、旗竿等等拿來替代使用⑦；而拍片現場的一些東西也可善加利用來隔離噪音。」

譬如拍攝基隆碼頭一棟舊屋時，即「大車陣」登場：「因為《悲情》的故事背景設在早期，房子是那個年代的式樣，但位於大馬路邊上，很難沒有車聲。我就弄了台車，背對馬路，結果發現，只要躲在車後面，馬路上的聲音會小很多。於是再調來多輛大車，沿街圍成一排，以高大車身來擋噪音，還滿有效的。另外再調整麥克風的方向，錄出來的效果

還可以。」

從日後的工作中，杜篤之逐漸研發出不少隔離噪音的土法良方，雖說臨場應變可以千變萬化，但仍歸納出幾項原則：「盡量不在安靜的地方收錄吵雜的聲音，也不在吵雜的地方收錄安靜的聲音；盡量避開噪音產生的時間及場所；如果真避不掉，盡量利用現場隨手可得的東西來阻隔噪音。同步錄音時，麥克風盡可能地靠近演員，才能收到乾淨的音質。因為電影會切換鏡頭，有時可多拍一些觀眾看不出嘴型的大遠景或借位的鏡頭，巧妙的避開同步收音的問題。」

大夥幫忙的「紅旗陣」、「雙人一線牽」

《悲情城市》拍片過程中的應變，當屬「紅旗陣」最令人難忘。

由於該片主景之一位於苗栗大湖，當地是個開放空間，熙來攘往的人群、車子，該怎麼辦？因為攝影機一開拍、同步錄音一開錄，現場及周圍都得保持安靜。《悲》片團隊沒有現代科技輔助，好在有人海戰術助陣，工作人員圍了一圈又一圈的去堵人、擋車。「包括服

裝師、服裝助理、化粧師等全員出動，要求大家安靜別說話，要求車輛停駛片刻，因為我們正在拍片、正在現場收音。當時劇組還沒有無線電對講機連絡，於是以大紅布旗為標記。

一開機，紅旗高舉，外圍人員開始行動，管制人車；拍完後，紅旗放下，人車放行。」此舉好似古代烽火台的狼煙傳訊，工作人員有如活動烽火台，紅旗權充狼煙；攝影機轉動前、停機後，只見紅旗一舉一放，大湖村內村外，紅浪幾翻起落，工作人員各就各位，早就知道該怎麼做了。當時杜篤之就體會到：「電影是這麼大的一個東西，需要很多配合，之前要有很多的協調及準備工作。包括後來我們做的很多案子，都受這個影響。」想起當時大夥兒的團結，還真窩心；所以他時時告訴後輩：「一個好的錄音師，在現場要和大家好好相處，緊要關頭，其他工作人員才會願意來幫忙；像前面講的搭架板模就需要人手，或在女演員身上架設迷你麥克風時，也需要女化粧師的協助，所以要懂得如何和各部門溝通協調。」

其實《悲情城市》有場戲錄得很辛苦，就是文清（梁朝偉飾）捧著大哥（陳松勇飾）的像往前走。「拍那場戲時天候很差，一直下大雨。可是侯導要求從車上下來後演員要一路

走到底。」錄音當然得亦步亦趨，「我就用雨衣包起錄音機，揹在身上，一共弄了兩層，釣mic 也放在雨衣裡，只拉出一條線來：當時我的 Boom Man 是楊靜安，他也穿件雨衣，把mic 放在雨衣裡，我們要走得很近，因為兩人中間有一條線，要很小心，線頭不能溼，一溼就沒聲音了。」當時大雨滂沱，小杜全身溼冷，人很不舒服，但還是跟著直直走，步步踩在爛泥地裡。要拍的時候，就把麥克風從雨衣縫裡伸出來錄，得很仔細，因為只要頭一露出來，雨水便會滴進衣縫裡，小杜就在雨衣裡照顧音量。那場戲的效果很好，但拍攝的當下真是很辛苦。就因為器材不夠，許多事情都得臨時應變：「總之，為了效果，什麼都做。」

十六年，終於圓夢：《悲情城市》經驗

打從一九七二年入行起，同步錄音就是他嚮往的美夢，直到一九八八年，入行第十六年，他才圓了夢。十六年來，他從《Z字特攻隊》學習正規現場錄音開始、到國稅局 16mm同步錄音短片的摸索階段，再經多年來的各方學習、修正，期間還拍過一些同步收音的廣告，如李仁惠導演的一系列嬌生產品，廣告片對品質十分要求，「其實做廣告時我就很高興，

因為嘴型都很準，都很 nice，我有被訓練到。」但廣告時間短，不比《悲情城市》，是部劇情長片，他的興奮可想而知，「之前推了很久都沒有成效，忽然聽說可以做了，而且是整部電影，我就給自己立下一個目標，每一個鏡頭都要錄到廣告那樣的水準，我要用最高標準去做這部電影。」《悲情城市》全片一五七分鐘（兩小時三十七分鐘），但每個片段、就算每二十秒，小杜都把它當成廣告在錄，自我要求是錄得非常精準。每天一早，他先把錄音機擦得乾乾淨淨，等待一天的開始，對他來說，這是一個嶄新的體驗，「因為天天都有現場錄音可錄，天天都有真實的聲音收錄進來。」每日收工之後，即刻將帶子過出來給剪接師，當剪接師將畫面對上聲音時，看到那個畫面、聽到那個聲音，他簡直無法自己，「那時候每天都活得很振奮。」

　　待該片拍完，他也實驗出不少土法良方。一夥人還真是硬幹，連隔音攝影機都是從香港租來的，還聽得到 camera 的雜音，當年也沒能力處理乾淨，現在是可以了。回頭來看，是有些遺憾：「那時候技術上還有很多缺點，一方面因為剛開始現場同步錄音，經驗不是太多，所以常要解決一些問題，或開發解決問題的方法。再加上當年什麼都缺，沒有立體

聲，只有單聲道。」立體聲要到《少年吔，安啦！》時才開始做，該片監製也是侯孝賢。

後製混音：第一次與國際級後製公司「ＡＯＩ錄音室」合作

《悲情城市》是在日本「ＡＯＩ錄音室」進行後製混音，這是杜篤之第一次為同步錄音進行後製混音，也是他首度與國際級的後製公司合作：「機會很好，去日本做混音。之前我從王正方導演《第一次約會》那裡學到一些後製經驗，去日本前，我就照著那套方法，自己做聲音剪接，做 cue 表，次數標示清楚。」所有能做的準備工作，小杜都先打點好，「在日本混音時，我就特別留意日方對我做的東西的反應。」日方沒覺得他們是新手，也不清楚這是他們第一次做劇情長片的同步錄音，更不知道全片是用一台錄音機、兩只麥克風這麼簡陋的器材完成的；直到混音快做完了，有次聊天，日方才明白原委，他們先是驚訝，後來跟小杜說：「看不出來，東西是好的，很標準，都ＯＫ啊！」這是杜篤之初次接受國際水準的檢驗，也關關都過：從此之後，他開始與國際接軌，技術層面急起直追。

「《悲情城市》之後，我們每一部戲都可以去日本做後製，跟他們都很熟。」[8]閒暇時

小杜常和日方同業聊天，把握機會請益，因為《悲》片時雙方初次接觸，就收穫頗多，「我問他們是怎麼做的？譬如如何去除雜音，他們告訴我用哪種 Filter 可以把雜音再降低一點。我趕緊問是哪一種？寫下廠牌機型，缺什麼，回來立刻去補，買了一個去 Noise 的 Fil-ter，那是我第一次用這種 Filter。」

對杜篤之來說，《悲情城市》讓他經歷了許多個「第一次」：第一次全程與侯導合作，第一次拍攝同步錄音劇情長片，第一次去日本做後製混音，第一次接受國際檢驗、過關，也第一次參與、分享電影界的至高榮譽之一。

一九八九年九月十五日，侯導以《悲情城市》一舉拿下威尼斯影展第四十六屆金獅獎；那一天，台灣電影首度揚威世界四大影展之一；那一刻，華人導演首度勇奪金獅獎。那一年，改變的不只是台灣電影的命運，不僅是侯孝賢導演的創作生涯，也改變了杜篤之的錄音之路。

快餐車，當時值一棟房子，侯導說：「我們投資來做教育。」

得了獎，侯導覺得不能再用這麼簡單的設備，台灣電影將來要走到國際，同步錄音是必走之路，設備一定要有。侯導以為他賺錢了，就送剪接廖慶松及錄音杜篤之各一套設備。

還跟小杜講：「你去開一套來！」

「哇，真的？」小杜先是不敢置信，接下來就興高采烈去開了一套很完整的東西。「包括一台錄音用的推車、調音台、混音機（Mixer），還有一台 35mm 錄音機，好大啊，跟個冰箱一樣，就整套開給他，價錢都問好了。侯導二話不說，開了張支票給我，一百多萬，夠意思！」這些錢，在當時夠買一棟房子了。

侯導又跟他說：「不用還，送你！你就拿這個去做你以後的東西，拿這個去訓練人，幫沒有錢的人拍！這些東西我們投資來做教育，以後開一所電影學校！」侯導一席話，他不但記得，還確實實現了。「我就用那套設備經營到現在，如今成立了『聲色盒子』，有四個錄音間，好幾組現場錄音人員，都因為有了這套東西、才有了個開始，這對我的影響最

大。」

開拍《牯嶺街少年殺人事件》的第一天，一九九〇年八月八日下午時分⑨，這套設備全新開張，連名字「快餐車」都是楊導或余為彥取的，侯導什麼也沒過問。

信任，就是兩人之間的最好答案。

態度──「沒有信任，就什麼都沒有了。」

杜篤之說：「對我而言，楊德昌是一種啟蒙，那時候新電影剛開始，我們一直在做些改變，其實是很需要支持的，楊德昌、張毅都會鼓勵我，我被他們鼓勵到可以去談事情，我是把楊德昌當老大來看的。還有一些平輩如副導演等，大家在一起，相互支援，有什麼事就會約著去聊天、談電影，那時候的氣氛真好，人人一見面都講電影，談怎麼弄，好像革命似的，真有點那種感覺。」

原來「人與人之間是可以這樣對待彼此的」！

當然，侯孝賢也是這個 Group 的一分子，侯、楊兩人堪稱哼哈二將，是改革動力中的兩個重要支柱。當時新導演都找小杜，從場記、副導、編劇一路在片廠做上來的侯孝賢，則是照顧著老班底，使得大家都有事情做。一開始，侯導沒有直接找小杜負責錄音，因為小杜仍在中影錄音組，侯導的電影他仍積極參與，擔任助理支援。直到《悲情城市》，由於侯導打算全片都用同步錄音，真要卯足了勁全力打拚，小杜這才全盤掌理錄音。乍看之下，外人不太能理解侯導為什麼這樣做，但小杜明白。「他很厚道，這一點我很佩服。」其實在杜篤之的電影生涯中，影響他最大的兩個人，一個是楊德昌，一個就是侯孝賢，「侯導影響我的是做事的態度（attitude），怎麼跟人家相處；然後他也實質上支持我，又買了設備給我，無償的，這個讓我認識到，人與人之間是可以這樣對待彼此的。因為我有個這麼好的起點，所以我現在也可以這樣對人家。這個空間是侯導幫我建立起來的，這是第二個影響我的，而且是影響我後面很長的時間。我們在一起，都不講什麼酬勞、待遇的，大家就是

要把事情做好！」

「你知道他不會虧待你，他也絕不會虧待你！⑩」

「對，彼此間就有一種信任在，我會看他做東西時的待人態度。比方說，那時候我們剛開始開發，到處去找錄音室，看哪個錄音室可以合作，一開始我們也不知道，後來和日本的『日活錄音室』一做就是四年。合作得很好，就不要換，他是不會隨便亂換人的，他有他的道理，和別人合作，默契與信任的培養是很重要的，你把他當朋友，他自然也會把你當朋友。信任一旦建立，就會方便很多，許多事是彼此信任之後，不用談的。如果你今天和他只是個 business，這個案子適合你，那個案子適合他，很多東西就是沒有。『信任』，我就是從他那裡學到的，我覺得這個非常重要。像我和人家談事情，對方拿合約來給我簽，我都沒看；我要是不相信你，就不會幫你做事；我要幫你做，就是相信你不會出賣我；就算有合約，只要被你要一次，就沒有下次了；你名氣再大，我也不做。這是一個『沒有信任，就什麼也沒有了』的態度，我從侯導身上學到這個，我們是走交情、走朋友的。」跟人交往，他們比較是東方式的。

後來杜篤之和泰國錄音室合作，一開始，泰方也是照老規矩辦事。第一次去，對方就塞了個大紅包給他，因為生意是他帶來的。泰方的錄音師並沒實際操作，都是小杜在做混音，泰方就覺得該分給他酬勞，小杜當場說：「不要啦，我們做朋友做久一點。」他什麼都不收，臨走時對方送他去機場，在車上又塞了包東西給他，小杜打開一看，好重的一沱金項鍊，原來對方把原先要給他的回扣，大約兩萬多塊，打了條鍊子給他，小杜說：「不要啦，送給你太太好了。」之後雙方合作的六、七年間，所有回扣他也都沒收，而他給對方帶來的生意大概就有兩、三千萬。

這種以「默契、關係」所醞釀出來的東方式的工作倫理，與西方「契約式」的工作倫理完全不同：前者靠人與人之間的信任來維繫，後者則依法律來規範行事。有效嗎？《珈琲時光》在日本的工作經驗就是最佳例證：那一次，曾讓日本電影工作者大開眼界。

侯式拍片法：拍片不排戲，充滿不可預測性

《珈琲時光》，默契的工作團隊

二〇〇三年侯孝賢拍攝《珈琲時光》，至日本出外景，拍攝前，日方製片先去東京地鐵（東京 Metro，東京營團帝國高速鐵道）申請，地鐵公司的人說：「我們從來沒批准過任何一家公司在這裡拍電影，你去看日片，沒有。」製片就回來跟侯導說。

那怎麼辦？還是要拍啊！後來他們真去拍了，劇組全偽裝成乘客，攝影師從這個門進，錄音師打那道門入，大夥到哪個月台會合，幾乎都是偷拍的。「沒人喊 action，沒人有大動作，沒人擋了乘客的路，沒人妨礙到別人，我們很小心的把事情都做完了。日方有監視器，我想應該有人看到，但是他們發現這組人好像不太一樣，這和侯導也許有關。」

片中最後一幕出現一個人手持錄音器材、在電車月台上錄音的畫面，「那個沒問題，當

時我已經回台灣了。」其實《海上花》之後，杜篤之就很少去現場了，他把重心都放在後製上，現場則由「聲色盒子」的小湯、小郭⑪等人擔綱。《珈琲》到日本拍攝時，開頭時他待了一個禮拜，為了試用 Atton 的新機器 Cantar，他先摸熟了，再教同事們怎麼用；他回台後，現場就由小湯負責錄音。《珈琲》為了突破日方限制，所以偷拍，「侯導是偷拍到連我們可以控制的場景，他都偷拍，因為他不想讓演員有太大的負擔，所以他不喊 action。」

在此情況下，錄音師還能弄到許多聲音上的細節，其實是滿難的。而侯式拍片法，一開始曾令日本團隊膽戰心驚，對於凡事連細節都規劃完善的日本團隊來說，他們太不組織、太碰運氣、太不可靠了。拍到後來，卻形勢逆轉，連日方成員都禁不住跳下來幫忙，因為他們見識到這組人不但相安無事、該做的都做了；同時各組人會隨時相互支援，每組人除了自己分內的事能做，他組的工作也能扛。而且彼此只要一個眼神，就知道該如何行事。

「拍攝現場十分安靜，我們相互瞄來瞄去，事情都做好了。」

「侯氏拍片法」時時給幕後工作人員帶來不同的挑戰；默契，則是他們完成工作的最佳籌碼。

《南國再見，南國》、《最好的時光》

「記得《南國再見，南國》裡有場『喬賣豬』的戲，片中那些人都是做這行的，他們真懂這些事，不然對白沒法講得那麼好。」這場戲是怎麼拍的？

「譬如說侯導要拍這場戲了，我們來到雲林，先找對地方，哪些人會來，侯導和他們溝通溝通，他們就開始講了，這時候我們會互打暗號，當他們談到的正好是我們要的東西時，大夥兒立刻行動：那些人還是繼續講，也不管我們……等弄到了，好，今天收工。侯導不會說：『大家再來一次！』要是那樣，他們就講不漂亮了！

「侯導會說：『這次沒弄到，沒關係！』他不要你重演，他是下次又找另一組人來，再拍這個事。」那場戲一共拍了三、四次，因為侯導總覺得上次的不夠好！

「他是要真實的感覺？」

「對，所以我們就一直拍。拍攝當中，有時是演員失誤，有時是工作人員沒弄到，所以當場的壓力很大。因為他都沒試戲，所以我們也不知道等一下會發生什麼？還有，在哪

裡發生，對我們來說，很難把東西照顧得很完整，如果哪場戲我們錄到完整的，都沒有失誤，就覺得，啊，今天眞是爽！但這個很不容易，是要靠點運氣的。那時候爲了這事，我們就很困擾。沒想到拍《千禧》時，侯導再把這一套發揚光大，我們就想，哇，完了……哈哈哈！」

《南國》裡有場戲是在嘉義街上拍幾個人下車，一路七嘴八舌的走過來，反正是在說個事情，「侯導不會佔著馬路不讓人過，他都是找個不妨礙別人的地方，然後去做我們要做的事情；就算在馬路上，他也不會吆喝，但大家有一套彼此連絡的方法，這個非常厲害。通常副導會通知大家該站在哪個地方，侯導會先把事情都喬好，很少有劇組可以做到這麼有默契、這麼精密的。所以我們去拍《珈琲》時，日本人才會那麼驚訝！」

拍《最好的時光》時也是，基本上侯導現在的拍戲方式都是這樣，「其實他的功課是在演員演戲之前就做足了，譬如今天拍這個戲，他不會把演員叫來說戲，他不會規定或干涉演員，等下我們要幹嘛，你要怎麼演？他比較不會這樣，但是他會把現場的整個氛圍、狀態喬到你進來時大概就是他要的…包括和你對戲的人，他都幫你想好了，你就照你的專業

去跟人對應就夠了。他就是這樣的一個人，事事先安排安貼，他的功課是做在這裡的……他要讓你哭，他不是現場跟你說，你等一下要哭；他是弄到待會一到現場你就會哭，他是這種導演，厲害，我覺得這是最高段的。」

細究「侯式拍片法」的成形，多少都和侯孝賢的家教及成長經驗有關，說起狂飆年少卻未誤入歧途，侯導歸因為「我沒辦法欺負人」⑫。在拍片「give & take」的過程中，因為個性使然，他的工作方式及創作內涵較屬於東方式的「共存共榮」，而非西式的「掠奪」。

他先幫你設想好了，導入情境，然後對方的東西自然而然的就給出來了。

但侯導會逼自己，也挑戰與他站在同一陣線的工作人員；伴隨著這些挑戰，工作人員不斷成長，在地式的解決辦法發明不少；及至「節骨眼」上，一得著先進器材的輔助，就來個大躍進。

我們不是土土的開機就錄

「我們拍電影不是土土的開機就錄，有些環境，你可以去改變它、控制它。」多少年

來，他仔細聽、用心學，「有了觀念，就能翻新運用，想出許多花樣來。」活用的結果，有時改變環境、有時改變錄音方式，也有藉助先進器材的時候。

改變環境者，如《悲情城市》時以芒草分流梯田上的水渠，以消除水流聲；如改造《一一》的主場景，將靠馬路那面的所有窗戶全做隔音，使得位在高架橋旁大樓上的公寓，雜音減弱，所以才能收到好品質的聲音⑬。又如《花樣年華》在泰國拍片時，更是連夜趕搭隔音設備⑭，才能收到比較清晰的聲音。藉助先進器材者，如《珈啡時光》之後，二〇〇四年九月 Atton 開始量產的 Cantar（現場硬碟錄音設備），從現場錄音時就開始「分軌」。

杜篤之說：「東西方條件不同，我們資源不夠、錢不多，不能用西方的那一套來做，你一定要找到一套適合的方法，即使在差別如此大的環境下，也能做出同樣品質的東西來。拿出去，站在同一平台上，也能不輸人。」

譬如《色，戒》開拍前，杜篤之接到香港製片的緊急電話找他幫忙，說是外國錄音師因為護照問題要延期來港，影片又開拍在即，杜篤之於是派小郭前去支援，一個星期後，外國錄音師來到香港，小郭與他交接工作時，一看，咦，原來雙方用的機器都是 Cantar。

要做到「不輸人」，杜篤之可是經過長期摸索。八〇年代初期，台灣新電影剛崛起時，小杜就覺得這套體系在當時的台灣好像行不通，「但是慢慢的我們必須走到那個體系，因為到了某個階段之後，那套東西自然就會跑進來，但如果一開始就用，是不行的。因為當年很多客觀條件還沒辦法配合。現在我看好萊塢的做法，又是另一套體系，我們也不適用。因為我們的資源、環境和他們也不一樣，所以必須另謀對策，讓我們能在現有的條件下，還是可以把東西做到最好。」

這是「同中有異」，一方面可以和好萊塢體系溝通，因為大家用的都是相同的術語、格式，所以他到日本、澳洲、泰國或好萊塢工作時，溝通無障礙，技術層面無國界。但實際作業時，許多程序、細節、做法又與好萊塢體系的運作不同，最大的差異在於「資源」的規模。「這影響到整個技術的創造，比方說，在這邊，一部電影只給你二十天，一定要做出來；但好萊塢則是給你很長的時間，很好的設備，素質很好的音效配音員等，很好的 sound designer 等，這些人都是高手，那麼整個的過程、結果，又會是另一回事了。」

記得李安導演曾經表示過，他每拍一部國片抵得上他拍三部西片，這也是他以美國為其根據地的最大原因，因為在國外，許多電影的幕後高手早就幫忙做好一切了。杜篤之說：

「台灣其實沒那個條件，現有的這一點點條件，也是我們去兜兜兜──兜出來的，是多年來一點一滴所累積出來的。」

《海上花》，看是室內景，詳情細究

拍《海上花》時，現場收音就碰到過不少困難，就因為拍戲現場看來是個室內景，其實是個外景。現場坐落於楊梅郊外稻田裡的三連棟建築，古色古香，全按照劇中的需要特別搭建，看似實景，其實窗戶都是假的，什麼聲音也擋不住，該處偏又位於桃園國際機場的飛航道上，每五分鐘就一班飛機飛過，白天根本不能拍，所以都是夜戲。其實夜裡也不得安寧，因為是在稻田中央，一到晚上蟲鳴蛙叫，就沒有停過；尤其是一下雨，此起彼落，吵雜更甚。加上楊梅是全台灣最大的鐵路貨車調度場，每到清晨兩點，就聽到轟隆隆的火車調度聲，所以得改變錄音方式。「那時候，我們已經改裝了一些設備，讓它可以適合八軌

的錄音機，我們就用這套設備做現場錄音，回到錄音室後重新整理，再做一次 mix，工作量增加很多，但最終的結果會比較好。總之，用了很多方法，有當場錄的，也有後製時利用剪接換掉的。」

後製混音時，小杜已很清楚何時該誰上場了：但在拍攝當下，工作人員是不知道的。

「拍攝之前，我們觀察哪個演員常坐哪裡，就偷偷塞個小麥克風。《海上花》的每個場景都很大，全片又要注意細節，演員都是一進門就走到最裡面才能演戲，一路上都要有麥克風跟著，偏偏每個場景中間都有一盞華麗的大燈掛在那裡，麥克風只要一碰到燈就過不去了，因為燈擋住去路，這時候就得有另一只麥克風從另一頭接力再緊跟著演員，所以每次演員移動，只見很長的兩只釣竿麥克風在屋頂上晃來晃去。整個屋子又都是古董，你知道 Boom Man 的壓力有多大嗎？可能一不小心，就是一個古董被你打爛了，整部片子就在這種緊張的情況下拍完的。」

拍侯導電影，緊張，似乎已成了工作人員的宿命，只是每部片子緊張的地方不同。

《千禧曼波》的八聲道錄音機：土法煉鋼的分軌錄音

一九九七年拍《海上花》、二○○○年拍《千禧曼波》，杜篤之都用了分軌錄音的概念，但那是土法煉鋼，硬做。《千禧》Disco Pub的戲，他是將錄音室用的八聲道錄音機搬至現場，兵分多路，在不同的角落安置麥克風，分頭多方收集聲音資訊，後製時再來處理。

其實分軌收音的概念，早從他做助理時爲《英烈千秋》分卷錄製槍砲聲效帶時就萌芽了⑮；及至《獨立時代》拍攝「Friday餐廳」的戲時，現場對白他單獨收音，混音時再加入配樂，各個元素獨立，因而可以替換，才解決了事後英國方面要求多付音樂使用版權費四十萬台幣時，可以不受牽制，重做即可⑯！

就在實際工作裡，分軌作業因應需求，他已逐步執行。

「分軌」，其實就是聲音分類的過程；當分類愈細密，每個類別裡的元素愈純粹，重組時的變化就越多樣；至於如何重組，端視片中的需要而定。「《千禧》時我們勉強用八聲道錄音機做實驗，就是考驗我們在限制裡，到底能不能把事情做好。」

所謂「限制」，就是侯導的拍戲風格及台灣設備、資源上的不足。侯導和楊導完全不同，

錄這兩個人的片子都是高難度。楊導是「完全控制」，就算都知道演員下一步會走到哪個點

上，都很難錄；侯導則是「完全不控制」，他要求真實，所以不試戲，拍侯導的電影充滿了

「不可預測性」。攝影、燈光還好，照顧到「面」即可；但錄音要掌握到「點」，要很精確，

所以有時會漏失掉。「拍《千禧》地下舞廳的戲時，我們都是在正常營業的時間進去拍，侯

導並沒有安排店家將音樂關掉，或要大家安靜讓演員演戲⋯⋯Pub內一切如常，但你得捕

捉到導演要的感覺。那真是高難度，因為你很難把對白的清晰度給調出來⋯也就是說，你

要錄對白時，Pub裡正在放他平時該有的音樂，那些人正在做他們該做的活動，所以很吵，

沒法控制。還好侯導的鏡頭比較長，如果他的鏡頭很碎，我們還真沒法執行；背景音樂也

有連貫的問題，幸好 Disco Pub 都是電子舞曲，只要節奏接得上就接了，沒有旋律的問題，

所以比較容易剪接。」

全片⋯⋯

片中樂聲游蕩，來來去去，銜接流暢，有如潮起潮落。迷幻的氛圍，迴盪綿延，漫流

如果細看《千禧》，聲音工程上是有瑕疵的，「但是我們沒有條件重新配音，因為演員的表演是沒法重來的。雖然聲音有問題，只要演員戲好，我寧願留戲，而不是留技術完美卻戲不那麼好的鏡頭。所以我們盡量把聲音部分弄好，可以看得過去；如果細究，其實有些東西是犯規的。」拍《海上花》、《千禧曼波》時困擾他的技術障礙，到了《珈琲時光》使用 Cantar 之後，先前的問題，不但迎刃而解，而且還技術升級，整個思惟及作業方式都進入另一個新階段。

「化整爲零」的「分軌」觀念⋯收錄、重組聲音「元素」

聽到有人稱讚《珈琲時光》環境音做得好，杜篤之說⋯「就因為 Atton 廠牌的新機型 Cantar，我們在現場錄音時就可以『分軌』。我們是從現場同步收集立體聲的資料回來，後製時才容易把整個環境狀況製造出來。」該片的聲音細節滿漂亮的。

《珈》片剛到日本拍攝時，杜篤之是第一次用 Cantar，經驗不足，還在摸索階段，也沒得問，因為他們是當時世上第一批使用該廠新研發的 Cantar 的四組人之一，面對世上最

先進的錄音設備，他們還不知要如何正確的把各項功能都發揮出來，用得有點手忙腳亂。

因為還不放心 Cantar，又不能為了錄音新設備而要演員重來一遍，所以準備了備胎，現場使用兩套設備，一是 Atton 的 Cantar，另外是他們常用的一套設備，同時錄音，「有時候會忘，錄了這台、沒開另一台。」

其中有場戲是一青窈要去掃墓，家人開了好幾部車下來，一路上大家嘰嘰聒聒的往墓園去。當演員一下車後，小杜頓時傻了眼，因為演員的行走方向跟他事先判斷的方向正好相反；侯導是不排戲的，不到當下那一刻，沒有人知道事情會如何演變。事先小杜把麥克風的接收器都藏在另外一邊，加上先前他在演員當中安排了五個「點」所藏的麥克風，又輪流發生故障。兩套收音設計，全都出了問題，「回來後，偏偏導演就用了那個鏡頭。哈！」

這下子任務來了，要解決問題，就得想法子。「因為我們每一個麥克風都是獨立的，而每只麥克風是在不同的時間出問題：所以我把不同時間內所發生的問題統統消掉，然後再將所有的東西一次兜起來，發現，哇！還原了，所有的雜音都不見了，聲音又還原了！那一刻還真神奇！然後再做些小調整。」

能有這個結果，就因為 Cantar 是用多軌、分軌概念所設計的收音器材。拍完《珈啡時光》，杜篤之把廠商提供他試用的 Cantar 還回去，該公司又換了台新貨給他。這台新機器，他買了，雖然很貴，價錢可抵他常用機型 DAT（數位錄音帶）的四台，杜篤之還是用了，同時希望將來經費夠了，錄音設備可以都換成 Cantar。

其實杜篤之汰換機器的速度還算好，DAT 已經換了八年，是當時新一代的機型。一般來說，都有一些資訊流通，廠商會直接提供訊息，「其實我等 Atton 廠牌的這款 Cantar 已經等很久了，光是觀察 Cantar 就有一年多了，同時間還有其他很多別的牌子，我都沒買，就等這一台。之前我還拿過另一個很有名的牌子，它的概念是把每個功能統統做在面板上，你直接用開關來調整功能，缺點是它的開關用的都是廉價、易損的按鍵，那台機器在錄音室裡還 OK；拿到外景去，要面對天候、氣溫、風吹日晒、潮溼等各方面的因素，容易壞，我估計兩、三年後，只要某個開關失靈，機器就完了。而且它在說明書上就警告你，用這台機器，如果過熱，為了保護機體內的斜入接頭，機器會自動暫停。那怎麼行？如果夏天出外景，不就死掉了，梁朝偉要演了，你說『等一下，我的機器暫停』！不行啊！廠商還遊

說我買一台，他們就沒有業績的問題了。」但他還是不為所動，「Cantar的設計概念是用電腦樹狀結構的原理，你要做調整，必須進入function之後，再找到那個東西，硬體比較不會出問題；它的開關比較少，但品質很好，我就知道裡面是好東西：軟體（樹狀結構）還算清楚，就很小台，反應非常快。Cantar是我至今用過最好的錄音設備，它包含了所有的東西，我原有的設備還有許多好東西，用不上就很可惜，而DAT可以延續我舊有的器材系統，不過我最終還是要買Cantar。等我有錢一點，再買一台，DAT再拿來做備用。」

有意思的是，Cantar的功能，還正對上「侯式拍片法」Cantar有能力掌握拍片時的「不可預測」，使得風險降低不少，如今，Atton公司也把《珈琲時光》當成活招牌了。「用了Cantar，也改變了我們整個現場錄音的概念；後製時，我們可以照顧到更多的細節，調出更好的比例。《珈琲》的氣氛真準，不論是聲音細節、質感，都可以做到你想要的，最對味；要再遠點或再近點，都能重新調整。這個技術發展到現在，我們更熟練了。像《黑眼圈》做後製時，蔡明亮跟我說：『這個人走到這條巷子的一半，那時候可不可以讓聲音再近一點點？』」這在以前是做不到的，以前聲音一mix，已經定了，就沒法調整了。現在可以，我

就當場調出來給他。他說：「咦，這就是我想要的。」

杜篤之說：「我們在一個很困難的環境下把這批細節都錄到了，然後回來後製時，還可以調到一個你最滿意的狀態。」

有了這些利器，工作起來更加得心應手，可是杜太太說他：「你也沒有早點回家！」

杜篤之待在「聲色盒子」的時間還是那麼長，導演何平笑他：「你以前是耗體力，現在是耗腦力！」

從「耗體力」到「耗腦力」

從線性（磁帶）到非線性（電腦）時代

磁帶錄音的線性世界，是個比較耗體力的工作；如今非線性的數位電腦世界，則是比較耗腦力的工作。「非線性進來以後，真的好太多了，又快。以前國片配音用磁帶，錄音室

裡真的好辛苦，緊張啊，一次就是十分鐘，一口氣要做完一段，就算有些什麼小缺點，都不能中間停下來。改，可以，就是麻煩，一停，整段又要從頭開始。因為它是全片一段一段分好，上面機房用放映機放工作拷貝帶，我們就在下面混音。只要一段沒做完，或萬一有什麼地方弄錯了，機房都要倒片，錄音帶捲回去，從頭再來，真的滿辛苦的。混音時我們要先背下每個鏡頭的順序，你才能做；以前比較厲害，十分鐘的片子看一次我就能背下來，還背到演員的手抬到哪裡，都背到這個程度；講完話大概一秒半，有什麼感覺時換鏡頭，就要換鏡頭了，你都要知道；『預告片』最難背，因為鏡頭短又快，順序和本片又不一樣；背本片還有個故事，比較容易。我們背我們的，配音員也有他們要背的東西。」

何平說：「因為要出國混聲，當年沒有電腦、也沒磁碟，他準備錄音記錄時，一張一張，每個鏡頭有多長時間，全部按順序記好，每一筆都用手寫下來，厚厚的一本帶去，作業時比較清楚、比較快，那是他在『磁帶的世界』發展出來的工作方式。」

《國道封閉》（何平導）是他們最後一部用磁帶錄音的片子，去泰國錄混聲、過光學，單單聲音磁帶，就整整帶了十四大箱，每一箱都有郵局大號紙箱那麼大，整批運至泰國，

那邊錄音室的老闆一看就嚇呆了，「哇，來了批磁帶！」一九九七年泰國已經數位化、換成電腦作業了。

杜篤之說：「泰方不但被嚇到，還怕我們出不了關，不知他們用了什麼特殊管道，到機場去把我們接出來，海關人員還跟到錄音室來驗貨，怕有走私販毒。到了錄音室裡，第一步先把這些帶子一軌一軌的轉到電腦裡，對他們來說，這也是個大工程，光是轉換就三天；一九九七年我們還沒電腦化，要在泰國轉換系統，然後再開始作業。我在泰國做了六年，後來過了好久，大家都還在回憶這個事。」

「你怎麼做 cue 表，像電影開拍前的『打板』一樣？」我好奇。

「類似，那是一種手寫的記錄方式，數位化之後，電腦全幫你做好了，連格式都一樣，所以之後我們把這些資料轉換成電腦作業時就快多了。」

「以前做的有留下來？」我問。

杜篤之回道：「有。」

何平也說：「我的那份都留下來了，我在旁邊看他寫的時候，我就想，一定要留下來，

這個以後大概也沒有了，電腦世界真的不大一樣。」

想起往事，兩人一搭一唱，哈哈大笑，好開心。

兩人都覺得，用了電腦之後，人的某些功能好像有點退化了，杜篤之說：「現在也沒

人背順序了，以前我做一部片子大約二十天，現在也差不多，不過現在做得更精緻。電腦

對人在節省時間方面不大有改善，對人的休閒生活也沒啥改善。」

何平：「人的能量到哪裡，就做到哪裡。工具厲害了，人還是貪心。」

杜篤之：「後來又嫌電腦不夠快了。再快，也是兩年就被嫌，最好以後是『嘟』一聲

就出來。」

何平：「最好一想到就出來，哈哈哈。」

耗體力

摩托車聲

如今回想起那些耗費體力的電影，還真印象深刻，《南國再見，南國》的聲音後製就是一例。

片中一幕林強載著伊能靜，與高捷各騎一輛摩托車，一路飆上阿里山的戲，畫面聲音都精彩，實情卻是，「那個問題可多了」，我們花了很多力氣去解決這個問題。做後期時，我才知道發生了什麼事。因為錄那場戲如果用 Shot-Gun（指向性麥克風的一種），會收到前面載著攝影機的車輛聲，所以我們用無線 mic.來錄。倒楣的是，我們無線 mic.的頻率剛好和摩托車火星栓的頻率相同，形成干擾，所以一路上就聽到『DaDaDa……』的聲音。若用現在的電腦設備做後製，很容易就把它拿掉了。但在以前，哇！我們真是做到斃，當時用的是 35mm 的錄音帶剪接，一秒鐘二十四格，每1/4格、即 1/80 秒就是一聲『Da』，我要把這 1/80 秒摳

掉，摳掉還沒完，還得把它補回去，要不然位置會跑掉，我就這樣一聲一聲的把它剪掉、再補上。

「以前的錄音帶是用接的，所以要接得很密合，不然會有雜音。接好之後，整卷錄音帶全都是膠紙、都是接頭，密密麻麻的。然後我還怕這卷帶子會斷掉，就再拷貝一份。那一段聲音做了好久，用掉我好多膠紙，那時候膠紙好貴啊！」花那麼大工夫，就因為要保留同步錄下的現場音所透顯的流動及真實感，「所以你聽起來會很順溜。」

要是現在用電腦來做，就會輕鬆多了。

火車聲

《南國》一開始火車上的那幕戲，我也很喜歡，覺得聲效充滿了活力，很像野小孩。

其實在侯孝賢的電影裡，火車、電車經常出現，《南國再見，南國》之外，《童年往事》、《戀戀風塵》、《冬冬的假期》、《悲情城市》到《珈琲時光》，都出現不少火車、電車的畫面，聲音部分都還好，只有《珈琲時光》最後一幕的電車聲效，曾讓杜篤之急得人差點要撞牆。

「那一幕，兩個人要碰面，那個火車聲，我們搞了四個晚上，因為後製時找不到現場錄音的那段聲音。」

就因為那些戲是在東京地鐵裡偷拍的，沒有打板，也不知道偷拍時，錄音師錄了沒，錄了的話，錄在哪裡，「後來搞到要找個日本人來幫忙，從片中出現的電車背景裡去找，到底現在車開到東京的哪個車站了？他一看，這個好像是從『御茶水』到『秋葉原』那一段。

我們就從『御茶水』到『秋葉原』那段火車聲中去找，有沒有哪段時間是跟它一樣的。」

「天啊！你們這是大海撈針！」

「就這樣，我們撈了四個晚上！後來還是做出來了。」當時可是急死人，事後說來卻覺得好玩。

耗腦力

古早的環境音，要怎麼找？

《海上花》的場景很難錄，除了現場被田野環繞、附近有飛機起降外，再就是「環境音」的問題。「前製作業時，我們一頭鑽進去想找當年的環境音，不可能啊！也曾想過，帶一個錄音機去大陸江南，像周莊等地住上一個星期，那邊有當地活動的感覺，或許可以帶些聲音資料回來，但都行不通，到底要怎麼辦？

「後來是用『背景音樂的利用』這個概念，就找音樂來代替環境音，然後整個戲控制在一種氣氛中，將音量調低、低到它只是一個空氣流動的感覺，並沒有真正的配樂，當你需要時就把音樂拉出來；不需要時，又把它收在很後面、收在一個很小聲的狀態中。」

《海上花》裡慵懶、迷離的羽田美智子，聲音是陳寶蓮演的

《海上花》的配音，也很值得一提。片中羽田美智子的角色沈小紅，侯導最先打算找張曼玉來演，「說了半天，她對說上海話還是有恐懼感，所以才找來羽田。⑰」杜篤之說：

「羽田是日本人，片中她要講上海話、也要說廣東話，一定得配音。找了很久，配了好多個，都不合適。我們先找了香港講懂上海話的專業配音領班，因為羽田美智子演戲時說的是日本話，她的嘴型是日語發音，我們用上海話（或廣東話）來配她的嘴型要配到近似，這樣配了一趟，幹什麼呢？改台詞。因為日本話最後一個字常是吶、跥，配音領班有能力幫我們改成上海話（或廣東話），看看口白裡要改『哪個字』，要怎麼講，才能讓日語、上海話（或廣東話）的尾音口型相似，尾音比較合得上發音的嘴型，台詞的意思又不變。譬如她講這句日本話會動了七下嘴型，這句的上海話（或廣東話）該怎麼講，才能也動個七下，而且最後一下還是日語尾音的發音與上海話（或廣東話）的嘴型要一樣，這是需要很多很專業的方法。」

「我們找配音領班配了以後，再找另外的演員來配，又找來配音員重配，還是不行，前前後後找了三、四個人，最後找到陳寶蓮，才覺得，啊，找對了人。是高捷介紹的，侯導看過，看的時候，聽說那天她是喝醉的狀態，（哈哈）我是沒看到那一幕啦！本子早給了她，來配音時，人就很正常，然後自己功課也做好了來的，就覺得很讚；而且她講話也是微微笑著、聲音裡有一種氣質，慵慵懶懶、慢悠悠的，跟那個角色好合。我覺得陳寶蓮不是個泛泛之輩，應該是很懂得表演的一個人，可惜沒走走路。人很感性、也很性感，配音時穿了件低胸禮服來，也有點怪：但她就是很自在，不遮掩的，就因為她很自在，你就不會不自然，我覺得這是個很有意思的演員，因為演員有種氣質，是一般人所沒有的，你才有辦法當演員，太平凡的人是沒法當演員的，她絕對有，她的聲音表演是非常好，找她來是找對了，三個小時就配完了，很順溜。」

「後製混音時，我把呼吸、換氣的聲音盡量用回羽田的聲音，幾乎就是呼吸是羽田，一講話又換回陳寶蓮，講完剛好呼吸一下，羽田的又進來了；中間有哭聲（不是口白），再換回羽田。整段話『氣的運動』跟原來是一樣的，是合原來節拍的。」整個是用很精密很

細緻的剪接剪出來的，「這個東西我們以前配音時就常注意了，配音要配到嘴型和這個演員很合，基本上幾乎連呼吸都要跟他合節拍的。」

剛開始杜篤之並沒有這些講究，他是在工作中學習、思考、摸索、實驗出來的。「我們從《海灘的一天》時就這樣做了，只是那時候沒要求到這麼準確。那時候我們是要求到口水吞嚥聲，張艾嘉講話、吸氣、嘴巴張開，我們要求她一定要做到一邊張嘴、一邊講話。而不是你嘴巴已經張好了在那邊等，畫面裡的她一講話、配音的她就跟上去，不是這樣子，所以那時候的嘴型配得特別好，就是因為這些細節我們讓它都對上了。」至於何時開始想到這些，他已經不記得了。「反正從《海灘》起我們就已經要求到這個地步了，以前沒有這麼要求。早期沒有自然到，啊，就是這個人講出來的！」

要做到自然，讓大家以為本該如此，錄音上要克服的困難更大，而這些努力卻不太容易被看到。但是杜篤之一向認為「最好的聲音，就是自然而不被察覺的聲音」。做到觀眾認為本該如此，他認為就對了。「也許去弄一個打架或飛機、火車相撞會很容易引起注意，不過沒關係，我接的就是這樣的案子。」

《最好的時光》，就喜歡那扇門

《最好的時光》彈子房的戲，和《花樣年華》裡的傷心火車站有異曲同工之妙，都是再造的結果。「那家彈子房的真實場景是在金瓜石的一個撞球場，並非高雄旗津，我們事後加了很多聲效，碼頭、船的馬達聲，讓人家以為舒淇是坐船過來的，以為是在海邊，其實是在山上，那些環境音是我們做出來的，因為侯導喜歡撞球場的那扇門。」就像《花樣年華》裡，王家衛喜歡的是泰國唐人街裡的那面牆。

靈感，就藏在角落裡，冷不防竄出來扒著你，你只好服務它、做它的奴隸！

My Observation

記得第一次訪問侯導時，我還剛進新聞界不久，經由陳國富導演的介紹，侯導答應接受探訪。我來到他位於漢口街的工作室，迎面而來的也是一道窄狹陡峭的樓梯，也是一棟

不起眼的台式建築，屋內的一夥人正忙著籌備《悲情城市》的前置作業。就在辦公桌旁，侯導和我一談就是三個多小時，細數他從小到大與電影結緣的種種，還詳細的自我分析了他每部電影的優缺點。

當時這捲錄音帶我沒辦法全部報導，只好留著，我在等待機會，希望全部訪談有重見天日的一天，因為實在精彩，只我一人獨享，太可惜了！

好在沒讓我等多久，一年多後，《悲情城市》在第四十六屆威尼斯影展奪下金獅獎，這可是華語電影第一次在世界四大影展中奪魁啊！全台灣，不只，全球華人都熱了起來，報社電話熱線頻頻催稿。剛剛採訪完頒獎典禮的我，就在飛往羅馬的第一個深夜，一安頓好行李，就拿出壓箱寶，坐在羅馬街頭的咖啡座上，我開始趕稿，一年多前的訪談情景，彷彿歷歷在目，很近（就在耳邊），也很遠（一年多前）。聲音，穿越了時空限制；而聲音的真實魅力，我也第一次體會到。

沒想到事隔多年，我開始寫杜篤之，當他說起和侯導是從《悲情城市》起開始正式合作時，我心裡一驚，怎麼這麼巧！

那個年代，開啟了台灣電影的新頁；那些時候，我們看到過風光的表面。多年後，當我深入與幕後工作人員接觸，對於當年的表面又多了些許認識，冰山的下層地底，別有天地，吸引人一直往「深處探究」。

有趣的是，那座台式建築及那道陡峭狹窄的樓梯，無論是當年侯孝賢漢口街的工作室或杜篤之重慶北路的錄音室，都是一群人在一方斗室裡，開創出電影新頁。「爛泥地裡開出最美麗的花朵」、「立足台灣、放眼世界」，都不是夢，而是活生生的事實，台灣電影終於在世界電影舞台上取得發言權。

如今，杜篤之的錄音室與侯導的電影公司先後遷往北市南港遠東科學園區⑱，較之當年，也有了更充裕的設備及資金。回顧這一路來，今天的局面，還真是不容易，但接下來呢？任重道遠，擔子可能更重了！

註解：

① 杜篤之的工作室幾度搬遷，詳見本書「第七章　二〇〇四這一年」。

② 學習原理之一，乃學習內容與學習方式的分析模式之一。實際學習行為發生時，三種方式均包括在內，混合進行，只是每項個案成分比例各有變化。

③ 劉藝，影評人，編劇，任職中影。

④ 詳見本書「第三章　楊德昌與杜篤之」。

⑤ 詳見本書「第七章　二〇〇四這一年」。

⑥ 詳見本書「第三章　楊德昌與杜篤之」，同「④」。

⑦ 詳見本書「第三章　楊德昌與杜篤之」，論及《獨立時代》「麥克風會轉彎」章節，同「④」。

⑧ 詳見本書「第三章　楊德昌與杜篤之」，《牯嶺街少年殺人事件》「聲音的偷天換日」章節，同「④」。

⑨ 詳見本書「第三章　楊德昌與杜篤之」，《牯嶺街少年殺人事件》「開拍」章節，同「④」。

⑩ 二〇〇五年侯孝賢導演獲國家文藝獎，筆者撰寫《藝術家素描》侯孝賢一文。研究各方資料並專訪侯導三次，發現侯孝賢導演自小家傳特性之一就是「我沒辦法欺負人」，因而沒有誤入黑道，第九屆「國藝會」專刊，二〇〇五年十月。

⑪ 小湯，湯湘竹，錄音工作者、紀錄片導演，執導紀錄片《海有多深》、《山有多高》、《蔣經國傳》等。小郭，郭禮杞，「聲色盒子」成員之一，目前從現場錄音轉至後製混音。

⑫ 同「⑩」。

⑬ 詳見本書「第三章 楊德昌與杜篤之」,論及《一一》的主場景改造一節,同「④」。

「主場景即在台北市某座高架橋旁的大廈,雜音很大,這麼吵要怎麼弄?勉強可錄,但細節會少很多,我們就將靠馬路那面的所有窗戶全做隔音,所以那個房子的冷氣是假的,我們把冷氣拆掉,冷氣口被封起來,只貼個蓋子上去,所有窗戶是兩層的,全做隔音,這樣我們才能收到這麼好品質的聲音。」

⑭ 詳見本書「第四章 王家衛與杜篤之」,論及《花樣年華》在「泰國曼谷唐人街連夜建造隔音設備」章節。

⑮ 詳見本書「第二章 助理時期」。

⑯ 詳見本書「第三章 楊德昌與杜篤之」論及「《獨立時代》」章節,同「④」。

⑰ 侯孝賢語,見《夢想的定格——十位躍上世界影壇的華人導演》,頁六十七,張靚蓓著,新自然主義出版社,二〇〇四年三月。

⑱ 詳見本書「第七章 二〇〇四這一年」。

SYNOPSIS

Through the experience of a large family, A CITY OF SADNESS examines one of the most sensitive chapters in Taiwan's history. Epic in scale, the film opens in 1945 when the Japanese colonial rule was replaced by the Nationalists from China. Though the change over to a power was orderly, the effects on the population were anything but simple. The arrival of the Nationalists meant new prospects, they also brought an uncertain future, and fears about past associations with the Japanese.

In Keelong, Taiwan's northern port and business centre, old man Lin has four sons, aged 18 to 45. Life under the Japanese affected each man differently, and they must now adjust to the new and chaotic situation. Through the eyes of the father, we follow the upheavals in their lives, and those closest to them.

45 year-old Ah Xiong, the oldest son, is the most traditional, placing familial loyalty and honour above all else. Though he was a minor official under the Japanese, ran a geisha house, and was involved in the semi-legal opium trade, he, like most Taiwanese of his generation, at first welcomes the Nationalists and looks forward to working with them.

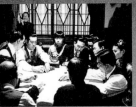 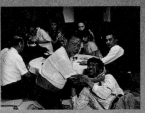

The second son, Ah Xun, a doctor, served in the Japanese imperial army in the South Pacific. He does not appear in the film, though his wife and child play an integral part.

The third son, Ah Jie, has a talent for languages and worked as an interpreter for the Japanese army in China. Still in China when the Japanese are defeated, he narrowly escapes capture to return to Taiwan. Feeling displaced on all fronts, he plays each side to his advantage, eventually becoming a smuggler with the infamous Green Gang from Shanghai.

The youngest, Ah Feng, brought up by relatives in the countryside, is an idealist. Though a childhood accident has left him deaf, he has clear ideas of the world around him and a strict sense of justice. Back to Keelong, events will draw him into revolutionary activities which culminate in the February 28th Incident.

Against this volatile historical background, the story of each brother represents different choices and their consequences. At the same time, as part of a family, their fate is inextricably linked.

HOU HSIAO-HSIEN

Born in Meixian, Kuangtung Province, China in 1947.
Moved to Taiwan in 1948 and spent his childhood in Hualien.
Father passed away when he was 12. Mother died from throat cancer in 1965, the same year he graduated from high school.
1969 Discharged from military service and studied film at the National Taiwan Arts Academy.
1972 After graduation, worked as an electronic calculator salesman.
1973 As Continuity, then Assistant Director to Li Hsing, Lai Cheng-ying and Chen Kun-hou, for whom he also wrote scripts.

FILMOGRAPHY:
1980 CUTE GIRLS, directorial debut.
1981 CHEERFUL WIND.
1982 GREEN, GREEN GRASS OF HOME, nominated for Best Director, Golden Horse Award, Taiwan. Morgaged his house to finance the making of GROWING UP (directed by Chen Kun-hou) which received Best Film, Best Director, and Best Adapted Screenplay (his own) Awards in the Golden Horse Awards. The film also won the Best Film Award of the 1983 Gijon Film Festival, Spain.
1983 THE SANDWICH MAN (episode THE SON'S BIG DOLL).
1983 THE BOYS FROM FENGKUEI, Best Film Award of Festival of the Three Continents, Nantes (1984).
1984 A SUMMER AT GRANDPA'S, Best Film Award of Festival of the Three Continents, Nantes (1985). Best Director Award of Asian-Pacific Film Festival (1985). Also received Best Adapted Screenplay Award in the Golden Horse Awards. Produced and acted in TAIPEI STORY, directed by Edward Yang.
1985 THE TIME TO LIVE, THE TIME TO DIE, International Critics Award at Berlin Film Festival (1986); Special Jury Award at Hawaii International Film Festival; Best Film Outside of Europe and America, Ratterdam Film Festival (1986). Also selected for New York Film Festival (1986).
1986 DUST IN THE WIND, Best Cinematography and Best Editing Awards of Festival of the Three Continents, Nantes. Act in SOUL (directed by Shu Kei)
1987 DAUGHTER OF THE NILE, Special Jury Award at Torino Film Festival. Also selected for Directors' Fortnight Section, Cannes Film Festival and New York Film Festival (1988).
1989 A CITY OF SADNESS.

《悲情城市》海報，張靚蓓收藏，年代影視提供。

BACKGROUND NOTES

Taiwan is a place ridden with cultural contradictions. Ask a child a question in Mandarin and he might reply in Taiwanese. Ask his grandfather, and if the old man's Mandarin is faulty, his Japanese will be flawless. The island is made up of different customs, religions, language and attitudes, all woven into a tapestry that is uniquely Chinese.

In 1895, the Japanese occupied Taiwan, and for 50 years, governed with an erratic paternalism. Though they brought technological advance and literacy, secondary education was only available to a select few. Attitudes towards the colonialists depended on one's relationship to them: some looked to Japan as their mother country; others never accepted the "invaders from the north."

The end of World War 2 brought the Japanese withdrawal in 1945. Though still busy fighting the communists in the mainland, the Nationalist government immediately despatched a garrison to Taiwan, ostensibly to maintain order. Refugees fleeing for their lives kept pouring in from war-torn China. The reactions of the Taiwanese to the onslaught were mixed: they welcomed their compatriots but at the same time, were dismayed by their poverty. The frustrations of those who saw Japan's retreat as a chance for Taiwan's independence came to a head on February 28, 1947. In the anti-government demonstrations, thousands of protestors were killed.

These politically sensitive years are rarely discussed in Taiwan even to this day. In telling this story, Hou Hsiao-hsien is the first film-maker to examine this critical time, portraying events whose repercussions are still being felt in Taiwan now.

上：大會新聞報導侯孝賢《悲情城市》的消息。張靚蓓提供。
下：第46屆威尼斯影展侯孝賢《悲情城市》獲金獅獎，大會頒佈的新聞稿。張靚蓓提供。

《好男好女》，於廣東鄉間拍攝，三三電影製作提供。

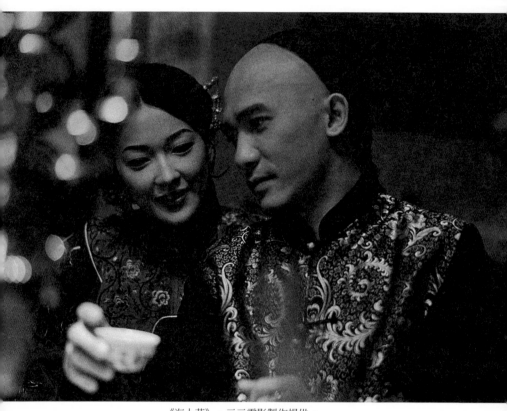

《海上花》，三三電影製作提供。

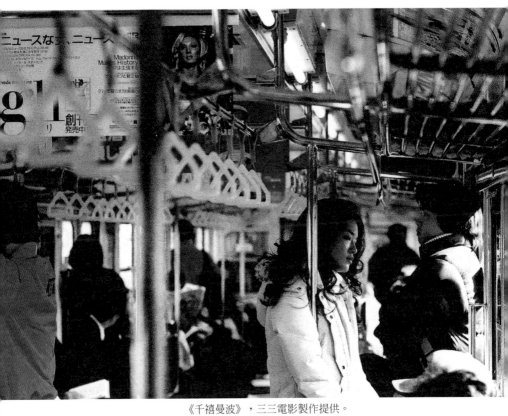

《千禧曼波》，三三電影製作提供。

第六章　杜篤之與二十一世紀台灣電影新世代

◎照片甜蜜生活（左）、果子電影（中、右）提供

電影新世代的新希望

三十多年來，在電影錄音的領域裡，杜篤之的合作對象包羅萬象，有國際名導，有廣告導演、紀錄片導演，也有電影新世代。

和新世代合作，每當有所創新，杜篤之都會開心的跟朋友說，在演講時他會講給一般觀眾聽，到大學上課時也舉例說給學生們聽。

譬如周杰倫首次執導之作《不能說的祕密》，讓他看到電影界的新希望，當有人懷疑片中音樂有抄襲之嫌時，杜篤之很篤定的駁斥：「跟他一起工作，我就觀察到他對音樂的執著及細膩，甚至到有潔癖的程度，從他對音樂的態度裡你就知道，抄襲，絕不可能！」

鄭有傑的《一年之初》，他也很喜歡，自覺該片是他二〇〇六年聲音做得比較好的電影。

初次和何蔚庭導演合作十五分鐘的短片《呼吸》，不但入圍二〇〇五年坎城影展「國際影評人週」單元，該片還獲得「柯達發現獎最佳短片」、「TV5青年評論獎」及西班牙加

泰隆尼亞國際電影節「最佳短片獎」，年輕導演嘴裡的杜哥說：「《呼吸》滿好玩的，導演很專業，很能嘗試新東西的設計！」

至於《海角七號》的導演魏德聖，更是他欣賞的新導演。《海角七號》配樂有兩種基調，早年的溫柔婉約與現代的狂野搖滾，杜篤之尤其喜歡早年的那一段。而小魏之前拍攝的五分鐘前導片《賽德克‧巴萊》①，更是杜篤之經常展示的錄音案例，台灣講解不說，甚至二○○四年法國南特影展給杜篤之舉辦個人回顧展時，他在南特公開演講，《賽德克‧巴萊》都是重要範例之一。由於片長只有五分鐘，所以滿適合在演講中示範：要是看一整部劇情片的話，講演的時間就都被佔用了。講演時，杜篤之通常是先放影片，等觀眾看完後，他再來講，什麼地方、什麼氣氛，你會有什麼感覺，他又是怎麼做出來的。講完之後，再放一次，前後比照，更加清楚聲效在電影裡的功能，法國南特達文西影視大學的師生們聽得津津有味。

而這個演說，我在台灣就聽過三次：實踐大學、世新大學及中央大學，面對台灣的莘莘學子，在電影聲效設計的範疇內，傳道授業解惑，杜篤之不遺餘力。二○○八，魏導的

第一部劇情穩長片《海角七號》在台灣電影院線上映，雖然也是舉債才拍成的，但魏導演跨出了精彩穩健的第一步，成績有目共睹。二〇〇九年，《賽德克‧巴萊》全片正式開拍。

魏德聖《賽德克‧巴萊》，Seediq Bale

《賽德克‧巴萊》雖是「前導片」，但所有的製作環節一點也不馬虎。

有人問，什麼是「前導片」，杜篤之解釋說：「就是他能拿這個短片去找人投資，其實對一個新導演來說，滿不容易的。小魏曾經做過侯孝賢、楊德昌、陳國富的副導演，但是他自己沒拍過片，所以一開始就要找到資金來拍這麼大規模的製作，是有其困難度的。按照當初的規劃，這部電影大約需要一千萬美金、三億多台幣，幾乎是不可能。但他還是先拍了個前導片，我很佩服他。他把房屋抵押，籌到兩百多萬，加上朋友們的幫忙，把這個東西完成；完成之後，大家都覺得還不錯，想法很好。在做《賽》片錄音的後製過程中，我們用了很多想法和技術。」

海拔高低影響生態分佈，鳥叫蟲鳴、聲音各異

《賽》片一開始，就是幕大遠景，雲霧繚繞山巒起伏。接著，綠林深處，賽德克族頭目莫那魯道獨自蹲坐峻岩之顛，山泉潺潺而下穿過青苔山石，一個人安詳的面對著大自然，似乎正在與祖靈對話。再來，藍天白雲之下，櫻花林一夜之間綻放，美不勝收。下一幕，年輕學子獨白述說著這片霧社美景，「生機、殺機」，天地間的一切在此循環，生生不息。

「我感覺那是個很祥和的地方，這裡面我用了很多聲音技術去完成，包括人物跟背景氣氛。」

記得當初剛拿到該片的聲音資料時，只有一些現場錄到的東西，就是對白、現場環境音等一些最基本、剪接時需要的東西。「當時還沒有聽到配樂，我只知道它是發生在高山上、霧社事件。所以我早先的構想，就是要做出高山的感覺；但是有些場景是在平地拍攝的，背景環境音裡出現一些蟬叫、麻雀聲，這些都是低海拔才有的蟲鳥動物。因此在做聲效之前，我得先把這些聲音清掉，然後再加入高山才有的鳥獸聲，包括影片一開始的旁白，及隨之出現的流水與鳥叫聲。那些鳥叫聲都是高海拔的聲音，是我跟我太太、家人去宜蘭太

平山旅遊時，在山上翠峰湖畔錄來的。翠峰湖我去過兩次，第一次因為帶的設備沒那麼好，只有一只麥克風，沒錄到很好聽的鳥叫聲，覺得非常可惜，因為應該是個立體的感覺。後來有機會再去，我就帶上精良的好設備一起去錄。」這些聲音都是十年前錄的，到了《賽》片時才第一次用上。

第一聲槍響

好景不常，槍聲、殺戮，隨即闖入了這片寧靜地，日本人入侵，賽德克族人奮而抗之，這就是有名的「霧社事件」，賽德克族領袖莫那魯道領導六支部落對抗日軍。

《賽》片中的第一聲槍響，就是由賽族頭目莫那魯道射出，這聲槍響，杜篤之很費了些心思安排。他說：「開槍之前，我做了很多動作，才會讓那聲槍響震動人心，其實這聲音只是個很普通的槍聲。但是觀眾看那一幕時，會覺得有點不一樣，那是因為還沒開槍之前，我把前後的聲音環境做了處理，也許抽掉，也許換成更安靜的東西，也許把音樂降低，讓你隱約覺得好像有個什麼事即將發生，這時候，槍聲才放出來。」你會覺得，十分震撼，

就因為做了這些設計，才會有這等效果。

《現代啟示錄》之啟發，「反差」的設計

「這個 idea 我是從《現代啟示錄》裡學來的，那是我很喜歡的一部電影，距今大概快三十年了。記得《現代啟示錄》首次上映時，電影公司同時發行了兩張黑膠唱片，收錄該片所有的音樂、聲效、旁白，我就把它錄下來，那年剛好流行 walkman（隨身聽），我就用 walkman 聽了一年，每天騎摩托車時就帶著耳機聽，還真學了不少東西，包括很多罵人的話，因為美國大兵出口就是髒話嘛！《現代啟示錄》獲一九七九年坎城影展金棕櫚獎、一九八〇年奧斯卡最佳錄音，我後來才知道，聽說在整個好萊塢這個行業裡，電影聲音的概念是從該片起才開始有了很大的轉變。」

「《賽》片開第一槍的聲效處理，我就是從柯波拉那裡學來的。譬如《現》片中有場戲，那個廚子帶著人離船上岸去找芒果，途中碰到老虎，他們放了槍就跑，老虎在後面繼續追。」

而在找芒果的路上、碰到老虎之前的氛圍塑造得很成功。「每次聽到老虎的吼聲，我都覺得

很震撼。我的好處是，我聽《現》片的聲效、音樂、對白時，沒看影片。後來我分析，為什麼這組聲音會這麼好？」這才發現，老虎出現前後的聲效是經過設計的。「一下船時，船長嘻嘻哈哈，大家很不正經的在打鬧；之後慢慢開始安靜下來，所有的鳥不叫了，蟲聲也變了，眾人講話的聲調也變了；就在環境氣氛非常安靜之際，轟的一聲，老虎突然間跑出來，這個就嚇人。如果他們下船後，沿途只是講講話，老虎就出來了，大家一點都不會怕，因為前後沒有『反差』。」

「要產生衝擊，一定要先製造反差。」成功與否，除了要看你有多少時間、空間製造外，如何鋪排、使用哪些技巧等，都是關鍵。「這不單是錄音師可以控制，有時導演也要有想法，有時剪接師要把那個節奏給留出來，也許有時留得不夠，但是你要盡量利用。如《賽》片中，年輕的莫那魯道開出第一槍前，鏡頭正從他的腳部緩緩往上移動，慢慢 pan 到槍口；在此過程裡，我開始慢慢慢慢的把聲音抽出、把音樂降低、將山林裡面的環境音也降低；隨後，還要有個東西進來，以辨別當時整個環境到底有多安靜。」因此開槍前的那一霎那，靜默一片之中，偶爾有一兩聲清脆的鳥叫聲傳來，「當鏡頭移轉到槍口之際，我做了個特殊

處理，此時槍聲才冒出來。」其實拍攝時槍口沒冒火花，槍響之際，銀幕先是空白，接著一片漆黑，此時配上槍聲的特殊處理，效果很震撼。「我在槍聲裡加了個『超低音』，所以你會覺得好像有個東西打到你，因為『超低音』會讓人有這種感覺。通常槍開了以後，當地環境也會影響槍聲的效果，片中的開槍地點是在高山上，所以會有迴音，有山谷就有迴音。如果放映場地有立體聲效設備，觀眾便可親身經歷迴音環繞其後的效果。」

「一開始我是這樣設計的，可是音效做好之後，音樂來了，聽過音樂之後，我發現沒有預留呼吸停止的空隙，音樂節奏沒停、整個曲子還是一路衝到底。後來我跟導演討論，我們把音樂拿掉一些，再放給大家看，覺得，哎，氣氛還在；如果音樂沒有停頓、沒有呼吸時，氣氛會不在了，象徵意義就沒那個力量了。討論之後，作曲家把音樂拿回去稍事修改，有些地方有個空隙，讓我可以從那裡把聲音慢慢降下來；直到槍聲放過之後，下一段音樂才開始進來。」

製造「反差」又一招

值得一提的還有這場戲，「當日本兵一路在山裡巡邏時，原住民正埋伏在途中，等著開槍。」

因為演日本兵的那幾個人不太會講日語，所以原先拍攝時，就不敢讓他們開口；加上拍戲現場離導演很遠，演員連絡不易，通常這種鏡頭，導演多半只給「走、回去、再走一次」諸如此類的指令，演員也不說真確的對白，所以現場沒收錄到什麼對白，「到了後製時，我覺得如果這樣做，會沒有反差；這就和前面開槍的道理是一樣的，他們只是走走路，然後砰砰開幾槍，如此而已。當初也是一段一段拍的，並非一氣呵成，所以剪接起來有些混亂，也許是避不掉。」一亂就散，情緒不集中，就沒有反差，無法製造高潮，問題該怎麼解決，「我們先去請了幾個日本人到錄音室來錄一段對白，錄音之前，我手上並沒有劇本的對白資料，我也沒有放電影給他們看，通常配音時會在錄音室裡放些片段給錄音員看，但我只跟他們說：『需要一段你們一邊巡邏、一邊嘻嘻哈哈的在聊天的情境，就由你們自己

發揮。」演員一自在，自然流露出我們所要的氣氛。」當觀眾置身於一個放鬆、疏於防範的狀態時，砰砰砰砰的再開槍，才會緊張。「這裡面就有個落差，就是這個道理。至於要怎麼掌握狀況？看片之後，我發現片中正好有個事件，於是就有了製造落差的著力點了。就像前一場戲一樣，當鏡頭從莫那魯道的腳部慢慢 pan 到槍口時，這個過程是有一段時間的，如果我不處理，這個鏡頭可能嫌長，但是當我想要製造聲音氣氛的轉變時，反而會嫌這個鏡頭太短。如果鏡頭再長一點，時間再多一些，我會做得更好；可是我們只有這些時間、空間的時候，我就要在有限的時空裡找出辦法來完成。」

槍聲強弱的配置，主題與副題

短短五分鐘裡，出現那麼多槍聲，又要怎麼鋪排？

「後製時，真開槍的畫面，我就用原來的聲效；日本人、原住民攻防時一陣混亂的戲，就再加入一些『日語對白』的聲效。」至於這場戲裡有的幾段「槍聲」，也都做了特別設計。

「我不用同一個槍聲，因為每支槍聲聲量大小一樣的話，會沒力量，槍聲聽起來會是平的。

所以我只將靠觀眾最近的那支槍或打中人的槍，才用比較強的槍聲。譬如士兵在同一個地點開了兩、三槍，我僅在第一槍，也就是他打中人的那一槍，用較強的槍聲，接下來的就是點綴；同時背景、遠的槍，也用像鞭炮聲的一般槍聲，其實沒什麼力量，都是很簡單的東西─；只要畫面上一開槍，我就做個槍聲上去。」

「長矛射出、矛刺中人」的聲音，想像力創造的成果

如此設計，杜篤之自有他的想法，「就是要讓那個最大的高潮不要持續停留在某一點上，我要讓它轉下來，所以後面放些弱的槍聲；因為接下來就是一個原住民正用長矛射倒一名日本士兵；如果前面槍聲不斷，後面跟著矛射過來，這支矛的威力就被前面的槍聲給搶走了。所以後面幾聲槍響，我都做得比較小聲，這是故意的，就為了要留給矛射出去、刺中人的那一刻。」

那麼，「長矛」射出之後呢？其實那是一個創作，「因為沒有人聽過矛射出去的聲音是什麼？你要找到一個想像中的聲音，是大家可以相信、可以接受的，這個東西才成立。如

果我今天射出去的聲音是個雷射槍的聲音，大家會不相信。」這種「既發揮想像，又合乎規範」的聲音，最難，它正考驗著想像力的潛能。「當我把這個東西做出去，又被接受時，真的很爽！」音效設計者的成就感，就在完成的那一刻瞬間回饋。

此外有個聲音也很值得一提：「被矛刺中的那個人，他被刺中的剎那，我加了一個『超低音』，好像自己被打到，好像有個迴聲在那一刻裡同時發生，那個力量是夠的（假如放映設備的喇叭效果不是太好，力量會被削弱）。之後還有個人開槍，槍聲我就不做得那麼用力了。」

「這些聲音都是這樣慢慢編排出來的！」

製造「幽靜山谷」，要怎麼做？

片中莫那魯道在山谷池畔沉思，與族中歸順日本的一名年輕人爭論「做哪裡人」的戲，也費了一番工夫。「本來從現場收錄回來的對白很吵，就因爲是在山中池邊錄的，水聲潺潺。」但電影裡又要呈現出山谷裡安謐幽靜，其實是需要一些設計上的構思及製作技巧的，

「我就使用一些工具（台灣現在也都有了），先把背景的雜音降低，因為要讓聲音聽起來就像是在一個很幽靜的山谷裡。至於幽靜山谷要怎麼製造？就用『加減法』，除了降低背景雜音之外，還要再添加一些聲效。只有在降低雜音之後，你才有條件放上一些你覺得比較好聽的水聲及鳥叫聲，你才可以在對白上加另一個迴聲，就是山谷裡反射回來的聲音；如果這個反射音很吵，則會顯得很混亂。所以我把這些聲音都降低之後，再用 delay 的手法，讓聲音延遲一點；現在聽來，山谷裡就顯得很安靜了。」

其實爬過山的人都有經驗，當你在安靜的地方講話時，會有反射、會有迴音。「因為這樣，所以當年輕人和莫那魯道在谷底池畔對話時，你可以聽出來，聲音比較遠。後來導演給莫那頭目一個近景時，我就把迴音拿掉，你便可感覺到，聲音明顯的變近了，這是後製時加的效果。其實這些效果都能製造，重要的是，你要知道這個技巧要用在哪裡、放在哪一場戲裡比較合適。」

「而這之前一場追殺、砍頭的戲，片中有段旁白是族中一位女性長老說的：『莫那，我在你臉上刺上男人的記號，從今以後別忘了賽德克的祖靈……』那位老太太給我的感覺

是『殺戮』，本來音樂節奏也很強，我就建議，此處放慢，這裡放慢了，後面才會有另一波高潮上來，所以後來音樂做了些修改。」原則就是，「你要一些衝突，就要製造某些反差，一波又一波，有下有上，整個佈局如此。」

把「火聲」重新再修剪過

片中，當賽德克族的壯年勇士，對著年幼的莫那魯道敘說「執行祖靈，當個真正的賽德克‧巴萊」的意義時，一旁火堆正在熊熊燃燒。

「那個『火燒的聲音』也是我們後來做上去的，本來一開始加上的『火聲』是持續的，後來發現那個聲音一直在干擾勇士講話、干擾他說對白，所以我重新修剪『火聲』，所有的霹靂啪啪重作安排。現在你還是聽得到火聲，但是在勇士對白每個字的空檔裡才有，彼此互不干擾，聽起來很舒服。為了這個『自然』，我們在裡面做了很多很多的手腳，為了這堆火不與對白衝突，重新剪接『火聲』的細部，找出勇士話與話中間的空檔處、在他講完話一頓的時候，才保留火聲，霹啪聲都在，但不會和你想要的聲音衝突。」

又如片中音樂與旁白的關係也視情況加以調整，「有些片子是聽到音樂之後，再來決定旁白的位置該放在哪裡。《賽》片最後那段旁白，本來是對白講完，再切換至下一個畫面；沒有音樂時，你沒有考慮到；音樂加入之後，就要留給音樂一些時間做個轉圜，譬如把旁白調到前面去，旁白講完，再讓給音樂，然後再接下一個畫面。」

五分鐘，也是一部電影，大夥共同築夢

結尾時，畫面中的莫那獨自立於山巔，鏡頭從他身上逐漸拉出，再帶到群山的全景。

光看畫面的取景就知道，《賽》片的攝影是非常吃力、非常困難的。「聽說他們扛了很重的器材到高山上，只為了拍那個景，試了很久，還得等那個光線，我非常佩服。這位攝影師為了拍這五分鐘的前導片，還推掉了一部四個月連續劇的大案子，秦鼎昌，非常好的一年輕人，他覺得這個案子很有意義，推掉大案，來做這個沒錢的片子，台灣電影界還是有很多這種熱血青年，包括導演也是，小魏在沒有錢的情況下，還把自己的房屋給押上，拍這個東西，我們知道了都幫忙他，剪接是陳博文老師。」大家都沒收錢，只為盡一份心，

做好一件事。

導演是五分鐘的前導片也當成一部電影在做，處處講究。譬如片中用了很多飛機特效。

「我每次看到的飛機都不一樣，他給東西時，今天給的是一架飛機飛過；明天變成兩架，從左到右；後天又是三架，從前到後；最後定稿時是兩架飛機，從後面飛到前面。導演每換一次飛機航道、架數，我就要改 surround，做些調整、修改。如果放映時有 surround 設備，你就能聽到那兩架飛機是從後面飛到前面來的。」

旁白重新配、配樂是新創作

五分鐘的短片，魏德聖還特地去找了朋友來作曲，他不用罐頭音樂權充配樂。一心求好的，不只是音樂，連對白也是大翻修。「五分鐘的短片，我們真正用在片子裡的現場聲音，其實只有對白，對白裡還有三分之一到近一半，是後來重配的，因為現場講不好。憑良心講，現在的原住民其實也不太會講母語了，好不容易把這個話講出來，氣氛、戲感都還不太夠，所以有些對白是後來到錄音室來以後，一直磨、不斷錄，才熬出來的。」片中壯年

勇士對著年幼的莫那，述說賽德克族的獵殺精神、生死態度的戲，要很有氣氛。「這些都是後來重配的，當初演員講得沒那麼陽剛，後來我們把那位原住民找來錄音室重配，重講前還把每個字的拼音統統都寫下來、弄得很清楚；不明白的地方，又特別打電話回部落去問長老，這句話要怎麼講。」發音、口氣這才對上。「雖是原住民，其實有些話他們已經不太會講了；但也因為是原住民，所以他學得會！我曾經試過學一兩句，完全不行。包括山谷中水池邊莫那頭目與年輕族人的對答，也是後來重新配的，好像是當初話講得不對。」

同時族中長老還幫忙縮減旁白，「本來在拍攝現場就錄下旁白了，後來發現太長，因為要配合音樂，必須縮短，於是請部落長老來幫忙改短，然後請他們再講一次，重配一個 timing 適合我們要的。」

有這個機會，才能這樣玩

「其實這個類型的片子，大部分都用後製技術來完成的。包括我之前做的 Sony vaio 筆記型電腦廣告，金城武演的，是個四分半鐘的廣告，也有一個十五秒的版本，就和《賽》

片一樣，也是只有金城武的幾句對白是現場錄的，其他聲效全靠後製時做出來的。」

後製製造的成果，在此就有兩種。「像《賽》片，看來像個寫實片，其實片中用了很多所謂的『特效聲音』。什麼是『特效聲音』？就像一支箭插到人身上，這些都是特效聲音，只是我要把它做到位。因為這部片子的背景是寫實，所以我要往這上面走。不然我可能可以在鏡頭往上 pan 的地方加個特殊音響，嗡——我可以做這個事，但它是一部寫實片，所以我不走這個路線，我們走的是把某些聲音抽掉，留出一個空間，砰——開這一槍。就算這一槍的槍聲，也有很多種製造方法。」至於要用哪一種，須視影片的類型決定。「像 Sony vaio 的廣告，又是另一種做法。這些都可以做得很精彩，就看你用什麼手法。如果今天是做給小孩看的，同一個片段，可能又不用這個手法了，譬如開槍、殺人的聲音，都不會是這個聲音。」

這些東西很有趣，這個機會也很難得。「因為不是每部電影都有很多機會給你來玩這些、玩創意的。」有段時間，台灣電影根本沒有機會讓你玩這個，因為大家都走寫實路線，「那些年裡，每個人拚命在做的事情是，怎麼讓片中的音效更真實，讓人家更相信。當然

在這裡面你會丟一些色彩進去，但那些東西都是合理的，即所謂的非常寫實。包括配樂，我們都不太敢放，為什麼？因為每個人看電影感動的地方都不一樣；當你放了音樂之後，你可能會統一了每個人的感動點，每個人的情感都被你的音樂給帶著走了。在這種情況下，我們連配樂放得都非常非常小心。」

當配樂等元素都被抽離時，這時候音效就很重要。「是音效撐住片子，讓人把電影看完。

所以我要想盡各種方法，要蒐集很多聲效資料，像《賽》片一開始的高山鳥叫，大概十年前我已就蒐錄好，等到這個時候才用上，因為之前沒有太多機會用，當時沒有電影到高山上去拍，就算你放這個鳥叫聲，也沒人覺得好聽，但是用在這部電影裡是可以的。場景是高山，又沒旁白，我本來想在片子的開頭處加個聲音──山裡面有個莫名其妙的槍聲傳出來，傳達一種時代氣氛。如果這麼做的話，改變會是滿大的，後來沒有加，其實有兩個原因，一來我沒有絕對的把握做到我想要傳遞的訊息，就是在分離聲時，觀眾知道那是槍聲；再來是，就算我做出來了，但是放映設備不足，也彰顯不出真正的效果來。」

因為《賽》片主要的流通管道是網路，太細緻的音效是不可能被原貌呈現的。「就像我

們常常不滿意電影院的設備，但是大部分的觀眾是不知道的，以為它本來就是這個面貌、這個聲音。只有創作的人知道，原來我做了些什麼，但在這個地方沒聽到。」

想像力的滿足

「山谷裡的槍聲」杜篤之沒有做成，但他做了別的：玩創意、讓想像力奔馳的機會，誰會放過？過癮啊！

譬如在《賽》片中，他營造出一種「神祕感」。片中日本兵遇襲之前，冷不防，一道身影，唰的從姑婆芋的葉叢後竄躍而出，掠過銀幕，我們只看到一個模糊的身影快速飛過，不知道是誰，導演也不拍他出鏡。「所以在這裡我就要製造一種『神祕感』，他掠過銀幕，之後，跳到哪裡去了？不知道。我覺得處理成『沒有落點』的感覺比較對，所以我就沒有把人著地的聲音做上去，以增加神祕性。」

接著雙方開打，突然間，一個身影從樹上跳下。「因為他突然躍下，樹那麼高，是有個意外效果的。其實拍攝時，人是跳在紙箱上，免得摔傷。如果一跳下來人就著地，噗的一

聲，原來就只有這麼高，這個就破局了。因此有些處理要留白，觀眾才會有想像，不一定事事要有答案。」這些效果也都是後製時在錄音室製造出來的。

除了自製聲音外，「還有一些聲音，要買，包括我們沒聽過的聲音，比方說『測速器』，譬如金城武的那支廣告，他要從大樓上掉下來，掉到鏡頭前面，沒人聽過那是個什麼聲音；但你要去想像那個氣氛，它會需要什麼東西，什麼聲音做上去後，能讓人相信。」

這就是想像力發揮的時刻了。總之，不論是自己做，還是買來的素材，要看你怎麼用。

「有些買來的聲效，當初也不見得是給這個鏡頭用的；譬如飛機飛過去的聲音，我們把它反過來放，原先那個『逐漸遠去』的聲音一變而成一個『逐漸逼近』的聲音；如果我在中間忽然把它剪掉，又出現另一種效果──『碰到鏡頭了』。」素材是死的，人腦是活的，人生的情境更是千變萬化，所以就要用些方法來改變、來想像，品味、靈活度、調配功力及精良的技術，都是呈現大千世界的關鍵。「尤其一些屬於非寫實類的聲音，更得自己去找、去想像發揮。譬如鬼片類型，鬼移動的聲音就沒有人聽過，但是我們要做出那種氣氛來，這些聲音都是有規範的：譬如小孩子看的鬼片，就不能弄得太恐怖；每個類型有個基調，

要抓到那個 tone，而不是把所有的恐怖聲音都往裡面放，就是部好看的鬼片音效。其實每部電影都有它的基礎，要在這個基礎上，充分發揮你的想像力。」

聲效設計的範疇無限寬廣，有些聲效是現場錄來的，有些是後製時做出來的，有些是買來的，有些是真真假假加在一起。無論運用什麼素材，怎麼調配，其目的都只有一個，就是，讓它傳達出電影工作者所想要傳達的一切！

《海角七號》（Cape No.7）

《海角七號》是部音樂片，音樂、音效都很重要，聲音後製也是杜篤之做的。開拍前他就看過劇本，「很好看、很完整的劇本。」

該片現場收音是由「聲色盒子」的小湯（湯湘竹）等人負責，雖然在屏東拍攝時遇上颱風天，卻沒有難倒「聲色盒子」的成員。「收音的效果都還好，雖然當地的收音條件不佳，風很大，但是收到的聲音都還OK！」

「聲色盒子」技術精良，早已有口皆碑，記得吳米森導演拍攝《松鼠自殺事件》時，外景地的環境更為艱困，然而現場收音使用的比例高達百分之九十幾，杜篤之說：「收音的東西我比較不怕，《海角》從頭到尾都是我們的人在做，比較控制得住。」

到了後製時，只有音樂部分稍稍有些調整。「就是有些地方要停一下，有些地方音樂再上來，稍微改動了一下。導演有些想法很好，譬如送信的那一段，音樂就用很土、練習時彈奏的東西，這個反而有力量；如果是用配樂的話，太美化了，大家反而會放鬆，效果會沒現在的這個好，這方面導演控制得很好。」

「他這個戲，就像三溫暖。」

對於運用樸實的力道，導演魏德聖確有獨到之處，譬如片中的主題曲《野玫瑰》，他不用兒童合唱團唱的美聲，而是由幾個小朋友的原唱發展而成。

音樂指導駱集益透露：「這個構想是導演提出來的，他希望是很純真的感覺。」一開始兩人意見相左，那時候駱集益還沒聽到小朋友的歌聲，只靠想像，他覺得不是很適合，

可是還是去試試，沒想到一試之下，感覺非常棒，駱集益說：「後來我把兒童的聲音拿掉，嘗試其他方式，用大提琴和小提琴，然後把聲音部分變得比較豐富龐大。因為我們請不起交響樂團（沒那個經費），我是運用 midi 的音色和真實樂器結合，聽起來像管絃樂，感覺近似！做出來之後，我真的覺得，有小朋友的聲音，感覺還是最好的。」

這些幕後合聲的小朋友，其實只有兩、三位，都是另一位音樂指導呂聖斐去找來的，小朋友們唱了很多遍，即使歌聲有些瑕疵，也都全錄下來。其實第一次聽到這些歌聲時，駱集益還挑唱得好的部分，因為走音、很亂，他心想：「完了，這個要怎麼結合？」後來他用電腦去做些修改。片中聽起來是個大合唱，其實都是用原唱的聲音去疊出來的，呂聖斐錄了很多，駱集益就挑唱得好的部分，然後疊起來。譬如說，歌聲的尾音只有三秒鐘，唱到第二秒時走音了，駱集益就直接從壞的地方截斷，把好的部分 copy 過來，然後將之黏合起來，「每個聲音都花了很多時間去修，盡量修到沒有走音，讓人家聽不出來。」

這個工作倒是和杜篤之在《南國再見，南國》時修補林強、高捷與伊能靜在山中騎著摩托車奔馳的那一段音效工程十分類似。聽到筆者提到這一段，駱集益笑說：「這個部分

杜哥比我專業太多了，我只能盡力去做我能做到的東西。」

完成之後，反而出來另一種效果，「有一點點瑕疵，但是很純真，那個感覺很棒，我不

知道怎麼形容：後來我很高興的跟魏導講，還是聽你的對。」

《海角七號》聲音這個塊面，杜篤之也很滿意。對於片中兩種不同調性的音樂，連作

曲的駱集益事前都很煩惱，就怕兩種調性無法自然的轉換、調和，「那是配樂裡最難的部分，

一個是六十年前的故事，一個是現代的故事，我當時在做音樂時，最擔心的是怎麼把這兩

個部分連結起來。此外，還有樂團部分的音樂比較熱鬧、搖滾，我一直在想，該怎麼連結。」

沒想到杜篤之看完片後卻說：「根本不必調和啊，這幾個甘草人物就走他們的，就是，

不管前面怎麼玩，到了那封信、那個音樂一出來，人的整個情緒就安靜下來了，馬上就拉

回來了，你又看一個很唯美的愛情故事（哈哈哈哈）。他這個戲就像是三溫暖，熱水泡泡，

砰，就丟到冷水裡；之後再進去熱水裡泡泡，很舒服。」這是因為他們已經做到了。

全片自然，但是要讓觀眾覺得自然，卻是工作人員一點一滴經過設計、細心製造的結

果。

「演場會」的聲音工程

後製階段裡，杜篤之覺得最難做的就是「演唱會」。「那是最後一本，難在要做出臨場感，又要有鏡頭的魅力。因為片中每個角色都有特寫，當鏡頭跳到特寫時，我不希望像MTV那樣，就只是一首歌裡跳很多個鏡頭；我希望聲音是跟著鏡頭的變化，也會有一些改變、有一些細節的變化。譬如鏡頭跳到『大大』時，你可以聽得出來，歌聲裡是以大大為主的；鏡頭跳到彈電吉他時，則是以電吉他的聲音為主；要在演唱會那麼複雜、龐大的聲音裡，同時再把這些聲音給弄出來，那個工程其實是非常困難、非常不容易的。而且在這個空檔裡面，還要能聽到觀眾情緒興奮高亢的狀態，所以整個的聲音比例就要控制住，歌還要夠流暢。我第一次做完，試聽之後，又做了些調整，因為這方面做得比較凸顯，相對的，歌就弱了。所以再綜合一次，再拉回來一點，要各方面都兼顧了，才算OK。我做完後就很高興，因為這一本真的很不好做。」

整體看來很自然，杜篤之的目標就是想做到這個，這讓他很high、很開心，你可以看到每一個人物，他們是很自然的被聽到。比方說，馬拉桑、茂伯搶麥克風在那邊唱，這些你都可以聽到細節，「其實這些東西都是精密計算過的（哈哈），當初不是這個東西，因為現在技術精良，只要你有想法，這些音域、品質，你都可以控制，所以就有可能做到。」

此外，演唱會中的一些情緒波動、台上台下的互動，也都是「做」出來的。譬如當鏡頭照到女主角，觀眾裡面有個人喊「哎，那邊！」杜篤之笑說：「那是到了後製階段，找我們公司裡的一個小女生來喊的。這個就很對味，演到那邊，觀眾會發現一個新東西，就是把情緒再推一把。」友子、阿嘉兩人之間的感情，本來僅只是他們兩人或團員之間知道，

小女生這樣一喊，現在變成是全場都知道了，全場的祝福，就很棒！

「那是到了後期時，我們才決定的，把這個元素再丟進去。那是很有趣的，做東西能做到這樣子，可以玩成這樣子，不是每部電影都有機會的（當然啦）音樂、演唱會，而且是這麼大一卷，三首歌，我記得後面整卷都是演唱會。」那是重頭戲，導演再做整個總收。

「音樂豐富到這樣，走的是那種很土的風格，也很好玩，俗又有力。有部分是現場收音，

有部分是後來做的。配樂有兩個人，一個是做流行音樂的呂聖斐，一個是做情感部分的駱集益，兩個人用不同的方式詮釋這部電影，還好這部電影是兩條線，滿成功的。」

「那天我東西都弄好了，自己在錄音間看，看到自己都感動。因為做的時候是一小段一小段，一點一點的調，聲音我也不敢全開，因為耳朵實在受不了，整本音樂很大聲，我就把它關小，開始做，偶爾開大聲來聽一聽，再把聲音關小來做，統統做完了，我覺得可以看一遍，然後自己在錄音室裡看，喔，感動，你知道，那個感動，到了最後我去華納威秀看首映時都還感動。前面鬧鬧鬧，後面兩本你就不笑了，你就開始被感動了。那封信很有用的，很多人說，幹嘛弄那封信，呵，那封信才是最厲害的地方，最後把你的情感統統一次拉下來，拉得非常好，『信』是日本人配的旁白，那部分的音樂特別好，駱集益作的曲，慶功宴那天我碰到他，我跟他說，『哇！你那段音樂讓我太感動了，音樂一出來，我整個人就安靜、沉澱下來。前面那樣子玩，那個音樂，咚，前面三個音符一進來，馬上就把人整個拉下來了，實在是做得太好了。』他聽了很高興，他說，『的確，在做音樂的時候，我就企圖想要人安靜下來。』」而且最後野玫瑰唱的是三種不同的味道，他真的做到了，

這些讓整個電影的音樂質感提升了很多。」

駱集益也說：「杜哥讓我很感動，他非常專業的，而且他在電影方面的經歷實在是令人驚訝，他是國際知名的人，但是他對我的誇獎毫不吝嗇，他對我的鼓勵，也讓我比較有信心！他很努力做自己的事情，杜哥不是很隨便肯定人的，所以我很感動。

作這些曲子時，我覺得也有些運氣，我當然是要那個效果，但也不是每次都可以做到，或短時間能夠做到；現在能夠做到，也是運氣。」

《海角七號》的音樂、音效都到位了，整個聲音工程算是很完整，各方面都顧到了。

鄭有傑 《一年之初》

「因為有時候我不想照他的來做，我自己改變一點，盡量用我的專業來幫他，把他的東西做得更好，是做到他的電影像他的電影，而不是做出他的電影像我的電影，每位導演各有特色，他不能被你統一，你還是要做出他們的特色。」

對杜篤之來說，面對每位導演，都是一個新挑戰。

二〇〇六年，《一年之初》的聲音

「鄭有傑很棒，二〇〇六年的音效做得比較好、我喜歡的就是他執導的《一年之初》。」

《一年之初》不一樣，因為有些剪接連貫上的考量。庹宗華（片中飾導演之兄）的房間，成了片中導演（莫子儀飾）的房間，後來我覺得這個房間串聯了好幾場戲，好幾個地方、時空，所以就給它一個共同的符號，讓觀眾一聽就知道，這個地方和莫子儀有關。要放什麼聲音當符號？後來想到，整個場景在鐵路旁邊。所以看片時，你會發現，導演拍片的地方常有火車經過的聲音，回到房間也有火車聲；他哥哥來找他，也有火車聲。在片中，火車聲有個連貫性，彼此有關係，就算是成功了。這些聲效是經由設計、事後去做出來的，這個有幫助到一些。」

不同的時空，經由符號的「編織」，產生同一時空的聯繫感，讓幾個情境更密合、更緊湊。

戴耳機的蝴蝶，另一個世界的塑造

　　還有一個有意思的是「蝴蝶」（柯奐如飾）這個角色，「因為她（蝴蝶）始終戴著個耳機，她聽到很多東西，那些聲音的變化、一些細節，究竟哪個適當？（這些音效也是加進去的）最高潮的時刻就是導演跨年倒數之前在PUB裡的嘶吼，說出他想說但平日沒勇氣說的那一瞬間，當時的音樂很強烈，正在倒數，眾人情緒沸騰，但是蝴蝶都聽不到，她沒有受到任何影響，因為她戴著耳機。導演吼叫時，樂聲轟天價響，所以我們不知道他吼叫些什麼，只看到他強烈的表情，所以你會去幻想他的嘶吼聲（有各種方式），猜測他說什麼。

　　如果你聽到吼叫，落實了，或許你會覺得，那個嘶吼聲不夠。落實後，就只有一種可能，已成定論，就喪失了其他的可能性。」

　　「所以你是借助、刺激觀眾的想像力？」

　　「我把音樂弄起來之後，不給人聽，這樣想像的空間會更大，這個東西就成功了。後來鄭有傑的鏡頭轉到耳機，就出現『嘶──』聲，從非常強烈的聲音、到把聲音收回耳機，

整個落差很大，觀眾就被拉來拉去，那個變化，我覺得特別過癮。

「後來警察開燈來抓人，我覺得那場戲是個大高潮，包括導演振筆疾書、寫下這場戲的時候，那些寫字的聲音，都是我們特別去強調、去做出來的。」

「這讓我想起《2046》裡梁朝偉的書寫，只是梁朝偉用的是鋼筆，莫子儀用的是鉛筆。之間是否有關？」杜篤之的答案是：「對，做《2046》時也是特別強調的，讓梁朝偉被強烈的音樂包圍著，書寫聲還可以跟音樂等量齊觀，唰──那樣寫，真是『振筆』，那個過癮！」

當鋼筆滑過紙張所生發的聲、音，已成為曲中跳躍音符的一部分了！

水、晃動，嗑藥後的迷幻

片中「嗑藥」之後的感覺，杜篤之覺得還挺滿意的。「《一年之初》裡，綸綸（柯有綸飾）和他女友、蝴蝶與導演四人嗑藥後的聲效都是另外做出來的，當時我只知道想做，但是並不知道那個感覺是什麼，你要怎麼表達？包括第二天頭痛，昏昏沉沉、搖來搖去的那段時間，然後在醫院裡看到小護士走過來。基本上綸綸在醫院時，頭只要一抖動，我就加

入『水的流動聲』，好像他腦筋裡有個東西在搖晃。」

這個是你想出來的？「對！」

「你有沒有去問過嗑藥的人？」

「是我自己的想像，因為我要找到一種音效，能夠滿足畫面上那個嗑過藥的感覺，當初也沒有設限，那一整段我好像搞了一個禮拜，就去想，要用什麼聲音？試過各種東西，後來決定用『水』的效果來做，我覺得這個很合。頭腦裡面有腦漿，跟著晃，這個也比較容易被認同；我很怕做這類音效時，你自己做得很爽，看的人卻不知道你的目的或用意。」

「那段時間內的特殊音效，這個設計是被觀眾接受，一看就認同的，這算是成功的。

包括他們跑到一片芒草叢生的草原上所聽到的聲音。原本導演鄭有傑給我的參考音是『叮』的腳踏車聲，是導演放的，我不明白為什麼要放腳踏車聲，就問他，他說只是想給個訊號，給一個剪接，他沒有限制我不能改，所以我就試著改改看囉！畫面給我有點像風的感覺，情境也不真實，因為是在迷幻狀態，後來到了糖果店，在店外面看手機……這一段都很迷幻。」

「就因為迷幻，其實你有一個發揮的空間，不是嗎？」我問杜篤之。

「所以自己可以去創作，過程中我其實做了很多嘗試，做了很多版本。」

「定稿是這一個？」我問。

「中間也跟導演討論！」

「做完後，是否先給人看過？」我再問。

「就放給我的助理看。」

杜哥看鄭有傑

杜篤之記得，剛開始跟鄭導演接觸時，鄭有傑客氣到令他覺得有一點陌生，「我不喜歡這樣跟人家工作，我希望趕快把隔閡打開，把防備拿掉。沒多久，很快就進入狀況了，有些東他他很堅持，但我也不是一味的聽。尤其你這個片子拍得好，更要好好做。鄭有傑很特殊，他家有兩個小孩，一個做ＤＪ，一個當導演，可是家裡希望他們回去繼承事業。」

鄭有傑說杜哥

「杜哥這次做的東西會讓你嚇一跳，我跟他一起混錄的時候，寫實的情境他不用寫實的想法去做，主要是抓一個含蓄的感覺，不要過頭，點到就好。他會先實驗一些聲音，最後他完成的好像比我們想的都還好。」鄭有傑覺得自己很幸運。

「雖然是資深電影人，我還是能感受到杜哥那種力量，很年輕的力量，像把每部片子都當第一部片拍，所以才能持續對工作的熱情。如果他對電影沒有那分深厚的感情，絕對不可能做那麼多、那麼久，而且還那麼好。溝通的過程中，我們就像兩個創作者在談，基本上沒什麼輩分之差，這個東西是最愉快的。一開始我有點怕，但真的把自己想法講出來之後，就會發現，當兩個創作者在講實話時，事情很簡單，做出來，是就是，不是就不是。

「對於杜哥、林強這些創作人來說，他們喜歡新的挑戰，挑戰就是他們的水，灌愈多挑戰給他們，就有愈多的創意出來，我碰到的都是真正的創作者，所以其實我很輕鬆，要做的事情不太多。」

鍾孟宏《停車》

鍾孟宏說杜哥

　　從《醫生》起，鍾孟宏開始跟杜篤之合作長片，問導演，兩人怎麼開始的，「因為我那時候聽說過杜哥，我就想，要不要找他做聲音？因為他好像很忙，也不是每個片子都接，我就打個電話給他。那時候我拍侯導的廣告片，攝影是我，剪接我也幫忙，連錄音有時候都是我幫他去，侯導覺得我對廣告比較懂吧！但是他也會去，侯導喜歡知道一些他陌生的事，所以我跟杜哥有過幾面之緣，當時他的工作室還在重慶北路。我打電話給他，杜哥還記得我。」

　　就這樣，紀錄片《醫生》到了杜哥手裡。

　　鍾孟宏說：「那個片子很簡單，聲音已經錄好了，是我在美國拍的，就把所有聲音的

素材給他，就做個混音。杜哥就很鼓勵人，知道你的片子有問題或哪裡不好，他會用比較正面的方式來告訴你，要如何處理才會改善。你從來不會感覺到，這是一個很遠或很高姿態的人，他完全不擺架子。有一次還滿好笑的，有時候我會帶檳榔去錄音室，他也會吃，那天我們看預告片，走前我把檳榔拿起來要帶走，他就說，『哎，留下幾顆吧！』」

《停車》，先看場地

我和鍾導相視大笑，接著問：「這次《停車》他先去看場地？」

「對啊，製片跟他連絡時，他說，這個沒那麼簡單，這個滿複雜的。如果整部戲都聽到外面車子來來往往的，沒有人會受得了。可是你如果不管現場聲音的話，到時候不行，要再重錄；重錄又有重錄的問題，情緒可能無法像現場的那麼好。所以他就去現場看，哪邊加隔音窗，拉門、棉被多準備幾條；現場收音時，由其他人去……後製的時候，他弄好，我們來聽。」鍾孟宏拉著說：「我覺得杜哥滿好的，我跟他說，我希望這部片子的聲音很多很多種，他會聽進去，因為他也覺得我的片子很低調，比較收斂，所以他希望那些聲音

出來時是隱隱約約的，不是那麼直接。」

「你事先和他溝通過設計觀念嗎？」我好奇。

「還好，因為那個東西我不懂，我很怕因為我不懂，講出來，人家覺得，要怎麼做呢？做出來又不是我要的。我太多這種經驗了，廣告公司就是，跟你講要拍什麼，其實拍出來又不是他要的，可是他又不承認，他覺得你把他拍壞了。所以我只說了個概念，就是我這個片子的聲音不要像紀錄片，只有現場聲音，但是有一些唏唏嗦嗦的聲音隱藏在後面，像鬼怪一樣，其實他就這麼做了。還有那個火車的聲音，我最感動的就是這個，那是他加的，他找到早期的柴油蒸汽火車聲。因為有個戲我導得太不小心，畫面上有道光一直閃個不停，那時候背後只有『砰——』，一個聲音太單調了，後來加入火車聲，很好，好像有種離別的感覺。」

「杜哥一直鼓勵我，說我們這個片子是今年的強片之一，我還以為他是開玩笑的。我有時候懷疑，他在家裡是怎麼對待小孩子？是不是把小孩子當朋友，都不會罵。」鍾導好奇的問我。

「他們夫妻都很好！這幾年裡，我受益良多。」這是我的切身感受。

「從他身上，看見時代留下來的聲息。」

鍾孟宏說：「像廖桑，又完全不一樣。在他們身上，我看到一種時代留下來的聲息！

很多人老了以後，留下來就是一個殼子而已。」

「因為他確實做過，眞正走過，這個是抹不掉的。」

「有件事情我滿訝異的，很多電影導演拍廣告是為了賺錢，但是我從侯導他們這一輩身上看到的是另一個樣子，過光、剪接，他都會來、都會看。他們是做一件事情，不管你願不願意，或只是一個目的性的東西，你都要把它做好，他的態度不一樣。眞正做好以後，你才可以說，我是來賺錢的。而不是做不好，卻找個藉口說，我是來賺錢的。」

「楊德昌的看法也是如此啊！我二〇〇四、二〇〇五年訪問他，他也說：『什麼是商業，什麼是藝術？商業是我把事情做好，這個錢是我該賺的，我當然賺。』」

「這一點讓我滿感動的，因為他們會讓人覺得，那個年代是在做事，他們不管什麼事，

大事、小事，都會認真的去做。都用同樣的態度去對待。就像杜哥，他接我這部戲，收我這個錢，他也怕我沒賣錢，他也不知道要怎麼收，他也會怕，但是他答應了你，就會好好做·；他的態度是，至少聲音這一塊我要顧好。」

杜哥看鍾孟宏

杜篤之的《停車》經驗又是什麼？

「《停車》的拍攝場地，對我們來說是極度困難的。整部電影的主場景，一半以上是在承德路二段大馬路邊上，那是棟老房子，門前統聯客運、各路公車開來開去，連半夜都有；交通尖峰、塞車時很可怕，噪音質非常高。《停車》的整個戲都在那裡拍，導演非要那個地方，要那棟樓，那裡快要拆遷了（二○○九年十月，已經改建成一排高級大廈，在成淵高中正對面）。他們的工作人員很認真，我提出問題之後，很當回事，不停的跟我商量，想辦法解決問題，幾個製片組的，阿鍾、阿國，人非常好，也很主動，配合度很好。我們第一次去看場地，是半夜十一點，整棟樓都沒人、沒電，要用手工去接電，我們還到每個房間

去看，下樓梯時還用手機來照亮！」

想起摸黑下樓，杜篤之還很樂：「半夜嘛，所以沒看成，噪音質和白天不同。後來再去看，才開始建議他們哪裡要做隔音，又不破壞原來你想要的樣子，可以怎麼做；玻璃換雙層的，這處你不想拆，可以啊，那在外面做玻璃，還是可以透過去，看到外面的景觀，就一樣一樣來，改裝一些東西。所以幾個情感戲都可以聽到細微的聲音。庹宗華和高捷的那場戲真是屬害，到位，都是現場聲音，那場戲我本來想重配，後來沒做，那個聲音觀眾也可以看，又覺得品質還不夠那麼好，就差一點點，可是重配又會損失掉其他東西，後來就用了。

幾乎全部都是用現場聲音，都是演員自己的聲音。

張震的聲音這次很好啊，他沒有來重配，不需要，戲就是很好，沒問題。戴立忍也是個戲精，他和張震，兩個在那邊王嗆聲，很過癮。桂綸鎂在醫院精神恍惚的戲，就加些特效，有點做夢的感覺；至於特效，導演也不想很跳tone，不要很雜怪，他要我想些味道不太重、顏色不太多的東西，那一幕我看了好幾遍，因為最後那個鏡頭跳出來，就是醫院窗外的樹，所以我想，裡面也許有點風的感覺。」

為了趕《停車》參加坎城影展，杜篤之把其他工作暫停，四個錄音間專做《停車》，五天內給趕出來。就算趕得這麼急，杜哥還是不忘找樂子，「最好玩的是片尾的那隻蟲，很像蟲在走路吧？我很喜歡玩這些，那個聲效，是我用手做的。」

「你怎麼做的？好像。」人人都好奇。

「這隻蟲有幾百隻腳，每隻腳都在動，我得找一個東西，可以讓這些聲音都發出來，而且要很軟很細的東西。」杜篤之開始解密。

「你用毛刷？」我猜對了。

「同時還要做出一個規律來，如果沒有規律，就是一堆雜音。我就用手指把那個規律給弄出來。」細節都得注意。

「我之前跟鍾導合作過一些廣告，他說，『你現在看到的音樂我都不要，我希望這個廣告是沒有音樂的，你幫我想辦法。』我說，『好啊！』就做音效給他，他也很大膽，『可以啊，我就要這樣子！』他就拿那個去交片，效果還真不錯，滿有才華的。他影像非常強烈，『可以看的東西又多。他拍過很多廣告片，不少都是大手筆的，所以他的想像不是侷限在某一個

類型，是可以打破固定思考，跳躍到另外一個局面，他這方面很強，我做過他幾個廣告，都很不一樣。那幾個都是我覺得做得很好的，有些是在大陸播映。他來也不會挑三揀四，大方向對就好了。方向對，東西就對；不對的，他也很清楚，這種就很厲害。」

「鍾導跟我說，他覺得這幾十年來，最好的國片是《一一》。」我轉述，杜篤之一聽就笑了。「他跟楊德昌是同一掛的，邏輯觀念都很強。」兩人還是交大前後期的學長學弟！

My Observation

記得我和鍾孟宏聊天時，他提起《停車》用了John Cage②的音樂做背景音樂，就是桂綸鎂在醫院精神恍惚的那場戲。

John Cage，是我們都喜歡的音樂家，喜歡他的「極簡」，但這個極簡，又是歷經千山萬水後的簡約。

鍾孟宏說：「曲目的版權費不貴，只有一千美金，但是錄製費好貴，要幾萬美金。我

們就從國外 order 譜來自己彈，因為我太太滿會彈鋼琴的，就要她來彈。John Cage 的音樂聽來簡單，沒想到譜一翻開來，『這要怎麼做啊？』他在譜上會寫些 note，註明，你要去把某一個弦鬆掉，某個弦上包塊木頭，或包個什麼。我們怎麼可能，尤其在錄音間。是沒法做到很像，就盡量啦！我覺得 John Cage 就是屬害，他知道音樂怎麼回事，就破壞掉，然後用這些破壞的東西，慢慢再去建構一點點屬於他想像中的音樂。」

「你也想做這種事情？」

「我覺得這種東西是創作裡最美妙之處。」

人站在什麼樣的高度，看到對方，就是什麼樣的風景。

因此，在鍾孟宏的眼裡，杜哥是一種時代留下來的聲息、印記。

到了鄭有傑的口中，杜哥是位真正的創作者，這位資深電影人身上仍活躍著一股年輕的生命力，求變、創新，你可以盡量去要求他，工作時，就像兩個創作者相互激盪，沒什麼輩分的差別。

至於小魏、魏德聖，杜哥對他來說，有如軍中的老士官長；台灣電影界的新兵、老兵，

都是這支軍隊裡的成員，是袍澤！

註解：

① 《賽德克‧巴萊》(Seediq Bale)，意思是「真正的人」，是導演魏德聖二○○○年獲得優良電影劇本的製作。

一九三○年，賽德克族六支部落在莫那魯道頭目的領導下，在霧社向日軍發動攻擊，日人集結數千兵力包圍部落，卻久攻不下。日人惱怒之餘，不惜違反國際公約，在山區河谷投下多枚毒氣彈，並挑撥離間各個部落。賽德克族以肉身抵抗日軍長達五十多天，最後部落內絕大多數的婦女與起義戰士集體上吊自殺，此乃「霧社事件」。

賽德克族人相信，紋面或獵人頭等活動，可以讓他們上天堂與祖先見面，但日本人卻加以禁止；賽德克族對獵殺、對祖靈、生死等，自有一套哲理。「霧社事件」堪稱一個民族為爭取文化自主權及生存權所做的努力。

② John Cage, 1912/9/5-1992/8/12。全名為 John Milton Cage Jr.約翰‧米爾頓‧凱吉，美國先鋒派古典音樂作曲家，荀伯格（Arnold Schoenberg）的學生。最有名的作品是一九五二年作曲的《4'33"》，全曲分三個樂章，卻沒有任何一個音符。他是即興音樂（aleatory music）（或「機遇音樂」）（chance music）、延伸技巧

（extended technique），樂器的非標準使用）、電子音樂的先驅。雖然極具爭議，但仍普遍被認定是二十世紀中期至八○年代最重要的作曲家之一。

凱吉在音樂上的一大「貢獻」是，發明或廣為推廣了「加料鋼琴」（又稱「特調鋼琴」）這種樂器。更早的作曲家如考埃爾（Henry Cowell）等人雖有過類似的實驗，但凱吉是這一樂器的正式創造人。這種樂器的「製作過程」就是在普通鋼琴弦裡，插入各種物品，以產生特殊聲效。

凱吉對東方哲學深感興趣，對印度哲學、禪宗均有所涉獵，尤其是《易經》，他經常用其來做即興音樂創作。現代舞重要大師康寧漢（Merce Cunningham）即以他的音樂入舞，兩人亦為愛人，大半生共同生活。康寧漢曾於二十世紀八○年帶來過台灣表演。即興音樂是讓表演者可以隨著不同演出場合、自由發揮的音樂創作技巧，即興音樂的表現方式以下列三種最為常見，即「不跟步驟的隨性作曲」、「讓表演者自行選擇如何演繹曲」或「使用非傳統或全新的創作組合、樂譜或音符，讓表演者可跳脫出原曲目規則，得以盡情詮釋曲子」。

即興音樂二十世紀中期之後，因凱吉而廣受注目。

第七章　二〇〇四這一年

◎法咨霖電影提供

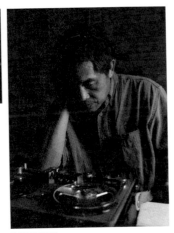

◎劉振祥攝影

二○○四年，好事接二連三的來臨！

先是杜篤之的音效公司「聲色盒子」正式開張，可做杜比認證，設備齊全。

七月五日，再傳好消息，杜篤之獲得「第八屆國家文藝獎」，這是國家文藝獎首度頒獎給電影工作者。

十一月，法國南特影展舉辦杜篤之個人回顧展，「向杜篤之致敬」專題，這也是南特影展首次為電影幕後錄音者舉辦回顧展。

成立「聲色盒子」

就在外界看衰台灣電影，兩岸三地業界盛傳「台灣電影已死」的趨勢下，杜篤之卻在台北市南港遠東科學園區找到一層佔地一百零六坪的公寓，開始動工、整建設計、打造出他心目中的理想錄音世界，在這裡，他可以實現他的影音夢想。

他選擇獨資，「因為這樣自由，可以不受制於人。」公司運作他可以自己決定，當有些

電影工作者經費不足，他想要伸出援手時，不會有人囉唆，自己就能拿主意。

技術層面：「添新設備，從不手軟」

在添購設備上，杜篤之從不手軟，對於盈虧回本，他自有一套看法，他不是等都賺回機器成本才不算賠，「只要公司一直還在運作，就不算賠。」

「聲色盒子」成立五年，到二〇〇九年錄音間的設備再次整個翻新，雖然設立之初，已經採用當時最新最好的設備，但是科技發展日新月異，跟隨技術不斷翻新，是杜篤之從年輕到現在的一貫理念。

回想他一路過五關斬六將的各個階段：從聲音擬真時期，努力趕上國際水準；同步錄音時期，向國際水準看齊：杜比立體聲、杜比數位階段，與國際水準同步：到硬碟現場錄音時，超前一般國際水準。每一次的技術突破，對他來說，不是遭遇困難，而是解決之前的難題，讓他可以做出更佳效果，可以品質更精良，拓展出更寬廣的創作空間。「做了杜比不是更麻煩，而是更好玩了：以前做不好的，現在都可以做好了。我們剛使用 Atton 廠的

Cantar 機型做硬碟現場錄音時，雖然拍攝時比較麻煩，但後製時仍可發現，空間居然那麼大。

以前現場需事先決定些事情，生怕漏失沒得救，現在後製時仍可補救。」

以往的經驗讓他在設備汰舊更新上一路往前，如今更是一路領先。「今年（二○○九）我的錄音間全部換新，心臟內部全都是新機器，五年之內都不必擔心，現在這套設備，大概是全世界最快最新一代的機型，當初買的主機全都已經淘汰了，很少有後製單位可以做到我們這樣，最高規格也就如此了，現在我們有一九六聲軌，以前是四十八聲軌。當時做《功夫灌籃》，就覺得不夠，現在做《刺陵》，我想用更多的效果來做，所以就買了！」操作上也不需要重學，兩個機型的操作界面非常接近：「因為是同一家公司的產品，剛好這家公司也做出了新機型，基本上我們有點像白老鼠，用的都是剛研發的東西，我們在台灣一邊做，他們公司在澳洲跟著改，我們就一邊換。」

負責的工程師跟杜篤之說：「對不起，我們程式還沒有寫得很完善，下一個版本會好。」等下一個版本來了，又發現別的問題；再下一個，又會改進這個問題，就一樣一樣的來……

「但是一定要換機器了，你不要等，等他全部都弄好，已經太晚了……現在我們又再換了新

軟體，所以在效率與精密度上，我們都比以前好很多。」

經營理念：「只要站上金字塔頂端，競爭不是問題」

想起二○○四年公司成立之初，面對大環境的困境，杜篤之逆向操作，大膽投資，曾讓許多人為他捏把冷汗。「我做什麼事情，都非常樂觀的在看我的環境，有人說『哎，台灣電影都要死了，你還弄個錄音間，還去做杜比認證，還是在台灣弄？你去大陸弄吧』，那樣才有活路，你才可以生存發展。」

杜篤之卻反問對方：「那台灣這群人怎麼辦？所以我要做啊！我覺得，只要做得好，就有活路，人家會來你這裡的！」

幾年下來，他的想法果真得到印證，「聲色盒子」成立以來，直到現在，錄音間都沒停過。「我相信這個錄音間的能量會越來越強，因為我們訓練的人越來越好，相關設備慢慢添購，都已經是最好的了。」

記得一九九三年他剛從中影辭職出來，連個落腳處都沒有，還是好友剪接師陳博文打

電話來：「我這裡多個房間，你來這裡工作吧！」陳博文當時在北投中製廠工作，杜篤之就把所有器材搬到那裡，工作了兩、三年，經過一段單打獨鬥的歲月後，杜篤之逐漸建立起自己的錄音室；北投之後，錄音室先後搬遷過幾個地方，台北市大安路、長安東路及重慶北路，個人團隊也成立了，擁有幾組錄音人馬及現場收音、後製器材；離開中影十一年後，他終於在南港落腳，建立起永久基地「聲色盒子」。

一路發展下來，成立公司已是順理成章的事，杜篤之說：「我一直去買新設備、不斷接觸新技術、經常去弄懂新觀念，我就是這樣直直往前去，就很希望錄音這一塊，台灣可以一直有人撐在那裡。包括我去買最新的錄音器材，來了，我先試；我也會花很多冤枉錢，有的東西買來之後才發現，哇，很貴，可是不好用；可是我不試，也沒有人會告訴我，在台灣，很難有系統的去吸收這方面的經驗，必須自己去試，所以我每天花在這上面的時間其實還滿多的。

「記得剛開始做同步錄音後製的時候，最初的七、八部，甚至十部戲，我都盡量想點子，用不同的方法去處理同樣的問題，久而久之，你會發現，原來這個方法能很有效的解

決問題，那個方法結果又不一樣。我在做實驗，在累積經驗，可能的話，進一步找出經驗法則。台灣沒有一個從基礎開始專門教授錄音的地方或學校，我們其實是半吊子，我們所有的知識及經驗，都是從工作裡累積出來的，我們不是從科班、學理，ㄅ、ㄆ、ㄇ這樣上來的，都是自己去學習、去找，去拼湊出來的，時間久了，就湊得很完整了。如果台灣有個錄音科系，有一群人、一群學者，長時間的研究這門學問，那就會很紮實，大陸就有，是俄國系統傳承下來的，這個讓我滿羨慕的。」

「殊途同歸啦，入門、經歷的方式不同，學校其實只是方式之一。」我這麼認為。

「北京電影學院普遍訓練的基礎滿不錯的，這點台灣比不上，台灣的磨練機會愈來愈少，譬如我這裡有這麼多設備、機會，也是個窗口，可以訓練人。」

我很好奇他是怎麼帶新人的？

多年經驗下來，杜篤之看人自有想法：「有的人學東西很好，做東西不一定行；有的人做東西好，但學習不一定強。每個人各有長處，你只要用對他，他就是個可用之人，把他放到對的位置就好。我現在帶助理也是，什麼人都可以用、可以帶，整個 team 需要各種

人才。有的人做一做，你就知道他會變成錄音師，有的人就是適合當助理。在我這裡，沒有什麼學歷限制，但我要看這個人將來有沒有可能性。」

「對於台灣的環境，我很樂觀。我總覺得，只要好好做，只要站到金字塔的尖端，比人家高一點，有什麼機會的話，總是會先輪到你；除非你是在金字塔的最底層，底層面積很大，可做的東西很多，但也最容易被淹沒；置身頂端，在競爭上是最不需要擔心的，但是你要先到達那個高度才行。所以你必須自我要求、處處小心謹慎，事事都要做到；就算面對品質不佳的作品，你也要調整自己，那也是一種挑戰，也許剛開始你不喜歡，就算拍不好，你也要把聲音這一塊做好，不能隨便做；如果隨便做，你就輸了！這裡面還是可以用力，還是可以看到鑿痕，還是得很用心，至少這個態度一定要有。當你做到好看的時候，動作很快，思考很快，霹啪霹啪……一直做下去；做到不好看時，就會打結，做得很慢，工作中也會有高潮、低潮。」

談起台灣電影，杜篤之依然樂觀，他的樂觀是有原因的：「台灣電影都是小成本，但是東西都不差，是廉價勞工，既便宜，又能做出好東西來，台灣應該有生存條件的；而且

資金不很大，就不容易被統一，生命力應該很強啊！①其實每位導演你仔細去聊，都很有才華、很有想法，不應該被埋沒，只是這一、兩年，一直起不來，但我相信還是會復甦，因為電影還是很好看，還是整個視覺、聽覺最高境界的東西，而且它有那個價值。記得我那年去南特，和法國高中生一起看《多多的假期》，這部片子有二十幾年了吧？二十多年前的東西，透過影片，你可以看到上個世紀八〇年代的台灣，人們的生活方式，吃穿的細節、情感狀態、時代氛圍，這種記錄方式是以前人類所沒有的。電影是個很妙、很好的東西，台灣現在不景氣，但是電影是應該一直存在的，每個地方都應該有那個地方的東西，台灣一定要有台灣的，大陸也是，不是大陸電影，而是福建的、山西的、陝西的，各個地方要有不同的，要有那個記錄，不是紀錄片，而是透過劇情片所呈現出來的生活面。」

怕被綁住！

「聲色盒子」成立之後，杜篤之要照顧的層面更廣了，營運一家公司，就得有一定的量。「以現在的狀況，我是什麼片子都接的，因為這個錄音間的吞吐量很大，需要靠一定的

國家文藝獎

第一次有電影人入圍

二○○四年，第八屆國家文藝獎首度將「電影」納入獎勵範疇，擔任「電影類」評審

『量』來支撐，而且有人來找你，能幫忙就幫忙。有些片子基本動作就可以做到了，有些東西要花時間去慢慢捏；但是有了這個錄音間，就不能挑了，什麼東西都要做，這也是我當初不想弄這個錄音間的最大原因。」

成立錄音間是順勢而為，但杜篤之其實也不想？「對，會被綁住啊！」當初他是有些矛盾。「可是現在弄了，就把它弄到好。其實我最早的人生規劃是，只要有一個自己的小錄音間，沒有很大的負擔。想拍戲了，我只要把門一鎖，就拍戲去了。回來要做後製，我只要把錄音間門一打開，就在這裡面做後製，我沒有負擔，可以雲走四方！」

團主席的小野說：「以前國藝會選出美術、舞蹈、音樂、文學、戲劇、建築六個項目，增加電影之後，每個項目不一定有人當選，有時候會從缺，因為要從七項中選出五個人來。」

那一年，電影人第一次具備入圍資格，初選階段，有人推薦了吳念真，有人推薦了侯孝賢，侯孝賢不想參加，就拒絕了。評審包括老中青三代，有李遠（小野）、余秉中、余為政、郭力昕、黃定成（黃仁）、馮賢賢、藍祖蔚。至於評審標準，七位委員各有主張，最後形成三種意見。有些評審主張按輩分來給；有些認為應該打破輩分，獎勵仍在線上的電影工作者，而且幾年內沒做，就不具備參選資格，這一來就淘汰了許多人。小野則提議吳念真：「我的理由是，我覺得大家都忽略了他的角色，當年我們一起在中影上班，我八年，他九年，大部分新導演的作品都經過他編劇，他也幫幫楊德昌、侯孝賢等新導演；也幫許多導演寫過商業片，包括後來李祐寧導演大賣的《父子關係》。吳念真遊走在藝術與通俗之間，他在編劇上的角色非常重要，台灣的劇作家很少，他又多產，寫了近百部劇本，我覺得如果李沒有吳念真，台灣電影恐怕連產量都有問題。」但是沒有獲得多數的支持，理由是，他做廣告已經很久了！

儘管有所爭議，還是服從多數，最後大家選定的標準是，頒給在電影工業上有所突破、長期有助之人，這個人如今還在線上持續工作，不管他是導演、編劇還是其他工作人員，上大家知道的人，反而肯定幕後工作人員，這個少有，也算是台灣的一個奇蹟。

小野說：「很自然的，小杜就出現了，贊成的人超過一半，所以就是他。」

小野覺得：「這也是滿特別的一個現象，評審們肯定的不是導演、編劇、演員等台面

想當年，衝撞與新生的時刻

其實不僅國藝會的評審們看到了杜篤之，就連法國南特影展、巴黎電影節②，也都看到了他。

小野聽說南特影展為杜篤之舉辦回顧展，頓時想起了楊德昌，「這要回到楊德昌這個人來看，當年中影老舊的片廠制度行之多年，有個什麼片子要拍，就把計劃送到片廠去，中影士林片廠的廠長就會召集工作人員討論，並開始分派工作，誰當攝影師，誰是助理，誰是第一助理等，這套制度是不能打破的，就連我們也只是管企畫的事，我們也管不動片廠。」

憶及往事，小野淘淘不絕：「就在楊德昌拍完《光陰的故事》，受盡閒氣之後，他覺得片廠制度員的很有問題，他直接跟片廠吵、甚至跟工作人員打了一架。後來要拍《海灘的一天》，他再也不肯回中影來做，他說太難了，所以我們就談條件。我們公司也很強硬，不願意讓步。『片廠不能爲了你一個導演，打破所有的制度。』後來我們想出一個折衷辦法，再去找資金，就找上張艾嘉的『新藝城』③，說服她出一半，這樣我就有理由了，我回過頭來跟公司談判，『這次不是我們全部投資，如果一意孤行，新藝城可以不出資的。』因爲楊德昌堅持不用原來的攝影、錄音，他要用杜可風、杜篤之等人爲班底，這時候小杜正好從助理升爲正式，比較沒問題，小廖、攝影都是經過爭取，才成爲《海灘》小組的成員的。

結果《海灘的一天》打破中影的老制度，從此之後，導演可以指定工作人員。以前工作人員均由廠裡指派，導演只能接受，大家輪流，有如公務員上班。因爲新導演都很挑剔，講究光，注重攝影、錄音、技術、剪接等技術人員。不過這樣一來又糟糕了，他們都要同一個人，像杜可風、杜篤之、廖慶松等人，杜可風還不是中影的人呢！就因爲杜可風只有一個，無法分身，所以張毅拍《竹劍少年》時堅持要用助理，李屏賓就是這樣出來的…不過

拍片時，還是要找位老攝影師在旁邊坐鎮，實際操作的都是助理。後來楊德昌拍《恐怖份子》時也跟進，找了助理的助理張展來掌機。我就問楊德昌，你又沒用過，怎麼知道他可以，楊德昌回得也很妙……『就因為他不可以，我才可以主導，他才會聽我的啊！他不能拍的話，我自己拍。』老攝影師他是叫不動的。」

楊德昌的叛逆與創新，造成中影片廠制度的改變，當初的助理杜篤之也在這群新導演的調教下，不但證明自己的實力，成為新導演們爭相要用的紅人；同時這股叛逆與創新的精神，也在他身上生根發芽，造就了今天的杜篤之。

「這個獎，是台灣新電影給我的。」

「奇蹟」的發生，不僅在二〇〇四年國藝會得獎的那一刻，而是從他追隨台灣新導演研發、充實專業的那一刻就開始了。

所以得到「國家文藝獎」時，杜篤之的感言是：「這個獎，其實是台灣新電影給的。

因為新電影，讓我們有機會被看到。因為許多好導演給我機會，我才會被訓練出來。

「我剛入行做錄音工作時，正值電影界十分景氣，給了我許多機會磨練。及至個人訓練到了某一階段，恰逢台灣新電影浪潮興起。和新導演們合作，又促使我跨入另一個階段。因為彼此看法相近，每當我在錄音上想做些新嘗試時，新導演們即予以鼓勵，因為他們也想要有所改變。所以，我是在他們的鼓勵中成長的；同時，我也是被他們訓練出來的。因為他們每一個人都很挑剔、都不輕易妥協、都想要創新改革。我有幸與他們合作，也因而催逼自己要有所長進。

「或許有人會說，啊，這個導演很麻煩。我覺得，其實這正是他們不平凡的地方，只要你能欣賞，你就能和他合作得很好，就能和他們非常舒服的一起工作。我覺得，做事是在要找一個可能做得最好的方法，而不是找一個可能最方便的方法。

「就因為我的成長過程中碰到這些不一樣的人與事，方能將我磨練至今。如果今天有點成績，那都是因為有這麼多不平凡的人在訓練我；如果他們每一個人都很平凡，大概我也難有今天。

「我認為這是很重要的一個元素。當你遇上具有這種特質的人，不論是年輕導演還是

老導演，你都要好好的和他琢磨，因為你會獲益良多。就算一個毛頭小孩若有這種特質，我都願意去了解他。

「這次很感謝國家文化藝術基金會給我的鼓勵，對我而言，這份榮譽更大的意義在於鼓勵後進從事電影的年輕人，不一定都要當導演，因為並非人人適合當導演。技術是有很大的空間，可以讓你發揮，可以讓你得到成就感的，希望年輕人在電影領域裡能有更寬廣的天地揮灑。

「當初入行，是因為對這個有熱情、有嚮往，如今，更有責任感。希望能給年輕人建立一個更適當的環境。當熱情消失後，仍有一個遠景，吸引他們在這一行持續走下去。」

傳承

九月三日，頒獎典禮那一天，杜篤之在妻子高佩玲的伴同下，一起走過紅地毯，走向典禮台，坐在台下，一起接受這份榮譽。除了雙親好友參加外，導演蔡明亮、李康生、何平、朱延平等人，也都應邀出席，大家為他高興，杜篤之領獎時，台下還響起口哨叫好聲，

原來是樹林、南山的老同學稍稍表現了一下年少輕狂時期一起瘋的耍帥絕招。

典禮中，杜篤之特別邀請侯孝賢導演擔任頒獎人，就在台北市中山堂裡，在他生命中重要的一天，他自人生及事業上最重要的兩位啓蒙者之一「侯導」的手中接過國家文藝獎獎座。在台上，杜篤之重提往事，若無侯導當年的慨然資助，可能也沒有今天的他；而侯導也高興這位「音痴」今日的卓然有成，「說真的，台灣電影若無好技術，也沒今天。」

記得侯導得知杜篤之獲獎後，私下還說：「這樣不是很好！」言下之意，他的拒絕參賽，很對。到了二〇〇五年，侯導終於接受提名：獲獎，自然是理所當然的了！

二〇〇五年，頒獎典禮是在高雄舉行，杜篤之、廖慶松等侯導班底一起南下，而侯導邀請的頒獎人，正是導演李行。當李行導演在台上頒獎給侯導時，坐在台下的我，看到的不僅是上下兩代影人的相惜，更看到了文化的傳承！

這群人走在一起，一起做出一番事業，因爲骨子裡有著相似的特質吧，人與人原來可以如此相待！

當我問杜篤之，對近幾年來頻頻在國內外榮獲大獎的感受時，他說：「獎，是外人怎

麼看這件事。當鄰居們對父母誇讚，當太太的朋友來電話恭賀，當兒子開始了解整天不見人影的老爸工作性質時，這個有用。對我來說，工作做好才讓我最滿足！」

「近些年來，當你聽到別人稱你是大師時，又有什麼感受？」我又問。

杜篤之說：「我其實很怕這些，我不覺得自己是大師，被人家這樣稱呼，滿不自在的。我常常覺得，最重要的是跟你一起合作的人，他覺得你行，這才是真實的。稱呼、得獎，我覺得都不真實，那是不認識你的人給你的虛榮、給你的稱呼，這些是沒有用的；最實質、有用的，是坐在你旁邊，一起工作，找出問題，看你怎麼解決，你做出來，他點頭，這個才最受用。因為實質的東西最重要，這個一定要做到。」

蔡明亮與杜篤之

《不散》——沒有配樂，卻充滿著聲音

《不散》運用《龍門客棧》的部分聲效、畫面，尤其在聲效方面的突出構思，使得兩片時而交融、時而對話，節奏感有如爵士樂。

導演蔡明亮說：「《不散》很少語言，卻又充滿了語言；好像沒有配樂，又充滿著聲音。

其實我使用的元素非常單純，都是生活裡的一些元素、某個空間裡的一些狀態，然後運用剪接。這次我非常在乎剪接與聲效的處理。這是錄音師杜篤之的功勞，他先從《龍門客棧》裡挑出對白及聲效片段，我們討論之後，再做修正。」

杜篤之說：「《不散》非常特殊，整部電影的對白不到十句，但是這部電影充滿了另一部電影《龍門客棧》的對白；從頭到尾它沒有配樂，就是 ending 有一首老歌，但整部電影

卻處處是《龍門客棧》的音樂，這是部非常非常特別的電影，地點就在一座戲院裡（永和的福和戲院），時間就是影片上映。」這家電影院的各個角落空間裡，很多事情正在遊走、正在發生。現場收音時，工作人員要錄的不再是傳統的各項「收錄對白」，轉而捕捉戲在空間裡的效果聲，重頭戲成了開門、關門、人的腳步聲、呼吸聲、雨聲……負責收音的湯湘竹說，「阿亮的電影對白很少，它和有對白的電影很不同，這種反而很難，因為你要從動作裡傳達訊息。我們現場收音，看演員當場的行為反應是什麼，就盡量弄什麼效果。阿亮的工作基調我們當然知道，很安靜，將一切干擾全都抽掉，細節不斷放大，就照這個方式來做。」

很特別吧，當杜篤之把《不散》的種種元素講給香港的一些導演聽時，不管是藝術、商業導演，大家都覺得不可思議。杜篤之說：「一開始我拿到這部電影時，也覺得不可思議。為什麼？一部電影到了四十五分鐘之後才講第一句對白，前面的四十五分鐘我要想辦法，要怎麼做，才會讓觀眾覺得不枯燥？整部電影發生的時候，電影院裡正在放映《龍門客棧》，我就想辦法把《龍門客棧》的音效用到《不散》裡，但是我又不能很老實的把《龍》

片從頭放到尾，所以還要做一些很細緻的處理。電影繼續進行，然後用《龍門客棧》的音效來製造氣氛。所以我說，雖然它沒有配樂，但是有很多配樂，就是用《龍門客棧》的音樂。以前的電影，對白很多、音樂很多，幾乎一動就是音樂，一停就是講話，我就用這些來製造氣氛。其實它是另外一條線，是很好的工具，《不散》整部電影的音效就是這樣玩的。

剛開始我還有點擔心，要是這個戲對白很多，可能就有問題，因為觀眾會混淆，到底要聽那一個，是《龍門客棧》，還是《不散》？偏偏阿亮這個戲是可以不講話的，可以光用走路、光用看的。一般僅僅走路、看，會很沈悶；巧的是，他選的又是這部話多的《龍門客棧》，這就有意思了。」

平常剪接時多會放些聲音作為參考，但是這次阿亮給的版本裡完全沒有。第二天阿亮到錄音室要開始工作，杜篤之跟導演說：「我現在沒辦法討論，因為你的電影太複雜了，竟然沒有對白。就算要放《龍門客棧》，我也需要想想，要怎麼運用這些聲音；你給我三天時間，我先做功課。」因為真的很複雜，如果不小心弄，會很可惜。」

第一天，杜篤之重看《龍門客棧》，看完後，心裡就有底了，「因為《不散》沒有用太

多《龍門客棧》的畫面，所以在聲音、對白的選用上，我沒有什麼限制，可以隨意調動。

但我還是要顧慮某些老觀眾，因為《龍》片當初在台北上映時十分賣座，幾乎是人人看過。有些人熟知故事，或許有人看完《不散》後，會告訴你，『哎，你裡面的聲音順序是錯的！』我還要考慮這些問題。所以放東西時，要很小心。《不散》裡，前面有幾次一開門就出現被殺的慘叫聲，那是我故意放進去的，但沒有刻意凸顯，導演也同意這麼處理，我不喜歡一部電影的某個環節故意突出。因為拍攝現場特效水車製造的雨聲不夠豐富，所以片尾的雨聲，我用質感豐富的雨聲加以替換；至於楊貴媚嗑瓜子的聲音，是用特效完成的。」那些聲效，我用質感豐富的雨聲加以替換；至於楊貴媚嗑瓜子的聲音，是用特效完成的。」那些聲效，清脆乾淨立體之外，還透出一絲清冷恐怖之感。

此外，杜篤之還運用現代科技，在音效上做了些補強。「在混音的過程中，我也碰到一些技術問題，因為《龍門客棧》沒有『低頻』，聲音很尖，我本來以為是戲院的問題，後來發現，這就是原音。我費了許多工夫，先把『低頻』提出來，用了許多現代新技術才完成的。；所以你現在在銀幕上才能聽到『咚咚咚』的震動聲，這些在以前是聽不到的。」

就在處理《龍門客棧》的聲效時，杜篤之發現，胡金銓導演對聲音十分講究，譬如片

中的各種兵器聲效，就企圖用打擊樂器做出不同的處理，而且充分運用京劇鑼鼓點的節奏。

杜篤之推斷：「對於這方面的聲效，胡導演大概有很多的想像，可惜當年的技術、器材，都無法實現他的想法、具現他的想像。」

第三天蔡導來錄音室，杜篤之已經完成初稿。導演看完之後，把重複的對白拿掉，更加精簡，杜篤之說：「他對《龍門客棧》很熟了，重複的，難逃其耳。」

整部電影做完之後，杜篤之很開心，「竟然會有這樣一部電影發生在二〇〇三年！」

有趣的是，蔡明亮的《不散》處於一個完全密閉，易於掌控的環境；李康生的《不見》，則遊走於幾個完全開放、難以控制的環境中，杜篤之說：「兩部電影的收音、聲音狀況完全不同：《不見》在收音技術上困難度比較高，《不散》則是玩創意想法。」

法國緣

《不散》入圍二〇〇三年威尼斯影展競賽項目，杜篤之也因為《不散》的音效設計，再度引起國際影壇注目，這是他繼坎城影展奪得高等技術獎之後，再度引起法國及歐洲影

人的興趣，南特影展主席特別透過蔡明亮導演邀約杜篤之，想要從他身上挖寶。

從《你那邊幾點》起，蔡導演與杜篤之正式合作，第一棒就擊出安打；蔡明亮的《你那邊幾點》與侯孝賢的《千禧曼波》，讓杜篤之在專業上的用心及獨到的品味受到國際影人的肯定，二〇〇一年摘下坎城影展「高等技術大獎」，也讓致力於音像創作的杜篤之，成為繼胡金銓導演之後，第三位④在坎城影展拿下這個獎的台灣電影工作者。

巧的是，二〇〇三年，蔡導向胡導武俠片《龍門客棧》致敬的《不散》，又再次讓杜篤之揚名法國及歐洲。很奇特的一條線索，聯繫起上下兩代的台灣電影人，胡導、侯導、楊導、蔡導、杜篤之與法國，成就了一段奇特的法國緣。一九七五年，胡金銓導演在坎城摘下「高等技術大獎」；二〇〇〇年，楊德昌導演在坎城影展拿下「最佳導演」；二〇〇一年，杜篤之拿下坎城影展「高等技術大獎」；二〇〇八年，侯導在法國羅丹美術館拍攝的《紅氣球》，首度跨越歐亞，征服美國菁英階層，影評交相讚譽；二〇〇九年，蔡明亮成為巴黎羅浮宮第一位製作、典藏電影「臉」的導演。

「我沒辦法像他那麼『定』！」

好玩的是，杜篤之跟這些導演的緣分，都起自於當年台灣台北的「中影」，多年後，在法國開花結果。

蔡明亮拍他第一部電影《青少年哪吒》時，因為父親病危，後製時急返馬來西亞，等到他再回中影時，發現有人偷偷把他的底片給剪了。阿亮非常生氣，王小棣老師要他找杜篤之幫忙，阿亮說：「杜哥一口答應，他幫我救回來一些東西，而且不收費、不掛名。」

當時杜篤之對阿亮的了解是：「他非常敏感，是個非常好的導演，他自己準備得非常充實，才下決定，那個技術問題是不應該發生的。」

兩人直到《你那邊幾點》才再度合作，因為杜篤之後來離開中影，阿亮的電影又在中影拍。當時中影是台灣最大的製作公司，從《童年往事》到《洞》都是中影出品，同時也製作了一些同質性的電影，工作人員像是在公家做事，不太像搞藝術的，打卡上班領薪水。

提起當年中影的「公務員」體制，兩人都搖頭，對他們來說，那真是一大折磨，蔡導說：

「杜篤之是第一位有勇氣離開中影的技術人員，他離開中影，也給台灣電影帶來了新契機，現在很多收音、混音的年輕人都是他帶出來的，這些人給台灣電影注入了新的競爭力及生命力。」對著《法國電影筆記》的三位記者，阿亮介紹杜篤之：「拍《你那邊幾點》時，從開拍到後製，我們討論許多，建立起一個工作關係。我的電影不那麼寫實，剛開始有點不習慣，曾有過拉扯，但我們的爭吵都是為了電影好；要準確，彼此需要一些時間磨合。」

雖然知道阿亮敏感，但初初合作，杜篤之還是很驚訝。「我試圖加些不同的聲音來擾亂他，即便再拿掉，或許會留下一些。可是我加什麼，他都知道。中間我偷偷地微調了一點點，他馬上感覺到，『好像不一樣哎！』他真的非常敏感。」

阿亮說：「現在彼此知道怎麼玩了，我們不只是技術上的合作，而是創意上的合作。

杜哥會提出不同的意見，刺激我從另一個方向思考，我也會刺激他更大膽。」

兩人一路合作下來，到了《黑眼圈》最後一幕時，杜篤之又有些新體會。「直到現在，我對那一幕還是有點不放心，最後那塊床墊從水上飄過來，三分鐘沒聲音，接著突然唱起歌來⋯這樣的安排，其實在考驗一個人的定力，我就沒那個功力，沒辦法給上三分鐘的

杜篤之回顧展

「南特影展」舉辦「向杜篤之致敬」專題

二○○四年十一月，法國「南特影展」特別舉辦了杜篤之的個人回顧展，這是南特（Nantes）自一九七九年成立以來，首度舉辦電影技術人員的回顧展。

最早是「南特影展」主席菲力普・賈拉杜及亞倫・賈拉杜（Philippe Jalladeau & Allain Jalladeau）在二○○三年威尼斯影展看了《不散》，就跟導演蔡明亮說，他很喜歡，尤其是

『空』，我就一直質疑這個。我問阿亮，『這個有沒有問題？』他說，『沒有。』他非常確定。

後來想想，這樣的安排其實了造成一個對比，空白那麼久，當歌出來時，你會被打到──如果沒有前面那三分鐘的靜止，那首歌出來就是出來而已。這個我滿佩服的，基本上，對於長時間靜止的處理，我沒辦法像他那麼定，這是他強過我很多的地方！」

聲音部份，簡直可以當做教學材料，就問蔡導：「有沒有機會請杜篤之來南特？」

威尼斯影展之後，還時時提起這件事。二〇〇四年的十一月，「南特影展」果真就把杜篤之給請了去。杜篤之到了那邊一看，「喔，原來有這麼多東西！」

法國人辦事很認真，杜篤之在南特的十天裡，影展單位做了許多安排，好讓法國觀眾、

及參加南特影展的各國影人、媒體們，了解這位來自台灣的電影工作者多年來努力的成果。

媒體方面包括法新社、法國公共電視台、ＴＶ第五台等等外，就連法國《電影筆記》⑤都出

動三位記者 Antoine Thirion、Kiyomi Ishibashi 及 Jean-Philippe Tess'e 前來南特，專訪蔡明

亮、李康生、杜篤之，暢談彼此認識的經過，以及《不散》、《不見》片中的音效設計，三

人的精彩對話，在製片人王琮（中法文均為其母語）如實的翻譯下，精確的傳達給法國觀

眾，全文不但刊登於該雜誌，同時《電影筆記》還很慎重的全程錄影。

「法國電影筆記」的專訪

兩位導演蔡明亮與李康生，分別向法國《電影筆記》的讀者們，介紹他們和杜篤之認

識的經過。

蔡導演說起中影的那段往事，李康生則從《不見》的合作回溯。「當我第一次當導演時，很自然就選擇了杜哥，不僅因爲他是朋友，也因爲我做演員時就和他有工作關係。我覺得收音人員和演員是最親近的夥伴，因爲在演戲當中，劇組其他成員都站在遠處，而 Boom man 就在我身邊，貼近我，甚而比導演還近；有的戲，就貼近我的身體、皮膚，他們幫助我，給演員的演技加分。我沒有一個很美的聲音，他可以修飾我的缺點。我們曾經長期合作，所以我當導演時，就希望跟他一起工作。」聽聞此言，筆者不禁想起當年楊德昌導演也說過同樣的看法。

「《不見》是採紀錄片的拍攝方式，鏡頭是躲起來觀察演員的，我們幾乎有七十％的戲是外景拍攝，麥克風也要躲起來去『釣』演員眞實的聲音；這個時候，聲音就像攝影機的第三隻眼。當女演員在公園裡不停的奔跑、跑上十分鐘，焦急的去問路人，尋找她失散的小孫子的那場戲，其實在收音技術上十分困難，因爲我們不能使用無線 mic.，如果女演員身上綁上無線 mic.，身上衣服的摩擦聲、呼吸喘氣聲、哭泣焦急聲……再加上周圍的環境音，

如風聲、人聲等，都會收錄進來，聲音很雜亂，但是杜哥最後給了我一個很乾淨的、合乎劇情及我想像的聲音。」

杜篤之接受訪問時也說：「《不見》的收音眞的很難，因爲現場收到的原音幾乎不能用，女演員戶外講的對白，與周邊人的 level 差太大了。」但還是圓滿完成任務。

至於《不散》，杜篤之表示：「它的困難度在於用兩部電影製造出一部電影的聲音，要混在一起，又要把戲院龐大的空間感給帶出來，戲院內、外的聲音都要設計。我覺得，在胡導演的電影裡，最主要的是武戲的打擊樂器或關鍵時刻的對話，以此製造懸疑氣氛，層層引進，帶出戲的高潮。胡導演特別喜歡用京劇的打擊樂器，其迴響在戲院產生的聲音，有時會與《不散》產生對立的形態，所以我要重新思考如何運用《龍門客棧》的聲音，以帶出《不散》片中所要表達的氣氛，而不是兩者『撞擊』。」

阿亮說：「《不散》只有十幾句對話，《龍門客棧》卻是對話豐富。要怎麼選，而不會影響到《不散》這部影片『安靜』的部份。拍片時，我就感覺到聲音是非常重要的部份，『聲音，甚而成爲戲中的一個重要演員』，但又不能破壞《不散》的氣氛，這也是我爲什麼

從《龍門客棧》裡只選了很少的片段，這樣後製時更有自由性。這方面我們討論了很多。

……杜篤之第一次給我看的工作帶跟最後的定稿很接近，我只是拿掉了一些《龍》片的對話，調整一些 level。」

其實杜篤之收到的《龍門客棧》音軌有點損壞，原 source 幾乎沒辦法用了，杜篤之說：

「《不散》裡湘琪進入銀幕後面，銀幕上的《龍門客棧》正好演到人被一箭穿心的畫面，就在射穿的那一刹那，我用 bass 聲音帶出懸疑氣氛；但在《不散》的前幾個鏡頭，就是湘琪一路前行的畫面中，我用了遠遠的腳步聲，預埋伏筆，為穿心時的『懸疑』高潮點先做準備，等到那一刻發生，觀眾的神經會更緊繃。有趣的是，我們可以自由選擇胡導影片的片段，加強、加重或更改其 sound 來配合《不散》這樣的一個場景。」

蔡明亮點出癥結：「湘琪進入銀幕後面是一個關鍵，兩部電影在此交會。」戲中演員苗天、三田村恭伸等人與幕後的湘琪、放映室裡小康，分別從幕前幕後觀看《龍門客棧》，與銀幕外的銀幕內外（如電影院裡的觀眾觀看《不散》及《龍門客棧》），形成複雜的辯證

關係。

對於《不散》那麼少台詞，蔡明亮笑說：「《不散》有如默片，因為我們進戲院必須閉嘴！撕票員（陳湘琪）和放映師（李康生）也碰不到面，如果沒有任何理由的話。戲院裡充滿了各種聲音，外面的聲音也一直進來，sound 反應出人物的內心世界，電鍋的蒸汽聲、雨聲、腳步聲，廁所裡的聲音，迴廊上的聲音……跛腳的女撕票員不斷的走、爬樓梯、穿迴廊、轉至銀幕後面……只為了帶著壽桃給她心儀的放映師，《不散》與《龍》片推動撕票員去做這件事。整個聲音形成一個空間，展現人物的心裡狀態，我把它當成一件『裝置藝術』在創作。」

杜篤之則為這件裝置找出聲音的邏輯，製造氣氛，使聲音與環境能相互呼應、彼此搭配，他說：「我一開始設計影片 sound 時，就先隔出裡、外的聲音，同時要清楚的融入兩部影片的聲音，最後一場電影演完，電影院打烊，ending 時的那個雨聲，是失落感、要結束的感覺。《龍門客棧》tape 的聲音直接從放映室中放出來的感覺，要跟銀幕有距離感。電影院放映廳的內外，走廊、廁所，要去量它與銀幕的距離，當空間的環境尺度建構出來，當我

找到實際的空間環境之後，一切就可以開始玩了。在蔡導的電影裡，『水』很重要，但有不同的表達，譬如電鍋的蒸汽聲，就是後製時重作的。」雨聲，也是由現場收音與後製加入其他雨聲混合完成的，杜篤之說：「我們不能等下雨才拍，可是製造的雨聲和真正下雨聲完全不同，最貼近攝影機的雨聲最像。現場收音時，因為環境音會影響收音品質，所以收音師必需要去聽，又不能影響到拍攝；後製時也要去仔細聽，分析要再加些什麼。工作時，我是一捲捲的做，但要整體思考，每個元素都很重要，往上推，每句對白有如一件樂器，必須要有旋律。」阿亮說：「就慢慢推向一個點，我們是在合作整部影片的譜曲。他全程觀看，我一段一段來看，看每個細節是否做足了。我們抓到一個平衡的 level，我讓他更大膽。看著他在後製時重建聲效的過程，在錄音室裡重作男人、女人的腳步聲，非常奇妙！」這是一個令人嚮往的工作。

面對法國學生

南特影展為杜篤之安排了一場演講，專為達文西影視學院的大學生講解「音效設計」

的種種，有點類似他二〇〇五年在新竹清華大學的講演，只是內容更為豐富。達文西影視學院是法國專攻影視技術的優秀學府，特為電視界訓練人才，篩選極為嚴格。杜篤之去演講時，該校做現場連線、立即轉播，整個電視副控室的設備、所有相關器材的架設，都從學校直接搬到「南特影展」現場施工，工程由學生自己動手，老師就在一旁指導。

這次轉播不只全程拍攝、同步播出杜篤之在台上的講演，還包括他秀在銀幕上的所有內容，整個過程才精彩。「那場轉播非常複雜、困難度非常高，都是學生親自執行完成的，有問題時才問老師，老師只管講解。中間曾發生過一些技術問題，我看他們解決問題的能力都很有效。譬如說，我要的那套 Atton 廠牌 Cantar 機型，是他們花了很多錢租來的，但少了一些線，我說我需要什麼線，學生當場就做給我，訓練非常紮實。」Atton 總公司本來打算派出專任工程師前往南特助陣，後來因為要去南非做推廣，只好取消。「但是學生們都很OK啊！」

達文西影視學院重技術，但杜篤之演講的重點沒放在技術層面的探討，而是偏重在觀念、創作想法的啟發。「包括我為什麼這麼做，這樣做會有什麼效果？講的比較不是設備硬

體方面的訓練。」他們覺得這個角度反而比較有意思。

當天晚上杜篤之請負責音效工程的教授吃飯，因為他幫了很多忙，包括架設設備等等，席間這位教授就說：「我覺得弄這些東西很值得！我們學校許多其他科系的老師都跑來前台聽，因為我們沒聽過人家用這樣的方式去解釋一部片子的音效，很少可以這麼直接、這樣仔細的來看一部電影，一點一滴的逐步說明一段音效產生的過程，這種解析的方式很有意思。」

杜篤之是先放影片，聽眾看了有感覺之後，他再解釋，哪些地方他是怎麼做的，原來的是什麼，後來用什麼方法，加入了哪些聲效？還有，他為什麼要這樣做，要達到什麼目的？這次杜篤之帶了三部影片的片段去做示範，頭一個是《珈琲時光》，他先放一段拍攝時所錄回來的聲音資料，選的正是現場錄音發生嚴重問題的那一段⑥。要是用以前的設備，這段音效在後製時是找不回來、做不出來的；就因為當時用了 Cantar 做現場錄音，給了後製很大的空間：「我就解釋我是怎麼弄的，哎，結果一點都沒問題，你看，都是 OK 的。」

接著放映五分鐘的《賽德克巴萊》，這一段花了比較多的時間來說明，每個段落他做了

什麼，為什麼這樣做，整個講解過之後，再看一遍。就是「先放一遍，說一遍，再看一遍，做比較。」

第三部給大家看的是《五月之戀》片頭的演唱會，開始也是放映一個剪接師剛剪好的片段，裡面有對白、有音樂，也做了部份的調整。觀眾看過之後，杜篤之再放一個他做好的影片讓大家比較，觀眾們當場驚呼：「哇，原來差異可以這麼大。」

「南特影展」十天的活動下來，杜篤之最難忘的，就是跟四百多個法國高中學生一起看《冬冬的假期》，看完片子，還跟他們討論、對談。「那場很有意思。看的時候，我就感覺他們有被感動到；看完以後，我問他們，『你們有多少人看過台灣電影？』大概只有兩、三個人舉手，沒什麼人看過，因為是高中生嘛！我想他們就是從小看好萊塢電影長大的；在他們的生活經驗裡，沒有被這種電影感動過；但是那一天，他們被感動了，所以他們會知道，除了好萊塢形式的電影之外，其實電影還有很大的空間，這也就是他們老師帶他們來看《冬冬》的目的啊！」

他們的老師真好！

「其實也達到目的了，因為學生們也真的被感動了。」

期間老師也請教杜篤之：「你可不可以跟學生們介紹一下台灣？」

杜篤之先介紹地理位置，「台灣在日本下面，在菲律賓上面，它不是中國大陸，離香港很近，每年夏天都有颱風，是一個創造出很多好看電影的地方，就像侯孝賢、楊德昌、蔡明亮，這些好導演都是台灣出來的。你們現在看的這部電影，其實是台灣在二十年前所拍攝的。電影很奇妙，它可以記錄所有人的生活。二十年前台灣人的生活，二〇〇四年你在法國南特可以看到，楊德昌是那麼的年輕（哈哈哈）！」

有學生站起來問：「楊德昌到底是哪一個？」

那天楊導剛走，剛剛離開南特！

杜篤之說：「就是片中演爸爸，開車的那一個！」電影很奇妙，可以記錄下那麼多東西。杜篤之覺得，那場演講可能給了這些法國學生一個新的刺激：「就像他拿起一本他從來不會拿來看的書，現在他翻開來看了，覺得很有意思。」

那天《冬冬的假期》放映的是法文版，字幕是法文，講的話還是國語。很有意思的是，

法文版的音樂很少，大概只出現在片中原先放唱片的一段與片尾那一段，中間都沒音樂。

杜篤之當場就這方面做了一些說明：「我們在這個片子裡不想放音樂，是因為我們不想用音樂來統一每個人被感動的位置和地方，我們想讓你自己去發掘。每個人都會被感動，只是位置不一樣，有的人比較早，有的人比較晚，有的人看到這個事情會被感動、有的人看到那些事情會受到感動。創作者不希望去影響觀眾，如果你自己被感動的話，這個感覺很久都會記得，我們沒有渲染。假如我一直告訴你，在這個地方你要感動、那個地方你要怎麼樣的話，可能你看完了就忘了，因為你是被迫的，你是被那個當下的時空情境所刺激。」

這場演講很有意義，因為他開拓了法國高中生對電影的另一個想像空間，當你找到藝術的絕對值時，這個作品在任何時地都是「活」的。電影，連結起原本陌生的彼此；好的作品，讓心靈溝通，跨越時空的障礙，天涯若比鄰，溫暖激勵著世人的心。

不怕麻煩

南特之行，因為一家電台記者的別出心裁，讓杜篤之夫婦見識了法國小漁村的風光美

景。「因為每天都在大會，他就把我拉到一個法國的小漁村裡去做訪問，那個小漁港很乾淨、很漂亮，我們就在當地的一家咖啡店裡聊了起來，店裡沒什麼人，只有一桌客人在打橋牌，還有我們。其實談的也都是些電影錄音的事，包括我和導演溝通的狀況、我的工作習慣等。」

法國記者問得還不錯，結果問得最差的，反倒是幫台灣電視台工作的一個學生。

杜篤之感慨的說：「認不認眞，馬上可以看出來的，你認眞，人家就會尊敬你。我不怕麻煩，我的生活及工作經驗裡，是被許多很認眞、很麻煩的人給訓練出來的，我反而在找這種東西。你隨便弄個東西，我反而看不起你；你愈麻煩、愈求好，我反而愈尊重你，覺得為你辛苦工作是值得的！」看到台灣學生漏氣，他心想：「為什麼喬到這麼優美的地方，把你拉到這麼安靜的地方，結果你竟然這麼不認眞？」

這一比較，更讓他體會到當年自己的幸運及生活在台灣的幸運，「當初新電影那段歲月，眞是革命情感，那時候有這麼多年輕人願意為電影拚搏，想要嘗試不同的想法、想去做出更新的東西。當年這些人是那麼的認眞，有一點點不好，就重來；那個氣氛是，不好，我們來研究，看要怎麼改…；因為我們也都不知道、沒經驗，只知道要把東西做好。那個態

度，到現在都還留在我的腦子裡！我覺得台灣新電影會成功，跟這個態度、跟當時的氣氛都很有關係。」

記得二○○四年時楊德昌也說：「那個時候走到哪裡，都碰到志同道合的人。」就算現在，杜篤之懷念之餘，還是希望能從年輕人身上找到這股衝勁，大家一起研究，只可惜有點難，「現在剛畢業的學生比較草莓一點。」

反倒是在法國師生身上，彷彿重見當年台灣新電影的身影，「法國的教學非常紮實，師生就像朋友一樣，影展期間，有個學生要接我去演講，他沒車，老師就開車和學生一起來接我。」南特回來之後，杜篤之陸續收到一些法國寄來的電子郵件，有老師、有學生，至今還保持聯繫。

情義相挺

就在南特期間，杜篤之認識了一位新朋友，大陸導演王超，每天吃早飯的時候，杜篤之和高佩玲都會遇見王超，邊吃邊聊電影。「因為王超很用功的在看台灣電影，這次南特影

展放了很多台灣電影，包括《牯嶺街少年殺人事件》三個小時的版本就放映了四、五次！」

逮到這個好機會，王超是部部都不錯過，他跟杜篤之說：「哇！看電影和看錄影帶員的不一樣！很佩服啊！」

聊過之後，杜篤之才知道，《牯嶺街》曾經是大陸北京電影學院錄音課很重要的教材，教該門課的是周傳基教授，長久以來就是杜篤之很佩服的前輩，周教授對錄音的評論非常細膩，他在北京電影學院教授錄音。

閒談時，王超還提到一件事情，他感嘆的說：「真的很不簡單，你一個電影技術從業人員，可以讓影展把你這樣請來，難得的又這麼慎重！」一般來說，影展會給導演、演員及攝影師舉辦回顧展，因為錄音在整個電影製作環節裡，不像攝影那麼容易表現，所以南特影展主席的眼光，讓人刮目相看。杜篤之在影展期間備受禮遇，主席見了他都很尊敬，這一切，王超自然看在眼裡。「我覺得最不可思議的是，這些大導演們居然都來站台！」

那十天裡，前面幾天是蔡明亮每天陪著杜篤之，後面是楊德昌一直陪著杜篤之。「記者每次都會問，蔡明亮都會講一堆。」說些什麼，杜篤之不記得了，「他口才很好，開幕及中

間的一些訪問，蔡導都陪著我。楊導沒跟我一起出席開幕，但也是大老遠的跑來，關心一下，看一下。」南特也幫楊導安排了一些專訪，杜篤之心想，他會拒絕，因為楊導在台灣已經很久不接受訪問了，沒想到，楊導居然爽快的答應了，「好啊，要訪問，就來啊！」

另外還有一位幕後要角王琮，蔡明亮的製片人，精通法文的他，不但是催生這次回顧展的功臣，同時影展期間還擔任杜篤之的翻譯，幾場演講下來，讓杜篤之佩服不已。「王琮太厲害了，他是整段整段翻的，你講你的，他就開始一直吐出來，連表情都做出來。我本來還不知道到底他翻了多少，因為有些是很專業的知識，偏偏他是學電影的，這些東西他都能譯出來。我聽當地懂法文的中國人說，哇！他是一字不漏，統統都翻，他的記憶力又好。」

因為在蔡明亮作品裡的表現，南特影展首開先例，為杜篤之舉辦「個人回顧展」。而楊德昌與彭鎧立伉儷也大老遠的自費從台北飛往法國南特，出席影展，就為了挺自家的好兄弟杜篤之。翻閱二〇〇四年南特影展出版的杜篤之特刊，赫然發現，侯孝賢、楊德昌、蔡明亮、王家衛四大導演，全都特地為文推介。這一切的一切，讓王超既服氣又感嘆⋯⋯「這

在大陸上幾乎是不可能的！太厲害了，台灣的這個人情味，我真是佩服。」

其實放眼世界影壇，就算在其他地方，也少有這種情形。

「這不正是台灣及台灣電影的特別之處？」我反問杜篤之。

乍聽此言，大夥都開心的笑了，杜篤之說：「我也是經他這麼一說，才領悟到，對喔！

這些大導演都這樣陪著我，真的很不好意思，其實他們也很辛苦！」

「是相互啦！」我這麼覺得。

杜篤之的感受則是，「就因為做電影，才會有這種經驗，真的，整個東西都是因為電影。

因為台灣電影在那邊被尊敬，連帶著我們也沾光。我真做了什麼東西，自己也不覺得，但

是影展裡一拿出來，哎，好像都是哦！這個、那個，都是好片子，我感到與有榮焉，其實

整個是個 team，是個整體。雖然今年台灣電影在南特沒有競賽片，但是台灣電影在這邊的

氣氛還滿不錯的，很濃厚，每天都在放。」

從法國回來的第二天，杜篤之又馬上南下參加金馬獎，比較起來，杜篤之覺得兩個影

展的性質很不一樣。「南特的電影感比較重，金馬獎著重的是活動。我本來不想去，但是回

頭一想，大家都不來，如果連我們都不去參加，台灣的電影獎要怎麼辦下去？因為我已經告訴自己不再參加這類活動，大概連續五、六年都沒參加了，就算每年提名，也不去了。

去年是因為蔡明亮要造勢，所以破例參加，後來就想，不再去了。不過今年（二○○四）還是去了，就想說，好像要支持金馬獎。」

那天還是颱風天，本來要去世新教課，學校調課，杜篤之心想：「也好，就去啦，中午兩點多才走。」

與法國音樂家馮索瓦・李波奇 Francois Ripoche 合作

應巴黎市政府之邀，杜篤之夫婦於二○○五年七月前往法國參加「巴黎電影節」，杜篤之擔任七月六日「影像論壇」電影講座的主講人，會中他以導演何蔚廷入圍二○○五年坎城影展國際影評人週的短片《呼吸》，及李康生導演獲得二○○四年鹿特丹影展「金虎獎」的劇情片《不見》為題材，與現場聽眾分享工作經驗，並回答觀眾關於電影音效的技術疑問。同時參與七月四日的「巴黎──參議院電影」單元，並與南特市音樂家馮索瓦・李波

奇於巴黎盧森堡公園內合作一場戶外即興演出，為美國導演葛里菲斯於一九一九年執導的默片《香銷花殘》重新設計音樂音效；同時現場示範楊德昌的《牯嶺街少年殺人事件》、王家衛的《愛神》及幾米作品改編，石昌杰執導的動畫片《微笑的魚》，讓觀眾比較音效製作前後的差異如何改變電影的情緒。《愛神》中一場聾俐憤怒至極，卻故意大放輕快音樂的戲，短短一分鐘的聲效起伏，展現杜篤之細膩、深思熟慮的音效處理。

其實默片《香銷花殘》的演出，已經是第二次了，首演是在二〇〇四年的南特影展。

二〇〇四年，南特影展為了「向杜篤之致敬」專題，很花了些心思，想弄點新東西，於是提議為默片《香銷花殘》來個即興演出。以往默片配上現場樂團或鋼琴伴奏，是很普遍的做法；影展單位的構想是，如果再加入「音效」這個新元素，不知效果如何？

於是跟杜篤之提議，杜篤之思考之後，覺得執行上會有問題，他跟南特反映：「這樣沒法弄，因為音效是要準備的，為一部電影做音效，少說要一個月，事前準備的時間不夠。音樂可以比較即興，就算即興，馮索瓦‧李波奇事前也花了一個禮拜才做好曲譜；音效不行，因為還牽涉到對話、牽涉到默片的特性。我覺得默片的表演其實不需要這些聲音來補

足，它比較舞台。起先我曾考慮過，如果要做，也許要重剪，但是動人家的作品滿不好的，影展單位也傾向於，重剪可能不太適合。因爲這只是當初的一個想像，後來發現，要執行的話，真的沒這麼簡單。」

但是議程已經排定了，不能停的，於是就在演出形式上做了些調整，「結果成了馮索瓦・李波奇現場演奏，我在旁邊幫他混音（mix），混音時大家即興，我只感覺到，這段音樂應該讓它走掉，讓新的音樂進來，因爲我也不知道馮索瓦・李波奇做了些什麼，就憑直覺自己進出。馮索瓦・李波奇也很好玩，當初他設計的曲子是這樣，怎麼走著走著，音樂就沒了？原來我把音樂淡出了，他就看我一眼，然後再聽，哎，好像對喔！新的音樂馬上就接了進來。整個過程我倆就這樣互動，滿好玩的。」沒想到這個「變奏」的結果還挺不錯的。

「我雖然沒有完成他們原先希望我弄的東西，但改變形式之後，總算完成了，也算是圓滿結束。」

那天現場的反應很好，後來的口碑也很好。南特影展還想把這個事情繼續完成，就給了杜篤之音樂及影片的帶子，馮索瓦・李波奇也於二〇〇五年夏天特地飛來台灣一個星期，

就在「聲色盒子」錄音室內和杜篤之數度切磋。同年七月巴黎電影節兩人再度合作，重現南特影展所打造的默片新元素。

敏感度的培育

「你的『音感』異於常人？」

「這個我完全不覺得，當然啦！這是職業反應，就是長時間在這個職業裡，有被訓練到對某些聲音特別敏感，其實不是聽覺，而是我的注意力會比較敏感。比方說，大家一起聊天，我會注意到背景裡有些什麼聲音，這些聲音有哪些成分，我的職業反應可以把這些元素分析出來，然後下一個反應就是，我有什麼工具可以改造它。」說到這裡，杜篤之開懷的大笑了，「我們會比一般人『在意』聲音上的細節。譬如這場戲看一看，下場戲好像聲音小了，我們會很靈敏的不斷偵測，以專業修養來檢驗；譬如專業告訴我，這些東西一定不可以出現，如果發生，我就得盡快把它排除掉。我在看片的時候，就一直在偵測這些東西。所以我看電影常常不看字幕。」

「你聽聲音？」

「對，我的反應是，去看動作、看嘴形，不太看字幕，這是自我訓練出來的。」

「還記得是什麼時候？」

「我做這行三十多年了，哪記得天寶年間的事！」

「剛入行時有這個習慣嗎？」

「沒有，是後來的事了。印象中我有段時間盡量改變自己，提醒自己，不要看字幕。比如去看一部尚未完成的電影，就會發現，裡面有好多聲音上必須改善的地方；重看時，我就會自動分類，這是哪一類的，那是哪一類的。；看出來之後，你還會再看，想著要怎麼解決問題。；之後，你才有能力去看另一件事，譬如說，這個戲發展到這裡了，它還適合放進一些什麼。

「這是我的職業訓練，我會把注意力放在比較屬於音效的東西上。

「這些東西，都不屬於聽力範疇，而是屬於聽覺領域的。」就是「對聲音的感受」。「因爲專業，所以我們對這方面的感覺會比較敏感。」

二〇〇四年的南特、二〇〇五年的巴黎，透過電影，觀眾們都感受到了，這位來自東

方、來自台灣的音效專家所特有的敏感！

註解：

①詹宏志先生於二○○九年七月二十日，接受張靚蓓及電資館同仁蕭明達、王培仁專訪。訪問全文詳見國家電影資料館電子報，二○○九年十月至二○○九年十一月。

其中論及「侯孝賢作品的經濟價值」，與杜篤之的看法有交集部分，原文如下：

「以《悲情城市》的規模來看，當然是非常非常省錢的，是很屬害的，那樣的 film quality，還不到五十萬美金（真的是很值得）。

「這是當時我跟邱復生提到的主要的一個論點，就是說，這樣的 film quality，你交給美國獨立製片，可能要花到一千五百萬美金；你給好萊塢拍，那是三千萬美金，你只要有個梅格萊恩和湯姆漢克兩個在海邊走路，就要花上三千五百萬美金了。

「侯孝賢可以拍一個 epic（史詩），花五十萬美金，這個 film quality，因為這是個 epic，可以賣全世界，而且每個地方開價五萬美金、二十萬美金，不為過的！這是我看到他在貿易上的『比較利益』法則，這完全是經濟上可以預見的事。如果你可以做這樣有國際水準的 film quality，用的成本是這樣子，創作力是那樣子，這個事是沒有理由沒有經濟效益的，這個也是對投資人比較好的訴求。而不是說，啊，

你應該支持台灣電影，這個是比較沒有意義的。」

「……侯孝賢到底是一個受過訓練的藝術家，還是一個素人藝術家？我也說不上來！原則上他是科班出身，他是國立藝專出來的；可是你看他的經歷，又像是素人。也就是說，即使他在做李行副導的時候，他就已經是有那個天賦了。譬如在安排場景這件事上，如果導演說，明天這場戲要兩個路人，侯孝賢不會隨便找兩個人來的；他會想，這兩個人應該是怎麼樣的人；譬如說，一個是道士，一個是挑著雞籠的雞販，他會去想那個細節，他可能還會加一隻狗，他會去想『戲劇』是怎麼回事。他是這樣的一個助手、一個副導演。到了他導戲的時候，其實他最厲害的就是他對景深的意見，戲不只是在表演者身上，連他背後所有東西都是戲，他有這個洞見。

「這些東西究竟他是怎麼得到的的？我其實是不知道的；他是怎麼變成這麼厲害的藝術家的？也沒有一個明顯的 training 看得出來，他就是一點一點的從工作當中體會出來的，是個天生的藝術家。

「這些東西都不需要去任何人幫忙，我只想說，把（侯孝賢電影）做生意的方式改變一下，重組而已。我們已經不需要去國際上做宣傳：『嘿，台灣有個侯孝賢！』你完全不需要去做這個事，他已經都做成了。你也不需要去跟人家解釋：『這個電影有什麼好。』他也已經全部做完了。

「這是一個寶，不是嗎？

「我覺得他是一個『bankable 的投資標的』。」

②巴黎電影節，由巴黎市政府每年夏季舉辦，除了放映室內的電影活動外，還有露天電影及座談會，每年吸引上萬人次觀賞。

③ 新藝城電影公司（Cinema City Company Limited, 1980-1991）是香港八〇年代一家主要的電影公司，目前已經結業。創業作為《滑稽時代》（1981，吳宇森導演），最後一部電影為《蠻荒的童話》（1991，盧堅導演）。曾經製作、發行的影片包括有：最佳拍檔系列、英雄本色系列、監獄風雲系列、開心鬼系列等，核心成員有麥嘉、石天、黃百鳴、徐克、施南生、曾志偉、泰迪羅賓。新藝城原本是由奮鬥影業公司改組而成，奮鬥公司是黃百鳴、石天、麥嘉三人為核心，電影以民初諧趣功夫片為主，包括「鹹魚翻生」。他們獲得當時首三年投入資金超過一億，在充足資金的支持下，新藝城年產量由兩部增至十部。

雷氏在新藝城創立首三年投入資金超過一億，在充足資金的支持下，新藝城年產量由兩部增至十部。

該公司八〇年代初民初以諧趣功夫片為主流的製片方向。一九八二年，徐克妻子施南生加入，成為新藝城行政總監，重資開拍《最佳拍檔》，最初相中周潤發，但怕撞期，故徐克推薦許冠傑為男主角，許冠傑以二百萬港幣的天價（當時一部小型電影的成本大約為一百萬港幣）演出，結果在創下二千七百萬港幣的票房，打垮了嘉禾的龍少爺，也使麥嘉贏得最佳男主角；同時邀請該片女主角張艾嘉進入管理階層，專門負責台灣方面的電影事務。

一九八一年，吳宇森推薦徐克加入，徐克執導的《鬼馬智多星》，除了票房高達七百萬元，同時擺脫了理階層，專門負責台灣方面的電影事務。

④ 第二個拿下「坎城高等技術大獎」的華人有三人，二〇〇〇年張叔平、杜可風、李屏賓三人以《花樣年華》，一起拿下此獎。

⑤ 法國電影筆記，法國重要影評雜誌，高達、楚浮都是該雜誌早期作者，其評論在世界影壇有指標性作用。

⑥詳見本書「第五章　侯孝賢與杜篤之」中的「化整為零的分軌概念，收錄、重組聲音元素」一節。論及《珈琲時光》日本出外景時錄音出狀況，但之後回台後製時，因為當初使用Atton收錄，故最後需要的聲音都兜出來了。

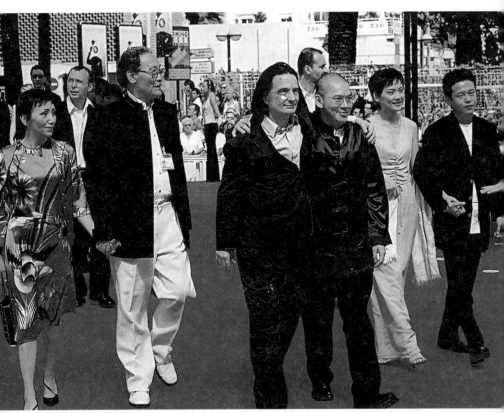

《你那邊幾點》參加坎城影展時走紅地毯留影，汯呫霖電影提供。

《不散》，汯呂霖電影提供。

第八章　What a Life

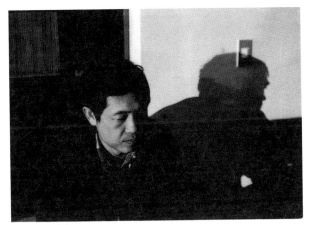

◎照片杜篤之提供

行腳天涯，與何平共處的歲月

「要不是拍電影，我不會來這裡；
要不是拍電影，我不可能過這樣的人生、有這樣的體驗！」

這個感受，許多電影工作者都提起過。

二○○四年冬天，十二月的某一天，我到「聲色盒子」去訪談，何平導演也在，杜篤之正在做何平的電視劇新作《猜匪諜》，那天好冷，大夥聊了一會兒，何平人就不見了，再出現時，手上提了羊肉爐所需的配料、鍋底。工作室裡一陣歡呼，不到十分鐘，那張大辦公桌馬上變成了餐桌，杜篤之還拿出珍藏五十年的金門高粱，一群人圍桌喝酒吃肉、談電影、談拍片趣事，好精彩的一個冬夜。

那一夜，外面的天特別凍，屋裡的爐更顯得格外暖和，每個人臉上紅通通的。

電影人的人生，還和別的行業真不同！

快，電影人則會固定在一個地方、生活過一段時間。

我想起自己的記者生涯，也是上山下海四處奔波，但兩者還是不同，記者的移動點很

有些經歷，只有這個行業的人才有：那種生活，沒有人這樣過的！

讓人不禁興嘆，What a life！

兩人聊起當年拍片趣事，譬如，拍《國道封閉》時，泡遍台北東北角沿途的所有溫泉！

看遍台灣的日出、夕陽

何平說：「拍《國道封閉》時，我們是看遍了台灣的日出與夕陽，從南到北。」

「真的啊？拍那麼多，因為公路電影的關係？」我很好奇。

杜篤之開始吐槽了：「而且他要『日出』或『夕陽』的時候才拍，平常大白天、大黑

夜的，他都不拍。所以我們那兩個月的生活幾乎是，早上三點鐘起床，趕到現場，準備好，

六點半開機，拍拍拍……拍到七點半，天大亮了，不能拍了，收工；從現場回到家，已經

是中午十一、二點了；睡三個小時，午後三點再去現場準備：五點半，六點鐘開機，拍到

七點，又沒光了，就該回家了，回到家已是午夜十一、十二點了，早上三點再去（哈哈哈哈）。

這樣一搞，又沒光了，搞了快兩個月，這種事情⋯⋯」

「你還真是會折磨人！」大夥矛頭指向何平，何平舉起酒杯來先乾為敬。

「而且他的工作場所是『國道』，我們都在大馬路上拍，你想想，有多危險。第一天拍戲，就跟人家撞車，就在八里到萬里的路上。」

「我印象中都是車上的戲！」我想起當年看《國道封閉》的印象。

人肉罐頭

「我們曾經在一輛 Chartie 的吉普車裡擠了三個演員，再加上導演、攝影師、攝影助理、我，還有沒有燈光師我忘了，至少有八個人擠在一輛車裡，還要看起來只有兩個人，而且是在銀幕上呈現出兩個人很寬鬆的坐在車裡面演戲⋯沒拍到的那一邊，呵，擠得滿滿的。攝影師是小韓，韓允中，又胖又魁⋯攝影機又佔地方⋯小韓是拱著身、背緊貼著車頂來看鏡頭裡的畫面⋯導演呢，頂著小韓的肚子，從中間的位置去看鏡頭⋯我呢，就蹲在導演屁

股後面，從導演兩腳中間去檢查我錄音機的音量如何，真是『牽一人、亂全局』，只要有人移動，其他人都出問題。」

「就這樣，我們全部擠在一起，然後呢，那是個夏日三伏天。因為要錄音，不能開冷氣，窗戶還要關起來…小韓又很容易出汗。他說他拍到一半時，已經看不到了，因為眼鏡上都是霧氣，他拿起鏡片來用手擦擦，才勉強看到一點點（哈哈哈）。就這樣，全片幾乎都馬路上拍，又不能出車禍。」

「啊？有沒有人擋？」

「當然有些防護啦，但是馬路上狀況那麼複雜，誰知道呢？只要有一點點狀況，這一車都不知道會發生什麼事？然後這一車人，每次一個鏡頭導演喊卡，攝影機停機之後，沒有人動得了，因為我們是『一個卡一個』！可能你的腳在我頭上，我的腳在你腦袋底下，要另外有人先幫我們開車門，然後我們就像『倒罐頭』一樣，咕嚕嚕的被倒出來，倒出來之後，才能分開。何平盡搞這種事，很好玩。」

有苦，有樂

《國道封閉》杜篤之覺得是成功的，片子很好看，「當時我們的拍攝條件和資源真的很差，那時候我同時在做兩部片子，一個是《國道封閉》，一個是《春光乍洩》，都是『學者』①的。」

聽說後來《國道》的工作人員都沒拿到最後一期酬勞，只有杜篤之拿到了。一開始大夥還耐著性子跟製片要，要到後來，氣得跟老闆吵，人人最後都是「老子火大，不要了」，其實這就上當了。杜篤之是從頭到尾不跟他吵，只是持續的追債，他的目的是要把酬勞拿到；拿到之後，大家都恭喜他，還給他取了個外號——「『剝』李剝皮」，因為製片的外號就叫「李剝皮」。

其實大夥追討酬勞時，曾和李製片溝通，「這個戲我們真的做得非常辛苦，因為難度非常高。」

李製片居然回說：「你們自己願意的，你們有自己的作品啊！」這位製片如今已經不

在線上了。

「不過那時候我們也有很多快樂時光啦！包括我們在金山拍到天亮，臭得要死，全身是汗，大家跑到陽明山的馬槽去晒太陽。回台北時，途經陽明山，轉往馬槽，到附近去洗個溫泉，睡上兩個小時，再回家補個午覺，接著去拍黃昏的戲，這些都是很開心的。那一次，我們是從南到北，看遍台灣所有的夕陽，別人是沒法有這種經驗的。」一旁聽的人都好生羨慕。

「我記得有次在南部，一條路到盡頭，太陽就在盡頭處，火紅火紅的，彷彿近在眼前，真是美啊！」

「可是李行導演曾經說，拍夕陽看起來很假？」我記起李導演說過濁水溪橋下拍攝《養鴨人家》的經驗②。

何平說：「拍那個時間的光，叫 magic hour，魔術時間，成就了攝影的美，苦了大家！」

吵歸吵，哥倆好

杜篤之笑說：「那個戲的品質很好，我很喜歡何平的電影，他的電影我只有《十八》沒做，包括《感恩的歲月》、《陰間響馬》、《國道封閉》及《挖洞人》等，都是我負責音效。」

兩人的交情可見一斑。「可是我們倆經常吵架，但都是建設性的，為了事情好。他的《挖洞人》我也很喜歡，我只有一個印象，就是《挖洞人》對聲音的觀點，做得滿不錯的，是比較擠，但也比較理性，該什麼就硬切。

「之前做《感恩的歲月》時，我們為了『理性與感性』在吵，有一場戲我想要歡呼大一點，他想要感情多一點，兩個人就在那邊吵，吵到半夜，爭執不下，各自回去想了一晚上，第二天他來跟我說，『我覺得用你那個好！』我回去想了一晚上，跟他說，『我覺得用你那個好。』兩個人又開始吵。」

何平接腔道：「《感恩》我還幫你配音，配的是馬景濤哥哥的聲音，那部片子周旭薇做副導，我們在日本拍了快三個禮拜，整個戲拍了五個月，從端午節開始拍，到了中秋節還

沒拍完。因為要搭景，所以慢。我記得那是中秋節，我坐在中影，我們就為這個效果吵。」

兩人相視大笑，憶及當年情景，都還很樂！

何平說：「那個戲重新剪過，因為第一剪有點長，有點拖拉，所以後來重剪、重弄。那時候剪太趕了，因為要趕金馬獎，大家都沒睡覺。因為我是用大帶，那時候我已經用 video 剪了，做了一個月，拿個睡袋，就睡在小沙發上或睡地上，整天待在剪接室剪片，第一剪出來，就被趙琦彬③趕緊送去金馬獎了。」

哇，真是十萬火急！

何平還追著趙先生問：「這樣好嗎？才剛剛剪出來，連回頭看都沒看，就拿去給評審看。」當時國片產量已經銳減了，但是一年還有個八、九十部。

「符號，我是從何平那裡學到的！」

一晃眼，二十幾年過去了！

想起第一次跟何平合作，杜篤之說：「是拍《陰間響馬》，當時就覺得這個導演太讚了，

他會拍些狗怪東西，許多鏡頭很古怪，就覺得很過癮。那部片子是那段時間裡，我覺得最能夠滿足自己在音效上的想像。後來給董氏基金會拍戒菸廣告時，我們又做了些新嘗試，譬如讓蟑螂開口講話⋯⋯那些聲音都是後製時做的，很過癮，很能滿足我做東西想像的那一塊。做完這兩個片子之後，何平才去拍《感恩的歲月》。」

「那支戒菸廣告我看過，是一九八八年冬天，我第一次跑金馬獎新聞，第一次看何平的片子，是被同業拉去士林片廠試片間看的，記得看片時，只有我、同業及導演！」我想起當時。

「有件事我是從何平那邊學得、是從他那裡清楚的，就是『符號』。」

怎麼說？

「有些東西不需要說，你只要丟些元素進去，它就會產生效果，那些元素就是『符號』。符號，已是大家的共識，符號讓人很容易就直接進入，因此成為一個最省事的說明方式。符號這個概念是從做《感恩的歲月》時我才更加明確。」杜篤之回答。

當時何平剛從美國雪城大學（Syrecuse University）學成回國，「我們都會有的沒的閒

聊，所謂的學術是什麼？他們出國取經，帶回些什麼經來！」

煙霧繚繞中，我看著桌邊張張微醺的臉。這一晚，何平、杜篤之說得有趣，我們聽得入神；當年的苦，如今回憶起來，卻都滋味無窮！

愉快美好的時光，總是剎那消逝；但留下的記憶，又長存、迴旋於腦海，久久不去！

《戲夢人生》，初訪母親的故鄉

「拍《戲夢人生》時，所有人都去了大陸，在那邊生活了兩個多月，現在老朋友見面，都會提起當年《戲夢》的那段時光。當年我們跑遍福建沿海，從福州、漳州到泉州。」

「拍《戲夢》時，侯導拍不出來，跑出來抓頭是怎麼回事？」多年的疑問，我總算找到可問的人。

「就是不能讓演員一進來，看到一堆人在現場，演員會覺得那個不是他的家，在裡面他會不自在。所以我們工作人員都躲起來，但是 Boom Man 就很難。以前的老房子都有天

井、屋頂很高，所以我們就爬到閣樓上，看演員走到哪裡，我們再去釣麥克風。你想，陳

年老屋的閣樓，幾十年都沒人上去了，又不很大，人沒法站在上面，所以小湯（湯湘竹）

就趴在閣樓上釣 mic，手臂上沾了很多黴菌，回來半年了，都還沒痊癒。」

「最有意思的是那片牆壁，讓人感覺，真是家徒四壁，當時房內樑柱的木頭都乾掉了，

不像是個很熱絡、許多人活動的地方，我們就想辦法把它弄得比較光亮、有人氣，想了很

久，就在牆上、樑柱上，抹上一層花生油。」

出外景時，各種狀況都有，更加機動，劇組之間的相處、與當地人間的相處，都是學

問，也是難得的人生經驗。「電影外景隊不太一樣，它在那個地方會生根的，它要在那裡和

那些人一起生活，過一個月、半個月，這樣就會交朋友。而且電影拍攝期間，交朋友更容

易，因為大家的目標都共同集中在同一件事情上，不但白天、有時候連半夜都在一起；辛

苦的時候、快樂的當下都在一起：那個會有感情的，那個滿屌的，那個體驗是一般行業裡

所沒有的。」

話通，人親

「我們要在那個地方生活，會跟地方上認識的。那次我們在漳州鄉下拍《戲夢人生》的外景，有一天一個老太太抓著我的手一直看我，她好高興！你知道爲什麼？她從來沒見過一個穿得這麼乾淨整齊的人，講的話跟她一樣，因爲漳州話和台語一樣，因爲她以前看到所有講漳州話的人，都是髒兮兮的，一輩子都在那個地方生活；有時候來了個乾淨的，講的又是普通話，跟她講的話不同；她萬萬沒想到，怎麼突然有一天，來了個乾淨的後生仔，和她講的是同樣的話。後來我跟她聊天，她說，『我一輩子沒離開過這裡，我娘家在上面，後來嫁到這裡；我到過最遠的地方，就是有一次跟我的先生到隔壁村子去。』」

「其實不只漳州鄉下的這位老太太如此，在美國，很多地方的人也是如此。」我想起自己在美國鄉下的經驗。

「她很好奇，爲什麼我會講他們的話？我們在當地借東西，哇，眞好借啊！什麼都給你；反而協助我們拍戲的福州電影廠員工，雖然都是大陸人，卻什麼也借不到。因爲福影

廠的人只會講福州話，離開福州就難辦事，人家都不理。這時候反倒是我們的天下了，到了泉州、漳州、廈門，我們都ＯＫ，語言都通，我們要借什麼東西都行，到人家家裡去拿盆、拿鍋碗的……都可以。」因為當地居民都視他們是自己人了！

圓樓，母親的故鄉

拍《戲夢人生》時，杜篤之還趁空檔期間，首度探訪母親的故鄉！

「我媽的老家在漳州永安，因為以前在家裡看過老家的族譜，知道有這個地方，拍戲時來到漳州，我打開地圖一看，哎，就在附近。沒拍戲時，我就叫司機帶我去。」

「族人還在嗎？」

「已經找不到了，但是我知道那個地方，很漂亮的，有條很乾淨的河，有座很美的橋，那是我媽以前的家，我就沿著路一直走進去，找到那座圓樓。圓樓是中國的古堡、城堡。

以前用來防土匪的，有很多圓頭蓋在山尖頂上，這邊人家上不來，只要顧另一邊就好了！圓樓周圍都是水田，四下裡還栽植了各種水果，看起來滿富裕的。一樓是養牲口的地方，

養豬、養雞鴨；二樓才是廚房、住人，還挺衛生的，很多東西都是大家共用。最大的圓樓有七、八百戶，小的圓樓也住了兩、三百戶。裡面有儲糧、水源，放武器的所在，如放槍的槍眼、打仗的東西等，統統都設計好。中間是宗祠，婚喪喜慶都在這裡舉行。因為是同姓，很多東西共用，譬如裝米的器皿，不用每家都有。正門迎娶時才開，出殯從後面出去，都有一些規矩。

「我真的到那地方去參觀過，在圓樓裡面去走走、去感受。不拍電影，我不可能來這裡。因為到了漳州，你還要花上一天的時間，坐個出租車，一路嘟嘟嘟的顛到那裡，顛到車子都顛壞了。

「當地人告訴我這裡是後來才被人發現的，聽說是老美偵測大陸哪裡有飛彈基地，後來在衛星圖片上看這個地方很怪，怎麼會有那麼多一個個圓圓的東西，很像飛彈基地，於是派人祕密探訪，才發現了圓樓，我還照了好多圓樓的相片！」

品好滋味

《好男好女》，廣東深山，烤鮮乳豬

《好男好女》有部分的戲也是在大陸拍的，第一場戲的外景地是在廣東偏遠地區一個湖中的一座島，地方很漂亮，感覺跟明朝似的。「我們每天要走好遠的路，找了挑夫幫忙挑器材，因為電瓶很重。大夥每天先是坐兩小時的車到達湖邊後，再坐半小時的船，來到島上，再走路半小時，才到外景地。」單趟路程就要花上三個小時，「已經是二十世紀末了，那個地方卻從來不知『電』為何物，至今都沒接過電、沒用過電。」

「那你們怎麼拍片？」

「我們就用煤油燈、電瓶燈。當地有個很大的特色，牆壁都是黑的，因為沒電，生活方式還很原始，家家戶戶煮飯炒菜，都是燒柴火，就因為長年用柴燒飯，所以屋內都是黑

的，因為被煙薰的。」

「聽說房子有兩百年了。我們駐紮在當地的一間小學裡，天天在那邊籌備前置作業，就用他們的的教室。每天都有鄉民經過。有一天有個人騎著個腳踏車過來，當地是山區，路十分的崎嶇，腳踏車也可以騎，但就是搖搖擺擺的不穩，那個人騎著車，車後座還綁了隻小山豬，是在他田裡抓到的。（天啊！）反正那隻小山豬死掉了！

「我們一看就問：『可不可以賣給我們？多少錢？』『五十塊。』『好啊，中午大家加菜！』

「大陸廚子拿著菜刀，怎麼也弄不下來，因為刀太鈍了，我們的道具小許就急了，拿把美工刀就出來說，『用這個啦！』一用，『哇，這個好！』

說到此，大夥一陣爆笑，並趕緊加註，「一把美工刀，就把整頭山豬給拆了，連毛都刮得清潔溜溜。」

美工刀後來也送給了廚子，「那天我們真的是吃山豬肉，甜的，新鮮的。」

西藏山顚，臥賞銀河

電影人儘管辛苦，但工作中有另外一種收穫，生活多樣豐富。杜篤之說：「很多東西其實滿懷念的，像小書他們懷念的東西比我多了，他們去山裡拍戲，認識原住民，變成了哥兒們、拜把。像陳博文的助理去過西藏，回來直嘆，西藏好美！他認識的那位喇嘛，我們也都認識。喇嘛的父親是西藏貴族，在當地開了間很有規模的旅店，自己蓋的。這個喇嘛住在台灣，他帶我們回西藏他家去玩，熟門熟路不說，給我們準備的都是最高檔又最便宜的。我們說要洗澡，喔，沒問題，馬上去買臉盆、買水、燒水；西藏當地人很久才洗一次澡，家裡都沒準備臉盆什麼的，要用，得去現買。」

「出去玩也是，僱馬夫，一人騎一匹馬：晚上露營就在高山上，看銀河、看星星，山上沒有空氣污染，星光連成一片，特別清亮。」

「我也看過，在南投山裡看過！」我想起大學時跟社團團友們在南投山裡經歷的那一個奇特的夜晚。

同一個天空，卻滋養了不同時間、不同地點、不同國族人們的心！

《殺夫》，澎湖望安，港邊嘗鮮

「我還在望安看到過！記得是曾壯祥導演拍《殺夫》，我跟著去澎湖望安，白天錄海浪、錄環境音，晚上就錄蟲鳴。望安就那麼一條環島公路，晚上沒活動，我就趴到馬路中央，把錄音機打開，錄他個十分鐘，晚風習習，好涼快，白天曝曬過的熱氣還沒有消散，人躺在路上，地是熱的，風是涼的，真舒服。抬頭一望，眼睛特別聚焦，哇，滿天的星星，然後就咻──咻──咻──的，五分鐘內，大概十幾顆流星劃過天際，好舒服！」

「我在那裡待了一個禮拜，白天也沒人管，因為我只是去收環境音，不用去現場，現場拍他們的。我就借了輛摩托車，背著錄音機騎上車，穿條短褲，上衣也不穿，因為隨時可以跳到海裡面去游泳（哈哈哈），整個島都沒人，我把摩托車一熄火，找個地方放好錄音機，就下海去了。隔了一會兒上岸，等身上曬乾了，錄音機背著，騎上車就走。那些天裡，我早上五點鐘就起來了，因為早起才有鳥

夏夜的望安，安靜到遠處的牛叫聲都清晰可聞。

叫聲，起來後就先去碼頭，蹲在那裡等漁船回來，只要船一靠岸，就是新鮮的石斑魚，好

大一條，才十幾塊錢，拿到馬路旁的小店裡，就要他煮，這就是我的早餐，好爽。」

這真是天堂般的日子，何平說他是「人生至此，夫復何求！」

有一天杜篤之去游泳，游一游覺得噁心就回來了，「因為我張開眼來一看，海床上黏著

這麼大一條條黑黑的海參，活的啊！像毛毛蟲一樣，噁──趕緊上岸。」

《苦戀》，那碗韓國辣魚湯

一九八〇年，杜篤之跟著王童導演到韓國釜山去拍《苦戀》。

「釜山出海口是一片沼澤，沼澤裡長滿了蘆葦，我們坐著小船，在蘆葦叢裡鑽來鑽去，

才找到我們要拍的地點，那裡的蘆葦有一個半人高，劇中描寫男主角躲在蘆葦叢裡，餓了，

就抓生魚來吃。拍戲時正當冬天，好冷。南韓因為防著北韓，所以晚上有探照燈掃視海岸。

我們正在拍戲，不能一下亮一下暗啊，就要韓國製片送兩條洋菸去；當時韓國還滿封閉的，

有洋菸，什麼都好搞定。他們也很好玩，快要掃到拍戲現場的這片區域，探照燈就跳過去

（哈哈哈哈），過一會兒，嗚嗚嗚的又掃回來，照到這邊又跳過去，一個晚上都這樣，然後我們就在那裡拍戲。」

「他一晚上就抽掉兩條菸！」何平消遣韓國軍人。

「你知道晚上消夜我們吃什麼嗎？哇，那可是我最回味的東西。當地人在那裡現捕的魚，活的，都是這麼大的小魚，放上辣椒，煮辣魚湯。晚上蘆葦叢裡又冷又溼，我們就把蘆葦抓一抓，讓枝葉密實點，人往蘆葦後面一靠，這樣風就吹不到了、也就暖和了，大夥穿著軍用大夾克，靠在蘆葦稈上，喝著又辣又燙的辣魚湯，哇，有夠讚！我覺得最好吃的就是那碗辣辣魚湯，因為天冷，一道暖流下肚，滋味特別不同！」

聽杜篤之說的，大家開始口角生津，「中影有個製片助理小偉，平衡感很不好，反正每次聽說有誰摔跤，回頭一看，一定是他。因為蘆葦叢裡路很小，很難走，常常就聽到撲通一聲，哇，小偉又掉進泥巴裡面去了，總之，他每天都有事。

「因為我們喜歡吃辣，吃麵都是一碗上來，整碗湯麵上飄著一層紅，人人都吃得碗底朝天；小偉也吃完了，只是他一吃完，就喊肚絞痛，馬上就被送走了，因為辣到受不了，

半路去攔警車，嗚喔——嗚喔的，把他送進醫院去。」

「我室友是日本人，他女朋友是韓國人，他去韓國第二天就送醫院了，去了五天，有三天在醫院。第一天沒吃什麼，第二天去跟岳父岳母吃飯，吃完第一碗辣椒，就送醫院了。」韓國人的辣還真傷外國人。

「回來我們就問他，後來怎麼樣了？小偉說，『沒事，我到那邊就好了！』問他怎麼好的，『放個屁就好了！』腸子通了，就沒事了。」

那個年代，台灣電影還沒有現場錄音，杜篤之是去收環境聲的，反正跟著去玩，沒責任，回來以後再配音。

《牯嶺街少年殺人事件》，台北美新處街角那一碗熱呼呼的麵

「沒錢還窮開心！」拍《牯嶺街少年殺人事件》時，工作人員如此自稱。

劇組開拔到屏東，當時預算已經用罄，錢還沒籌到，但是大夥都很開心，因為好吃又好玩。《牯嶺街》片中的冰果室就是屏東糖廠的冰果室，拍戲空檔，這裡也成了劇組的冰果

室，「糖廠的冰真是好吃，那個紅豆冰、冰棒，太棒了。」吃冰、打球，晚上還去偷拔椰子，快一個月了，都住在糖廠宿舍裡。「那時候台北已經沒有牯嶺街了，片中牯嶺街的場景是在屏東陳設的，那條街就是當時屏東縣長官邸前的那條路，牯嶺街上所有的陳設都是克難自助完成的，我們還弄了輛老公車來開，就為了拍最後那場小四殺小明的戲。」

「那建中後面的腳踏車車棚呢？」

「那個倒是建中的實景。拍建中也很過癮，因為都是夜戲，片中的小明、小四都是讀夜間部的。我們晚上拍戲，拍到天快亮，收工，收工以後大家都不走，為什麼？就等著吃早餐。」

「因為建中旁邊有家賣麵的，就在建中到美國新聞處的那條路上，有一攤福州麵，蛋花湯裡放顆福州丸，哇，真是好吃到不行！

「那段時間，我們每天早上就等他開門，麵攤好像五點還是五點半才開始賣，我們只要拍到凌晨四點半，大家就不走了。

「那邊有很多椅子，不是給客人坐的，而是給你當桌子用，至於坐呢，就坐在人行道

上，人行道不是有塊突起的部分，就把它當椅子來坐，每人拿張椅子當桌子，擺在腳前，麵碗、湯碗往椅子上人行道一放，人一屁股坐上人行道，就吃將起來。啊，那個麵真好吃！」

生命中的 Magic Moment，電影給我的

也是拍《牯嶺街》的時候，就在小四家，就在金瓜石的那間房子裡。

「有一天下雨，晚上弄到兩、三點，大家都很沒精神了，現場很安靜，動作也開始緩慢起來。那天晚上真的好神奇、好漂亮！因為那天有點毛毛雨，屋簷上的水正慢慢結成水滴，燈光師從屋外打了個月亮光進來，光線灑在水滴上，水珠邊緣霎時鑲上一層金黃的柔光，哇，真漂亮，你就看到那些亮晶晶的水滴，一顆顆的慢慢變大，然後墜落；接著，又是一顆，慢慢變大，再次掉落。

你怎麼會看到這些景象？就因為你在那邊已經工作到半夜兩點鐘了，所有人都沒精神了，四周非常安靜，動作也遲緩了⋯這時候，你才開始注意到，在你周圍，原來有這麼美的東西！

「生活就是這樣，這個體驗太美妙了，你可以看到，連水滴都漂亮！它是如何成形，慢慢的擴大、變化、墜落，整個過程就在你眼前發生，可是以前你卻視而不見。」

「美，就在不經意中闖入你的眼簾，洗滌你的心靈，這是個什麼境界？

「那天剛好是個綿綿細雨的冷天，我們縮在金瓜石的那間屋子裡，眼看美景就在你眼前發生；但同一時間，你又好怕那個屋頂會垮下來。因為房屋是破舊老屋，屋頂上我們還蓋了層雨布，免得滿屋子漏雨！」

「怪不得那麼多人喜歡拍電影！」

「喜歡啊，我到現在都還很懷念那些現場工作的時光！」

立足台灣，放眼世界

香港打天下

杜篤之第一部去香港拍的電影，就是舒琪執導的《基佬四十》。

「我第一天去跟他們拍片時，剛下飛機，到旅館放下行李，拿著器材就去現場，到了現場一看，工作人員已經打好燈、要開機了。很快，第一個鏡頭的錄音有點複雜，從一個房間到另一個房間，攝影指導是黃仲標，他跟黃岳泰都是香港很出名的攝影師，比黃岳泰年紀稍大一點，人稱『鏢叔』。」

拍完第一個鏡頭，鏢叔跟導演舒琪說：「沒問題！」後來舒琪才轉告給杜篤之的，自此之後，他的人馬到了香港，鏢叔總是罩著，杜篤之說：「鏢叔對我很好！」因為鏢叔看到那場戲的每一個過程，杜篤之的麥克風都盯得到，而且又沒有妨礙他的攝影作業。杜篤

之那時候剛去香港，才開始打天下。

「會不會緊張？」

「還好，你就把工作上的東西弄出來嘛！不過剛開始我的廣東話講不好，現在我的助理都講得比我好，因為工作人員碰到我就用國語說，碰到我的助理就用廣東話講，所以我學得比較慢，其他人廣東話都溜得很！」

如今杜篤之這組團隊在香港已經闖出了名號，連助理出馬，在香港都是熟門熟路，幾乎每個劇組的製片、攝影都認識他們，每次拍到一個場景，都一堆熟人。

「香港拍片很有效率，動作很快，戲也集中，十二個小時全都貫注在錄音上。我是從《海上花》之後劇組控制，你不用主導整個進度，心裡面比較輕鬆，配合就好了。拍片有就很少去現場了，偶爾去代個班，現在整個重心都放在後製上。做後製有時候要趕進度，壓力比較大，有時起來喝個水都沒辦法。」

不過他還是很懷念以前跟戲的歲月，有次聚餐，侯導還和杜篤之說：「哪天再回現場來玩玩！」

除了舒琪，杜篤之合作過的香港導演也不少，王家衛之外，許鞍華、關錦鵬、陳可辛等人都跟他合作過。

陳可辛的《甜蜜蜜》是他收的音，「後製不是我做的，不算啦！」從頭跟到尾，來整套的，他才算到帳面上。

早在拍《地下情》時，杜篤之就和關錦鵬導演有所接觸。「那時候我沒辦法幫他做後製，我幫他收集環境聲。之後是《越快樂、越墮落》，還有一部跟楊德昌一起提案的電影。」

至於許鞍華導演，是從《客途秋恨》一路下來，多跟杜篤之合作。「我想做新的嘗試，所以許鞍華的《幽靈人間》來找我時，我覺得可以好好的弄。我不喜歡用聲音來嚇人，那樣太髒了！」杜篤之的鬼片配音理論並不複雜，傳統做法是透過突然出現的高低頻，或一些預警手法，來達到令人汗毛直豎的效果，杜篤之覺得「髒」，他捨棄一般驚悚、恐怖片中常用的手法，另尋他法，從心理層面下手。譬如做《幽靈人間》時，處理遭鬼附身、主角極欲擺脫糾纏的情景，他加入汽車煞車時皮帶收放磨擦的聲效，讓角色肢體產生一種急欲將附身之物摔出去的感覺，創造了意想不到的反諷及喜感。

杜篤之說：「我做《幽靈人間》時可以發揮想像力，這些聲音屬於非寫實類的，你就要自己去找。大部分我還是用比較顯著的方式做，只在偶爾需要的時候，才放入恐怖的音效。就因為放得很少，所以有人會覺得，啊，那些音效好像可以滿足他看恐怖片的需要；如果整部電影我都不停的放這些音效的話，可能也沒效果，就平掉了。」

那年香港電影金像獎，《幽靈人間》的音效還因此被提名；二〇〇六年杜篤之又以《2046》入圍同樣項目，在香港，文藝片、鬼片的音效能受到注目很不容易。「我真的沒有想到，這樣的片型能入圍，提名就很不錯了，尤其我是個外人。」

和香港導演合作，他們的要求又是什麼？

「其實一樣，大家的看法都差不多，唯一不同的是，可能每個人的『個性』不同，所以在某些重要關頭，決定會不一樣，從『怎麼做決定、做什麼決定』就可以看出個性。」

杜篤之也想做動作片，台灣一直沒有機會，香港製片幾次找來，他因為事前答應其他影片而推掉了，不過杜篤之還是期待改變的機會。「藝術片是我們很熟悉的一塊，現在也知道可以控制到什麼程度了。動作片是要花大錢的，台灣其實沒那麼多錢做這個事，偶爾逮

到一個機會，我就好好弄。」

ABC的紀錄片

　　除了和台灣紀錄片合作，負責後製的音效工程外，杜篤之也和好萊塢的紀錄片小組合作過，當時有組攝影來台，替美國ABC電視網拍攝一部有關台灣的紀錄片，他們需要一位當地的錄音師，杜篤之就去了。

　　工作之餘大家閒聊，攝影說：「現在拍我們紀錄片，其實是進入好萊塢主流的一個跳板；我們在這個裡所受的訓練，將來會有用的。」

　　杜篤之觀察到，「那些訓練其實是有一套規矩，有套方式的，它不是隨便訓練的。譬如紀錄片要怎麼拍，要怎樣去捕捉某個片段，將來回來剪接時，才可以完整。台灣不是，台灣是看到什麼先拍一點，隨意的，回來常常會接不上。」

　　好萊塢從嘗試裡已經累積到很多經驗，不再走冤枉路了。好的是，有規則可循；缺點是，這些或許會變成限制。但是對初學者來說，有規則比較心安、容易入門。

「我跟他們拍，覺得很過癮。」後來攝影還寫信來給杜篤之，因為杜篤之不但幫他們

錄音，還在作業中適時推了一把，讓一切到位。其中有個年輕攝影師，想要拍出軌道的感

覺，但是又沒帶軌道來，「他們只帶了輕便的裝備及一副滑板來，於是把攝影機放在滑板上，

然後推那個滑板。因為我跟著他錄，我知道他要拍到哪個地方，但是他推的力量不夠，快

到定位時，我就碰他一下，再推一把，讓他到位，就很爽，你知道嗎？那個合作的感覺就

很好、很過癮。」

「這樣的合作經驗，你在其他地方碰到過嗎？」

「別人我不知道，這組人的作業方式和我們所知道的台灣方式有點不同，他們很知道

自己要怎麼工作，才會弄到他們要的東西。他們是有一套工作方法的，每個人都知道彼此

要如何相互配合。我算是很會觀察的，他們只要跟我講怎麼工作，我就知道要怎麼配合，

他們對我也很放心。」

「這種觀察力及適應力，是你從以往的工作經驗中累積下來的？」

「對！我可以看得到裡面一些比較細節的部分，只要一講或大概看看，我就知道他們

想幹嘛，或他們現在做了什麼。」所以，Magic Moment 誕生的那一剎那，他有能力掌握！

日本、澳洲、泰國

「我發現你和所有人合作，不論是好萊塢來台灣拍紀錄片的工作者，或劇情片工作者，或者你到香港、日本、澳洲、泰國，都可以很快就跟當地接軌，原因是什麼？是因為你已經找到了對的工作方法，但是你是長期在台灣工作啊！」我追根究底。

「去另一個地方雖然有時會不太一樣，但你也知道電影音效是幹麼的！」

「就因為你知道，所以很快可以進入情況？」我接著問。

「對，記得我在日本混音時，不太需要翻譯。日本人為了保險，都會請一個翻譯，是日方請的。有一次來了個翻譯，他剛譯完一部大陸片，也在日本的『日活錄音室』做（那時候我們每部片子都在『日活』做），我們錄了一天，翻譯在旁邊呆坐了一天，什麼也沒譯。」

晚上吃飯時大家聊天，翻譯說：「哇，怎麼差別這麼大？你們這邊這麼輕鬆，前面的片子我翻了一個月，每天什麼事都要透過我，事事得譯，怎麼你們都不需要？」

杜篤之說：「不用啊！他們知道我在幹麼，我也知道他們在做什麼，看一看就知道了，所以不需要翻譯。」結果東西做得既快又好。

後來去澳洲做後製混音，工作方式就有些小調整，因為澳洲方面是由操作員（operater）動手，杜篤之不像在日本或泰國，可以親自操作機器，「有點不太一樣，但也OK，反正你想要什麼，擺出來就知道了，這個沒什麼好騙人的，你會不會，程度如何，幾斤幾兩，一看就知道的。」

澳洲錄音室通常安排了兩個操作員，我一看，這個比較厲害，所以我每次去，先弄清楚哪個人坐哪邊，我在台灣準備的時候，就把比較複雜的動作全部集中，把難做的安排給厲害的那位，比較簡單的就給另一位，我都先安排好了，他們做起來也覺得有面子。」

後來從澳洲轉往泰國，純粹是經濟上的考量。「早期剛開始我們是做單聲道（mono）的聲帶，如楊德昌的《青梅竹馬》、《海灘的一天》等，都是在台灣做，當時我們只能做單聲道，後來轉到日本去做杜比stereo，沖印也在日本，那段時間大家都到日本『日活錄音室』去做，不只台灣，包括大陸的陳凱歌、張藝謀也都是，『日活』的主要工作變成是做華語片

了。但是「日活」的收費非常貴。打個比方，他們收費一百萬，澳洲只要六十萬，是日本三分之二的價錢，所以後來我們全都轉到澳洲去做杜比，《獨立時代》就是我第一部轉往澳洲做杜比音效的電影。在澳洲做了大概四、五年，我們又發現另外一個地方「泰國」，價錢是澳洲的三分之二。所以原先在日本要花一百萬，到了泰國，變成四十萬，最主要的考慮是這個。」

曼谷，好萊塢亞洲後製發片中心

就因為常跑泰國，杜篤之對當地也有所認識，尤其是電影業在當地的狀況。

「泰國有個現象很有意思，該國人口大約六、七千萬，電影是他們主要的媒體，要配上泰文，所以他們有個後製的業務需要，當地錄音室都必須具備製作杜比立體音效的基本技術，就因為要把好萊塢電影轉換成泰文。好萊塢長期在泰國訓練出一批人來，包括沖印廠的沖印規格、錄音室等。所以我們現在看到許多類似、應該說像好萊塢的片子，其實大部分都是在泰國製做的，泰國已經成為好萊塢在亞洲的電影製作發片中心。」

曼谷設有好萊塢八大公司常駐的技術經理，在當地監控品質，總公司每年固定至當地視察，檢驗泰國沖印廠是否達到標準，合不合格，乾淨度夠不夠，雙方有套完整的合作方式，「其實他們長時間在做這些事情，我們只是用他的設備，所有的技術、關鍵還是我們自己做，基本上我先在我錄音室裡做好了，到那邊請他們看一看，其實都OK的，在那邊沒做太多事情。因為泰國很便宜，可以省下很多錢，是個滿好的選擇。」

坎城影展

一九九三年，《戲夢人生》入圍坎城影展競賽片，杜篤之也隨團前往，因為新聞局剛好有個名額，導演易智言就幫杜篤之一起申請了。

第一次到坎城，杜篤之就見識到國際影展的嚴謹，但是他沒想到，自己也一頭栽入一場國際級一流的嚴苛測試。

《戲夢》放映前一天，杜篤之隨侯導去戲院測試影片，介紹時，侯導說他是《戲夢》的錄音師。坎城影展要求嚴謹，放映前一天，大會都會事先安排相關工程人員檢查影片，

將放映設備等調整至最佳狀態，並請導演親自檢測。杜比公司還派出一組音效工程顧問，

於影展期間全程負責音效調控，那位資深顧問說他是《戲夢》的錄音師，起初還有點好

奇，因為他從來沒見過一部影片的錄音師到現場參與諮詢的，通常他都是面對導演。片子

很快就調整好了，大會人員說：「明天就這樣放給大家看，這個沒話說。」

看片的第二天，主場一映演完，杜比的音效顧問就來找杜篤之，卻撲了個空，因為杜

篤之不知道跑到那裡去玩了，他一見到侯導，就向侯導致意：「這個片子的聲音太好了！」

因為《戲夢》有許多東西的條件和《霸王別姬》類似，可是後者有些音效有問題，鑼

鼓點的聲音有些爆掉了，那位資深顧問好奇，「為什麼這個沒有問題？你們用的是同樣的樂

器，但這個聲音沒有爆，而且對白都可以很清楚的聽到！這是在哪裡混音的？」

其實兩部電影都是在同一個地方，日本「日活錄音室」混音的。

後來兩人又碰面，專業對專業，更有話談。對於同行的肯定，杜篤之聽了特別高興。

「他是 Dolby 的資深顧問，很懂這個。」後來顧問送給杜篤之兩件 Dolby 的紀念T恤。

從坎城到台北

有了坎城經驗，回到台北，同樣是《戲夢人生》，遭遇卻有天壤之別。

「其實台北這幾年電影院多改用杜比數位（Dolby Digital）系統放映了，這個系統在解碼時誤差比較小。像以前用 Dolby A 或 Dolby SR，經常誤差很大，我敢說，如果用 Dolby A 或 SR 來看電影，全台北市的電影院大概有三分之二不標準。就算再好的電影，但在台北（或台灣）的電影院裡，觀眾多半無法聽到或感受到。」

許多導演參加國際影展時，都有這個經驗，好像在國外的戲院裡，是在看另外一部電影，因為所有聲效上的努力及細節都被聽到時，感受自然不同。最早，楊德昌在都靈影展；二十年後，鄭有傑在威尼斯影展都有相同的體驗。

「為什麼會這樣？」

杜篤之說：「理論很簡單，一顆放聲音的燈泡可以用三年，久了以後燈泡會老化，老化之後它解碼出來的東西就不準確，大部分的電影院都是等燈泡壞了，才會換。所以只有

第一年是好的，第二、三年多半都不正常。每家電影院都這樣的話，全台北的電影院只有三分之一是好的。這也有例證明，因為以前首映時我都會到電影院去看，每次我都很緊張，會去機房跟師傅聊一聊，看看設備怎麼樣。我的經驗是，這幾年好一點，因為很多放映師是年輕人，放映機有做更新，設備及管理方式都比較新式，所以這幾年能夠控制住。

在以前，每次到機房問放映師有哪些音響設備，多半不懂，就是當初人家告訴他放這裡，他就依樣畫葫蘆，道理他不懂。所以我覺得有個責任，會常跑機房去教那些老師傅。『這是幹什麼的，那是幹什麼的，下次人家調整的時候，你要要求人家檢查哪些設備。』就和他們聊這些，後來他們才慢慢認識我，有時候我去機房，會跟我談！」

《戲夢人生》是在豪華戲院首映，那是台北的好戲院，是西片院線。可是杜篤之以前的經驗是，所有影片拿到台北的電影院去放，聲音都不好，所以他很緊張，「因為那天有很多貴賓在，所以特別安排了好電影院，就找到豪華，豪華也願意幫忙放。」正式放映前，杜篤之先去看片測試，看片前，因為謹慎，還特別去問了電影院的設備，「有沒有『杜比解碼器』。」

戲院說：「有。」

杜篤之就去看了，「哇！放第一本我就知道有問題，因為完全不是想像中的東西。」他打電話到機房去問：「聲音有問題！」

「聲音沒問題啊，是你們錄音有問題！」放映師說。

「我是那個錄音師啊！機房在哪裡，我上去找你。」

杜篤之看了設備，是有杜比，的確裝在那裡，但是放映師卻用單聲道的狀態來放給他看，杜篤之當場……「這個杜比聲帶怎麼會放在mono上面？」就準備把它改過來，放映師立刻制止……「你不能動！」「為什麼？」放映師說……「那個壞掉了！」

杜篤之當時就很生氣。「你是不是要打個字幕向觀眾解釋，聲效這樣，是因為你造成的，不是我有問題。怎麼這麼不負責任？竟然告訴我，是錄音的問題！我相信在場的大部分觀眾都以為這部電影本來就是這樣子，你根本沒法解釋的，但其實是電影院的問題，因為他怕喇叭會壞掉。」那套設備有點問題，後來被換掉了。

其實烏龍狀況還不只一樁，有些戲院剛裝上新設備時還不太會用，有一廳的聲道左右

倒反，所以「車子在銀幕上是從左邊跑到右邊，但是電影院的聲音是車子從右邊跑到左邊」。

杜篤之曾請教過裝放映機的師傅，師傅說：「有可能，因為放映舞曲聲音的那個接頭有兩種款式，一種款式是這樣子，一種款式是反過來的，左右是相反的，如果裝錯了 type，就可能發生這種事。」有些細節，真正創作、製做的人才能體會。

不過放映師也想知道，「我放西片都沒問題，為什麼放你的片子會有問題？」杜篤之檢討過這個問題，發現癥結在於，「如果西片的那位錄音師來，也會知道你有問題，因為只有他知道他做了多少細節，沒有被你戲院給放出來；但是我知道我做了多少細節，沒有被你放出來。東西就是這樣，觀眾其實比較不知道這些曲折，只要看著好看就好了。但做的人是，只要你少放了一個角度，我就覺得很遺憾！」

杜可風《三條人》與好萊塢

和好萊塢工作人員正式交手，是在一九九八年，杜篤之臨時上陣為杜可風的《三條人》解決問題，和對方短兵相接，這一役，杜篤之贏得漂亮。

那一年他到洛杉磯開會，一進剪接室，大家都對他客氣非常，他還奇怪。

後來到泰國去做後製，日本製片跟杜篤之說：「他們做不到的事，你做到了。」

他這才知道，前不久他在台灣自家錄音室裡日夜趕工，每天只睡兩、三小時，一天寄出三卷「聲影對齊」的片子，在洛杉磯的剪接室裡，曾令好萊塢的技術人員們邊看邊鼓掌。

因為杜可風邊拍邊調攝影機速度，變化之快、之多，連好萊塢的工作人員都沒轍，他們根本抓不到，之前對了一星期，一本也對不上。這種情況，連日本製片都慌了手腳，該怎麼辦？於是找到張華坤，張華坤又找上杜篤之，了解情況後，杜篤之跟對方說：「你先拿幾本來，我試試！」

日本製片寄了兩本來，沒想到杜篤之一天就弄好了。日本製片喜出望外，找到好手，當然不放過啦！但是好萊塢的體制卻是層層關卡，他們先是派人來台北跟杜篤之面談，到了他公司，拿著相機東拍西拍，把他公司的設備都傳回總公司，評估過後，才和杜篤之簽約。

再一次，杜篤之通過了國際檢驗。簽約之後，對方才把所有片子寄來台灣。杜篤之為

了爭口氣，沒日沒夜的趕，愈做愈順手。於是，之前好萊塢工作人員一星期一本也對不上的《三條人》，到了他手裡，每天出三本，就連NG部分都做好了。

難怪後來他一進洛杉磯剪接室，會受到同業們熱烈的歡迎，就在見本尊的驚喜及友善中，更包含著對他專業上的尊敬。

後來他到洛城片場探班，和《三條人》的現場錄音師閒聊，當對方了解杜篤之的工作方式及內容後，都很羨慕他有機會能從現場錄音做到後製，而這種「全套來」的做法，卻是因應台灣環境現狀所產生的，「也許他們的資源比我們大（我們真的是沒資源，又想做），可是我們的狀況比較特殊（就是因為這樣才好玩啊）。好萊塢有套既定的系統、模式與做法，我們沒有；這意味著，你可能要做很多人家不會碰到的事。」從而練就出台灣的頂尖好手。

好萊塢實行的是「分工」制度，各部門都被切割了，所有想法都要和各個部門去溝通，而且要多次溝通，各部門只管他部門的事，很專精，「也管得好。」不過碰到一些突發的靈感，就沒法執行了。

那位錄音師就跟杜篤之抱怨：「我錄了很多，後製都沒做出來；而後製也說，許多他

想要的聲音，現場沒錄到。」這種誤差，在杜篤之與其夥伴間是不會發生的。一來台灣一開始就得全套自個兒來，如今就算現場錄音由他人執行，也不會發生這個誤差，因為都是公司成員，彼此間默契良好，早已了然對方的需求。

當人家問他，是否願意到好萊塢發展時，杜篤之說：「那邊的工作方式不一定能夠滿足我！」

立足台灣，放眼世界

導演吳念真參加歐洲影展時，一位觀眾曾經問他：「Tu Duu-Chih 在中文裡是錄音的意思嗎？」

那位觀眾說：「看過的港台佳片中，錄音項目都是這個字。」

這一切，乃是杜篤之三十多年來耕耘的累積。

第一個十年，恰逢台灣電影蓬勃發展，他在累積經驗、熟悉本土環境的同時，也對聲效有了新想法。

第二個十年，正值台灣新電影崛起，他得到機會實驗他對聲效的想像及做法，從土法煉鋼起步到與國際接軌。《悲情城市》得威尼斯金獅獎，總結了台灣新電影共同努力的第一個十年。

第三個十年，開花結果，技術水準及創作意念自追平國際到超前國際。千禧年《一一》、《花樣年華》坎城影展各獲大獎，展現了台港電影特殊的影像風格及意念。這些影片的聲效，都是杜篤之的努力。二〇〇一年，他以《千禧曼波》與《你那邊幾點》拿下坎城影展高等技術大獎。

綜觀杜篤之的合作對象，從國際名導到年輕新血都有，侯孝賢、楊德昌、王家衛、蔡明亮、許鞍華、陳可辛、何平、徐小明等人外，魏德聖、鍾孟宏、鄭有傑、李康生、蕭雅全、湯湘竹、郭珍弟、陳若菲等新血，他也都合作，彈性極大。他常告訴自己：「你是個專業錄音師，不能只做一種類型，要都能做。首先，要懂得欣賞。……經由參與投入心血，慢慢的，它有些變化，當喜歡的感覺跑出來時，才算做到。」

多年來，在工作中他秉持著兩個原則「態度與本事」，杜篤之說：「有態度沒本事，事

情做不出來；有本事沒態度，人家不會用你。兩樣既要好又都做到，並不容易。長期在一
個行業裡，時時熬夜，屢被否定，構想被改，有時會心力交瘁，但就算疲勞，仍要維持一
樣的態度。當放棄的念頭浮現，山窮水盡之際，就在這個節骨眼上都還要想，有無可能再
做個不一樣的。」事情往往柳暗花明，感覺對上的過癮，讓他一再印證，「不要放棄，我還
可以做得更好。現在放棄可能會後悔的事，別做，別鄉愿的就這麼算了。」

重然諾的態度，也讓他走得穩當長久：「人若沒有這個本質，今天就算搶到好東西，
明日也轉眼成空；只要技術好，重承諾，好東西來才留得住。細水長流，不急在一時。」

音像錄音師杜篤之，以三十多年的時間，在音效領域裡，從當初的一無所有，到現今
的有所成就。

他走過台灣電影三十多年的歲月。

他參與「台灣新電影」的崛起及發展。

他找出東方、台灣電影人特有的工作方式及倫理。

在與日本、好萊塢、美加、歐洲、澳洲、泰國、香港、大陸影人交流時，他以有限的

資源，做到世界水準，屢獲國內外肯定。

他時時翻新及運用聲效新科技，同時致力於對後輩的經驗傳承。

我們看見「立足台灣，放眼世界」的理想，在他身上實踐。

目前技術上幾乎都能掌握，他還想擴充。「我現在的聲音資料、設備器材夠不夠？我的品味、敏感度的訓練夠不夠？」

他的未來，天地更加寬廣！

註解：

①學者，即「學者電影公司」，老闆為蔡松林，成立於一九八○年七月，走過近三十年歲月，發行中外電影外，該公司曾發行代理過許多電影，都是台灣五、六年級生的共同回憶，如《異域》、《火燒島》、《賭俠》、《賭聖》等系列港片，就連掀起台灣鬼片風潮的《七夜怪談》，也是學者公司引進。

此外，學者還投資拍片，如王家衛的《東邪西毒》、《春光乍洩》，何平的《國道封閉》，朱延平的《七

匹狼》等片，都有學者投資。其旗下的學者影城，一九九七年開幕，擁有十三廳，號稱免排隊，平均八點六分鐘就能看到一部電影，學者電影公司總裁蔡松林說，設備豪華的外資戲院壓境，本土電影院難以存活，二○○九年九月吹熄燈號，結束營業。

②詳見《行者影跡——李行。電影。五十年》之「面對當代導演李行」篇「最後的一刻，西北雨帶來的好鏡頭」章節，頁五十三，該篇章作者為張靚蓓，該書為黃仁編著。時報出版公司，一九九九。

③趙琦彬，(1929/4/23-1992/3/21)，生於山東蓬萊，國共內戰時期，跟著學校從山東往南流亡到澎湖，後加入政工隊，民國三十八年來台。政工幹校影劇系第一期畢業，淡江文理學院（今淡江大學）中文系畢業，曾至美國夏威夷大學修習戲劇。

小學時及流亡軍旅途中，持續參與戲劇工作。政工幹校畢業後，他被分發到農教公司（中影前身），後又轉調大鵬影劇隊，戲劇經驗豐富，交友廣闊。歷任編劇、導演、戲劇講師、華視節目部副主任等職，編寫作品包括廣播劇、舞台劇、電視劇以及電影劇本。

一九七八年離開華視，繼張法鶴之後，接任中影製片部經理。在他任內，中影提供台灣新電影一塊發展園地。他曾與姚一葦在「中國話劇欣賞演出委員會」任內，以有限的經費辦了五屆實驗劇展，提供小劇場展演的舞台。從戲劇表演到繁瑣的行政業務，以及從不間斷的編劇和教學工作，使他累積了輝煌的紀錄。曾獲國家文藝獎、中山文藝獎、教育部文藝獎等。

附錄 1

參考書目及非書資料：

《楊德昌電影研究》，黃建業著，遠流出版社，1995。

《白鴿物語》，小野著，時報文化出版有限公司，1988。

《侯孝賢（Hou Hsiao-Hsie）》，Olivier Assayas、Emma Tassy等合著，國家電影資料館，2000。

《蔡明亮Tsai Ming-Liang》，Jean-Pierre Rehm、Oliver Joyard、Danie' le Rivi' ere著，陳素麗、林志明、王派彰譯，遠流出版社，2001。

《2003電影手札》，張靚蓓著，Look雜誌出版社，2002。

《王家衛的映畫世界》，主編潘國靈、李照興，香港三聯書店有限公司，2004。

《不見不散，蔡明亮與李康生》，張靚蓓著，新加坡八方文化創作室，2004。

《夢想的定格，十位躍上世界影壇的華人導演》，張靚蓓著，新自然主義出版社，2004。

《藝術家素描，杜篤之》，第八屆國家文藝獎專刊，張靚蓓著，國家文化藝術基金會，2004。

《藝術家素描，侯孝賢》，第九屆國家文藝獎專刊，張靚蓓著，國家文化藝術基金會，2005。

《光影言語》（Speaking in Images），白睿文著，麥田出版社，2007。

《電影靈魂的深度溝通者》，廖慶松，張靚蓓著，典藏出版社，2008。

國家電影資料館，電子報，2009。

台灣電影筆記網站，行政院文建會籌劃，國家電影資料館企劃製作。

非書資料：

專訪杜篤之先生，張靚蓓，2003、2004、2005、2006、2008、2009

專訪高佩玲小姐，張靚蓓，2003、2004、2005、2006

專訪蔡明亮導演，張靚蓓，2003、2004、2009

專訪製片人王琮，張靚蓓，2004、2005

專訪何平導演，張靚蓓，2004

專訪侯孝賢導演，張靚蓓，2004、2005

專訪楊德昌導演，張靚蓓，2004、2005

專訪小野先生，張靚蓓，2008

專訪鍾孟宏導演，張靚蓓，2008

專訪魏德聖導演，張靚蓓，2008

專訪駱集益先生，張靚蓓，2008

專訪鄭有傑導演，張靚蓓，2009

專訪詹宏志先生，張靚蓓，2009

附錄 2 電影片名一覽表

華語片：

1 劃

《一顆紅豆》A Love Seed，劉立立導，1979

《一九○五年的冬天》Winter of 1905，余爲政導，1981

《Z字特攻隊》Attack Force Z，提姆・勃斯特(Tim Burstall)，金鰲勳合導，1982

《一個都不能少》Not One Less，張藝謀導，1998

《一一》Yi Yi(A One and A Two)，楊德昌導，2000

《2046》，王家衛導，2004

《一年之初》，Do Over，鄭有傑導，2006

2 劃

《八百壯士》Eight Hundred Heros，丁善璽導，1976

《十八》Eighteen，何平導，1993

《七匹狼》，朱延平導，1989

3 劃

《三個女人的故事》又名《人在紐約》，Full Moon in New York關錦鵬導，1989

《小逃犯》Teenage Fugitive，張佩成導，1984

《三條人》Away with Words，杜可風導，1998

《千禧曼波》Millennium Mambo，侯孝賢導，2001

《五月之戀》Love of May，徐小明導，2004

《幽靈人間》Visible Secret，許鞍華導，2001

《挖洞人》The Rule of the Game，何平導，2002

《珈琲時光》Café Lumière，侯孝賢導，2004

《紅氣球》Flight of the Red Balloon，侯孝賢導，2008

10劃

《浮萍》，《十一個女人》劇集之一，楊德昌導，1981

《海灘的一天》That Day，On the Beach，楊德昌導，1983

《殺夫》The Woman of Wrath，曾壯祥導，1985

《恐怖分子》The Terrorizers，楊德昌導，1986

《海上花》Flowers Of Shanghai，侯孝賢導，1998

《海有多深》How Deep is the Ocean，湯湘竹導，1999

《花樣年華》In the Mood for Love，王家衛導，2000

《海角七號》Cape No.7，魏德聖導，2008

11劃

《梁山伯與祝英台》The Love Eterne，李翰祥導，1963

《英烈千秋》The Everlasting Glory，丁善璽導，1974

《苦戀》Portrait of Fantic，王童導，1981

《惜別海岸》Farewell to the Cannel，萬仁導，1987

《第一次約會》First Date，王正方導，1988

《陰間響馬》The Digger，何平導，1988

《異域》A Home too Far，朱延平導，1990

25劃

《蠻荒的童話》In the Lap of God，盧冠廷導，1991

外語片：

2劃

《七夜怪談》The Ring，中田秀夫導，2000

3劃

《小教父》The Outsider，法蘭西斯‧柯波拉（Francis Coppola）導，1983

4劃

《火車怪客》Strangers on A Train，希區考克（Sir Alfred Hitchcock）導，1951

5劃

《北西北》North by Northwest，希區考克（Sir Alfred Hitchcock）導，1959

《史瑞克》Shrek，安德魯‧亞當森（Andrew Adamson）、薇琪‧詹森（Victoria Jenson），2001

《Always幸福的三丁目》Always -Sunsent On Third，山崎貴導，2005

6劃

《伊凡童年》Ivan's Childhood，塔可夫斯基（Andrei Tarkovsky）導，1962

《安德烈‧盧布耶夫》Andrei Roublev，塔可夫斯基（Andrei Tarkovsky）導，1966

8劃

《金池塘》On Golden Pond，馬克‧瑞戴爾（Mark Rydell）導，1981

《法櫃奇兵》Raiders of the Lost Ark，史蒂芬‧史匹柏（Steven Spielberg）導，1981

9劃

《香銷花殘》Broken Blossoms，大衛‧W‧葛里菲斯（David W. Griffith）導，1919

附錄 3　聲色盒子工作室年表

2009年

獵豔
刺陵
第36個故事
聽說
魚狗
一頁台北
候鳥
Danny
小護士
父後七日
如夢
維多利亞壹號
祕密海
霓虹心
夏天協奏曲
心魔
淚王子
帶我去遠方
軌道礦車

2008年

功夫灌籃
夜夜
愛情糖果雨(花吃了那女孩)
一個好爸爸
星光傳奇
鬥茶
漂浪青春
彈道
歧路天堂
Coffee or Tea
我們的孩子Chinapost
野性蘭嶼
艾草
絕魂印
停車
遊藝人生女
渺渺
海角七號
Candy Rain

金穗 4 短片
鈕扣人
愛的發聲練習
Sumimasem Love
1895
不能說的秘密
2+1
跳格子
意外之前
如影隨形
Toxic
情非得已
征服北極
天水圍的夜與霧
黑手
愛到底

2007年

玫瑰ROSE
神選者
幫幫我
禪打

穿牆人
紅氣球
最遙遠的距離
我愛小魔頭
My Father
我看見獸
凶魅
Princess
夏天的尾巴
奇妙的旅程
這兒是香格里拉
購物車男孩
憂鬱森林
光之夏
娘惹的滋味

LOCUS

LOCUS

LOCUS

LOCUS